芥子園 画传导读

【花卉翎毛卷】

柴玲　杨联国　孙建军　王东　崔星　编著

福建美术出版社　编

海峡出版发行集团 | 福建美术出版社
THE STRAITS PUBLISHING & DISTRIBUTING GROUP | FUJIAN FINE ARTS PUBLISHING HOUSE

图书在版编目（CIP）数据

芥子园画传导读．花卉翎毛卷 / 柴玲等编著；福建
美术出版社编 . -- 福州：福建美术出版社，2018.5
　ISBN 978-7-5393-3770-8

Ⅰ．①芥… Ⅱ．①柴… ②福… Ⅲ．①花卉画－国画
技法②翎毛走兽画－国画技法 Ⅳ．① J212

中国版本图书馆 CIP 数据核字 (2018) 第 012260 号

《芥子园画传导读》编委会

主　　编：郭　武

副主编：毛忠昕　陈　艳　吴　骏

编　　委：（按姓氏笔画排序）

王　东　毛忠昕　孙建军　李晓鹏　杨联国

吴　骏　宋卫哲　陈　艳　赵学东　柴　玲

郭　武　唐仲娟　崔　星

出 版 人：郭　武
责任编辑：吴　骏
装帧设计：李晓鹏
出版发行：海峡出版发行集团
　　　　　福建美术出版社
社　　址：福州市东水路 76 号 16 层
邮　　编：350001
网　　址：http://www.fjmscbs.com
服务热线：0591-87620820（发行部）　87533718（总编办）
经　　销：福建新华发行（集团）有限责任公司
印　　刷：雅昌文化（集团）有限公司
开　　本：889 毫米 ×1194 毫米　1/16
印　　张：26.75
版　　次：2018 年 5 月第 1 版
印　　次：2018 年 5 月第 1 次印刷
书　　号：ISBN 978-7-5393-3770-8
定　　价：168.00 元

◎ 凡 例

一、本书依据市传『康熙原本』及『巢勋临本』体例而编。

二、原版文字中、除个别明显疏漏加以改正，其他皆保留原貌，并增加注释，今文意译及导读。

三、因技术条件限制，传本的技法演示部分没能很好地体现中国画的笔墨韵味，现根据原编辑者意图重新临摹，最大限度还原笔墨韵味，并增加了画法步骤、视频演示及技法讲解。

四、传本中有大量古代优秀绘画作品，但因技术条件限制，无法还原原作精髓。本书依据传本的编选原则，尽量搜集与传本相同或相近作品，供读者参考，对其中真伪有争议者，本书不做评判。

教学视频

技法示范

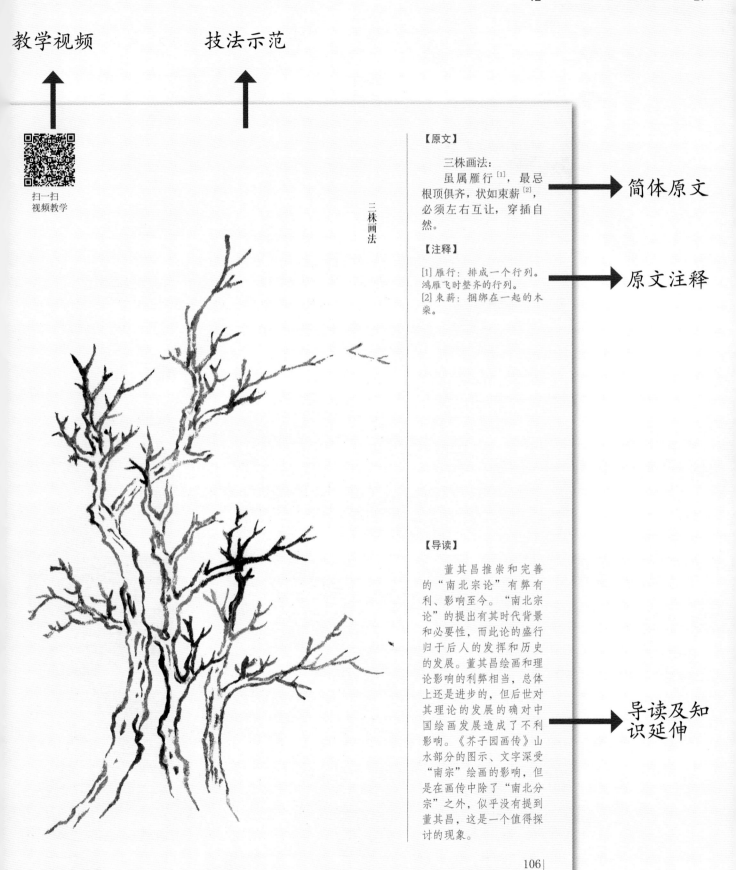

扫一扫
视频教学

三株画法

【原文】

三株画法：

虽属雁行[1]，最忌根顶俱齐，状如束薪[2]，必须左右互让，穿插自然。

→ 简体原文

【注释】

[1] 雁行：排成一个行列。鸿雁飞时整齐的行列。
[2] 束薪：捆绑在一起的木柴。

→ 原文注释

【导读】

董其昌推崇和完善的"南北宗论"有弊有利、影响至今。"南北宗论"的提出有其时代背景和必要性，而此论的盛行归于后人的发挥和历史的发展。董其昌绘画和理论影响的利弊相当，总体上还是进步的，但后世对其理论的发展的确对中国绘画发展造成了不利影响。《芥子园画传》山水部分的图示、文字深受"南宗"绘画的影响，但是在画传中除了"南北分宗"之外，似乎没有提到董其昌，这是一个值得探讨的现象。

→ 导读及知识延伸

原作、仿作局部放大参考

作者像 ←

【作者简介】

　　董其昌（1555～1636），明代书画家。字玄宰，号思白、香光居士，华亭（今上海松江）人，万历十七年（1589）进士，授翰林院编修，官至南京礼部尚书，卒后谥"文敏"。

作者简介 ←

　　董其昌擅画山水，师法董源、巨然、黄公望、倪瓒，笔致清秀中和，恬静疏旷；用墨明洁隽朗，温敦淡荡；青绿设色，古朴典雅。以佛家禅宗喻画，倡"南北宗论"，为"华亭画派"杰出代表，兼有"颜骨赵姿"之美。其画及画论对明末清初画坛影响甚大。书法出入晋唐，自成一格，能诗文。

【作品解读】

作品解读 ←

　　此图为近景画，坡石错落，勾勒圆浑。坡上疏林，用笔虽简而各蕴姿态。中景水面空旷，一山耸峙，在平远的构图上颇见险势。整幅画简洁朴拙，萧散空灵。

作品图例 ←

仿古山水图　董其昌
纸本
纵 23.8 厘米　横 13.7 厘米

107

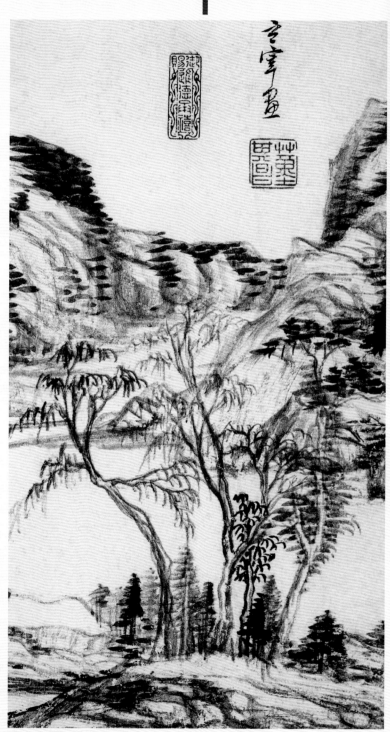

柴 玲

（一九七八—）甘肃省兰州市人，一级教师，任职于水车园小学，曾获兰州市教学新秀、兰州市骨干教师、城关区优秀教师等荣誉。甘肃省知名青年艺术教育家。在近二十年的教学生涯中，辛勤耕耘，大胆实践，教学相长，形成了较高的美学综合素养。自幼酷爱艺术，文学功底扎实，教学之余，多年坚持中国画美术理论方面的研究，试图探索搭建一座美术和音乐之间的艺术美学之桥，试图将其融入毕生热爱的教育事业，让每个孩子在课堂中真正"快乐"起来。

杨联国

（一九七一—）祖籍陕西，笔名行者，浑行者，号浑道人。生于甘肃省兰州市。毕业于西北民族大学。甘肃省美术家协会会员。自幼酷爱美术，受教于陇上诸位名师，访南北翰墨丹青道友，一路鳞涩磋行，锲而不舍。书法精魏碑，兼隶、篆。山水、走兽旁征博引，花鸟、虫草追求化境，题材丰富，不拘一格。传统底蕴深厚，又善今人技法，以古人境界书当代笔墨。

个人展览：
二〇〇八年兰州市博物馆举办"心源呓语——行者国画展"
二〇一二年于甘肃省艺术馆举办"龙渊沁色——杨联国国画展"

著作：
《扇面金鱼画法》天津杨柳青出版社
《草虫》天津杨柳青出版社
《水族鳞介》湖北美术出版社
《金鱼画稿》天津杨柳青出版社
《草虫画谱》天津杨柳青出版社

孙建军

（一九八〇—）内蒙古赤峰人。兰州职业技术学院宣传部副部长，讲师。西北民族大学硕士，研究方向为少数民族文化、艺术。在《边疆史地研究》《北方民族大学学报》《西北民族大学学报》等发表论文多篇，著有《牧歌流韵·契丹女真卷》一书。

王东

（一九八〇—）河南漯河市人，敦煌学博士，敦煌研究院副研究馆员，西北民族大学硕士生导师。文史底蕴深厚，治学严谨，主攻民族史，亦涉猎艺术、文学，多才多艺，文章著作硕果颇丰，为敦煌学界认可的知名青年学者。

项目：

主持国家社科基金青年项目（13CZS003）

教育部人文社科青年项目（12YJCZH194）

承担甘肃省文联重点项目《丝绸之路上的美术长廊》

省文物局规划项目一项

参与项目：

教育部重大课题攻关项目（12JZD009）

教育部人文社科重点研究基地重大项目（14JJD770004）

国家社会科学基金重点项目（14AZD064）

国家社科基金青年项目（14CZS004）

国家社科基金西部项目（15XZS020）

崔星

（一九七八—）字喜云，号真诚居士。甘肃省兰州市人。已故甘肃省著名书画家、美术教育家崔延和先生次子。二〇〇七年西北民族大学历史学硕士。研究方向：民族文化艺术、民族史，近现代西北地方史。现就职于西北民族大学。幼承庭训，学习传统书画，先后师从陈伯希前辈、陈天铀先生，董吉泉先生，周兆颐先生，周嘉福先生。外有名师，内有家学，二十岁便精习古代山水，内有成。巨然、李成、范宽、李唐、宋人山水小品四十余种，"元四家"，"明四家"，董其昌，"四王"、"四僧"等大师之传世名作，少三遍，多五六遍反复临摹。二十岁前临摹经典山水百余种三百多幅。无论尺幅大小依原作尺寸复制。位置经营、笔墨纸张、款识印信，细枝末节，凡古画原作及印刷品所能见者，无一不作细研读、琢磨，力求复原于纸上。多年来结合大量临摹复制的实践学习和专业史论知识，在中国古代山水画理论方面形成了深刻、独到的见解。

《芥子园画传》又称《芥子园画谱》成书于清代。「芥子园」是清代著名戏剧理论家、文学家李渔于康熙七年在南京建造的私人宅邸，取「芥子纳须弥」之意。建成后李渔以此处作为自己的创作基地著书立言，并成立戏班四处演出，开设书局「芥子园甥馆」，改良印刷技术，刊刻售卖图书，「芥子园」也一度成为清代出版业的名牌。

《芥子园画传》第一部「山水卷」于康熙十八年（一六七九）以木刻套色精印出版，一经出版便被世人追捧。受此鼓励，李渔之婿沈心友再次邀托浙江画家王概（槩），与王概的胞兄王蓍、胞弟王臬，在康熙四十年（一七〇一）共同编绘出版第二、三集，「兰竹梅菊」和「花卉翎毛」谱，世称「王概本」。《芥子园画传》刊刻行世后受当时条件所限印数不多，无法满足社会需求，因此一再翻版。至光绪时期，原版已大为磨损不堪再用。光绪二十三年，嘉兴画家巢勋，按其临摹的「王

概本」《芥子园画传》三集，并广增海上诸名家画作为充实，以石印法单色影印出版，世称「巢勋临本」或「巢勋本」。新中国成立后，在「巢勋临本」基础上，由胡佩衡、于非闇两位先生删增修订，人民美术出版社对《芥子园画传》进行重新刊印，极大地推动了「画传」的流传。此后国内外出版界更是不断请业内画家学者从不同角度诠释、翻印、增广其形式、内容和体量，并多次再版，使这部画学巨制不断焕发出崭新的生命力。

作为以中国画技法传授为特点的图谱式教科书。《芥子园画传》的出现有其内在的必然性，为中国画的普及起到了巨大的推动作用。作为开蒙教材，《芥子园画传》内容浅显易懂，将常见的客观物象依照前人样式和作者的理解，归纳转换为图画的形。方便了学习者对照图式、范例自学，铺就了一条掌握中国画基本技法的蹊径。但由于时代的进步，认识的差异，立论的角度，所处的环境等等主观、客观、显性、潜在的原因，后世对它的质疑也不绝于耳。如：侧重介绍了图式图例和技法，限制了学者心性灵性的自由发展；忽视写生，未能授人以渔；目录编制多与原图不符，图示名称有些过于牵强等

等，凡此种种，不一而足。甚至许多名士在文章中对《芥子园画传》的挞伐已经超越了一部画册所能承载和负担的界限。因此有必要从中国画的文脉、『画传』的用途、评说者的经历等方面去梳理一下它的实际价值和意义，既不盲目夸大，也不立足一隅随意贬低，还原它的真实面目。

一、归纳图式作为学习的方法之一，是初学者开蒙的手段和必经过程；

中国画学习之初，练习用笔、写形、构图通常从临摹前辈名家或其师承的课徒墨稿入手，最著名者莫过于五代画家黄筌的《写生珍禽图》（作品纵41.5厘米，横70.8厘米，现藏北京故宫博物院），画家用精细入微的笔触在不大的绢素尺幅中刻画了多种鸟雀、龟鳖、昆虫，设色工丽华美，造型准确生动。画面左下角注有一行小字『付子居宝习』，由此即知，这幅写生作品是黄筌为其子黄居宝临习提供的一幅范稿。可见临摹自古以来就是中国画入门最重要的方法。

随着中国画思想理论、印刷技术的成熟完备，时至今日，参考画册临摹依然是学习绘画技法、体察创作规律不可或缺的门径，《芥子园画传》也是因李笠翁其婿沈心友家中，藏有明代山水画家李流芳课徒稿，才有了成书的基础条件之一。芥子园以图式化作为开蒙手段，提供了初学中国画的参考和进阶门径。这并不是《芥子园画传》的独创，而是学习绘画过程的必经之路。

动作是体悟的一种引导。瑞士认知心理学家让·皮亚杰研究发现：外部的事物必须经过动作性的操演才能内化为才智。儿童大多都喜欢画画，通过这种看似本能的原生方式，来尝试探究未知世界，譬如儿童画的房屋、人物、太阳、花朵，形式上的区别并不明显，但我们都能感到异乎寻常的创造与想象，这是一种纯粹的表达和强烈探究欲望所引发的互动与共鸣。这种图样里的纯真之气时常触发成年人的反思，并没有限制儿童渐趋成熟和今后成长的走向。由此我们可以说，图式的作用是对心性的一种启发。『芥子园』的程式化风不仅没有限制学习者的创造力。反而使学习者的心理得到了启发。『限

制心理』的论调，是对一本开蒙读物的最大冤枉，也不是它应该承担的责任。

从大多数情况看，艺术家思想的成熟必然形成属于自己的一套具有极高辨识度的笔墨语言，图式只是从普遍的社会认知和约束里走向『随心所欲不逾矩』的甬道。

今天，信息无孔不入，品类庞杂，信息检索的方便性不言而喻，但安徐正静的心却离我们渐趋遥远。今人有今人的便捷，前人有前人的好处。古人受时机所限，书籍资料与学习机会得之不易，开蒙肇始背诵典章名著就是一种常态，时机的局限与单纯，不但没有禁锢学习者的思想，反而刺激了浪漫和激情的生发。因此，将前人言简意赅的文言记之于心蹈之以行，在践行中不断砥砺打磨，精纯的学养结合天机时势所取得的成就，在时间的证验下会给今天的人带来很多启示。

二、《芥子园画传》以这种形式和时间出现是历史发展的必然。

我国宋代经济发展达到了前所未有的高度，社会化教育雏形初现。中国画发展水平也在这一时期呈现出灿烂恢弘的高度，无论思想意识、理论体系、技法水平等日臻完备。随着社会经济实力的总体跃升，士大夫们越来越不满足纤毫毕现的摹索，转而向更高的层面探求。绚烂之后复归平静，伴随以笔墨为审美特征，抒发作者感悟胸怀的文人画观念逐渐明晰。『逸兴草草』的主角，文人画家们在『墨戏』的诉求驱使下，不断推进绘画题材的程式化处理。他们并没有完全脱离甚至背弃造化的母体，而是专注于『道』『气』内动得合一。好比人出生于父母，血脉相承，样貌性格相近但绝不雷同。前人总希望后辈有出息，后人也时刻惦念着光宗耀祖这并不是保守和陈旧，而是一种农耕文化精神的延续。

至元代，汉族文人在当时特殊的历史环境下，一方面为了现实压抑下避祸，另一方面出于心有不甘，沉寂书斋借以保留心底里抗争底火的目的，迫切需要一条慰藉心灵的通道。原来绘画社会性宣传教化的样式，由直接刻画忠臣烈女，替换为含蓄内敛符号化的梅、兰、竹、菊取类比象。在不尽人意的现实世界里，所有人都能从这种程式中看到抗争与消亡的另一条通道，比兴共通的

精神，体现执守于文人内心的人格。程式化的形式下掩蔽着信仰和不屈，以待天时的无奈。用松风荷韵诠释内心，选择隐喻的心灵外化途径，程式化图式是文化发展的产物，是一种以人文精神为核心的载体和外化。

由此显现出产生清代『四王』作品典型化特点的成因。在历史的长河里看图式化的价值与形式，『四王』的形式是他们独有的理解与际遇，是各家样貌中的一种。学习前人的笔迹程式，就像吃笼屉里蒸熟的馒头，吃下去转化出来的是能量，而绝不能还是那块馒头，后世学人必须根据实际做出相应调整和选择。当历代失遇文人被各种各样的原因排斥在理想之门以外时，往往会选择一种『独善其身』，内求诸己式的自省与沉积，『聊寄傲于琴书』等待天时际遇的到来。程式化图式的高度概括和相类，反而使修习者自身思想的独立性变得越发突出，而艺术家个人对图式理解创新应用中的高度则体现在『我之为我，自有我在』的继承与创造中。图式反映出个体存在于社会群体中保持的独立性，与经世济民的家国情怀血脉融通所达到的一种相对理性的均衡状态。

程式化的图式是一种抽象形式，它的构建缘起于理论体系的完备，创造者丰富的学养和独立的人格，在其形式的内核里包裹着对精神文化的执守。修习者孤立地看待图式的问题并不能得到真相。一方面图式的出现使学画者获得了一条宣发情感快速上手的通道，另一方面又不至于将抽象和逸兴推到『抽风』狂悖的绝路上，在两极之间寻找出足够的空间实践『中行』。这种程图式的建立必须在修养学识上达到外在与内省平衡，方能显现出它的意义。『论画以形似，见与儿童邻』，并不是不要似，而是将着眼点放在为什么形似，图式的目的是什么，如何做到更加高级的内在合度这些问题上，既要有自然外物的自然之相，又能体现创作者合于道而夺造化之工的独立存在。这种抽象的形式，表现在文人们的『墨戏』上。自有其深厚的理论作为支撑，着力点在于矩形求神后达到通神合理，而不拘于形式的境界。『世有真宰，而敢草草』，既然书画是探究天地万物道气的工具与手段，文章、音乐、颠沛、苦难等等这些形式都能成为工具。『一法通，万法通』，开悟的智者不会拘泥于空色的观想与实相形式上的纠结，『以画为寄』『读

万卷书，行万里路，胸中脱去尘浊……」（董其昌《画禅斋随笔》），畅行在『形手相凑相忘，托化于神』的境界中，这种借助笔墨形式看似草草的『一超直入』，来源于他们对传统文化的沉淀与厚积。

三、《芥子园画传》为社会中大多数有兴趣参与美术实践的人，提供了起步的阶梯。

『技可进乎道，艺可通乎神；中人可易为上智，凡夫亦可祁天永年；造化自我立焉。』（魏源），『事物的发展趋势是波浪式前进，螺旋式上升』，一个周期结束进入下一个周期运动时，貌似回到了原点，实际已经踏入更高的层面。借助一本『画传』传授的技法样式登堂入奥根本就是痴心妄想，作为以介绍前人技法为主的教科书式读物，要正确认识它的价值与不足，才能更好地发挥其作用。

『书画同源』，书法的学习是先从临读研习法帖作为一辈子的功课。可见临摹并没有成为书法学习过程中存在的问题。

法帖开始的，很多学者都将临摹前人的优秀

反而成为书法学习入门的唯一途径。中国画有其独特的形、神辩证观念，有别于世界上其他画种；由于学画者自身禀赋与际遇的不同，认知与学养的差异，其作品会大相径庭。因此需要树立一套具有广泛社会影响举世公认的，符合文化传承时代风貌，自己的教学体系。这也是《芥子园画传》的初衷所在。

潘天寿先生在一九五六年就提出了『中西绘画要拉开距离』的观点，真是远见卓识。

每个民族的艺术都是其灵魂的外化，妄图将自己的灵魂嫁接在他人肢体上的尝试，无异于自戕。中国人『志于道，据于德，依于仁，游于艺』（《论语·述而》）的理念，艺术寄情养性的功用，充分体现出自我居于天地间应有的态度。

中国画原有一套完备的体系，诗、书、史、印、琴、棋无一不在其范畴之内，『画功』只是其中一个环节。

因此造就了产生文人画的土壤。《芥子园画传》便是这块土壤育出的奇葩。

曾经在一部国外介绍中国山水画的节目中，见到主持人首先在一张纸的上下各画出两座山峰，然后用白色

的自喷涂料，喷涂成云层遮蔽中间部分，来说明山水画的透视及构成特点。这种看似新奇貌似合理的解读背后，恰恰能反映观众认知层次的深度。初起观众往往被新奇与貌似合理的视角所迷惑，但深入的思考后就会有疑问不断呈现。玩具积木拼凑的人物不会有生命体征，艺术家创作的艺术品却一直在用他们的灵魂与过往者沟通，图式没有注入灵魂之前，就像未经仙女点化的匹诺曹只是一个木偶而已。

德国汉学家雷德侯在他的著作《万物》一书中，用西方人的视角解读东方艺术时，谈到了『在充分研习了《芥子园画传》之后，即使业余爱好者也能够用这些母题拼凑出完整的构图，从而完成颇为可观的画作』。这一值得注意的事实——以此方式有可能解析文人的画作并将其中的构成元素汇编为图谱——再次证明模件系统是多么适合于中国人的思维方式』。这段话说明在西方人眼中，我们的学习方法是行之有效的。但需注意以下三点：

首先，通过图式的学习能使学习者找到一条『拼凑』画作的途径，从而完成建立中国画形式的准备工作，但这种工作的实质也仅仅停留在『拼凑』的层面，单独的图式在进行创作时需要有学者的学养作为支撑，使画面各部分与作者的思想贯通一气，形成完整的统一体，才能体现它的价值。

其次，『画作』不等同于『创作』，创作以作者独立的思想体系，认知能力和造型能力的综合运用为基础，图式的形成经历过一个漫长的思辨过程，简单地罗列堆砌根本达不到创作的要求，因此拼凑仅仅是『完成颇为可观的画作』而已。

第三，对中国艺术家来说，模仿并不具有至高无上的价值。雷德侯提出中国艺术中的『模件（module）』化概念，并将汉字分为元素、模件、单元、序列、总集五个层面，用树干和树叶作为齐物论的比喻，对说明中国画图式形象与中华文化内在的含义有很好的借鉴意义。在学习过程中也是极其重要的方法，但对于学画者来说，仅仅是手段而不是目的。因此初学者在掌握了基本艺术语言后，并不需要，也不能从一而终将它们背负终生。要通过观察写生，师法造化，对照体悟前人建立图式的思维方式，站在前人积累的高度上创造出属于自

己『神留千古』的『图式』（创作语言），才是最终的目的。

《芥子园画传》编绘出版于复古之风滋弥，崇尚临摹与仿古的清初，书中只是突出介绍了前人的用笔、写形、构图等基本技法，并提供了大量的图式范例以供临摹，至于怎样运用这些技法去创作和写生，并没有涉及，这是它的不足。从另一个角度看，历史上也从没有过任何一本或一套读物能够『包打天下』。投师问道应当秉持『圣人无常师』的态度旁征博引，这本书虽然对原版作了『导读』但也只作可为引『玉』之『砖』。原书对此也做了详尽的说明，如：『笔墨之重，不重于名冠一时，而重于神留千古，犹人之不贵于邀誉一朝，而贵于范围奕世也。』没有任何一件邀誉一朝『拼凑』的作品能突破时间的劫厄而垂名千古。『虽按古法，实出新裁』才是研读《芥子园画传》的目的。随着时代的发展，后世也不断对其思想内容进行增删完备。对于今天的人来说，不必自堕拘泥于它的不足，而应将着眼点放在它启迪新时代文化的作用上来。

杨联国

二〇一八年五月于金城

【目录】

【目录】

目录

【目录】

〖目录〗

草虫花卉谱

青在堂畫花卉草蟲淺說

畫法源流 草本花卉

天地間衆卉爭芳。爲人所娛心悅目者。不一而足。大約衆卉中。木花以富麗勝。草花以嫵媚勝。富麗則譜爲王者。嫵媚則比之美人。故草花之嫵媚。尤足娛心悅目。茲特各爲一冊。繪圖問世。以草卉先焉。然于草卉中。畹蘭籬菊。品類既多。幽芳特甚。亦先各專一冊。矣。此外凡春色秋容。莫不悉備。卽靈苗幽草水葉汀花。各經寫肖以及昆蟲飛躍。更復圖形考諸繪事。代

【原文】

　　青在堂画花卉草虫浅说：画法源流（草本花卉）

　　天地间花卉争芳，为人所娱心悦目者，不一而足。大约众卉中，木花[1]以富丽胜，草花以妩媚胜。富丽则谱为王者，妩媚则比之美人。故草花之妩媚，尤足娱心悦目。兹特各为一册，绘图问世，以草卉先焉。然于草卉中，畹兰、篱菊，品类既多，幽芳特甚，亦先各专一册矣。此外凡春色秋容，莫不悉备。即灵苗幽草，水叶汀花，各经写肖，以及昆虫飞跃，更复图形。考诸绘事，代有传人。

【注释】

[1] 木花：原文本为"水花"，"水"为"木"之误。因为这句话为"木花以富丽胜，草花以妩媚胜。"后面的木本花卉《画法源流》里有"虽纤枝小萼，以草卉称妍。若全体大观，则木花为主，牡丹得其富丽"句，可作印证。

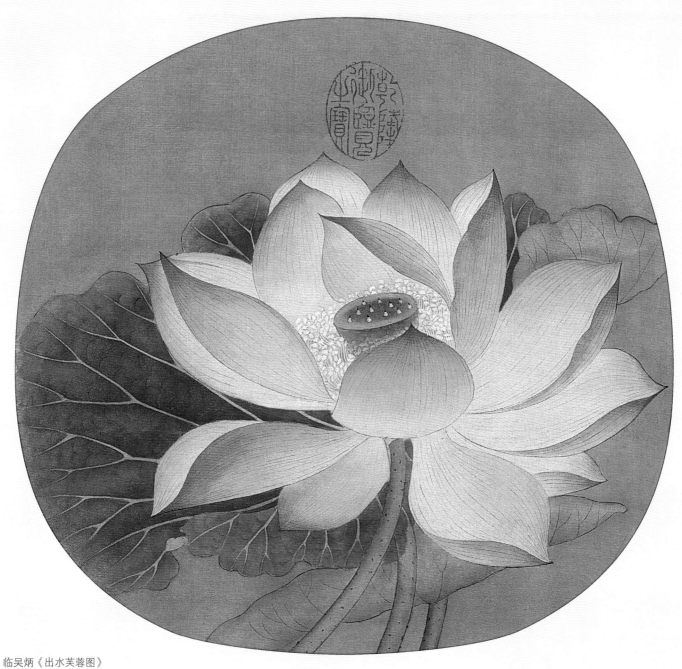

临吴炳《出水芙蓉图》
团扇　绢本　设色
纵 23.8 厘米　横 25.1 厘米

【今文意译】

　　青在堂画花卉草虫浅说：画法源流（草本花卉）

　　天地间各种花卉争艳，被人所娱心悦目的，不一而足。大约在千姿百态的花中，木本花卉以富丽取胜，草本花卉以妩媚取胜。富丽的列为花王，妩媚的比之为美人。所以草本花卉的妩媚，尤足以娱心悦目。现各编一册，绘图问世，以草本花卉为先。然而，在草本花卉中，兰花与菊花，品类很多，幽芳分外超俗，已先各专一册了。此外，凡春色秋容，无不齐备；就是灵苗幽草、水叶汀花，也已描摹传照；至于昆虫飞跃，更绘图象。考察画事，历代都有传人。

有傳人。但唐宋以來善寫花之名手未有草木區別。且既工花卉自善翎毛譜其源流何能分晰已詳見于後冊木本翎毛中。此不過畧舉其大畧云爾名手始稱于錫梁廣郭乾暉滕昌祐盛于黃筌父子至徐熙趙昌易元吉吳元瑜出其後各有師承元之錢舜舉王淵陳仲仁明之林良呂紀邊文進皆名重一代若取法當以徐熙黃筌為正而徐熙黃筌之體製不同因附黃徐體異論于後。

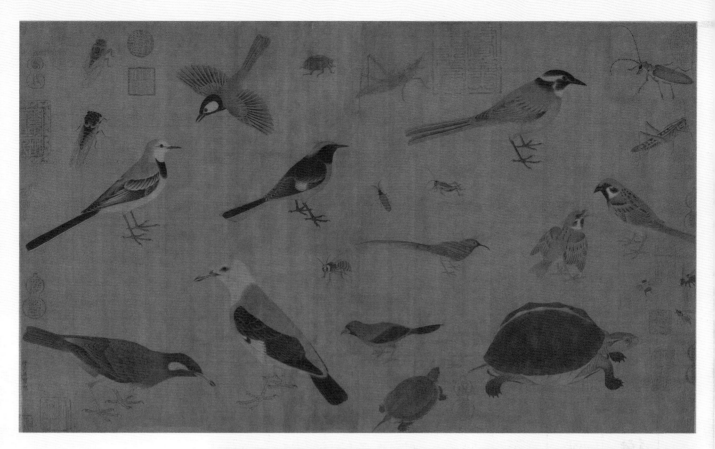

写生珍禽图　黄筌
卷　绢本　设色
纵 41.5 厘米　横 70 厘米
北京故宫博物院藏

【作者简介】

　　黄筌（？～965），五代后蜀画家。字要叔，成都人。历前蜀、后蜀，官至检校户部尚书兼御史大夫；入宋任太子左赞善大夫。唐天复（901～103）间，刁光胤入蜀，筌师事之，学花鸟。山水松石学李昇，花卉并取法滕昌祐，鹤师薛稷，人物龙水学孙位，集各家之长，学力博赡，遂成一家法。与江南徐熙并称"黄徐"两大花鸟画流派。传世作品有《写生珍禽图》。

【作品解读】

　　此图描绘了鹡鸰、麻雀、鸠、龟等飞禽、昆虫、龟介二十余种，各自独立存在，并无构图上的组织，是一幅写生作品。根据款识可知是黄筌交付儿子的习画范本。画中禽虫刻画精细逼真，重视形似与质感，勾勒填彩，栩栩如生，体现了黄筌一派"用笔新细，轻色晕染"的特点。五代虽是传统花鸟画走向成熟的时期，但传下来的真品极少，所以此写生画具有珍贵的价值。

黄徐體異論

黃筌徐熙之妙于繪事學繼前人法傳後世如字中之有鍾王[1]文中之有韓柳[2]也。然其並傳今古各有不同郭思論其體異云黃筌富貴徐熙野逸不惟各言其志蓋亦耳目所習得之於手而應於心者何以明其然黃筌與其子居寀始並事蜀為待詔筌後累遷副使後歸宋代筌領真命為宮贊居寀復以待詔錄之皆給事禁中故習寫禁禦所見奇花怪石居多徐熙江南處士志節高邁放達不羈多狀江湖所有汀

【原文】

黄徐体异论

黄荃、徐熙之妙于绘事，学继前人，法传后世，如字中之有钟、王[1]，文中之有韩、柳[2]也。然其并传今古，各有不同。郭思论其体异云：黄荃富贵，徐熙野逸，不惟各言其志，盖亦耳目所习，得之于手而应于心者。何以明其然？黄荃与其子居寀，始并事蜀为待诏，荃后累迁副使，后归宋代，荃领真命为宫赞，居寀复以待诏录之，皆给事禁中。故习写禁御所见，奇花怪石居多。徐熙江南处士，志节高迈，放达不羁。多状江湖所有，汀花野卉取胜。二人如春兰秋菊，各擅重名，下笔成珍，挥毫可范，为法虽异，传名则同。至若荃之后有居寀、居宝，熙之孙有崇嗣、崇矩，俱能继其家法，并冠古今，尤为难能也。

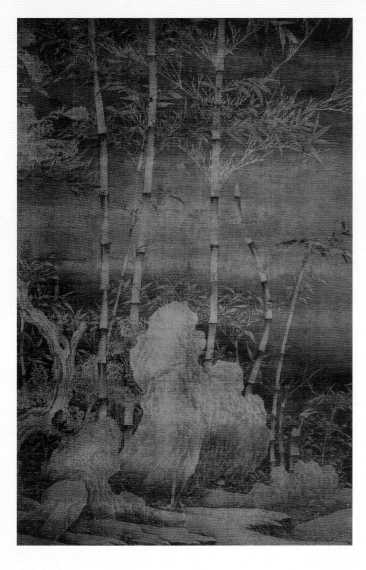

雪竹图　徐熙
立轴　绢本
纵 151.1 厘米
横 99.2 厘米
上海博物馆藏

花野卉取勝。二人如春蘭秋菊各擅重名下筆成珍

揮毫可範爲法雖異傳名則同至若筌之後有居寀

居寶熙之孫有崇嗣崇矩俱能繼其家法並冠古今

尤爲難能也。

【今文意译】

　　黄徐体异论

　　黄筌、徐熙在绘画上有极高造诣，他们学习和继承前人之法而形成自己的画法传于后世，如书法中有钟繇、王羲之，文章中有韩愈、柳宗元。当然，他们虽一起传名今古，却各有不同。郭若虚论他们体制不同时说：

　　"黄筌的画富贵，徐熙的画野逸。这不仅是各言其志，也是他们耳目所熟悉而得心应手的结果。怎么知道他们是这样的？黄筌和他的儿子居寀开始时一块为蜀的待诏，黄筌的官累升至副使，后归宋代，黄筌所领的真命官职是官赞，居寀又被以待诏录用，他们都给事宫中。因此他们习写宫苑里的所见画里奇花怪石居多。徐熙是江南处士，志节高而超逸，率性而为，不受世俗之见拘束，多画江湖所有的景物，以汀花野卉取胜。他们像春兰和秋菊，各自都拥有非常高的名望，下笔即成珍品，挥毫可作典范，画法虽然相异，传名却是相同的。至于黄筌的后人居寀、居宝，徐熙之孙崇嗣、崇矩，他们都能继承各自家法，并冠古今，尤其难能可贵。"

畫花卉四種法

畫花卉之法為類有四一則鈎勒着色法其法工于
徐熙畫花者多以色暈而成熙獨落墨寫其枝葉蕊
蕚然後傅色骨格風神並勝者是也一則不鈎外匡
只用顏色點染法其法始于滕昌祐隨意傅色頗有
生意其為蟬蝶謂之點畫者是也其後則有徐崇嗣
不用描寫止以丹粉點染而成號沒骨畫劉常染色
不以丹粉襯傅調勻顏色深淺一染而就一則不用
顏色只以墨筆點染法其法始于殷仲容花卉極得

【原文】

画花卉四种法

画花卉之法为类有四：一则勾勒着色法，其法工于徐熙。画花者多以色晕而成[1]，熙独落墨写其枝、叶、蕊、萼，然后傅色，骨骼风神并胜者是也[2]。一则不勾外框，只用颜色点染法。其法始于滕昌祐，随意傅色，颇有生意。其为蝉、蝶，谓之点画者是也。其后则有徐崇嗣，不用描写，止以丹粉点染而成，号没骨画。刘常[3]染色不以丹粉衬傅，调匀颜色，深浅一染而就。一则不用颜色，只以墨笔点染法。其法始于殷仲容，花卉极得其真，或用墨点，如兼五色[4]者是也。后之钟隐，独以墨分向背。丘庆馀写草虫，独以墨之深浅映发，亦极形以之妙矣。一则不用墨着，只以白描法，其法始于陈常，以飞白笔作花本。僧布白、赵孟坚，始用双钩白描者是也。

【注释】

[1] 色晕而成：指用水掺色渲染开浓淡，不见笔痕，以分明暗。

[2] 是也：就是这样的（人、事、物）。

[3] 刘常：金陵（今江苏南京）人。宋代画家。善画花竹。亲手种植花竹，在其间游览休息，每到有了灵感，便索取纸笔，写生作画，整日与花竹为友。染色不用丹铅衬傅，调匀深浅，一染而就。

[4] 如兼五色：指用不同层次，不同浓淡的墨相互衬映产生的韵致，如兼有各种颜色。五色：墨的浓、淡、干、湿、黑；或焦、浓、重、淡、清。

8

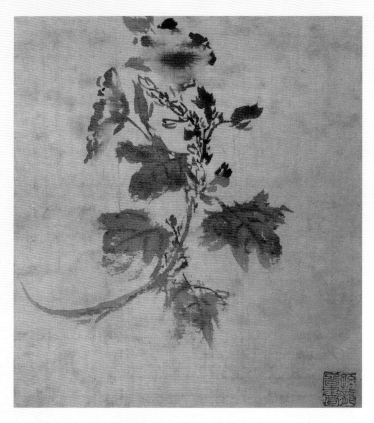

花鸟草虫图（之一） 孙龙
册页 绢本
纵 21.8 厘米 横 22.9 厘米
上海博物馆藏

【今文意译】

画花卉四种法

画花卉的方法有四类。一、勾勒着色法。长于此法的是徐熙。画花多用色晕而成画。徐熙却先落墨画好枝、叶、蕊、萼，然后才着色。形骨轻秀并神气生动的画家就是他。二、不勾外框，只用颜色点染法。这一方法始于滕昌祐，随意傅色，很有生动活泼之意。他画蝉、蝶，被称作点画。之后是徐崇嗣，他画花卉不用描写，只用丹粉点染而成，号称"没骨画"。刘常在染色时不用丹粉衬傅，调匀颜色以后，深浅一染而就。三、不用颜色，只用墨笔点染法。这一方法始于殷仲容，画出的花卉极得天真之态，用墨点，就像兼有五彩一样。后来的钟隐，有时用墨分向背。丘庆馀画草虫，用墨的深浅相映成趣，也极尽形似之妙。四、不用墨着色，只用白描法。这一方法始于陈常，以飞白笔作花卉。僧布白、赵孟坚开始用双勾白描作画。

其真或用墨點。如兼五色者是也。後之鍾隱獨以墨
分向背。丘慶餘寫草蟲獨以墨之深淺映發亦極形
似之妙矣。一則不用墨着只以白描法其法始于陳
常以飛白筆作花本僧布白趙孟堅始用雙鈎白描。
者是也。

花卉布置點綴得勢總說①

畫花卉全以得勢爲主枝得勢雖縈紆高下氣脉仍

是貫串花得勢雖參差向背不同而各自條暢不去

常理葉得勢雖疎密交錯而不繁亂何則以其理然

也而着色象其形采渲染得其神氣又在乎理勢②之

中至于點綴蜂蝶草蟲蕁豔採香緣枝墜葉全在想

其形勢之可安或宜隱藏或宜顯露則在乎各得其

宜不似贅瘤則全勢得矣至于葉分濃淡要與花相

掩映花分向背要與枝相連絡枝分偃仰要與根相

【原文】

花卉布置点缀得势[1]

总说

画花卉全以得势为主。枝得势，虽萦纡高下，气脉仍是贯串。花得势，虽参差向背不同，而各自条畅，不去常理。叶得势，虽疏密交错而不繁乱。何则？以其理然也。而着色像其形采，渲染得其神气，又在乎理势[2]之中。至于点缀蜂蝶草虫，寻艳采香，绿枝坠叶，全在想其形势之可安。或宜隐藏，或宜显露，则在乎各得其宜，不似赘瘤，则全势得矣。至于叶分浓淡，要与花相掩映。花分向背，要与枝相连络。枝分偃仰，要与根相应接。

【注释】

[1] 得势：《花卉布置点缀得势总说》系从明代赵左论山的得势的文字改写而来，故这里涉及的名词均采用赵左的观点。赵左所谓"得势"，指画面的布局章法和景物势态的安排处理合乎事物的客观情势和运动规律。他认为："势"包含着"理"，所有"皴擦勾斫"的笔法和"分披纠合"的布局处理，无不在"理势之中"。

[2] 理势：指事物的结构或变化规律和体现变化规律的运动势态。"势"一般以一定的"形"为基础，而有力的内涵和变化灵活的特点，它的形成受事物内在的"理"制约，它的运动和发展变化是宇宙天地万物运动变化规律的表现。理指事物的结构或变化规律。

花卉布置点缀得势总说

画花卉全以构图合乎花卉的客观特征和运动规律为主。枝得势，虽有弯曲高下之分，但画面内在的气脉仍然贯串；虽长短、高低、大小、向背不同，仍然各自顺畅而条理分明，不失常理。叶得势，虽疏密交错，却不繁乱。为什么？因为是按照花卉本身的原理画的。而着色表现其形态与颜色，渲染焕发其内在精神，这一切又蕴涵在事物自然之理的运动态势中。至于在花卉上点缀蜂蝶草虫，寻艳采香，绿枝坠叶，其要在于考虑画的整体构图与势态和谐与否。有的宜于隐藏，有的显露，关键在于各得其宜，不似赘瘤。这样，整个画面就会符合事物当然的势态。至于叶分浓淡，则与画相掩映；花分向背，则与枝相联络；枝分偃仰，要与根相应接。

【作品解读】

此幅以淡彩汁绿写兰竹，为元人兰竹画中所罕见。图中危石耸立，以中锋淡墨勾画轮廓，略加皴擦，石间生出一枝修竹，枝条如弯弓曲弧，竹叶纷披多姿。坡地丛生蕙兰，茎叶青翠穿插交错，一莛盛开五六朵白花，蕊心浅红点缀，清幽含芳。画家将书法笔意融入画里，反映出文人画的艺术趣味。竹干行笔如写篆书，竹叶如写八分，而兰茎则蕴含行草笔意。

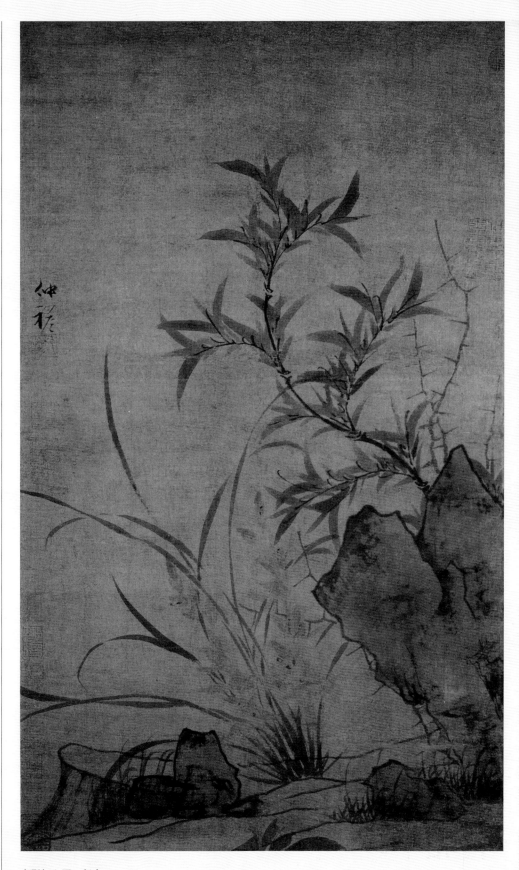

青影红心图　赵雍
立轴　绢本　设色
纵 74.6 厘米　横 46.4 厘米
上海博物馆藏

應接。若全圖章法不用意構思一味填塞是老僧補衲手段焉能得其神妙哉故所貴者取勢合而觀之則一氣呵成深加細玩又復神理凑合乃為高手然取勢之法又甚活潑未可拘執必須上求古法古法未盡則求之花木真形其真形更宜於臨風承露帶雨迎曦時觀之更姿態橫生愈於嘗格矣

【原文】

要与根相应接。若全图章法，不用意构思，一味填塞，是老僧补衲手段，焉能得其神妙哉？故所贵者取势。合而观之，则一气呵成。深加细玩，又复神理凑合，乃为高手。然取势之法，又甚活泼，未可拘执，必须上求古法，古法未尽，则求之花木真形。其真形更宜于临风、承露、带雨、迎曦时观之，更姿态横生，愈于尝格矣。

【今文意译】

　　如果不用心构思全图章法，一味填塞，是老和尚用碎布补缀僧衣的手段，怎会完美地传达出画的妙境和内在精神呢？所以画花时，贵在能深入其情势，综观全局，一气呵成。又能使观照者品味出与天然神理相凑合而生的微妙意趣，才是高手。然而，取势的方法又很活泼多样，不可拘执于一。必须上求古法，古法没有讲到的，便求助于花木的自然真形。在观察花木的真形时，应该重在花木临风、承露、带雨或迎曦之时。这时的花木，姿态横生，而超出平常的风貌。

这一节主要讲的是章法、经营。中国画以传统哲学为母本，在形式上也同诗文一样，讲究起、承、转、合关系。起手时要有布局观念，做到成竹在胸。绘制过程要理清承上启下的枢纽关系，从哪里来到哪里去，衔接自然，过渡流畅。为防止画面刻板，匠心营造使其灵动变化。最后能应于起手，而出乎意料之外的构图才是佳作。中国画是一门综合艺术，内涵如此，形式也如此，诗书画印的结合，文人意趣的追索等等都是其例。这种艺术的核心就是要求学者能亲身体会天人合一、大道自然的哲学思想，且能在画作中反映出来。对哲学、历史文化及其他艺术门类的学习，都对绘画学习有滋养和帮助，前人讲"功夫在画外"即是这个道理。

【作品解读】

此图绘太湖叠石，旁植杂树、枯枝、修篁。画面力求自然，不作巧饰矫作之态，反映画家宁静平和的心绪。正如自题诗中所云："书几薰炉静养神，林深竹暗不通尘。斋居见说无车马，时有敲门问药人。"柯木多用枯笔，遒劲秀拔，足见书法功力。笔墨洒脱清逸，为画家成熟之作。

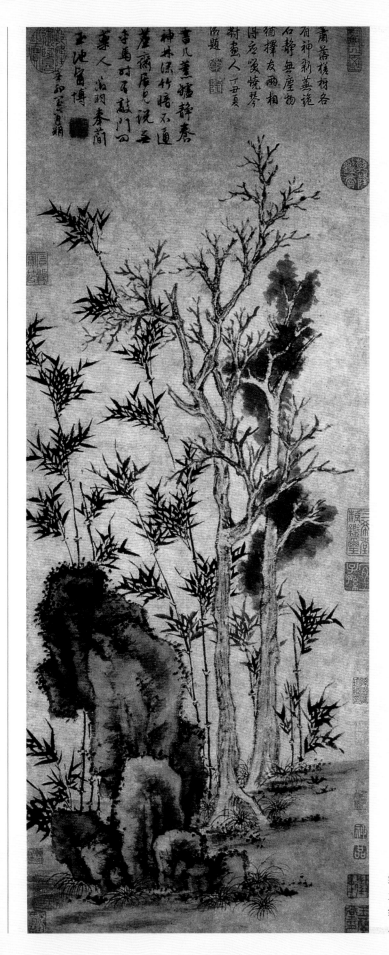

霜柯竹石图　文徵明
立轴　纸本　墨笔
纵76.9厘米　横30.7厘米
上海博物馆藏

畫枝法

凡畫花卉不論工緻寫意落筆時如布棋法俱以得

勢爲先。有一種生動氣象方不死板。而取勢必先得

之枝梗有木本草本之殊木本宜蒼老草本宜纖秀

然于草木之纖秀中其勢不過上插下垂橫倚三者

然三勢中又有分岐交插回折三法分岐須有高低

向背勢則不致乂字分頭交插須有前後粗細勢則

不致十字交加。回折須有偃仰縱橫勢則不致之字

盤曲又有入手宜忌三法上插宜有情而忌直擢下

【原文】

画枝法

凡画花卉，不论工致[1]、写意，落笔时如布棋法，俱以得势为先。有一种生动气象[2]，方不死板。而取势必先得之枝梗[3]，有木本、草本之殊。木本宜苍老，草本宜纤秀。然于草木之纤秀中，其势不过上插、下垂、横倚三者。然三势中，又有分岐、交插、回折三法。分岐须有高低、向背势，则不致乂字分头。交插须有前后粗细势，则不致十字交加。回折须有偃仰、纵横势，则不致之字盘曲[4]。又有入手宜忌[5]三法：上插宜有情，而忌直擢；下垂宜生动，而忌拖沓；横折宜交搭，而忌平揸[6]。画枝之法若此。枝之于花，亦如人四肢之于面目也。若面目虽佳，而四体[7]不备，岂得为全人乎？

【注释】

[1] 工致：指工笔画。致：精细。
[2] 气象：自然界景色及其变化。《梁书·徐勉传·答客喻》："仆闻古往今来，理运之常数，春荣秋落，气象之定期。"
[3] 先得之枝梗：先表现于枝梗。之：作"于"讲。
[4] 盘曲：回绕屈曲。
[5] 宜忌：宜，指合适的；忌，指禁戒的。
[6] 平揸：平行排列的支柱。平：平行。揸：常指柱子的跟脚，引申为支柱、支撑，这里指"支柱"。
[7] 四体：这里指四肢。

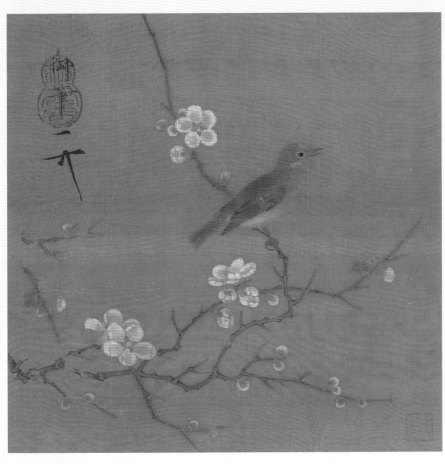

梅花绣眼图　赵佶
页　绢本
纵 24.5 厘米　横 24.8 厘米
北京故宫博物院

【札记】

垂宜生動而忌拖懘橫折宜交搭而忌平揩畫枝之
法若此枝之于花亦如人四肢之于面目也若面目
雖佳而四體不備豈得爲全人乎

書花法

各種花頭不論大小宜分已開未開高低向背即叢集亦不雷同不可直仰無嬌柔之態不可低垂無翻翻之姿不可比偶無參差之致不可聯接無猗揚之勢須偃仰得宜而顧盻生情又須反正互見而映帶得趣不獨一叢中色宜深淺即一朵一瓣必須內重外輕方為合法同一花也未放內瓣色深已放外瓣色淡同一本也已殘者色褪正放者色鮮未放者色濃凡一切色不可皆濃必須間以淡色間以淡色愈

【原文】

画花法
各种花头，不论大小，宜分已开、未开、高低、向背，即丛集亦不雷同。不可直仰无娇柔之态，不可低垂无翻翻[1]之姿，不可比偶[2]无参差之致，不可联接无猗扬[3]之势。须偃仰得宜，而顾盼生情。又须反正互见[4]，而映带得趣。不独一丛中，色宜深浅，即一朵一瓣，必须内重外轻，方为合法。同一花也，未放内瓣色深，已放外瓣色淡。同一本[5]也，已残者色褪，正放者色鲜，未放者色浓。凡一切色不可皆浓，必须间以淡色。间以淡色，愈显浓处，

【注释】

[1] 翻翻：飞动。这里指摇动。
[2] 比偶：诗文里字数相等、句法相似的语句。
[3] 猗扬：叹美之词。美盛的样子。
[4] 反正互见：正面反面相互显现。
[5] 本：草木的根或茎干。《国语晋语》："伐木不自其本，必复生。"原文中的"同一本"指同一株。
[6] 逼出：逼真而出。
[7] 别有蘸色点粉法：别：另外。有蘸色点粉法：有用蘸色点粉法点的花。
[8] 颇饶：颇，很，相当地；饶，富。
[9] 善此：擅长这样画。

学画之初我们在画论中，常见前辈学人讲"古人、古法"，并不是前辈学者泥古不化，而是为初学者提供了一条修学的途径。如果我们能比前人看得远，只是因为我们站在他们的肩膀上，这也是我们崇尚传统、尊崇前人的原因之一。与此同时，我们也要清醒地看到前辈学者也是在心追手摹、求索自然的基础上产生的渐悟。因此什么时候都不能忽略对自然的领悟与观察，一手伸向传统，一手伸向生活和自然。格物致知才能领悟自然与自我的喜怒哀乐。

【作品解读】

此图花繁叶茂，姹紫嫣红；怪石嶙峋，空灵苍秀；其后池塘莲荷，清碧如玉，如清风拂来，幽香四溢。从画家自题诗可知，此画当作于闷热难解的酷暑，却画出一片阴凉，令人观之而暑意顿消。以没骨设色绘花卉，兼用勾花点叶、点花勾叶笔法，没骨、有骨、色、线浑然一体，自成一格。群芳虽艳，却艳而不俗。

消暑花卉图　陈淳
立轴　纸本　水墨　设色
尺寸不详
(美)大都会艺术博物馆藏

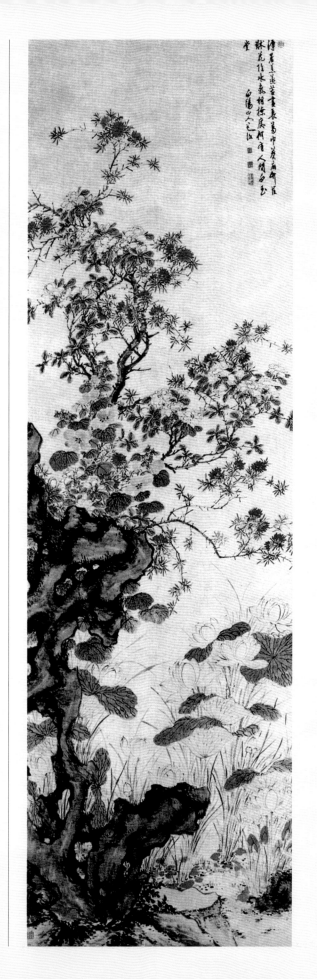

顯濃處光艷奪目花之黃色更宜輕淺白色用粉傅
者以淡綠分染不用粉則以淡綠外染則花之白色
逼出矣[6]着色花頭在絹上鈎匡有傅粉染粉鈎粉襯
粉諸法若紙上別有醮色點粉法[7]及用色點染法皆
須深淺得宜自覺嬌艷過于鈎勒名爲無骨畫更有
全用水墨色具淺深不施脂粉頗饒風韻前代文人
寄興往往善此[8]則又全在用筆之神矣

【原文】

愈显浓处光艳夺目。花之黄色，更宜轻浅。白色用粉傅者，以淡绿分染。不用粉，则以淡绿外染，则花之白色逼出[6]矣。着色花头，在绢上勾框，有傅粉、染粉、钩粉、衬粉诸法。若纸上别有醮色点粉法[7]，及用色点染法，皆须深浅得宜，自觉娇艳。过于勾勒，名为无骨画。更有全用水墨，色具浅深，不施脂粉，颇饶[8]风韵。前代文人寄兴，往往善此[9]，则又全在用笔之神矣。

【导读】

这一节前段讲花的自然仪态、千变万化，学画者深入观察后写生应体现得生动、合理、自然。中段讲花头，物象的变化规律需以精微的心思去了解。最后一段讲的是通过前面的积累，自己的理解，用适当的手法表现物象以抒发画者的情怀。整节文字剖析技法，类比词赋创作，将花朵画法规矩、忌讳、施色、衬托等基本要素逐一讲解到位，论述甚为生动具体。

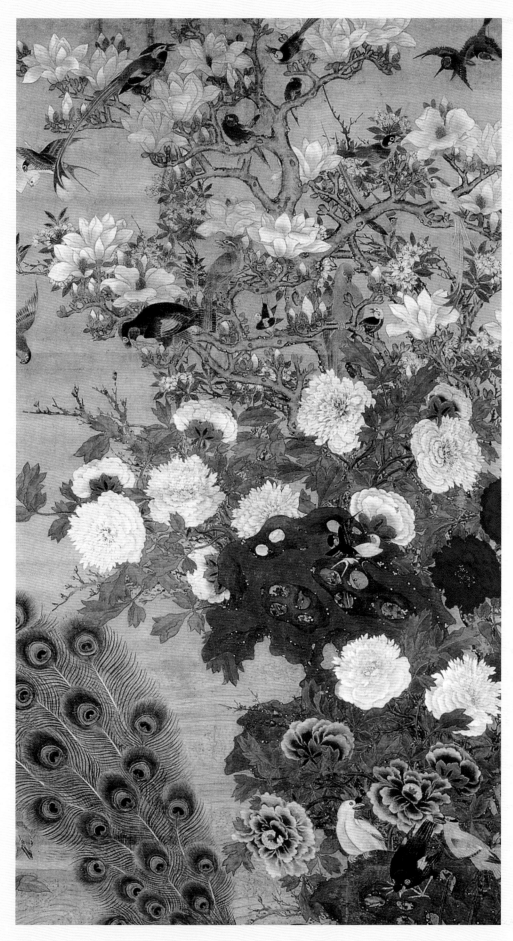

【作者简介】

　　陈嘉选，生卒年不详，明代画家，嘉定（今属上海市）人。崇祯（1628～1644）中献书画授中书，赐"凤池清秘"额。《南翔镇志》，传世作品有《玉堂富贵图》。

玉堂富贵图（局部）　陈嘉选
立轴　绢本　设色
纵 200.4 厘米　横 103.9 厘米
上海博物馆藏

【原文】

画叶法

枝干与花，已知取势，而花枝之承接，全在乎叶，叶之势，岂可忽哉[1]？然花与枝之势，宜使之欲动，花枝欲动，其势在叶。娇红掩映，重绿交加，如婢拥夫人。夫人所之，婢必先起[2]。夫纸上之花，何能使之摇动？惟以叶助其带露迎风之势，则花如飞燕，自飘飘欲飞矣。然叶之风露无从绘出，须出以反叶、折叶、掩叶中。反叶者，众叶皆正，此叶独反。折叶者，众叶皆直，此叶独折。掩叶者，众叶皆全[3]，此叶独掩[4]。花之为叶不一，有大小、长短、岐亚之分。大约叶细多者，宜间以反，一切藤花草卉叶是也。叶长者，宜间以折叶，兰、萱是也。叶岐亚者，宜间以掩叶，芍药与菊是也。若以墨点[5]，则正叶宜深，反叶宜淡。若用色染，则正叶宜青，反叶宜绿。荷叶反背，则宜绿中带粉，惟秋海棠反叶宜红。所言叶以风露取势者，凡草本春荣秋萎之花皆然也。

【注释】

[1]岂可忽哉：怎么可以忽视？岂，难道；怎么；哪里。忽，忽视。
[2]婢必先起：旧时官宦、有钱人家的妇人到哪里去，婢女必先起步。
[3]皆全：全都露出来。
[4]独掩：独自被掩。
[5]墨点：这里指用墨点法画叶。

畫葉法

枝幹與花，已知取勢，而花枝之承接，全在乎葉，葉之勢，豈可忽哉①？然花與枝之勢，宜使之欲動，花枝欲動，其勢在葉。嬌紅掩映，重綠交加，如婢擁夫人。夫人所之，婢必先起②。夫紙上之花，何能使之搖動？惟以葉助其帶露迎風之勢，則花如飛燕，自飄飄欲飛矣。然葉之風露無從繪出，須出以反葉、折葉、掩葉中。反葉者，眾葉皆正，此葉獨反。折葉者，眾葉皆直，此葉獨折。掩葉者，眾葉皆全③，此葉獨掩④。花之為葉不一，有大小、長

20

花卉图（局部） 陈淳

短岐亞之分大約葉細多者宜間以反一切藤花草卉葉是也葉長者宜間以反葉是也葉岐亞者宜間以掩葉芍藥與菊是也若以墨點則正葉宜深反葉宜淡若用色染則正葉宜青反葉宜綠荷葉反背則宜綠中帶粉惟秋海棠反葉宜紅所言葉以風露取勢者凡草本春榮秋萎之花皆然也

畫蒂法

木本之枝草本之莖俱由蒂而生蕚蕚包蕚蕚吐瓣

蒂雖各有不同然外包衆瓣內承衆瓣則一也若大

花如芍藥秋葵蒂內有苞秋葵內苞綠外苞蒼芍藥

內苞綠外苞紅凡花正面則露心不露蒂背面則隔

枝露全蒂而不露心側面則露半蒂半心秋海棠總

苞分莖而無蒂夜合萱花以瓣根卽蒂瓣多者蒂多

辦五者蒂亦五有有苞而無蒂者有有蒂而無苞者

有苞蒂俱全者此蒂之形色聊舉大畧衆種俱雜見

分圖更當于眞花着眼自得其天然色相矣

花卉图（部分）　沈仕
长卷　绢本　设色
纵 24.6 厘米　横 429.8 厘米
浙江省博物馆藏

【作品解读】

此卷原共分十段，分别写牡丹、玉兰、玫瑰、荷花、石榴、菊花、水仙、山茶、梅花。每段花卉前自题五言诗二句。用笔沉稳，敷色高洁，风流潇洒，脱尽俗气。这里选择其中的荷花、石榴、山茶、梅花，可见画家清韵纵逸的笔意。

【作者简介】

沈仕（1488～1565），字懋学，一字子登，号青门山人，浙江杭州人。少司寇沈锐之子。雅好翰墨，多蓄法书名画，朝夕展玩，久之有所得，即援笔挥洒，所作山水花卉，得有陈淳笔意。

【原文】

画蒂法

木本之枝，草木之茎，俱由蒂而生萼。萼包蕚，蕚吐瓣。蒂虽各有不同，然外包众萼，内承众瓣，则一也。若大花如芍药、秋葵，蒂内有苞。秋葵内苞绿，外苞苍。芍药内苞绿，外苞红。凡花正面则露心，不露蒂。背面则隔枝露全蒂，而不露心。侧面则露半蒂半心。秋海棠总苞，分茎而无蒂。夜合、萱花以瓣根即蒂。瓣多者蒂多。瓣五者蒂亦五。有有苞而无蒂者，有有蒂而无苞者，有苞蒂俱全者，此蒂之形色，聊举大略。众种俱杂见分图，更当于真花着眼，自得其天然色相矣。

【札记】

画心法

草花之心，俱由蒂生，与木花不同。芍药、芙蓉，心杂于瓣根。莲花心淡而蕊黄。夜合、山丹、萱花、玉簪，花六瓣须亦六，茎有蕊。根中别挺生一根，则无蕊。菊多种类，有有心、无心，其形色浅深、多寡之不同。秋海棠止一大圆心。兰苞浅红，蕙苞淡绿，兰、蕙心俱红白相间。花心俱宜细辨，亦由乎人心之不同，如其面耳。

畫心法

草花之心俱由蒂生與木花不同芍藥芙蓉心雜於瓣根蓮花心淡而藥黃夜合山丹萱花玉簪花六瓣鬚亦六莖有蕊根中別挺生一根則無蕊菊多種類有有心無心其形色淺深多寡之不同秋海棠止一大圓心蘭苞淺紅蕙苞淡綠蘭蕙心俱紅白相間花心俱宜細辨亦由乎人心之不同如其面耳

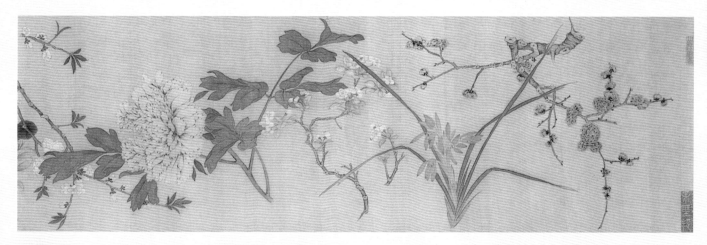

百花图（部分）鲁治
长卷 绢本 设色
纵 29.5 厘米 横 568 厘米
广东省博物馆藏

【作品解读】

此卷名为百花图，实则以桃花为起，梅花为结，仅绘三十余种。在构图上极为巧妙，以节气作序列，并叶叠枝，花卉绵连，给人以百花怒放之感。加上设色斑斓，以淡衬浓，有装饰效果，显得生动别致。用笔工细，法度严谨，是鲁治工笔花鸟的代表作。

畫花卉總訣

畫花之法各有專形上自花葉下及枝根俱宜得勢

審察分明至于花朵態須輕盈設色多端寫之欲生

染脂傅粉各得其情開分向背間以苞英安頓枝葉

交加縱橫密而不亂稀而不零窺其致備寫其神真

因其形似得其精神在乎能手筆法所臻未可言盡

訣以傳心

【原文】

　　画花卉总诀
画花之法，各有专形。
上自花叶，下及枝根，
俱宜得势，审察分明。
至于花朵，态须轻盈。
设色多端，写之欲生。
染脂傅粉，各得其情。
开分向背，间以苞英。
安顿枝叶，交加纵横。
密而不乱，稀而不零。
窥其致备，写其神真。
因其形似，得其精神。
在乎能手，笔法所臻。
未可言尽，诀以传心。

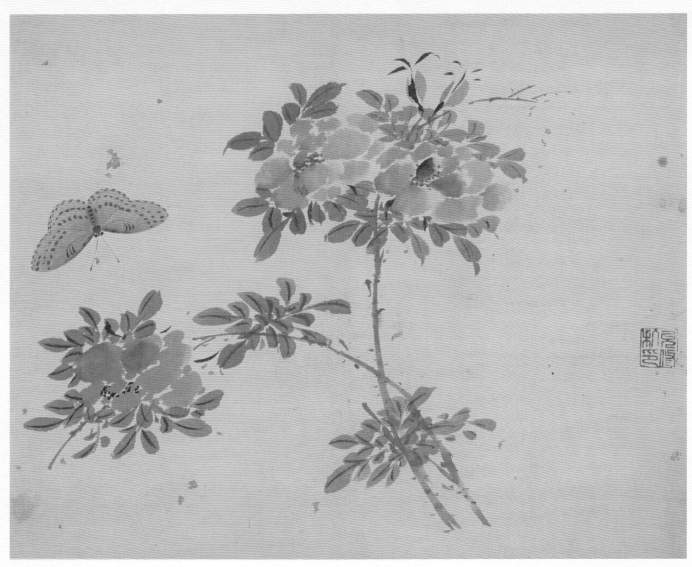

花蝶草虫（之一） 杜大成
纸本
纵 28 厘米　横 35 厘米

【作者简介】

　　杜大成，生卒年不详，明代画家。字允修，号山狂、山狂生、山狂老人，金陵（今南京）人。嗜声诗，工音律，善画花木禽虫，尤在草虫技法上有独得之功力，简笔点画，随笔成形，生意盎然，得嫣秀生动之趣。

【札记】

畫法源流 草蟲

古詩人比與多取鳥獸草木。而草蟲之微細。亦加寓意焉。夫草蟲既爲詩人所取。畫可忽乎哉。考之唐宋。凡工花卉未有不善翎毛以及草蟲雖不能另譜源流然亦有著名獨善者。陳有顧野王。五代有唐垓宋有郭元方李延之僧居寧。是皆以專工著名者。至若丘慶餘徐熙趙昌葛守昌韓祐倪濤孔去非曾達臣、趙文淑僧覺心金之李漢卿明之孫隆王乾陸元厚、韓方朱先俱爲花卉中兼善名手草蟲之外更有蜂

【原文】

画法源流（草虫）

古诗人比兴，多取鸟兽草木，而草虫之微细，亦加寓意焉。夫草虫既为诗人所取，画可忽乎哉？考之唐、宋，凡工花卉，未有不善翎毛以及草虫。虽不能另谱源流，然亦有著名独善者。陈有顾野王，五代有唐垓，宋有郭元方、李延之、僧居宁，是皆以专工著名者。至若丘庆馀、徐熙、赵昌、葛守昌、韩祐、倪涛、孔去非、曾达臣、赵文淑、僧觉心，金之李汉卿，明之孙隆、王乾、陆元厚、韩方、朱先，俱为花卉中兼善名手。草虫之外，更有蜂、蝶，代有名流。唐滕王婴善蛱蝶。滕昌祐、徐崇嗣、秦友谅、谢邦显善蜂蝶，刘永年善虫鱼。袁嶬、赵克夐、赵淑傩、杨晖更善鱼，有涵泳噞喁之态，缀于苹花荇叶间，亦不让草虫蜂蝶之有俾于春花秋卉矣。故附及之。

【导读】

　　古时由于自然生态保存较好，草虫野卉应时更迭，处处可见，画者信手拈来，即可观察研究，他们对身边的花鸟鱼虫"烂熟于胸"，付诸笔端自然是栩栩如生。

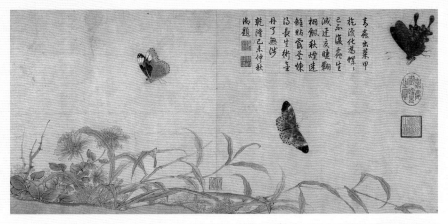

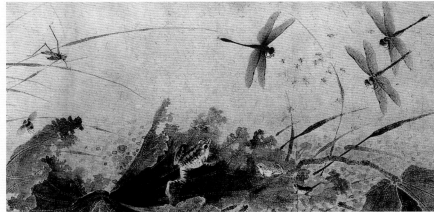

写生蛱蝶图（局部）　赵昌
卷　纸本　设色
纵 27.7 厘米　横 91 厘米
北京故宫博物院藏（上图）

草虫图（局部）　钱选
卷　纸本　设色
纵 26.8 厘米　横 120 厘米
（美）底特律美术馆藏（下图）

【今文意译】

画法源流（草虫）

　　古代的诗人作诗讲比兴，多选取鸟兽草木做比喻，对草虫的细微情态，也加以寓意。草虫既为诗人所选取，作画者怎么可以忽视呢？考察唐、宋，凡长于画花卉的画家，没有不善于画翎毛和草虫的。虽不能另谱源流，但也有专擅草虫的著名画家。南朝陈有顾野王，五代有唐垓，宋代有郭元方、李延之、僧居宁，他们都是以专工草虫而著名的。至于丘庆馀、徐熙、赵昌、葛守昌、韩祐、倪涛、孔去非、曾达臣、僧觉心，金代的李汉卿，明代的孙隆、王乾、陆元厚、韩方、赵文俶、朱先，都是画花卉兼长于画草虫的名手。草虫之外，更有蜂蝶，各代都有画它们的名流。唐代的滕王嬰善画蛺蝶；滕昌祐、徐崇嗣、秦友谅、谢邦显，善画蜂蝶；刘永年善画虫鱼；袁羲、赵克夐、赵叔傩、杨晖更善画鱼，他们所画的鱼，有浮游间见鱼口的姿态，啜饮于萍花荇叶间，并不亚于草虫、蜂蝶可为春花秋卉添彩。所以附在这里。

蝶代有名流唐滕王嬰善蛺蝶滕昌祐徐崇嗣秦友
諒謝邦顯善蜂蝶劉永年善蟲魚袁羲趙克夐趙叔
儺楊暉更善魚有涵泳喰喁之態綴于蘋花荇葉間
亦不讓草蟲蜂蝶之有俾于春花秋卉矣故附及之。

畫草蟲法

畫草蟲須要得其飛翻鳴躍之狀飛者翅展翻者翅折鳴者如振羽切股有喓喓之聲躍者如挺身翹足趯趯之狀蜂蝶必大小四翅草蟲多長短六足蝶翅形色不一以粉墨黃三色為正形色變化多端未可言盡黑蝶則翅大而後拖長尾安于秋花者宜翅勁肚瘦而翅尾長以其將老故也有目有嘴有雙鬚其嘴飛則拳而成圈止者即伸長入花吸心草蟲之形雖大小長細不同然其色亦因時變草木茂盛則色全綠草木黃落色亦漸蒼雖屬點綴亦在乎審察其時安頓之也

画草虫法

画草虫须要得其飞、翻、鸣、跃之状。飞者翅展，翻者翅折[1]，鸣者如振羽切股，有喓喓之声。跃者如挺身翘足，有趯趯之状。蜂、蝶必大小四翅，草虫多长短六足。蝶翅形色不一，以粉、墨、黄三色为正。形色变化多端，未可言尽。墨蝶则翅大而后拖长尾。安于春花者，宜翅柔、肚大、后翅尾肥，以初变故也。安于秋花者，宜翅劲、肚瘦而翅尾长，以其将老故也。有目、有嘴、有双须。其嘴飞则拳而成圈，止者即伸长入花吸心。草虫之形，虽大小、长细不同，然其色亦因时变，草木茂盛，则色全绿。草木黄落，色亦渐苍。虽属点缀，亦在乎审察其时，安顿之也。

【注释】

[1] 翻者翅折：折此处为翻转、倒腾的意思。

【导读】

"画扁豆一枝，游移架下数月"前人绘画写生观察精细入微由此可见一斑。这一节著者对蝴蝶不同时节的形态作了详尽阐述，不独草虫如此，其他题材都是以这种"用心"作为基础的啊。

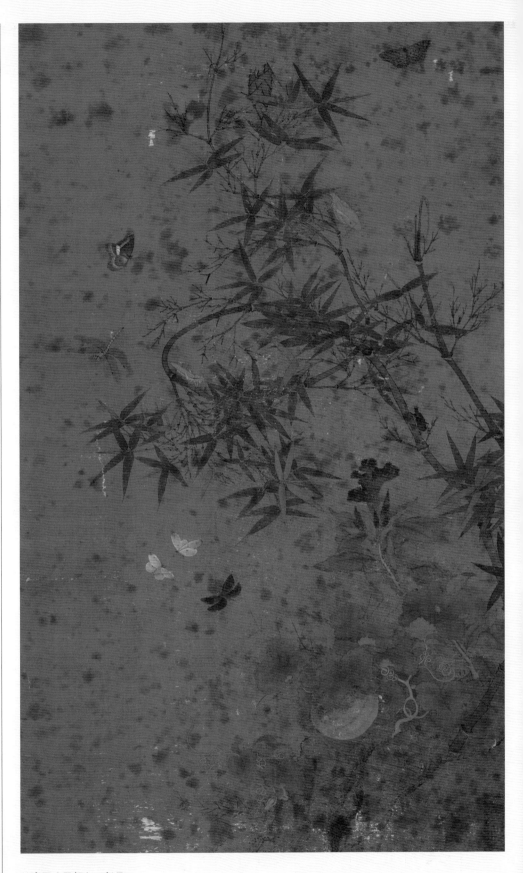

竹虫图（局部）　赵昌
立轴　绢本　设色
纵 99.4 厘米　横 54.2 厘米
（日）东京国立博物馆藏

【原文】

　　画草虫诀

草虫与翎毛，其法各自别。
草虫多点染，翎毛重勾勒。
当年滕昌祐，写生尽曲折。
花果写丹青，蝉蝶写以墨。
更有丘庆馀，写花能设色，
以墨写草虫，点染分黑白。
形似得其真，古人有是格。
后之善草虫，相继有赵
（昌）郭[1]（守昌）。
飞跃势若生，设色工点画。
微细得其形，神先笔下得。
岂独滕王婴，擅名工峡蝶。

【注释】

[1]"郭"应为"葛"，原本误。

畫草蟲訣

草蟲與翎毛其法各自別草蟲多點染翎毛重鈎勒

當年滕昌祐寫生盡曲折花果寫丹青蟬蝶寫以墨

更有丘慶餘寫花能設色以墨寫草蟲點染分黑白

形似得其真古人有是格後之善草蟲相繼有趙昌

郭守昌飛躍勢若生設色工點畫微細得其形神先筆

下得豈獨滕王嬰擅名工峽蝶

32

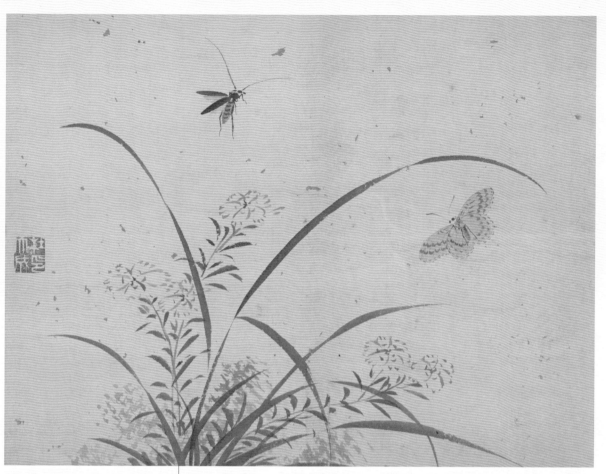

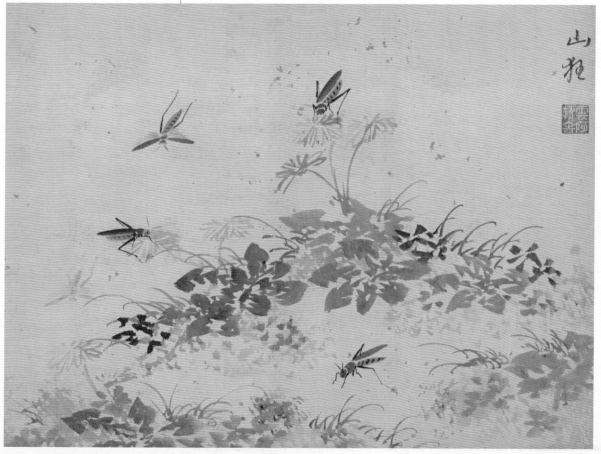

花蝶草虫 (之二、三)
杜大成
纸本
纵 28 厘米　横 35 厘

【原文】

画蛺蝶诀

凡物先画首，画蝶翅为先。
翅得蝶之要，全体神采兼。
翅飞身半露，翅立身始全。
蝶首有双须，嘴在双须间。
采香嘴则舒，飞翻嘴连拳。
朝飞翅向上，夜宿翅倒悬。
出入花丛里，丰致自翩翩。
有花须有蝶，花色愈增妍。
浑如美人旁，追随有双鬟。

畫蛺蝶訣

凡物先畫首畫蝶翅爲先翅得蝶之要全體神采兼

翅飛身半露翅立身始全蝶首有雙鬚嘴在雙鬚間

揉香嘴則舒飛翻嘴連拳朝飛翅向上夜宿翅倒懸

出入花叢裏豐致自翩翩有花須有蝶花色愈增妍

渾如美人旁追隨有雙鬟

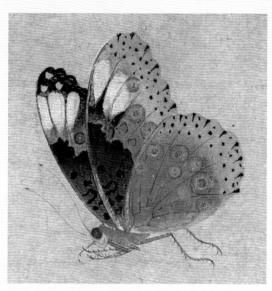

写生蛱蝶图（局部）　赵昌
卷　纸本　设色
纵 27.7 厘米　横 91 厘米
北京故宫博物院藏

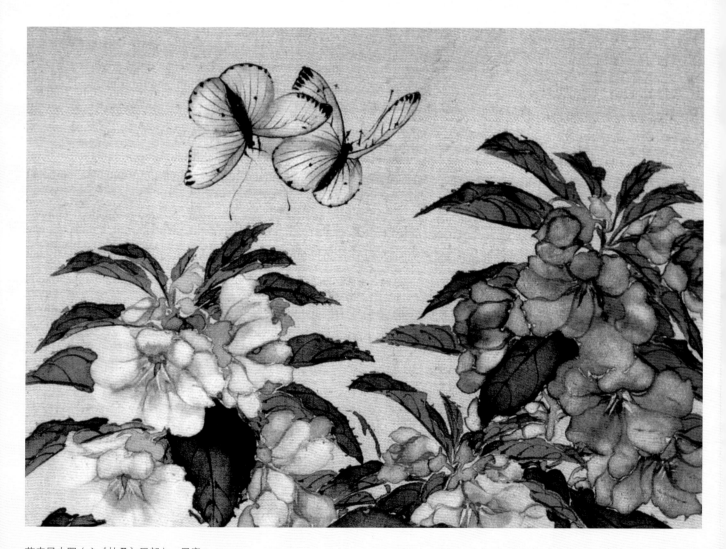

花卉昆虫图（之《扶桑》局部）　居廉
册页　绢本　设色
纵 27.8 厘米　横 28.8 厘米
北京故宫博物院藏

畫螳螂訣

螳螂雖小物畫此宜威嚴狀其攫物時望之如虎焉

雙眸勢欲吞情形極貪饞所以殺伐聲形諸琴瑟間

畫百蟲訣

古人畫虎鵠尚類狗與鶩今看畫羽蟲形意兩俱足

行者勢若去飛者翻若逐拒者如舉臂鳴者如動腹

躍者趯其股顧者注其目乃知造化靈未抵毫端速

梅聖俞觀居寧畫草蟲詩

【原文】

　　画螳螂诀
螳螂虽小物，画此宜威严。
状其攫物时，望之如虎焉。
双眸势欲吞，情形极贪馋。
所以杀伐声，形诸琴瑟间。

　　画百虫诀
古人画虎鹄，尚类狗与鹜。
今看画羽虫，形意两俱足。
行者势若去，飞者翻若逐，
拒者如举臂，鸣者如动腹。
跃者趯其股，顾者注其目。
乃知造化灵，未抵毫端速。
（梅圣俞《观居宁画草虫诗》）

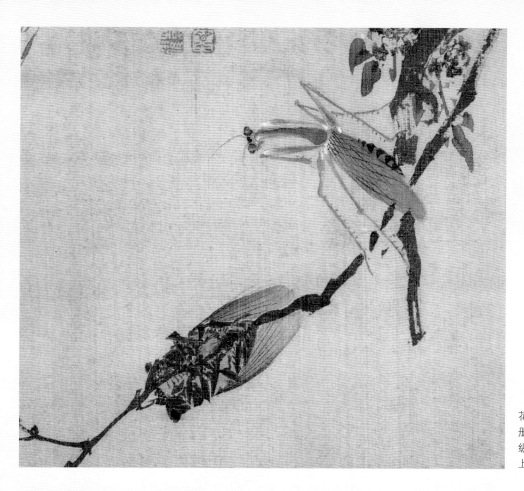

花卉图（《秋蝉螳螂》局部） 袁耀
册页 绢本 设色
纵 26.7 厘米 横 21.3 厘米
上海博物馆藏

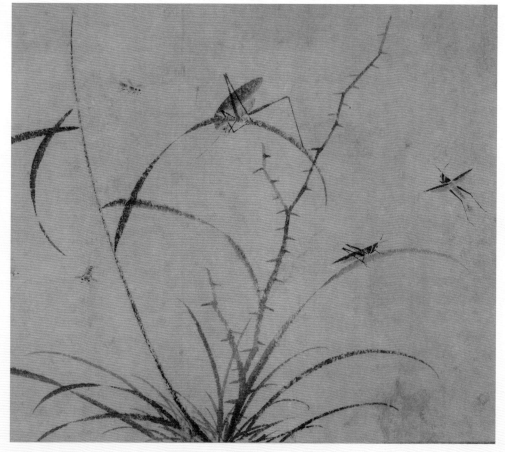

人物草虫图（局部） 杜大成
长卷 纸本
纵 30 厘米 横 336 厘米
辽宁省博物馆

画鱼诀

画鱼须活泼，得其游泳像。
见影如欲惊，嗷喁意闲放。
浮沉荇藻间，清流恣荡漾。
悠然羡其乐，与人同意况，
若不得其神，只徒肖其状，
虽写溪涧中，不异砧俎上。

畫魚訣

畫魚須活潑。得其游泳像見影如欲驚。嗷喁意閒放。

浮沉荇藻間。清流恣蕩漾。悠然羨其樂，與人同意況。

若不得其神。只徒肖其狀。雖寫溪澗中不異礁俎上。

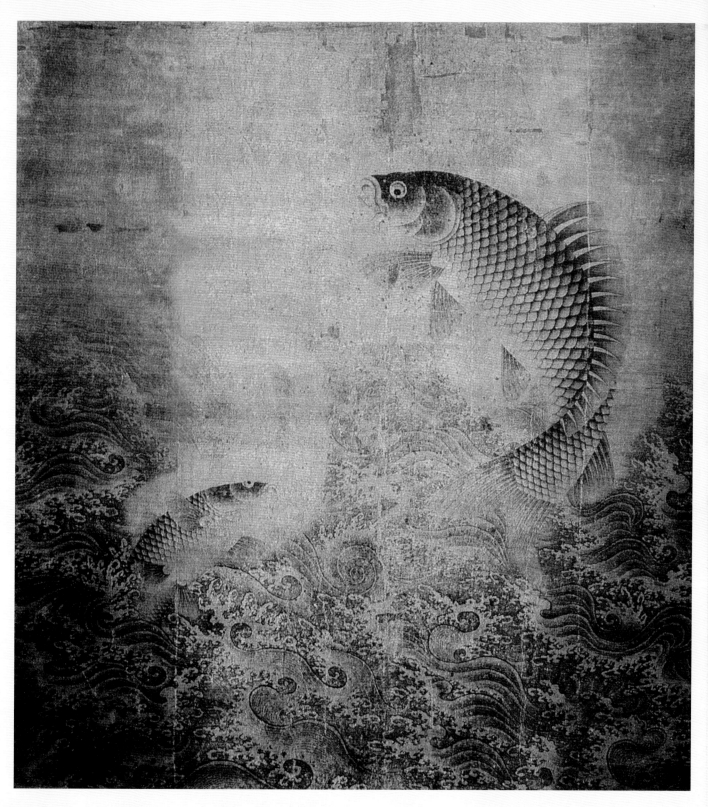

跃鱼图（部分）佚名
立轴 绢本 水墨 淡设色 金粉
纵202厘米 横119.3厘米
（美）波士顿艺术博物馆藏

【作品解读】

　　画中鲤鱼自水面奋力跃出，体大肥满，在空中打了一转，眼睛向下望着刚跳起的小鲤鱼，两相呼应。水面波涛汹涌，卷起层层浪花，更衬托出鱼跃的动势。画鱼用线轻且淡，设色匀整，略施金粉，明暗变化微妙。而画水线条粗放，动感强烈，与元代道教绘画中画水方法极为接近。题材也许与鲤鱼跳龙门的传说有关。

秋海棠花

秋葵

金凤花

水仙

【草本四瓣五瓣花头起手式六则】

【导读】

　　通常来说中国画所指的花卉翎毛题材非常宽泛，凡花草时卉、禽鸟走兽、龟鳖鱼龙、昆虫蔬果等都可包含在这一范畴之内。

　　从画法来讲有工笔、写意两大类。介于两者之间又有"兼工带写"的画法，这种方法既有工笔的细腻华丽又兼写意的从容潇洒。清代画家任伯年，融汇古今、自成一派，是"兼工带写"风格的典范。以他的作品为摹本临习，对学者有很大裨益。

　　中国画讲"书画同源"，画法与书法关系密不可分。不管何种画法，笔法开合、起止、章法、布白等都与书法血脉相连，想在绘画上有所进步，必须在书法上下足功夫。

　　扎实的写生对学者是全方位锻炼和提升的过程。通过对自然物象形色、精神的详尽观察，了解、研究、反复描写、心追手摹，将刻画对象烂熟于心。在反复的描摹中锤炼心性与表现力，达到去粗存精、直追物象本真，从而反映内心情感的目的。写生的过程是一个积累的过程，而不仅仅是搜集创作素材。写生可以训练敏锐的观察力，捕捉瞬间的物象变化，提高概括凝练复杂事物的能力，在创作中增加联想触发、素材的积累和表现力升华。

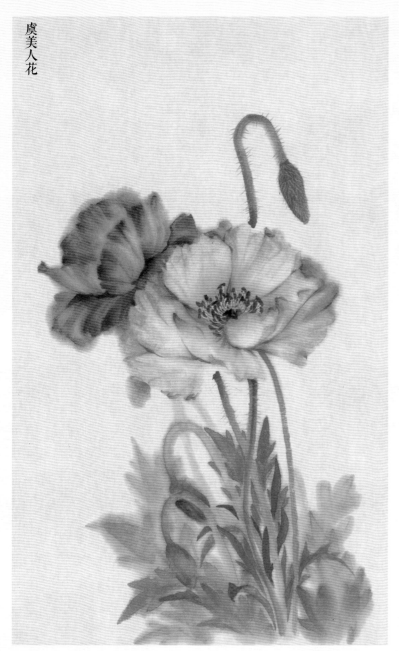

虞美人花

虞美人花

【导读】

这一节讲的是草本花卉四瓣、五瓣花头的画法。因花形有相似，故在画法上有相通之处。

在学习时首先要观察它们的整体样貌，这几种花头除了花瓣数量不同，颜色差异之外，还有一个共同的特点，就是都有瓣、蕊、蒂等，都是花瓣自花心处向外绽开，瓣根聚拢于花蕊。了解了这些规律，我们再看单个品种外形的偃仰翻折，从整体到局部，对这些花就会有一个初步的认识。

秋葵朵形较大，花瓣较柔软，瓣脉较清晰。表现时可选用狼毫，从花瓣边缘中锋行笔，线条状如铁线，刚中带柔，注意花瓣边缘的起伏翻折，要自然灵动、富于节奏。花瓣边的小波折最能体现线条美感，学习时要多观察，体会瓣脉依整体花瓣的起伏转折与变化，切忌零乱。用墨要淡于花朵轮廓，瓣脉线条也要比轮廓线细。花蒂用色最重，线条也要更有力度和弹性。花蕊如画美人之目，色墨要与其它部分有所区别。点蕊方能使花头达到顾盼生姿的艺术效果。

【导读】

写生对景对物时，要有所取舍，要删繁就简。要"删"就要首先找出主要的、最能说明问题的因素，割舍次要的因素。事物不是一成不变僵死的东西，是运动的，写生就是写生机、生趣。

写生时景物随时会产生变化，有些瞬间，画者来不及捕捉全面，需要凭借经验"无中生有"进行"增补"。有时候没机会细看，写生对象的情态稍纵即逝，这就要求我们具有"补、全"对象形制，"增"足对象神态的本领。

"删、增"是写生者思想心智同一种修行的两种不同形式。

写生过程中应当注意不同物象的互相对比借鉴。如：松属木本，其形高大雄壮；菊属草本，形制柔美纤瘦。通过对比找出它们的相同点和差异性，同类物象外形的区别并不妨碍精神气质的共通。龙生九子各有不同，同源所出未必同性，唯有精神相合，才能产生高山流水般的知音。正是如此，松、菊可同入一幅作品，称"长春"抑或"凌霜"，追求内在精神上的统一。

秋海棠花

【导读】

　　内在的联系与统一是不同物象共同相处的核心。能在写生过程中发现这些东西，学者自然就进阶了。写生中还有很多要点，进入门径后要不断揣摩思辨，在践行中加以完善。

　　草花草卉，生活中最为常见，有的存活一两年，有的能存活很多年，无论个体和种群都有着顽强的生命力。如同中国人所熟知的诗句："离离原上草，一岁一枯荣。野火烧不尽，春风吹又生。"在墙角、院隅、篱边、野外随处可见，平凡而坚韧的本质，让它们成为画家的"宠儿"。充满生意和生趣的性格，使它们如同中国戏曲中的"旦角"，在绘画题材中经久不衰。

【札记】

金凤花

【导读】

　　前人作花卉翎羽多从篱边田畔、墙角屋前，身边熟悉常见的禽鸟入手。因为朝夕相处，加上细心格致，刻画非常生动别致。中国绘画史上，宋代无疑是艺术的高峰时期，不但山水创造了难以逾越的高度，花鸟也呈现出生机盎然的全新面貌，令人叹为观止。"徐熙野逸、黄荃富贵"，不仅是艺术语言和形式上的不同，更明确了取象原则与内心思想的统一，绘画以"写意"为内核的思想已逐渐成熟，"工"与"写"两大形式风格成为主流。正是宋人艺术上整体的跃进，中国画开始走向成熟。如宋以前的画家，在作品中极少署名或不署名，北宋时期画家越来越多开始在"石边""树角"等隐蔽处落"藏款"，由此发展到明、清，终于形成中国画"诗书画印"一体的样貌形式，极大丰富了中国画的艺术表现力，使中国画成为独特且具有完备学术体系和综合信息量的艺术品类。

　　中国画是建立在书法基础上的艺术形式，书画互为依存，相互促进。"以书入画、以画养书"。是研习书法绘画的不二法门。书法以线条的横、竖、撇、捺等为基本"模块"，通过合理的交叉、构架与重组，不断推陈出新，创作出融疏密、揖让、均衡等样貌的形式美（此处暂不谈汉字的精神内涵）。形式上的抽象美是最高级的审美之一，汉字其形式核心概括起来就是一条曲直转折变幻莫测的线段或线条。"模块化"的形式构件不断拆分、重组，并灌注形声、假借等精神内涵，在世人面前开启智慧的画卷。因此构件（如：横、竖、撇、捺等）的形式化是高度的概括，从而使精神天空的自由更具依托、更加广阔。

秋葵

【导读】

　　中国绘画最精髓的成就之一，是同时赋予线条本身抽象性与具象性两种特质。自然物象通过人眼进入大脑，总结概括后将思想诉诸笔端，思想的外化和延伸通过加工后的线条成为"独立"的造型元素。画家对线条的组合经营，千变万化，不同线条表现不同的画面环境和不同特点的物象特征，每条线不仅代表的是轮廓和形象，还要具备独立的情感和动势，线条是有"生命"的符号。当抽象转化为具象，读者通过欣赏画面产生亦真亦幻的畅想和共鸣，此时画家与线条的"摄请"才宣告完成。在法度中超越表象，用绘画语言将具象升华至生命精神的本质，正是"妙在似与不似之间"的含义。

　　白描是中国画"用线"练习的重要手段。作为中国画最重要的表现形式之一，历来受到艺术家的重视和推崇。古今中西的称呼各异，实质是不变的。西方有位大师就曾说过"色彩是乌托邦，线描啊万岁"的名言。其他艺术形式如小说、戏曲等，也将白描的概念引入创作体系，用于帮助塑造、构架、阐释所需的艺术形象。白描运用提炼、取舍、夸张、概括等手段，以不同形质的线条清晰勾勒出对象的特征。白描对物象轮廓、内涵的表现同时要具备独立美感，二者的统一就是抽象性与具象性的完美结合。白描是写生、创作的基础，白描高手代不乏人，它的意义在于，历代艺术家最终认为，"线条"是将其他造型因素研究完备后最能说明问题的最重要的线索，创作依此展开创想之旅。

梅石水仙图　陆治
卷　绢本　设色
纵 32.3 厘米　横 63.6 厘米
南京博物院藏

【作品解读】

　　此图以特写的方式描绘灵芝、水仙及桃花等有吉祥意义的题材。画法以工笔重彩为主，设色妍丽、厚重，晕染细致，有层次感。

【作者简介】

　　陆治 (1496～1576)，明代画家。字叔平，号包山，吴县 (今江苏苏州) 人。擅画山水、花卉。游祝允明、文徵明门，工写生得徐、黄遗意。点染花鸟竹石，往往天造。山水受吴门派影响，也吸取宋代院体和青绿山水之长，用笔劲峭，景色奇险，意境清朗，自具风格，在吴门派画家中具有一定新意，与陈淳并重于世。

【札记】

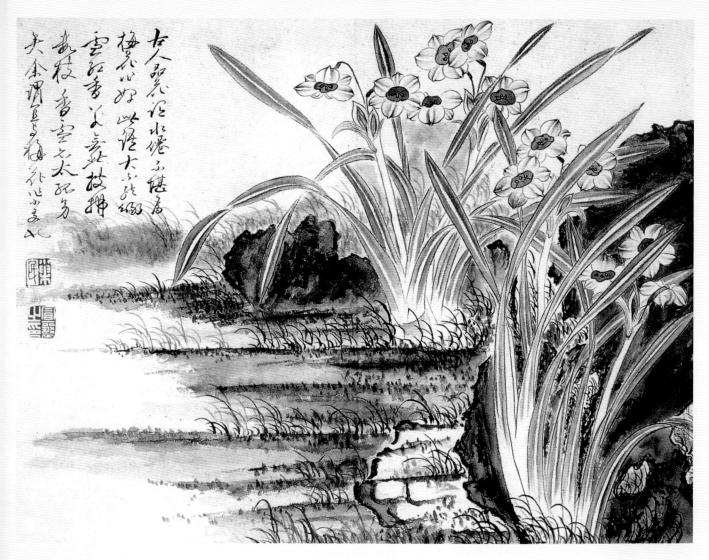

【作品解读】

此图册共有十开，用笔纵逸潇洒，设色秀妍，花卉翎毛写得恣意如生，点染苔石、浅沙亦别具幽趣。虽为临摹王武之作，但能随手点染，天真烂漫，有出蓝之美。

【作者简介】

金明，生卒年代不详，清朝女画家，字晓珠，号圆玉，江苏昆山人。擅山水、花卉。画花卉工而不板。传世作品有《花鸟图》《午瑞图》。

鸟虫鱼图（之《水仙》） 金明
册页 纸本
纵 26.6 厘米 横 36.4 厘米
上海博物馆藏

【札记】

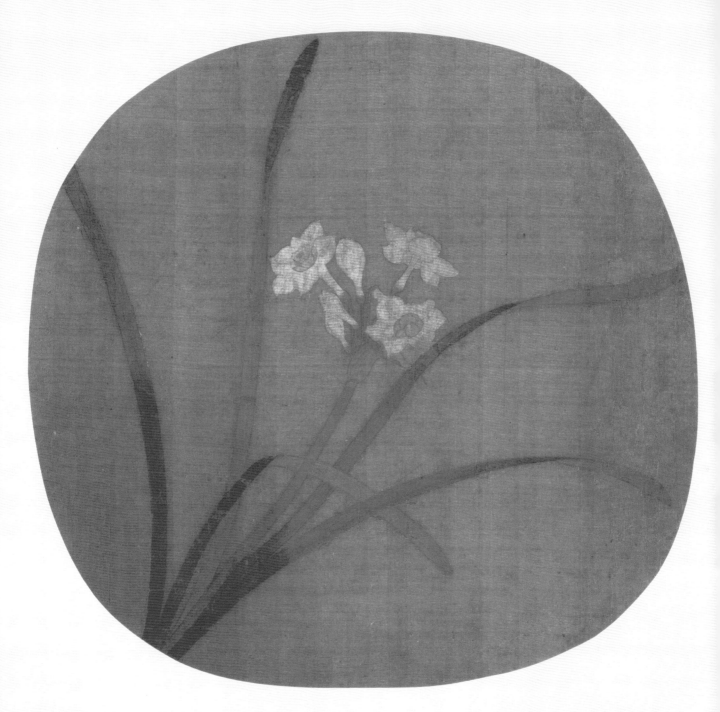

水仙图　赵孟坚
绢本　设色
纵 24.6 厘米　横 26 厘米
北京故宫博物院藏

【作者简介】

　　赵孟坚（1199～1264），中国南宋画家。生于庆元五年（1199），卒于景定五年（1264），一说卒于咸淳三年（1267）。字子固，号彝斋，宋宗室，为宋太祖十一世孙，海盐广陈（今嘉兴平湖广陈）人。曾任湖州掾、转运司幕、诸暨知县、提辖左帑。工诗善文，家富收藏，擅梅、兰、竹、石，尤精白描水仙；其画多用水墨，用笔劲利流畅，淡墨微染，风格秀雅，深得文人推崇。有书法墨迹《自书诗卷》，绘画《墨兰图》《墨水仙图》《岁寒三友图》等传世，著《彝斋文编》4 卷。

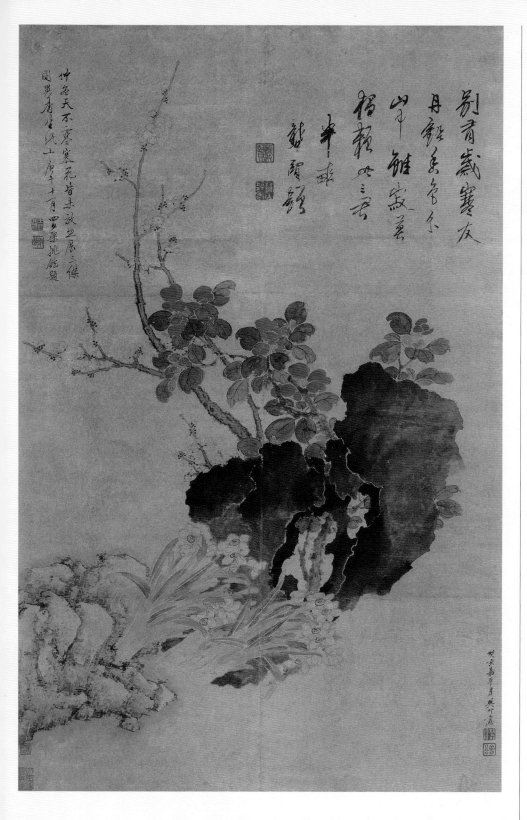

【作者简介】

　　樊圻（1616～1694），清代画家。字会公，江宁（今江苏南京）人。擅画山水、花卉、人物。山水取法董、巨、黄、王和刘松年诸家，用笔工细，皴法细密，风格劲秀清雅，为"金陵八家"之一。

【作品解读】

　　此画中以兰、梅、山茶为题，辅以奇石。梅枝以墨线勾勒，染以赭石，略加点苔。梅花及水仙以白描手法绘出，清丽动人。山茶及水仙叶丛以没骨之法写出，柔和润泽。中间奇石以积墨法渲染而成，厚实凝重，不以线勾，却以留白做线勾画形状层次，脱俗绝伦。画面韵雅气清，显"三友"之高贵。

岁寒三友图　樊圻
立轴　纸本　设色
纵 88 厘米　横 57 厘米
天津艺术博物馆藏

【札记】

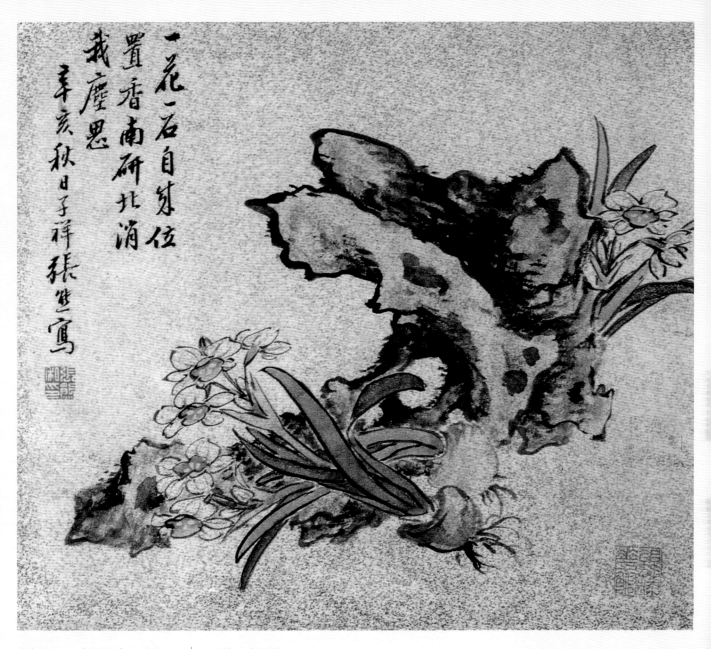

一花一石自�双位
置香南研北消
我尘思
辛亥秋日子祥 張熊寫

花卉图（之一《水仙图》）张熊
册页　金笺　纸本　水墨　淡设色
纵27.8厘米　横32.3厘米
（日）大阪市立美术馆藏

【作品解读】

这套图册页共八页。绘水仙三株，间以湖石错开，是为案头清供式。画水仙双勾填色，湖石则以水墨草草写就，洒脱豪放，不入俗流。

【作者简介】

张熊（1803～1886），清代画家。又名张熊祥，字寿甫，亦作寿父，号子祥，晚号祥翁，别号鸳湖外史，鸳湖老人，鸳湖老者，鸳鸯湖外史，西厢客。别署清河伯子，髯参军。室名银藤花馆。秀水（今浙江嘉兴）人。张熊年青时代就移居上海，参加各种美术活动。

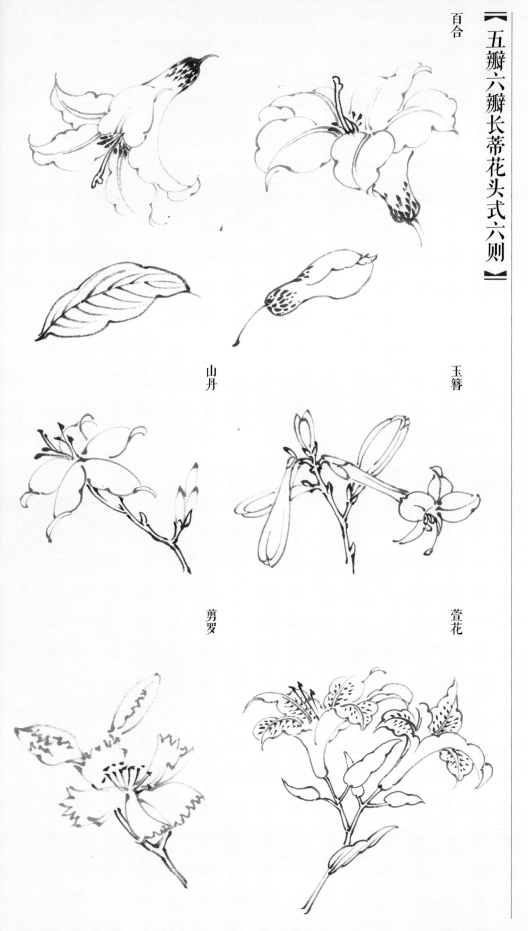

【五瓣六瓣长蒂花头式六则】

百合

玉簪

山丹

萱花

剪罗

【导读】

中国画用色，自南齐谢赫提出"随类赋彩"，对后世影响极大，历代都有名家解读。总体来说，赋彩要与自然物理相合，同时凝练物我精神，写心、写风骨、写灵魂。结合物象本体的色彩，赋予其新的内涵。通过色彩的变化，提升其内核。如：纯水墨，宁静淡泊以明志；而金碧、大青绿突出富丽堂皇，装饰效果；钟馗驱灾辟邪，故以朱砂绘之，狰狞厉目、手持宝剑而使魑魅魍魉避而远之。

赋彩表面看灵活松动，实则对精神内涵，物我相合的要求更高（如：朱竹、墨竹），既要让普通观众认同，同时又要具备深层次的思想境界。

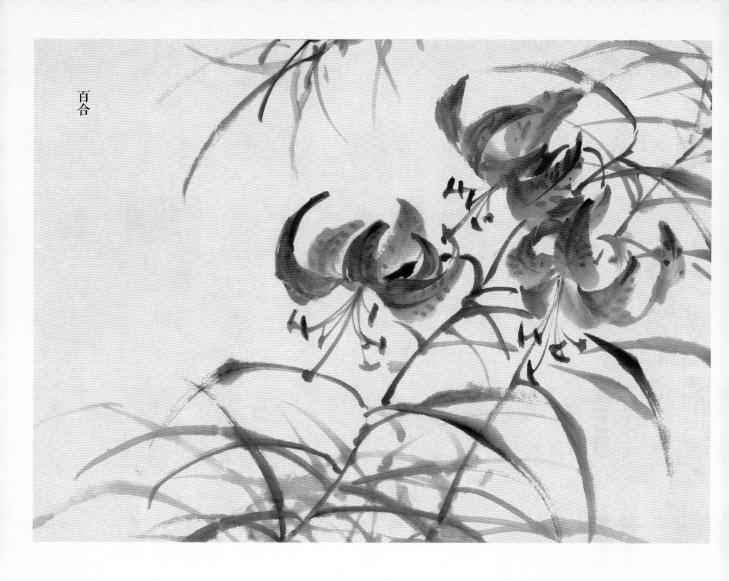

百合

【导读】

沈括在《梦溪笔谈》中说："诸黄画花，妙在赋色，用笔极新细，殆不见墨迹，但以轻色染成。"我们经常形容好的作品"笔精墨妙"，笔是笔法的起承转合，虚实鳞爪，墨也可以理解为用色、赋色。如何表现出赋彩之"妙"呢？前人画跋、画论有大量记述供参考。设色要"轻薄净透"，加深的地方层层积染，颜色一次不可上得太厚，厚必产生板腻肥滞，抑或艳俗不堪。工笔设色要轻薄，"三矾九染"，不可心急，每次上色都要有余地。随着积染次数增加，花卉深处所染的面积也逐步减小。最深浓艳处，也就是花瓣处极小的一点。渐次由浓到淡，随花瓣翻折的光影变化，色彩略微调整，目的是使其灵活自然，最深处的那一点才能显出精神。染色要遵循"色墨无碍"，墨与色互不干扰的原则，色墨相助互益。一般勾花填色，勾花的线条一般不会太深，设色到其边缘时，要注意不应深过墨线，覆盖墨线，稍有区别即可，读者应在实践中予以体会。

写意画用色要注意毛笔的特质，羊毫蓄水量大，而狼毫较少。蘸色时先淡后浓，笔端浓重至笔根渐淡。一笔写出，这样画出的花、茎、叶才会有变化，不会呆板，利用水气湿润使笔画间自然融合、破立交合、先浓后淡的渐变关系确立后，画面的每一组花叶及其他组成部分都具备浓淡、主次的韵律。中国画中讲的"一笔墨"就是讲笔上蘸的色墨由浓到淡依次用尽，笔笔生发，形成灵虚多变，自然转化的艺术效果。做到工致而不俗艳，简约而不简单，韵味悠长而不匠气生硬，精神和物理的完美统一。

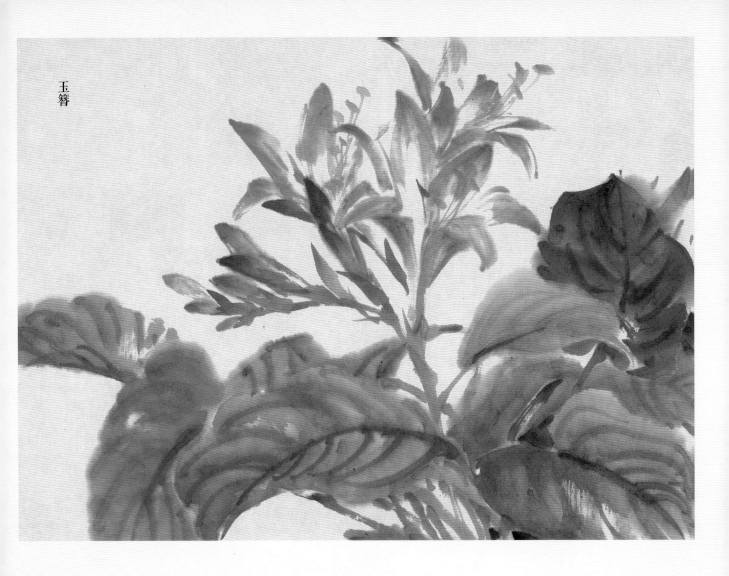

玉
簪

【导读】

　　"工欲善其事必先利其器"，创作离不开对精良工具的认识和掌握，选择得心应手的工具材料是表达艺术思想、解构自然物象不可或缺的重要环节。

　　创作过程中应该根据题材、形式选择毛笔等工具材料。毛笔以狼毫和羊毫最为常见、常用，除此还有兼毫、鸡毫、竹笔等。只要适合创作并无太多禁忌，全凭个人喜好、习惯，只要顺手，无碍表达思想就可以采用。好笔通常具备尖、圆、齐、健四个特点，相关论述很多，不在此赘述。要强调一点，现在有些毛笔制作掺杂尼龙等代用品，降低成本的同时也降低了毛笔的性能，建议仔细挑选甄别和谨慎使用。

　　用墨，创作最好使用墨锭研磨的墨汁。首先研磨的过程是活动手臂，增加手感、酝酿构思、放松精神以利入画的过程。研磨的墨汁色泽光亮、胶性适中，层次丰富，不易走墨滋漫，工写均宜。

　　墨锭分松烟、油烟、漆烟三大类，松烟柔和多变化，适宜书法。油烟较松烟更黑，胶性略大，黑而光亮，绘画多用。另外还有漆烟墨、彩墨等品种，画家可根据具体创作要求和喜好进行选择。选取墨锭应挑选质地细密、分量较轻，发墨带紫气，断面如镜，不开裂的使用。好墨不含杂质，研磨无声不打砚。前人总结："作画如好汉，研墨似病夫。"作画时胸有成竹，放胆、放手直抒胸臆。用情绪、精神带动笔墨的节奏，"以写胸中逸气"；研墨时注意节奏缓运轻推，向同一方向作圆周运动，墨汁细腻、均匀，在使用时才能得心应手。一些人教初学者以墨汁代替研墨，或用墨汁加水后用墨锭研磨，对创作实不可取，学习阶段还是养成用墨锭研墨较好，利于保持艺术创作的完整体验。

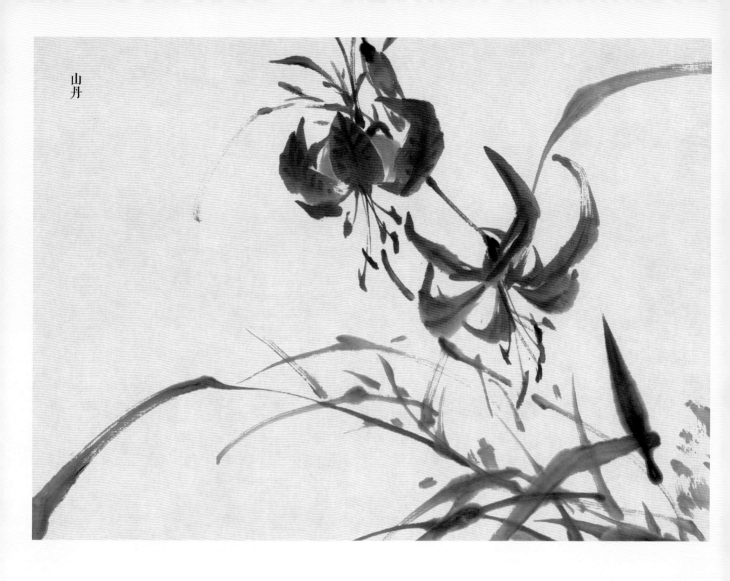

山丹

【导读】

　　书画作品立意为先，是建立在创作思想理论基础上的主观创造。同时也需要精湛的技法和工具材料作为支撑。当思想和材料完美结合后，才能创作出优秀的作品。

　　纸张的选择需要通过不断实践来熟悉和摸索，中国画还会用到绢、帛等织物，当代画家也有人使用无纺布。载体虽然重要，但无论用何材料作画，中国画最关键的是精神意韵和思想的契合。纸分生、熟两性，介于二者之间的称半熟纸。生宣渗化效果好，笔触清晰、色墨交融、自然渗化。熟宣经过矾、胶等手段处理，可以细致勾勒、反复渲染。

　　生宣有净皮、棉连、夹宣等，品种薄厚、原料特点不同，效果不同。熟宣有云母、蝉翼、冷金、冰雪等。半熟宣则根据自己的需求将生宣做成半熟。学画之初可以尝试不同种类的宣纸，熟悉各自的特点，了解纸性后形成经验，可以针对性地选择和使用。

　　由于墨汁的使用，砚台和墨锭一样，在当今实用性已经大不如前。传统有四大名砚说，"洮砚、端砚、歙砚、澄泥砚"，现在很多新的石材也加入制作砚台的行列，如昆仑砚、贺兰砚等。总体除了"澄泥砚"，其它砚台都属石质，好砚台石质细腻，密度适宜，叩之有金属声，砚池平整且水平，发墨快，不伤笔，存墨保湿，耐腐防臭等优点。一般来说，方家实用需数方砚台，收藏把玩更不怠言，小的日常随用，便于携带，大的应对书法或写意用墨较多的时候，雕工精美的置于案头研用、把玩，相得益彰。一般选砚台还是要墨池深能多蓄墨汁的较为合用。

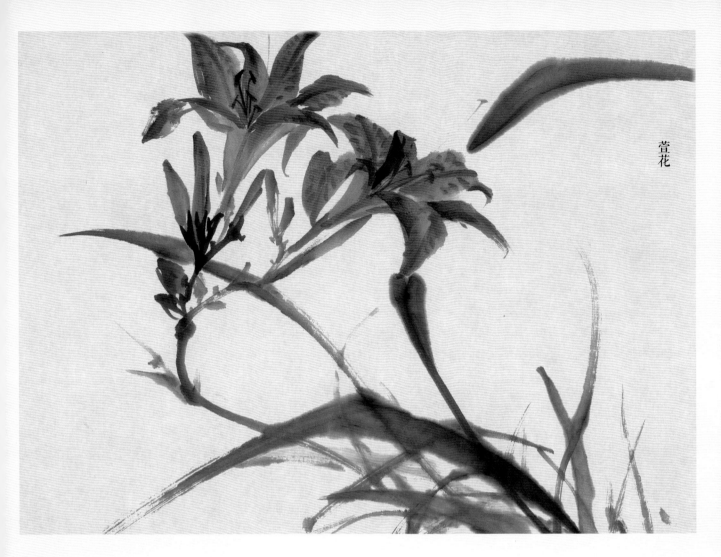

萱花

【导读】

　　笔法，唐代张彦远说："骨法形似、皆本立意。"中国画的笔法构成基础是书法，"永字八法"也好，行草的"外拓、内敛、提笔暗过、牵丝游丝"也好，与中国画运笔都是血脉依存的关系。所谓"以书入画、以画养书"，强调绘画运笔和线条的书法性、书写性、写意性的结合，其核心是抽象、理解的泛化，其形式则是抽象性的具体呈现与表达。

　　"善画者必善书"，要成为真正的中国画家必须有深厚的书法造诣和修养。八大山人云"千笔万笔始自一画"，每一画都蕴含起笔、行笔、收笔三个环节。根据所表现的物象规律，若干笔画形成一组线条，每一组中的每一画都肩负承上启下、回合揖让的任务。以此类推每一画、每一组形成局部，直到最终完成全幅画面。每一画、每一组、每个局部的轻重缓急影响画面的最终节奏和韵律。画面中每一画的配合，构建作品完整统一，反之破坏作品的统一性。作画前要胸有全局，作画时随机应变，对疏密、虚实、阴阳变化要因势利导，及时调整。

【札记】

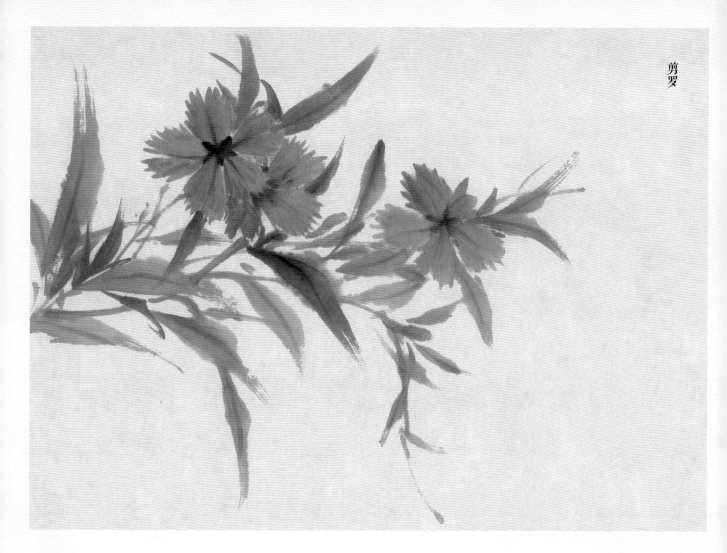

剪罗

【导读】

　　画面中的虚实，一般主体实，背景虚。重要刻画的地方实，次要者虚，要根据需要灵活处理。

　　经营位置要考虑画面整体的节奏和流畅，如传统的"C"字形、"S"字形的构图，就是要营造流动的、有韵律感的场景。

　　墨法"干、湿、浓、淡、焦、清"，犹如音律"宫、商、角、徵、羽"。音符的跳跃、组合变化，带来音高、节奏、旋律的不同。将不同的墨色像演奏音乐一样，结合适当的中国画载体，让水墨在其中流动、融合、渗化、冲撞，呈现主体，映射出辩证融合、矛盾统一的审美情趣。

　　用墨、用色要富于变化，灵活生动，还要结合形体虚实、深浅。结合"一笔墨"的运用，使笔墨的趣味性、节奏感、丰富性都得到提升，让观者更容易达到共鸣，学者更易寻找到笔墨条理和气势脉搏。

【札记】

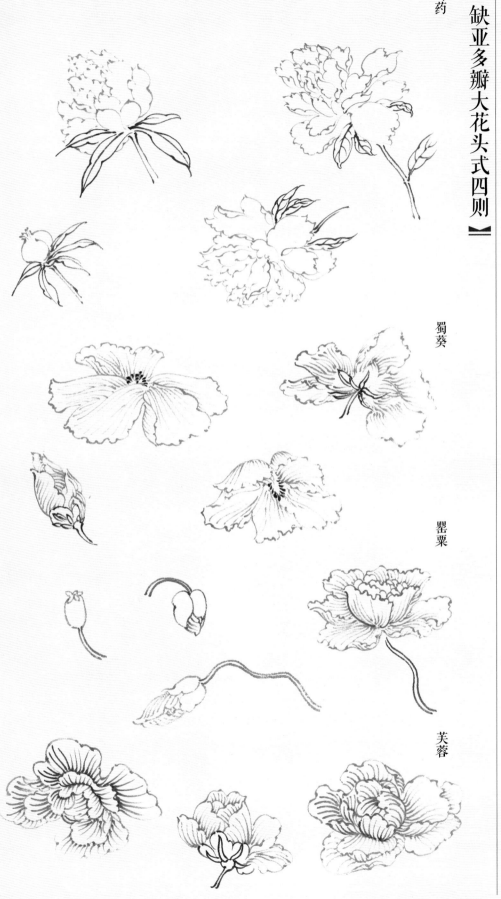

【缺亚多瓣大花头式四则】

芍药

蜀葵

罂粟

芙蓉

【导读】

绘画的学习过程，是由易到难，由简单到复杂，"绚烂以极，复归平淡"的过程。实际上不是绘画本身难易复杂与否的问题，是学习各个阶段画者认知变化的过程。关键是持之以恒的实践，不实践有再好的理论摆在眼前也无济于事。实践的初始应提倡"眼高手低"，目的是发现不足，找出问题，利于进步。"手低"可以通过"眼高"、通过实践来进阶和弥补，而眼力的提升则还需要全面的综合学习来提高。

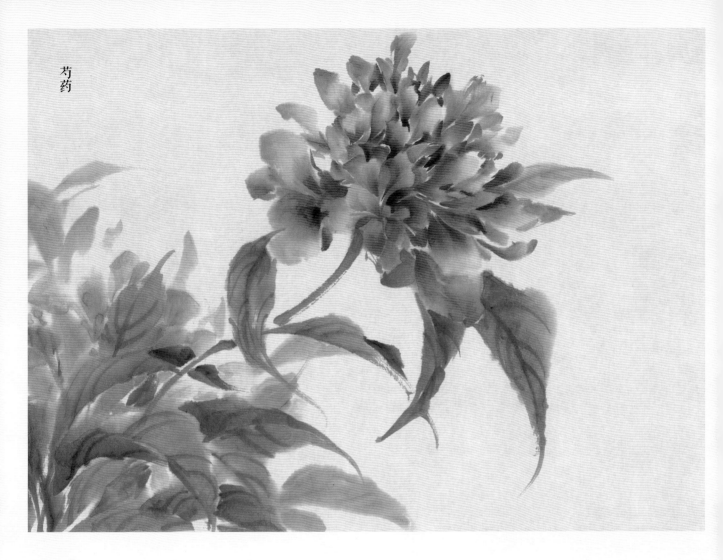

芍药

【导读】

　　手、眼的同步精进才能保证绘画学习的整体进步，才能保证个人绘画修养和层次的提高。能看到，还要能体会、能做到。能看到，体会不到位，就需要多动手，用实践弥补。只要肯下功夫，一定会得到从量变到质变的结果。艺术素养中的体会很重要，不能亲身体验就无法验证所谓的理论，而多数高层次艺术法度都是不便言传只可意会。脚踏实地，"长绳系日、废画三千"，积累训练，综合学养积淀到一定程度，便可举一反三、触类旁通。只有心手相通，思想才能有所依傍，智慧自然会出现。

　　画由心生，字如其人，书画作品会透射的是人的思想、品行、修养和志趣。读画也是提高眼力和批判学习的重要环节，至少要能读懂基本的画理，分析作者的构思和要表达的物象、精神状态，好在哪里，不足在哪里，换做自己该如何处理。批判不是妄自菲薄，不是自高自大，不可人云亦云，批判的目的是认真对待，查阙补漏，批判的精神是冲淡平和，天真无邪，这些思辨关系，学者不可不知。要用自己的心去读画、要有独立思考的精神。

【札记】

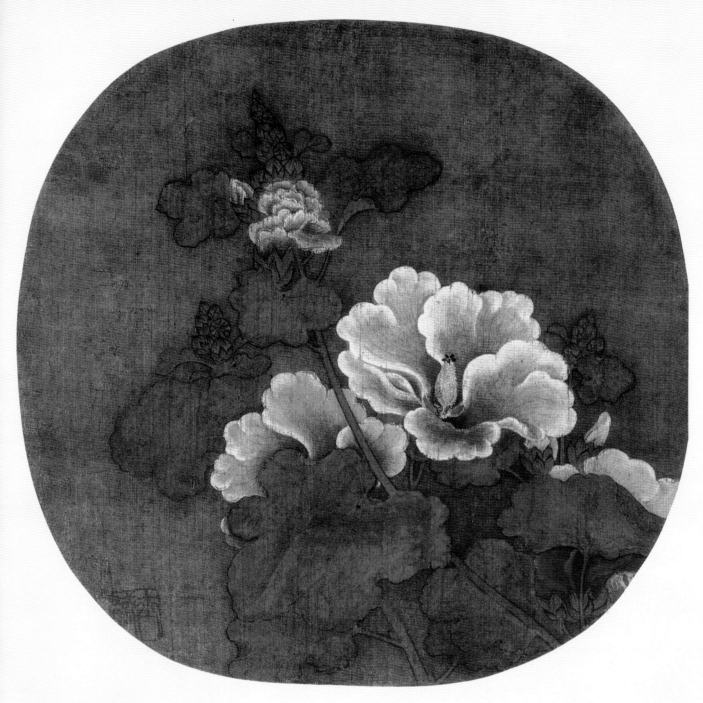

【作品解读】

　　此画以蜀葵为题，设色妍丽，对比强烈。描绘细致工整，色泽浓厚，墨线几不得见，花开之姿被表现得分外妖娆。

蜀葵图　佚名
团扇　绢本　设色
纵 25.4 厘米　横 25.9 厘米
上海博物馆藏

罂粟

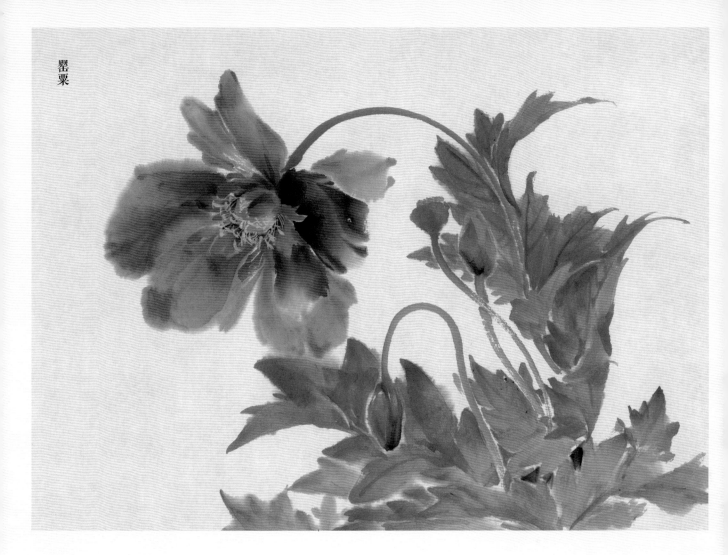

【导读】

　　古代中国画颜料都是以天然的植物、动物、昆虫、矿物为原材料，加工、研磨混合调制而成。好的颜料工序较复杂，价格总体都不便宜，如胭脂在以前就价高难得。现代颜料多用化学合成，天然物质的含量很少，好的化学颜料不影响一般中国画创作的使用。建议初学者先不必急于使用天然颜料，有一定基础后再尝试。

　　初学要学习一定的西画色彩知识，但不要在中国画中生搬硬套，要了解中国画和西画色彩的区别和色彩理念，巧妙地运用，不能破坏中国画的传统氛围。最关键的是如何让画面既有变化，又形成相对统一的色调。在实践中尝试不同的用色套路，逐渐摸索适合自己的用色风格，形成有特点的绘画样貌。学习过程本身就是不断试验的过程。

【札记】

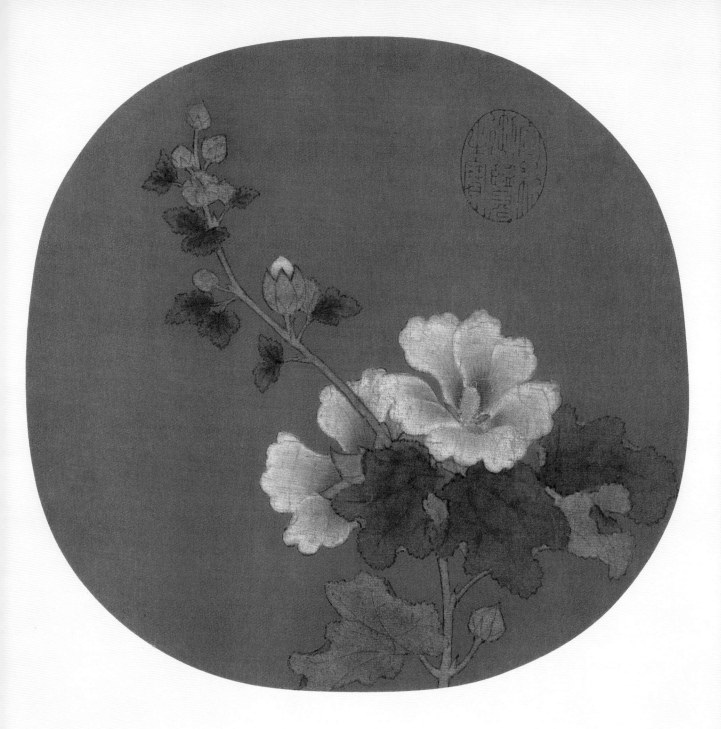

【作品解读】

此画构图简洁，花枝斜出，弯曲有致。花、叶皆以墨线勾勒轮廓，用笔如行云流水，敷彩淡雅，立体传神，得写生之妙。

芙蓉图　佚名
团扇　绢本　设色
纵 25 厘米　横 26.2 厘米
台北故宫博物院藏

【作者简介】

石涛（1642～1708），清初画家。原姓朱，名若极，小字阿长，别号很多，如大涤子、清湘老人、苦瓜和尚、瞎尊者，法号有元济、原济等。广西桂林人，祖籍安徽凤阳。明靖江王朱亨嘉之子。与弘仁、髡残、朱耷合称"清初四僧"。

石涛是中国绘画史上一位十分重要的人物，他既是绘画实践的探索者、革新者，又是艺术理论家。

【作品解读】

石涛的山水花卉图册有八幅，多为水墨设色。写芙蓉花临波照影之姿。以淡墨疏笔横写水波，浅青纵点，形成水波粼粼之态。粗笔大写花叶，芙蓉却以细笔勾出筋脉，娇艳柔美，墨彩相得益彰。

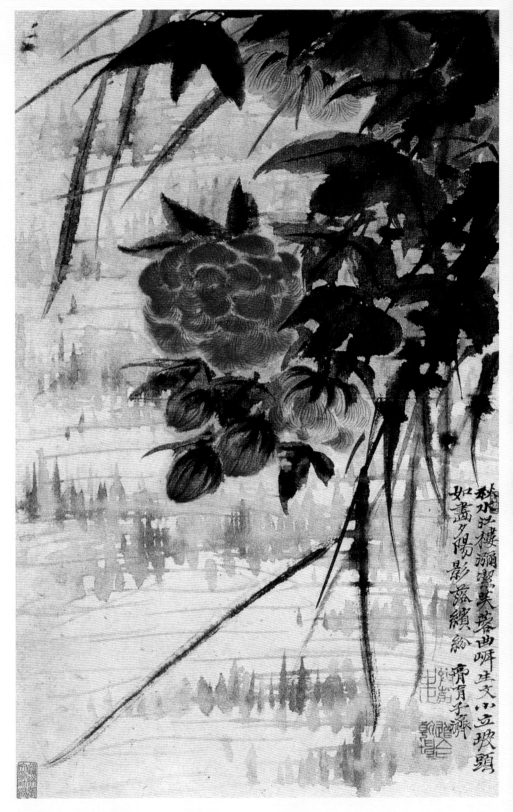

山水花卉图（之一《芙蓉》）　石涛（原济）
册页　纸本　水墨　设色
纵51.9厘米　横32.4厘米
天津艺术博物院藏

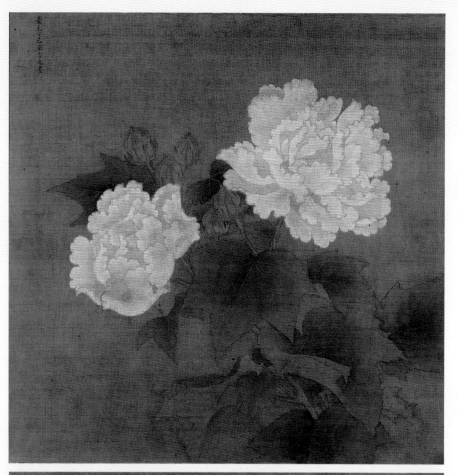

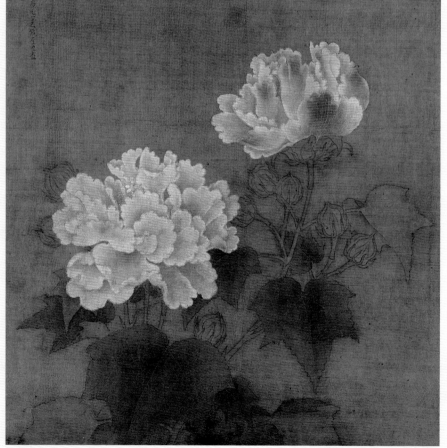

【作者简介】

　　李迪，生卒年不详，南宋画家。河阳（今河南孟州市）人。供职于孝宗赵昚、光宗赵惇、宁宗赵扩三朝（1162～1224）画院。擅画花鸟、竹石、走兽，长于写生。传世作品有《风雨归牧图》《雪树寒禽图》等。

红白芙蓉图　李迪
绢本　设色
纵 25.2 厘米　横 26 厘米
东京国立博物馆藏

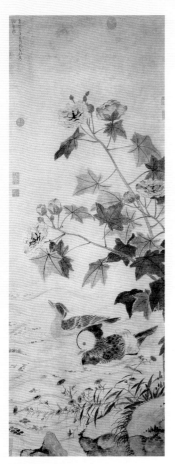

芙蓉鸳鸯图　张中
立轴　纸本　墨笔
纵 46.6 厘米　横 56.8 厘米
上海博物馆藏

【作者简介】

　　张中，生卒年不详，元代画家。一名守中，字子政，亦作子正，松江（今属上海市）人。暄曾孙。山水画得黄公望指授。尤擅绘花鸟，多以水墨点簇晕染，生动而富韵味；偶尔设色，清隽雅致，亦能墨戏。

【作品解读】

　　秋高气爽时节，水边一丛木芙蓉舒枝展叶，枝头缀满花朵，一对鸳鸯在清波中嬉游。笔墨粗简朴实，芙蓉花朵以淡墨勾出花瓣，略作晕染，笔墨不多，却活灵活现；又以浓淡墨色，写叶之向背，有没骨之韵。山石略以苔点修饰，具唐人余韵。

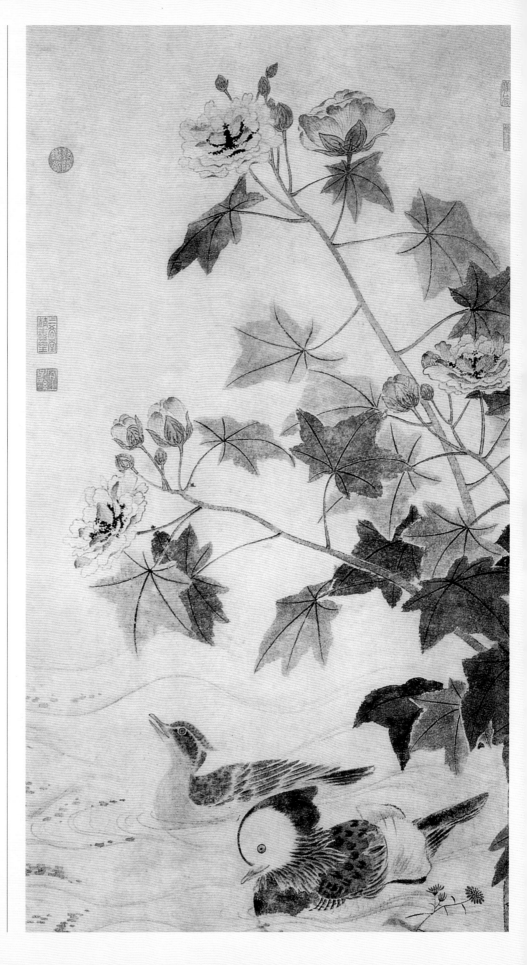

【尖圆大瓣莲花式四则】

侧面莲

菡萏

正面莲

将放菡萏

荷花为我国十大名花之一，它"出淤泥而不染，濯清涟而不妖"的品格为历代文人称道，是雅俗共赏、喜闻乐见的中国画题材。荷花又称莲花、芙蕖、水芝、水芙蓉、菡萏、六月春、水芸、红蕖、玉环。历代选育品种繁多，由于"荷"与"合"谐音，故荷花被赋予了许多美好的吉祥寓意。莲花高洁的形神风骨，也被赋予了很多宗教意义。

画荷要饱满、圆融，端庄大气，忌尖瓣窄瘦，使之局促。通常花头放在作品较为醒目的位置，整个花头为球形，花瓣以莲心为轴，不能过于均匀，要有聚有散，有松紧的变化。双勾瓣缘时，注意花瓣边缘的起伏、翻转。未全开之花朵唤作菡萏，勾瓣也应有舒朗的仪态。

扫一扫
视频教学

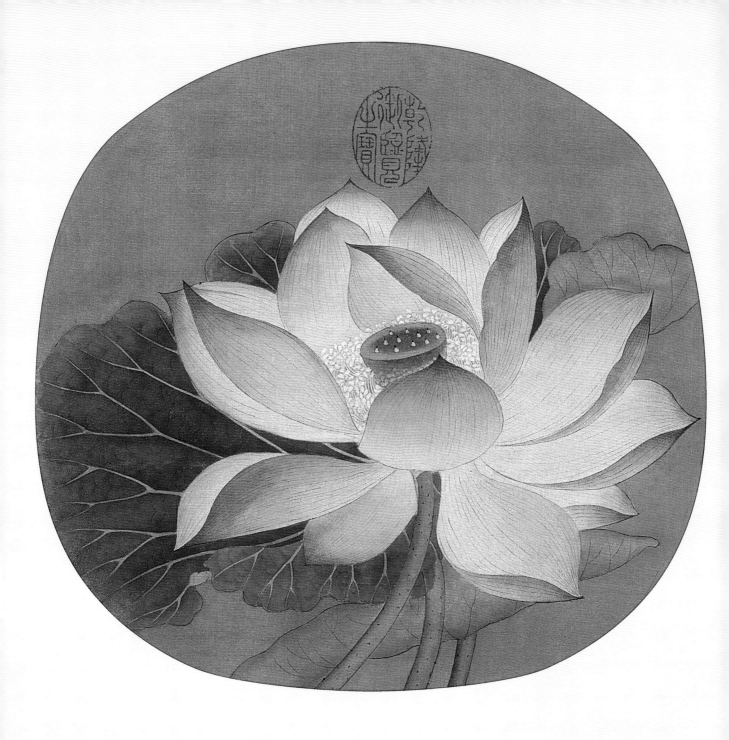

临吴炳《出水芙蓉图》
团扇　绢本　设色
纵 23.8 厘米　横 25.1 厘米

【作品解读】

　　此图绘出水荷花一朵，淡红色晕染，花下衬以绿叶，叶下荷梗三枝。作者用俯视特写的手法，描绘出荷花的雍容外貌和出淤泥而不染的特质。全图笔法精工，设色艳丽，不见墨笔勾痕，是南宋院体画中的精品。

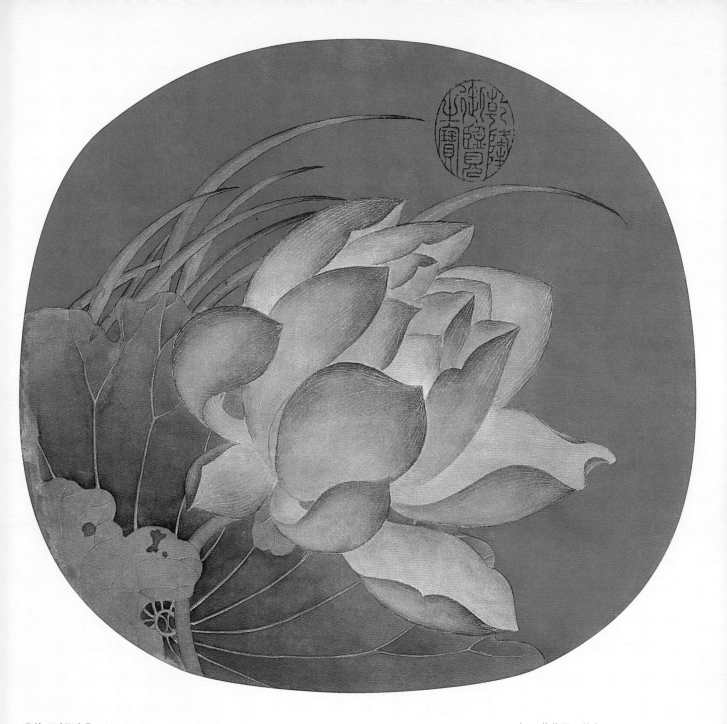

【作品解读】

　　此图近写一支荷花，工细精致。莲瓣以粉罩染，又以桃红由瓣尖晕染。以金丝细线勾勒花瓣的脉络纹路。用笔精细，形成一种光华灼灼、流光溢彩的效果，与众不同。

荷花图　佚名
团扇　绢本　设色
纵 25.8 厘米　横 25 厘米
上海博物馆藏

【札记】

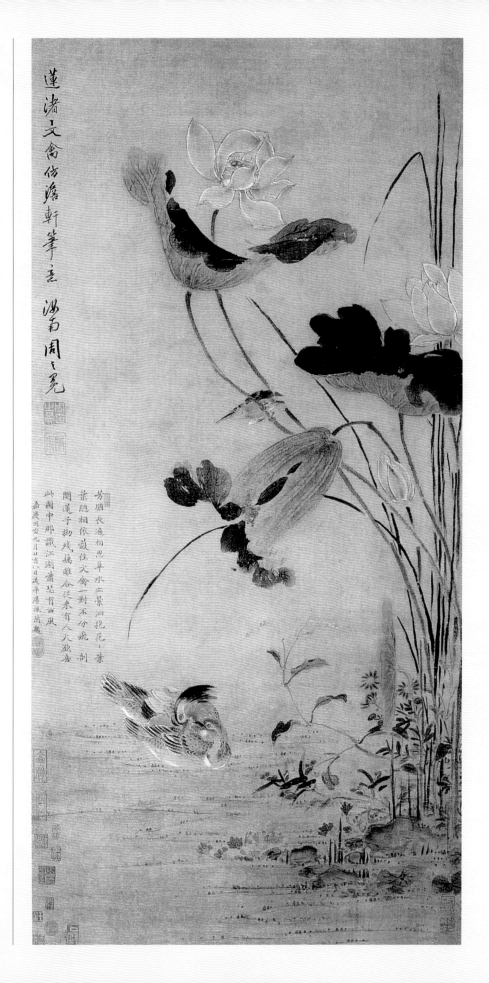

【作品解读】

　　图中几株荷叶欹正仰俯，荷花或含苞，或盛开，姿态不同。苇草丛立，水草点点，湖水清澈见底。一对鸳鸯正嬉戏水中，毛羽丰美，情趣盎然。一只翠鸟停于荷杆上，正欲展翅掠出。该图写景写物，形象生动，画面清秀，兼工带写。以没骨写叶，以粉白勾花，工笔与写意和谐统一，笔墨自然，设色淡雅，意境清俊舒朗。

莲渚文禽图　周之冕
立轴　绢本　设色
纵 93 厘米　横 47.7 厘米
南京博物院藏

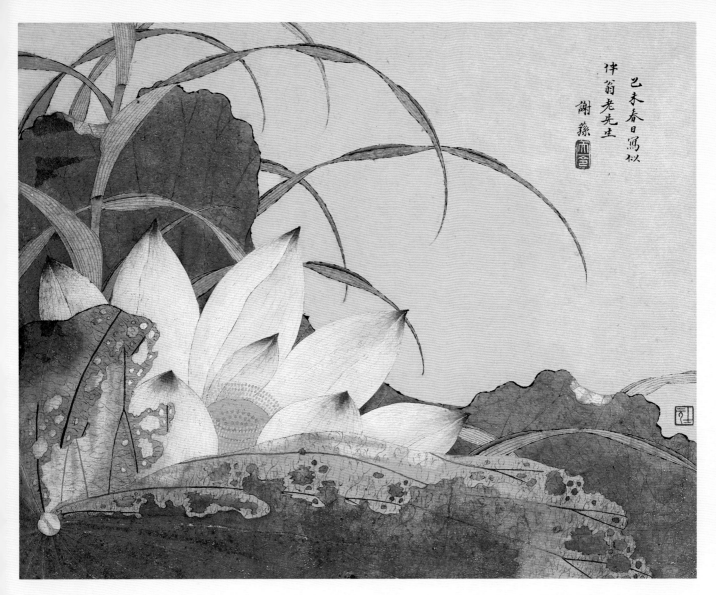

【作者简介】

　　谢荪，生年不详，约卒于康熙中年。字缃酉，又字天令，江苏溧水人，居南京。擅花卉、山水，为"金陵八家"之一。

【作品解读】

　　这是一帧工笔设色花卉小品，技法从宋代院体画中蜕变而出。勾勒晕染，功力深厚。花、叶的线条工细而不呆板，敷色艳丽而不浓腻。光彩奕奕，栩栩如生。构思别致巧妙，以局部的深入描绘使形象格外突出鲜明。尺幅之中，只着一花半叶，一株水草率意地穿插其间。晕染工致，将荷花的叶脉甚至纤维也用细笔毫发无遗地勾出。整个画面显得气闲神静、恬润温雅。

荷花图　谢荪
册页　纸本　设色
纵 25.3 厘米　横 31.3 厘米
北京故宫博物院藏

【札记】

陈章侯公像

【作者简介】

　　陈洪绶（1598～1652），明末画家。字章侯，号老莲、悔迟，诸暨（今属浙江）人。擅画人物，也工花鸟草虫，兼能山水，与崔子忠齐名，称"南陈北崔"。

【作品解读】

　　此图中屹立一块嶙峋的湖石，背后荷花盛开，亭亭玉立，石下流水潆洄，浮萍几片，画面幽雅静穆，写出荷花清趣。荷花用双勾法勾勒，富有质感；几片荷叶与浮萍，则以泼墨写成，墨色浓淡，变化有致。湖石以折带皴兼乱柴皴，不加烘染，其阴暗处，仅勾草点苔；章法稳妥，笔调清新，含有浓郁的装饰趣味。

莲石图　陈洪绶
立轴　纸本　墨笔
纵 151.9 厘米　横 62 厘米
上海博物馆藏

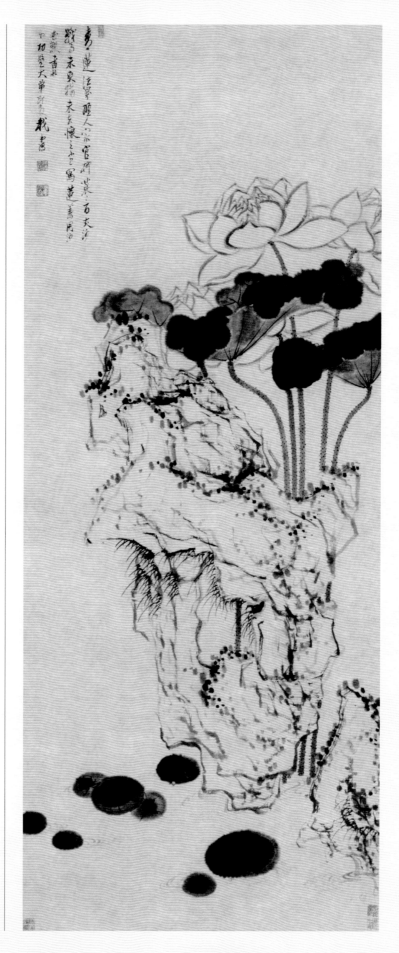

各种异形花头式〈八则〉

蝴蝶花

绣球花（木本）

牵牛花

石竹花（洛阳花）

僧鞋菊

紫藤花（木本）

杜鹃花

金盏花

鱼儿牡丹

千笔万笔始自一笔，千瓣万瓣始于一瓣。任何复杂都由简单构成，学习之所以强调循序渐进的积淀，就是着眼建立牢靠的立足点和基础，使后面变化组织构架、处理繁复的内容时有所依托和凭借。

异形花头初看异于常见，但并非无规律可循。如石竹花瓣形似梯形或三角形，五瓣构成花头，分解结构与梅花相似。紫藤画串看似密密匝匝无处下笔，仔细观察其花与豆花相似，花梗连枝干处依次向下开放，由盛开到半开，再到未开，逐次描绘，同葡萄、槐花、蕙兰一理。

写意时甚至可以简练到不计它的局部外形，运用笔法将色块组成画面，既有形又抽象，能感觉到所表现的意象与气象为得，而画面中的笔、墨、色都可以有脱离具体物象的独立含义。外物的具象通过艺术家的加工，会产生新的艺术生命，这个艺术生命高于自然物象，所以艺术绝对不是复制自然和物象，前人说"天人合一"，天地造化和心源创造都不能少。

艺术家必备的素养或灵性首先是善于入微的"体察"，徐悲鸿说"尽精微至广大"，初学的"紧"就是为了以后在破立、上升时的"开"，这是一种内在的辩证关系。

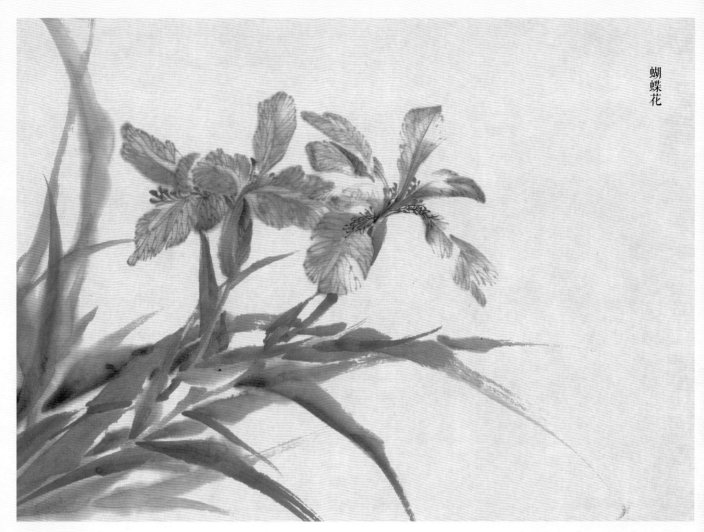

蝴蝶花

扫一扫
视频教学

【导读】

在汇编重绘花鸟图谱时，选用的宣纸较厚，采用小写意风格，多数画面显得"紧"。这样做是为了尽量反应原著精神，便于初学者学习。有了扎实的基础才能向更高的目标迈进。

学习中国画要尊重传统，尊重前人的成就，虚心学习，多临摹、多写生。要提高中国画水平，必须提高书法水平。书法是中国画的基础，学习书法要多临帖，对经典反复揣摩。虽然使用同一法帖，书法临摹在人生的不同阶段，会有不同的认识，也会对我们有不同的帮助，在绘画方面也是一样。在文字说明中有很多书法的例子，时刻提醒大家"功夫在画外"，艺术是综合修养，不能孤立地抽出其中的环节。古人讲"琴棋书画""诗书画印""人书俱老"等都是在强调综合修养。

书法大家何绍基直到晚年都临古不辍，他在《跋张黑女墓志拓本》云："余自得此帖后，旋观海于登州，既而旋楚，次年丙戌入都，丁亥游汴，复入都旋楚，戊子冬复入都，往返二万余里，是本无日不在箧中也。船窗行店，寂坐欣赏，所获多矣。"在心领神会、游目骋心间完成灵魂间跨越时空的交流碰撞，心胸如何不开阔，眼界如何不高远。书画同源，"写扁豆一枝，游离棚下数月"，何尝不是一种与自然的交流和对话？能如此"交流"，谛视细查，入微知著，定能有所建树。

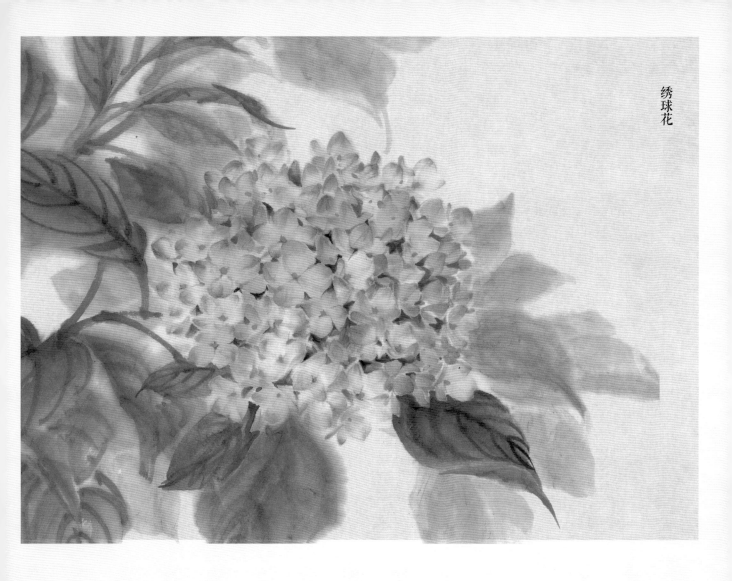

绣球花

【导读】

　　绘画随着画家的年龄增长，画风都会有所变化，多数是渐变，少数在短时间变化较大，如齐白石的"衰年变法"。当我们赞叹齐白石变法取得的成就时，应该看到这种"突变"不是没有根基的，而是符合传统绘画的文脉，社会发展的变革，齐白石的人生学习经历的，是付出践行得出的珍贵果实。白石老人生于乡野，自幼跟随外祖父读书习字，十四岁学习木工手艺，养家糊口。他自称以康熙木刻板《芥子园画传》入手，学习绘画，与乡间学士结社学习诗文篆刻。行万里路，"五出五归"，四处游学增广了他的视野心胸。山野乡居，市井勾栏，由卖画求生到艺术为人所知，声名日隆，生活的艰辛和对美好事物的追求一直伴随着齐白石。晚年入京后，在陈师曾等人的鼓励下，花甲之年完成变法，完成了终极的蜕变，成为一代大家。"余作画数十年，未尽己意，从此决定大变，不欲人知，即饿死京华，公等勿怜……"在破釜沉舟的决心下，齐白石转变了风格，他的"顿悟"其实是前半生"求形似"讲"格物"的积累，才使他完成"一超直入如来境"的变法。"红花墨叶"的大写意画风充满生机生趣，又不乏真性情的流露。总之，齐白石晚年形成的简淡从容的画风都离不开他的游学经历和人生阅历。

【作者简介】

　　王维烈，生卒年不详，明代画家。字无竞，江苏苏州人。师周之冕。工绘画，尤擅花卉、翎毛。

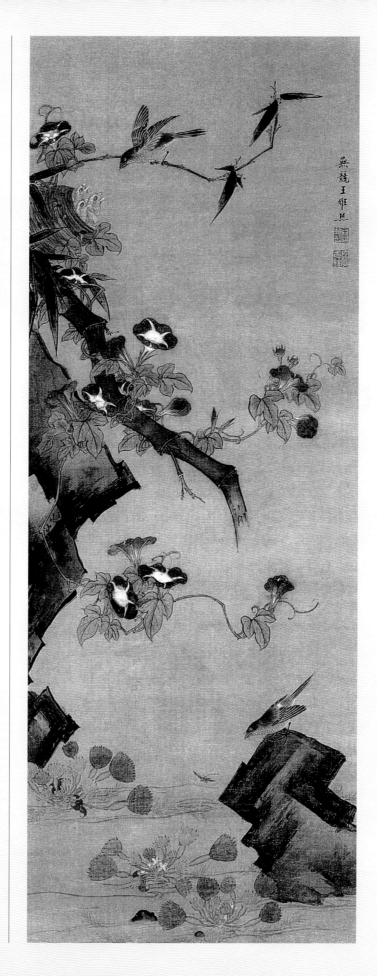

【作品解读】

　　图中画菱塘一隅，岸石嶙峋，一竿断竹斜出，一对黄鹂筑巢其间，一鹂哺雏，巢中三只雏鸟，喳喳等哺，一鹂正伺机捕捉蜻蜓。竹缠牵牛，菱浮水面。花竹皆用双勾填彩，细致工整，设色妍丽，意趣盎然。

菱塘哺雏图　王维烈
立轴　绢本　设色
纵 105.3 厘米　横 40.3 厘米
南京博物院藏

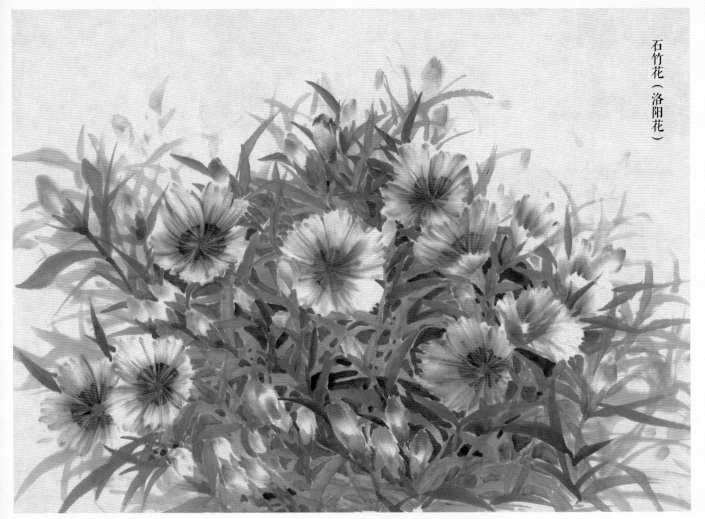

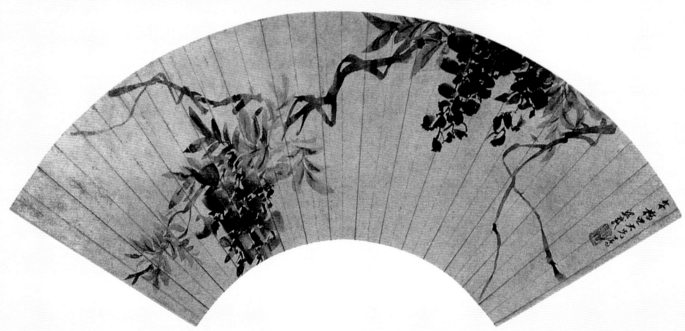

【作品解读】

　　画面紫藤枝蔓皆用墨彩调以汁绿写成，紫藤花序低垂，浓淡之间似有灵光浮动。扇面构图左右、上下都有呼应，疏密恰到好处。

紫藤图　吴熙载
扇面　纸本　设色
纵 17.7 厘米　横 54.3 厘米
北京故宫博物院藏

【作者简介】

　　吴昌硕（1844～1927），近代书画家、篆刻家。初名俊，后改俊卿，字昌硕，一作仓石，号缶庐，晚号大聋；后以字行，浙江安吉人。清末诸生。曾任丞尉，旋为安东（今江苏涟水）县令。后寓上海。工书法，擅写"石鼓文"；精篆刻，雄浑苍劲。30岁左右，作画博取徐谓、朱耷、石涛、李鳝、赵之谦诸家之长，兼取篆隶、狂草笔意入画，色酣墨饱，雄健古拙，亦创新貌。其艺术风貌在我国和日本均有较大影响。

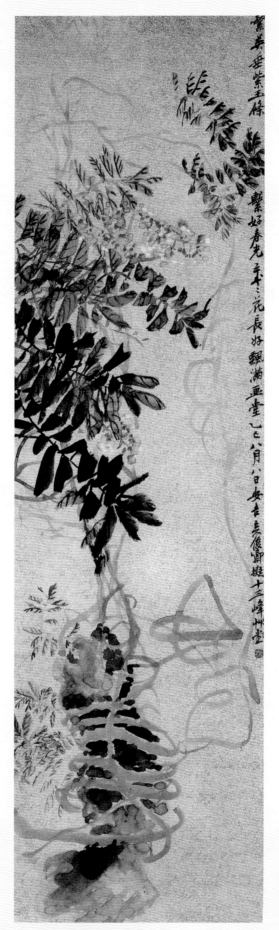

【作品解读】

　　此图为吴昌硕六十二岁所作的洒金笺花卉四屏条之一。写紫藤盘绕回曲，绕石数重而飞舞直上，藤叶繁茂，紫玉临风，光彩浮动。根据款识是拟张赐宁（十三峰草堂）之法。全画气势奔放、纵逸飞扬，掺入书法用笔，行笔迅疾、苍劲有力，势不可止，表现了吴昌硕大写意花卉的神韵气质。构图疏密有致，雄浑恣肆，淋漓尽致地表现了空间美感。

紫藤图　吴昌硕
屏　洒金笺　纸本　设色
纵174.7厘米　横47.5厘米
北京故宫博物院藏

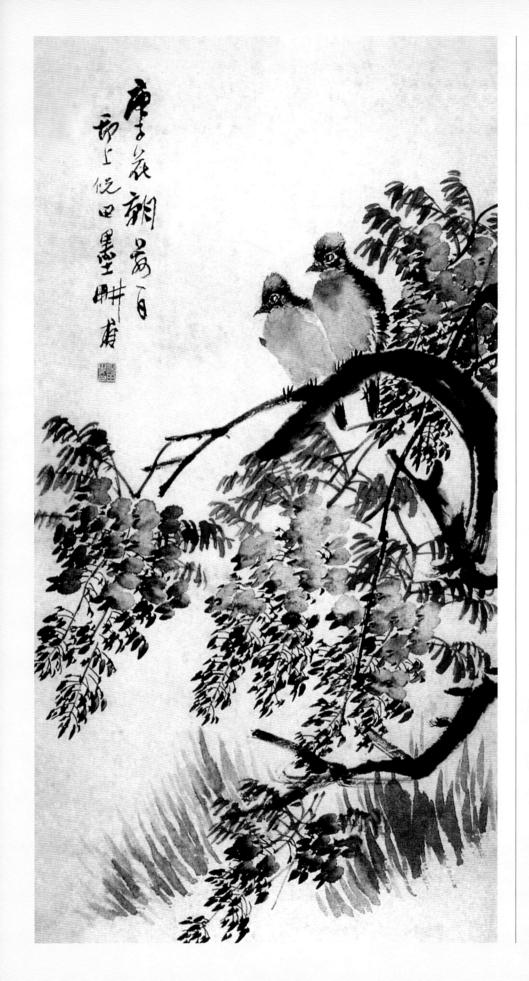

【作者简介】

　　倪田（1855～1919），初名宝田，字墨耕，号璧月盦主，江苏扬州人，寓居上海。擅长画山水、人物、仕女、花卉，风格受任颐影响。

【作品解读】

　　紫藤与白头翁向来是文人画家喜爱的题材。画中紫藤似随风飘摆，花叶皆有动势，藤花烂漫。画家师法任颐，善于用水用粉，画面光色浮动，花叶之淡雅隽秀皆由笔端生出。白头翁取静势，与花叶之动摆形成动静相照的效果，笔法简洁，以水墨淡彩形成茸毛、飞羽的不同质感。

紫藤白头图　倪田
立轴　纸本　设色
纵74厘米　横39厘米
上海朵云轩藏

僧鞋菊

金盏花

鱼儿牡丹

【导读】

　　牡丹花是我国名花，花形雍容富贵，有"花中之王"的美誉。中国历代咏颂牡丹的诗歌就流传下四百多首，牡丹的题材至今还是很多人装点环境的首选。宋代《宣和画谱》按画科分列十门，"龙鱼单列一门"，直到元代以后逐渐归于花鸟范畴。牡丹民间也称"富贵花"，游鱼谐音"有余"，二者相配有"富贵有余"的吉祥寓意。

　　中国画创作中用人文思想充实自然物象的例子比比皆是。无论形式还是精神，通俗还是高雅，人文思想代表的意图都很明确，绘画不是简单地照搬自然，机械地描摹，更不是照相术，画面映射出人的思想情感，是主观心像借造化的外泛，有别于现实客观。中国画的象征意义，是包含了画家赋予自然物象以人的"性格、情感"的过程，而象征文化和谐音文化又加强了这一过程。

杜鹃花

【札记】

山丹

百合

鸡冠

金凤

草本各花尖叶起手式四则

【导读】

中国画中当年生草本花卉，叶片通常比灌木、乔木略大，迎风翻转，偃仰不尽相同。但画花卉，不着其他，也是花鸟画的主体形式之一。无论双勾、写意都要注意花和叶的关系，做到繁简适宜，不喧宾夺主。勾叶用墨较花头深，其质地比花瓣厚，线条也略粗。勾线时注意叶柄线条向叶尖逐渐变细，还有线条在叶边缘的自然起伏。用线似铁线描为好，能表现出叶片弹性与质感。

写意画叶时，用色根据花头等实际因素调整，一般用色深于花头，中、侧锋交替运笔。宽大的叶片多用侧锋，墨、色变化在蘸色时就得做到心中有数，哪些深、哪些浅，几笔能画完整等等。

《团叶式三则》

用灵活的笔法和深浅变化的墨、色晕染叶片，然后用较深的墨、色勾勒叶脉，表现叶片的正、侧、反、转。勾和染的次序可以调整，以勾和染的墨色有相融或相破为好，只不过根据形式的不同，相融和相破的程度不同。清代大家任伯年在绢或半熟纸上画叶时，先用色、墨画出叶片，趁湿用浅色或白粉勾勒叶脉，营造出叶脉与色块交融的特殊效果，别具一格。可见法无定式，因时而动，因人而用。技法是一样的，但不同的人使用的效果不同，这与具体的人的理解和境界有关。技法是表达思想的手段而不是目的，技法越精熟对思想的依赖就越重，需要的思想层次越深。学习技法是建立自己的语言体系和表达思想的途径，而不是艺术的全部，思想与技法的关系需要在艺术实践中不断体会，深刻总结。思想成熟的画家，技法运用也相对越灵活，越自然，令人有不着痕迹却面面俱到之感。

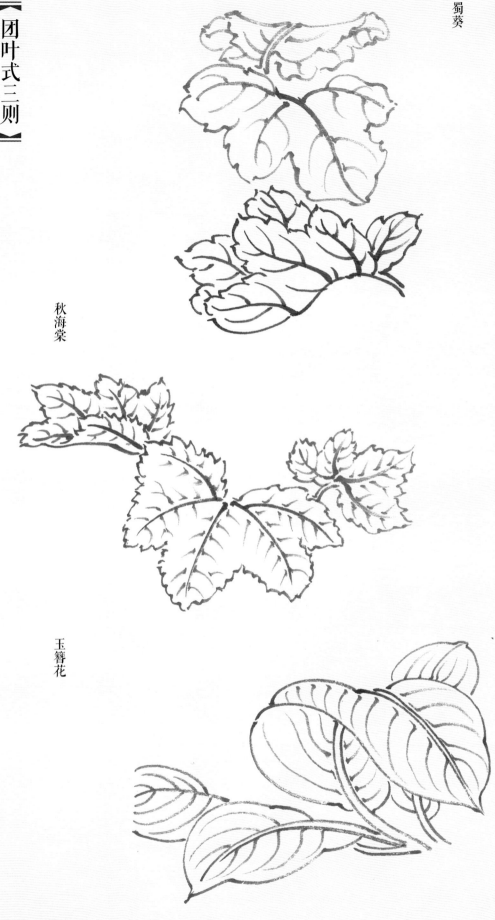

蜀葵

秋海棠

玉簪花

秋葵

僧鞋菊

芙蓉

歧叶式三则

【导读】

　　歧叶画法与普通叶片相通。一般歧叶稍长、大于普通叶片，因此其翻转、卷曲的变化更大一些。绘制时最好通过写生来摸索其规律，有人用纸剪成叶片形状，模拟它的转折变化，加深体会，未尝不可。学习中也可以将歧叶看成多种叶子的组合。总之方法很多，都是为了提高理解。理解加深了，不断的锤炼实践，观摩体会，进步起来并不难。

狭长叶根据植物品种不同，绘制特点也不同。水仙叶窄长较厚，鸢尾（蝴蝶花）叶较薄宽，边缘起伏也多，萱草叶最长。用双勾法画三种叶，水仙用线较实、较粗，鸢尾次之，萱草用笔最细，承转曲折也最为灵活。用写意画三种叶，需要注意颜色的饱和度和叶片应有的质感，以及色、墨随着形体和生长规律的变化。

长叶式三则

萱草

蝴蝶花

水仙

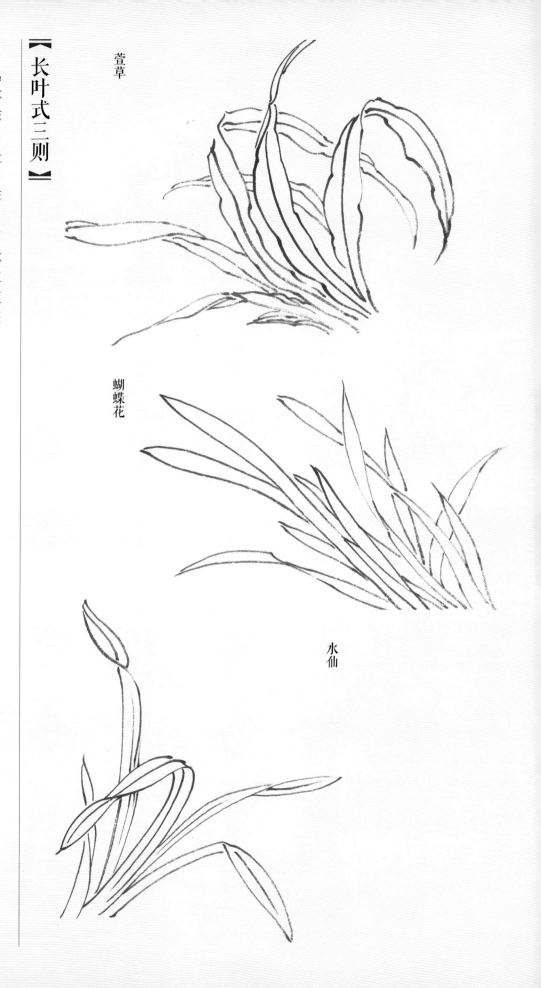

芍药

罂粟

虞美人

【导读】

植物的叶片有大小、老嫩、颜色形态各异，用于表现的笔墨也会有浓淡干湿，变化多端。笔墨的变化来自画家对自然美的观察认识，没有人欣赏自然物象只是"自在"。笔墨如果不灌注思想也就没有了存在意义。借助自然的形式，用笔墨为载体，倾注作者的灵魂，如此三位一体，成就了中国画艺术独有的东方气质。

中国文人画萌芽于唐，兴盛于宋元。狭义的中国画泛指中国封建社会中文人、士大夫所作之画，也称"士大夫写意画"、"士大夫画"，是画中带有文人情趣，画外流露着文人浓烈的思想的绘画。早在魏晋南北朝时期，文人画的某些创作思想和艺术实践就出现了，但是文人画作为正式的名称，据史由元代画家赵孟頫最早发端。不在技法上与工或写有所区分，文人画主张：中得心源，外师造化；读万卷书，行万里路；根植民族传统，彰显独特的个性艺术语言；尊重中国传统的重视"内美"的审美观，和中国"天人合一"的宇宙观以及"万物齐我为一"的审美思想。蕴含端庄秀美，率意天真，空灵简远，三教融通，法外思变，师古求新的哲学思想。文人画主张以思入画、以心入画、以情入画、以理入画、以趣入画、以意入画、以文入画、以诗入画、以书入画。遗形写神，笔墨简约，以情造文，笔不妄下。

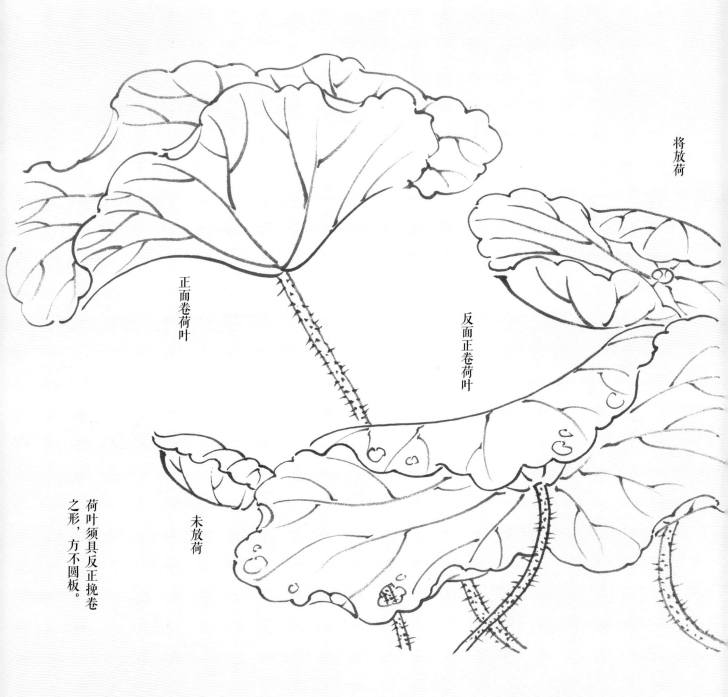

将放荷

正面卷荷叶

反面正卷荷叶

未放荷

荷叶须具反正挽卷之形，方不圆板。

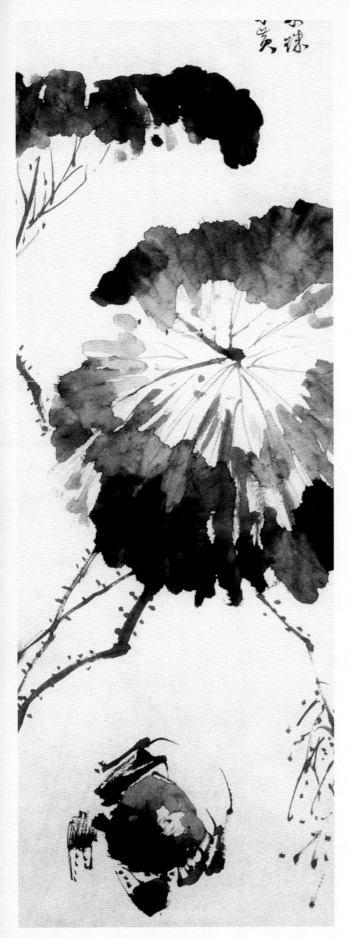

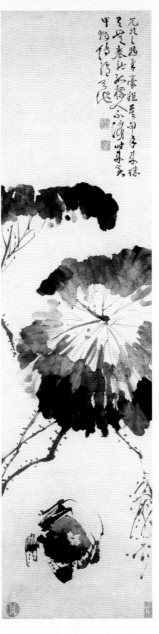

黄甲图　徐渭
立轴　纸本　墨笔
纵 114.6 厘米　横 29.7 厘米
北京故宫博物院藏

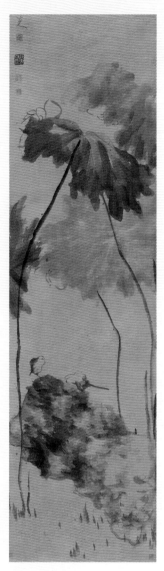

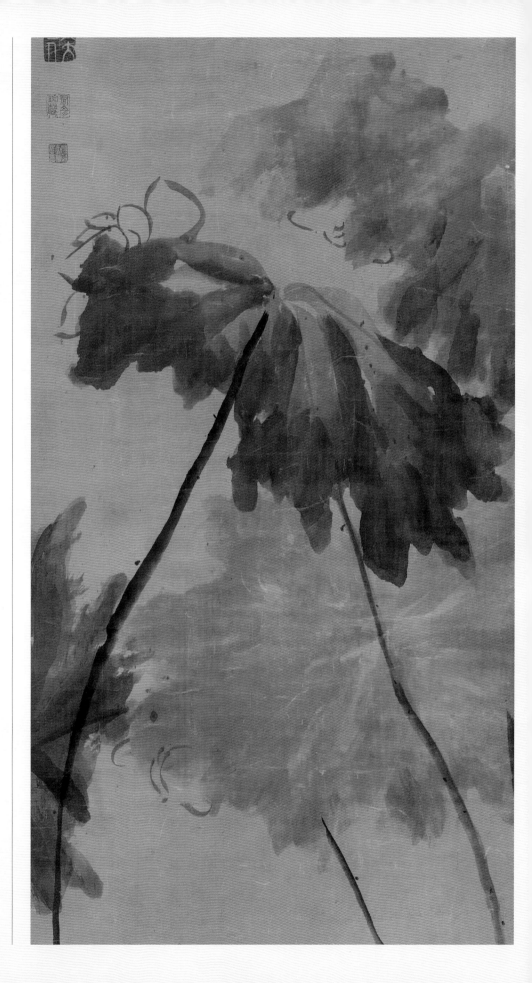

荷花双禽图　朱耷（八大山人）
立轴　绢本　水墨
纵 171 厘米　横 47 厘米
天津博物馆藏

【作者简介】

朱耷（1626～约1705），清代画家。谱名统𨨗，字雪个，号个山，后更号人屋、个山驴、八大山人等，江西南昌人，明宁王朱权后裔，明亡后为僧，又当道士。擅画花鸟、山水，画风雄奇隽永，自成一家。花鸟以水墨写意为宗，用笔凝练沉毅，形象夸张奇特，山水师法董其昌。与弘仁、髡残、原济合称"清初四画僧"，对后世水墨写意花鸟画的影响极大，擅书法，能诗文。传世作品较多。

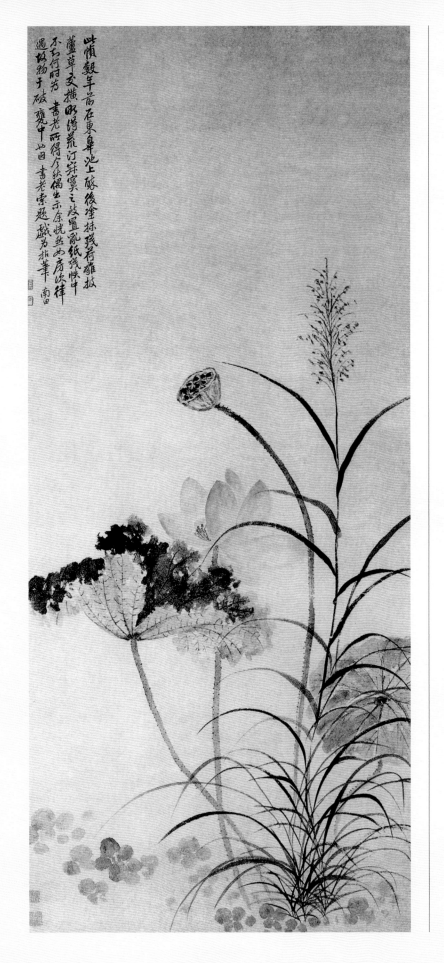

此帧数年前在东皋池上醉后涂抹残荷离披
芦草交横略得荒汀寂寞之至置乱纸残帙中
不知何时为书老所得今秋偶出示余恍然如房次律
遇故物于破瓮中也书老索题戏为拈笔 南田

【作者简介】

恽寿平 (1633～1690)，清初书画家。初名格，字寿平，后以字行，改字正叔，号南田，别号云溪外史，武进（今江苏常州）人。晚居城东，号东园客，草衣生，迁白云渡，又号白云外史。家贫、生而敏慧，能诗，精行楷书，擅山水，尤擅花鸟。后人把他与王时敏、王鉴、王翚、王原祁、吴历合称"清六家"，或称"四王吴恽"。传世作品有《落花游鱼图》《山水图》《灵岩图》和《牡丹图》等。

【作品解读】

此画描绘了秋风萧瑟之中，一茎新荷凌空而出，盛放的花瓣娇艳动人，与凋残半枯的荷叶以及枯槁无色的莲蓬形成鲜明对比。荷花以恽寿平特有的没骨画法绘出，色调清丽冷艳，用笔洒脱飘逸，营造出一派空濛的韵味。画幅左上自题："此帧数年前在东池上醉后涂抹，残荷离披芦草交横，略得荒汀寂寞之至，置乱纸残帙中，不知何时为书老所得，今秋偶出示，余恍然如房次律遇故物于破瓮中也。因书老索题戏为拈笔。"

荷花芦草图　恽寿平
立轴　纸本　设色
纵 131.3 厘米　横 59.7 厘米
南京博物院藏

【作者简介】

　　唐艾，生卒年代不详，字子晋，号匹士，江苏常州人。工画荷花，与恽寿平齐名。与恽寿平同乡，世有"唐荷花""恽牡丹"之称。传世作品有《莲花图》《荷花图》等。

【作品解读】

　　此画取荷塘一角，红荷盛开，新荷残叶映带成趣，塘水清澈，水草飘动。呈现盛夏荷塘一派蓬勃的景象。此图用没骨法画成，荷花的染色，以粉带胭脂，由瓣头渐入而成；荷叶以浅色作底，又以深色渲染让出叶脉。

荷花图　唐艾
立轴　纸本　设色
纵 148.4 厘米　横 81.6 厘米
上海博物馆藏

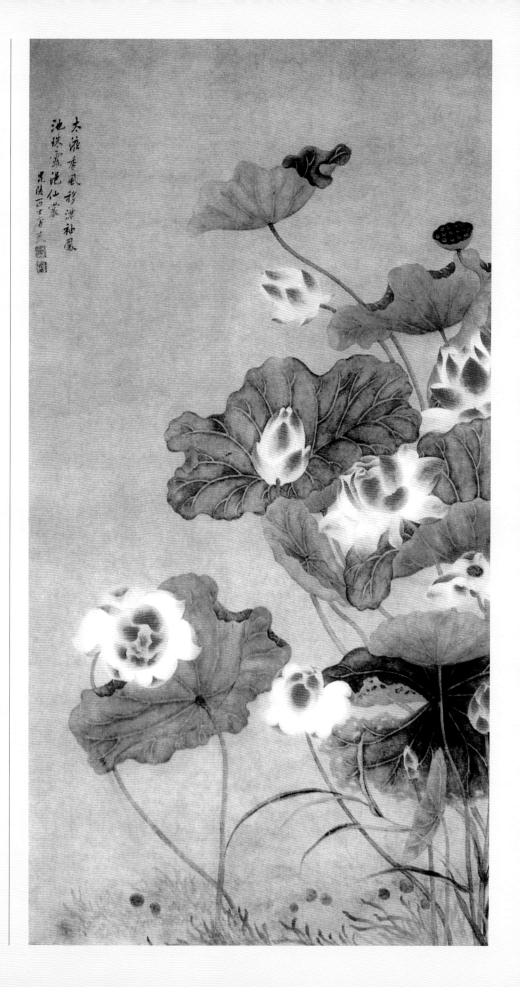

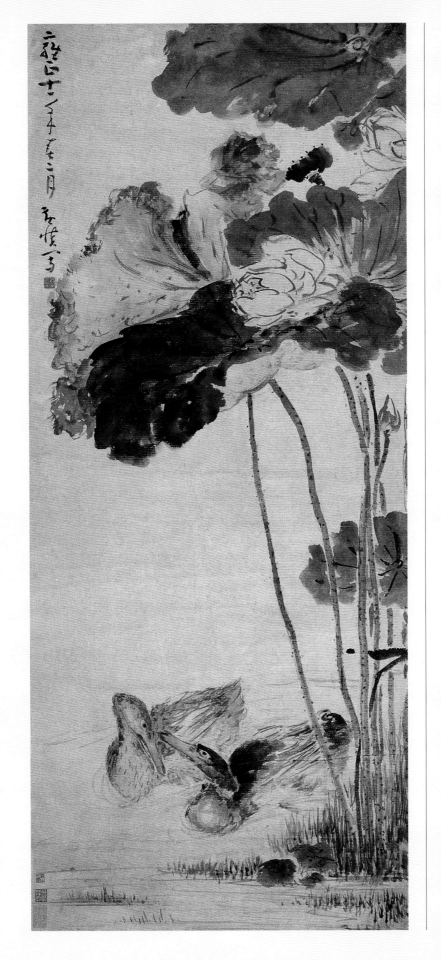

【作者简介】

　　黄慎（1687～?），福建宁化人。工草书，法怀素。画人物，多取神仙故事为题材，初学上官周，后用狂草笔法作画。笔姿放纵，气象雄伟。间作山水、花鸟，得荒率之致。所画多历史人物、佛道、樵夫渔父，早年工细，后参以怀素草书笔法，所作人物用笔粗犷，顿挫转折，纵横排奡，气象雄伟。曾先后三次到扬州，居留较长，为"扬州八怪"之一。

【作品解读】

　　此画写荷塘之中，双鸭相伴而游的场景。水墨纵横，偶加赭石渲染出荷叶的荣枯之态；飞线勾花，浓墨点出莲蓬。淡墨横扫，便绘出粼粼水面。双鸭墨色点染，自然生动。全画运笔酣畅淋漓，奔放自在，体现了画家中年粗笔写意的特点。

莲塘双禽图　黄慎
立轴　纸本　设色
纵 136.9 厘米　横 58.7 厘米
无锡博物馆藏

吴振武，生卒年不详。字威中，秀水（今浙江嘉兴）人。朱彝尊甥。善画花卉草虫。

【作品解读】

画中为荷塘一角，芦苇丛生，清澈见底的水面上，一对鸳鸯相伴而游，在它们上面荷叶碧绿似伞，几朵红荷正绽吐芳菲。花鸟画法工整细致，虚实相合。荷叶的脉络、荷花的红丝及荷柄之上的细刺都描绘得极其生动，而水波、水草、芦苇只以淡墨数笔勾染而成。笔法虚实结合，使画面呈现一种空灵润泽的感觉。

荷花鸳鸯图　吴振武
立轴　纸本　设色
纵 133.1 厘米　横 71.8 厘米
上海博物馆藏

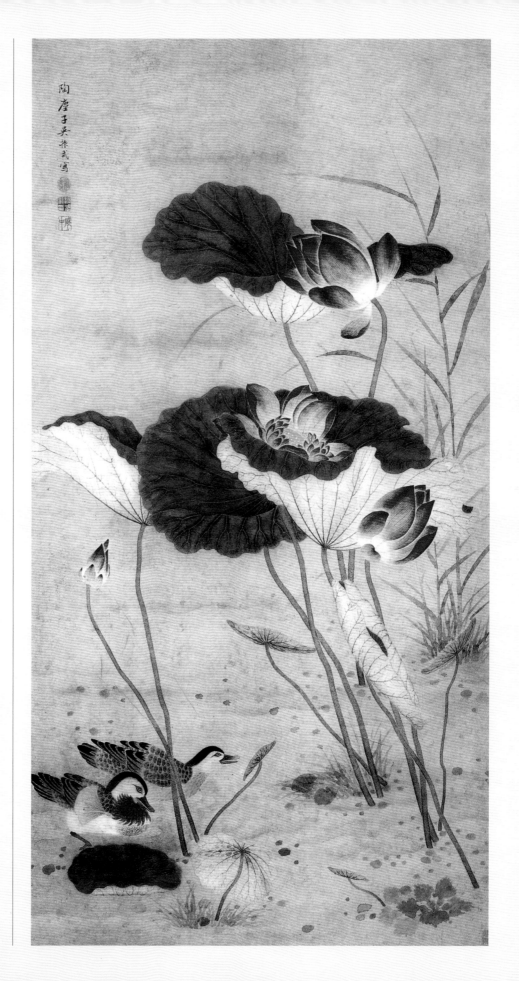

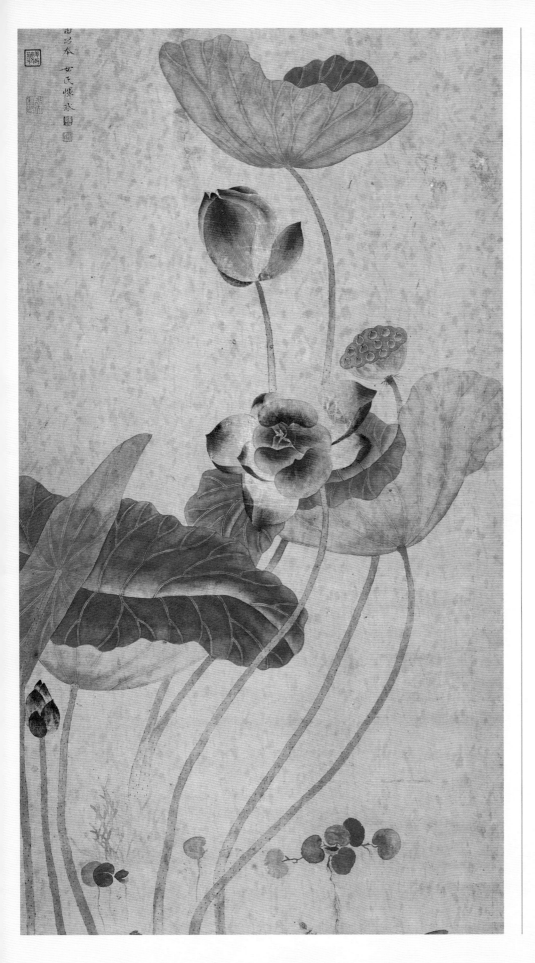

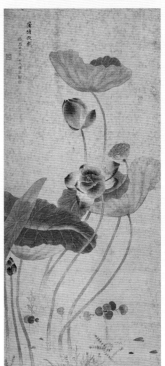

蒲塘秋艳图　恽冰
立轴　纸本　设色
纵 127.7 厘米　横 56.6 厘米
北京故宫博物院藏

【作者简介】

恽冰，生卒年不详，清代女画家。字浩如，号清於、兰陵女史，江苏武进人。钟窪女，寿平族曾孙女，毛鸿调妻。擅花卉写生，牟绵蕴藉，深得祖传，以没骨法著名。用粉尤为精绝，观之似映照日光，花朵灿灼。亦能诗，与其夫筑小楼吟诗作画以终。传世作品有《仿王若冰花鸟图》《牡丹玉兰图》等。

【作品解读】

此图之中清水池塘，荷叶临风，莲花或盛开，或含苞，亭亭玉立。旁有莲蓬，迟得秋艳。水中画丛生萍藻，清澈虚灵。以没骨法工整晕染，荷叶的舒卷正背，花瓣的敛放卷伸，莲蓬的饱满，皆尽其态，并显婉约之姿。呈现了一片清秋的生机。

刘誊，生卒年不详。号
睡猿，江苏阜宁人。擅山水、
花鸟，运笔设色，工致精妙。

【作品解读】

此图以没骨法描绘夏日
荷塘小景。塘水清澈，荷叶
若舞，数朵莲花渐次开放，
叶绿清新，花红宜人。晕染
细润，花朵空灵，叶筋脉络
分明。写出了"出淤泥而不
染"的品格。

荷花图　刘誊
立轴　绢本　设色
纵 159.8 厘米　横 94.6 厘米
扬州市博物馆藏

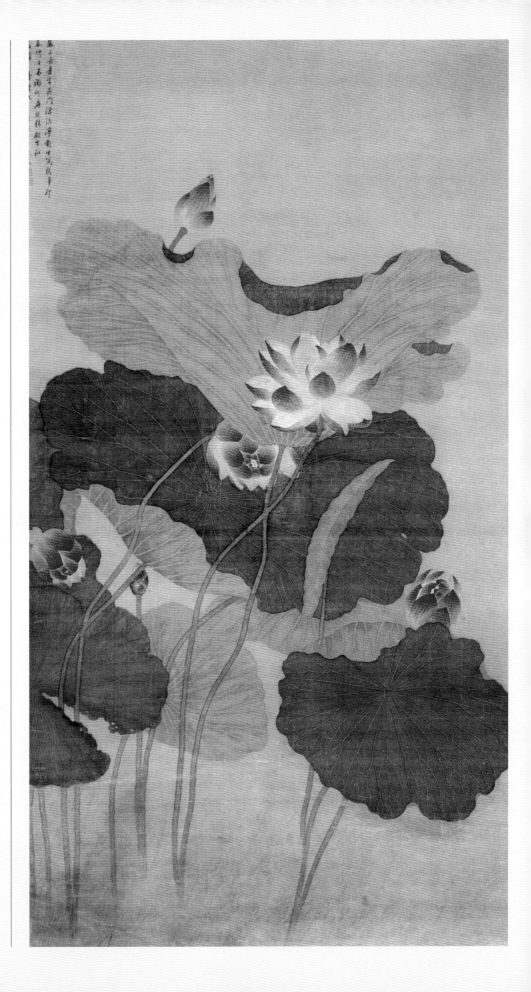

【作者简介】

　　蒲华（1832～1911），清末画家。原名成，字作英，号种竹道人、胥山野史，浙江嘉兴人。工书画，善山水、花卉、墨竹。与虚谷、吴昌硕、任伯年合称"海派四杰"。传世作品有《竹菊石图》《倚篷人影出菰芦图》《荷花图》《桐荫高士图》。

【作品解读】

　　荷叶以湿笔写出，墨彩淋漓，线条洗练流畅。设色淡雅，却有气势磅礴之感。笔力奔放雄健，如天马行空，有徐渭、陈淳的风骨。

荷花图　蒲华
立轴　纸本　墨色
纵 146 厘米　横 80 厘米

【作者简介】

　　任颐（1840～1895），清代画家，初名润，字小楼，后改字伯年，浙江山阴（今绍兴）人，寄寓浙江萧山。父鹤声，字淞云，工写照；伯年幼时曾得父指授。后遇任熊，被收为弟子，继从任薰学画。擅画人物、花卉、翎毛、山水，尤工肖像，取法陈洪绶、华嵒，重视写生，勾勒、点簇、泼墨交替互用，赋色鲜活明丽，形象生动活泼，别具清新格调，其画在江南一带影响甚大，为"海上画派"之代表人物。传世作品有《高邕之小像》《酸寒尉像》《任薰肖像图》《天竹雉鸡图》《花鸟图》等。

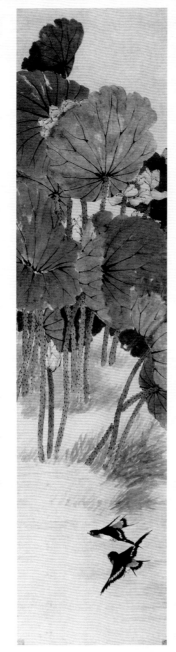

【作品解读】

　　此画面意境空灵，藤枝只几笔没骨写成，枝梢点出黄绿色的叶片，娇嫩新鲜。紫藤花用撞水法写意而成，笔意生动饱满。两只小雀用墨笔点出花纹斑点，又以浓淡的变化呈现体积感，神情毕肖。

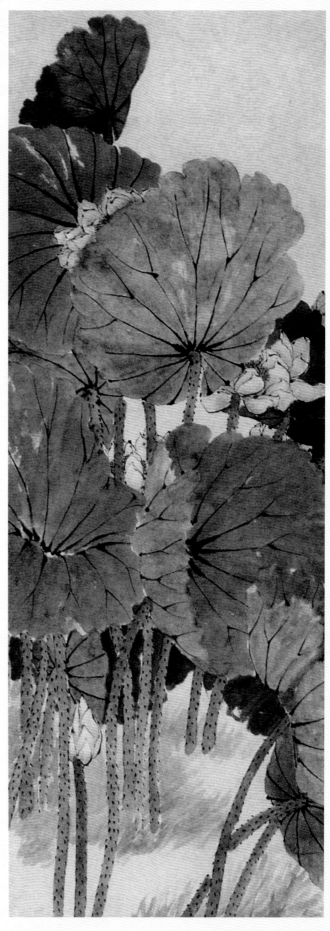

花鸟图　任颐（任伯年）
册页　绢本　设色
纵 26.5 厘米　横 27 厘米
天津艺术博物馆藏

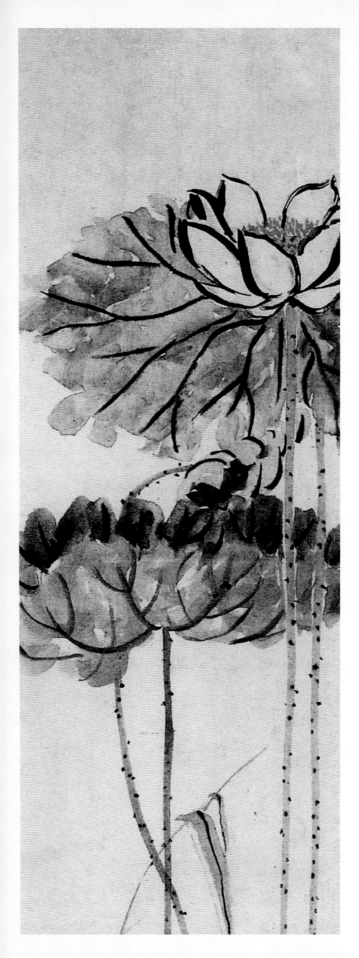

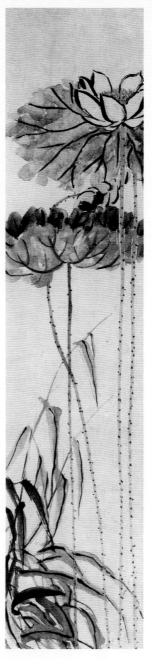

【作者简介】

　　赵之谦（1829～1884），清代书画家、篆刻家。初字益甫，号冷君；后改字叔，号悲庵、梅庵、无闷等。浙江绍兴人。赵之谦的篆刻成就巨大，对后世影响深远。

【作品解读】

　　此屏为四条，皆以潇洒灵动的墨色分别写梅竹、牡丹、荷花、紫凤四季花卉。构图同中求异，富有变化。出笔浓淡相间，刚柔相济，尤善用色，色墨相融，使画面透溢出清新隽永的气息。其大胆的用色，与徐渭画法相异，也是海派绘画吸收西洋画法所形成的特点之一。

花卉图（之一） 赵之谦
屏　纸本　水墨　淡设色
纵 172.2 厘米　横 47 厘米
（日）泉屋博古馆藏

【作者简介】

　　胡公寿 (1823 ~ 1886)，清代书画家。名远，号小樵、瘦鹤、横云山民，以字行，华亭（今上海市松江）人，寓上海。工画山水、兰竹花卉，尤喜画梅。集古今诸家之妙，自成一格。喜用湿笔，浑沦雅秀，得淋淳浓郁之致。传世作品有《桂树图》《香满蒲塘图》等。

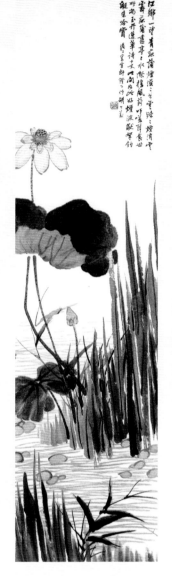

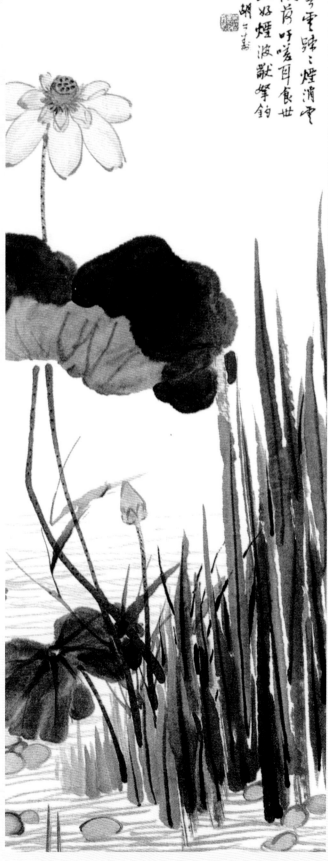

【作品解读】

　　此图用笔简练，设色明丽，描写"荷钿小小半溪香，水凉风搅一池荷"的情意。先用湿笔画二丛绿色的菰蒲，白莲盛开，亭亭玉立，随风摇曳，清香远溢。花叶穿插顾盼，富有感染力。

香满蒲塘图　胡公寿
立轴　纸本　设色
纵 178.9 厘米　横 47.5 厘米
上海博物馆藏

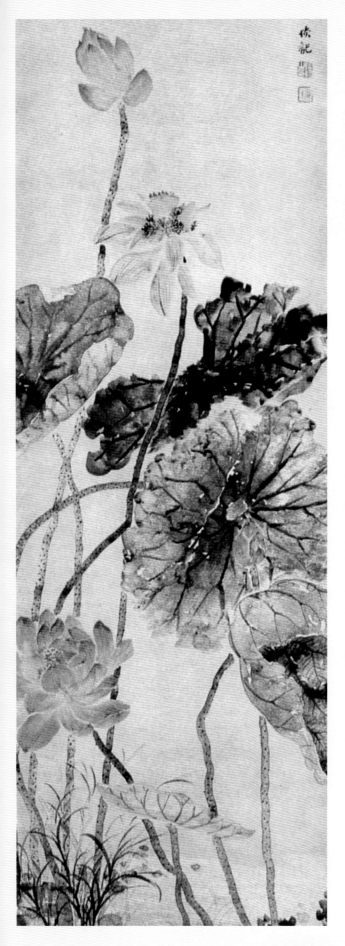

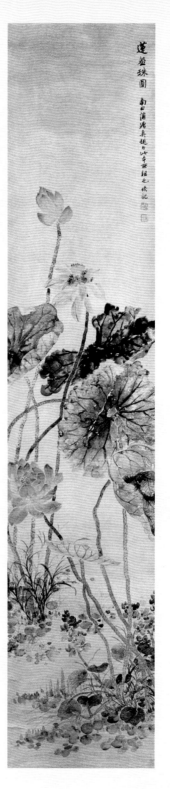

花卉图（之一《莲盖珠圆》）
陆恢
屏　金笺　纸本
纵 205.5 厘米
南京博物院藏

【作者简介】

　　陆恢（1851～1920），清代画家。原名友奎，字廉夫，号狷庵、破佛盦主人，江苏吴江人，寄寓江苏吴县。花卉自幼学刘德六，有出兰之誉。花卉清逸可喜，得恽寿平遗韵。又精鉴别，曾先后为庞莱臣"虚斋"及盛宣怀鉴定古书画。传世作品有《花卉图》《雪霁飞泉图》《雨歇云归图》等。

【作品解读】

　　此花卉图共十六屏。以水墨、敷彩描绘具有吉祥意味的花果树木。以恽南田之没骨画法，兼工笔、写意绘荷花亭亭玉立之姿。

98

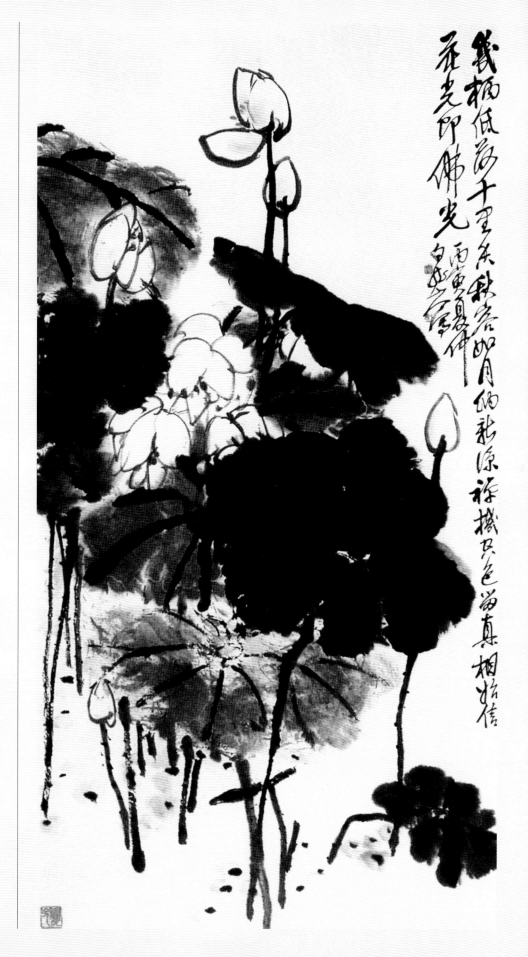

【作品解读】

　　王震师从吴昌硕，得大写意花鸟画之精髓，笔锋却较昌硕爽辣。此画中荷叶以泼墨写成，墨笔勾花，略设淡色晕染点蕊，荷茎骨立，笔墨酣畅峥嵘。自题七言"花光即佛光"，表明了王震笃信佛教的立场。

墨荷图　王震
立轴　纸本　水墨　设色
纵150厘米　横81厘米
中国美术馆藏

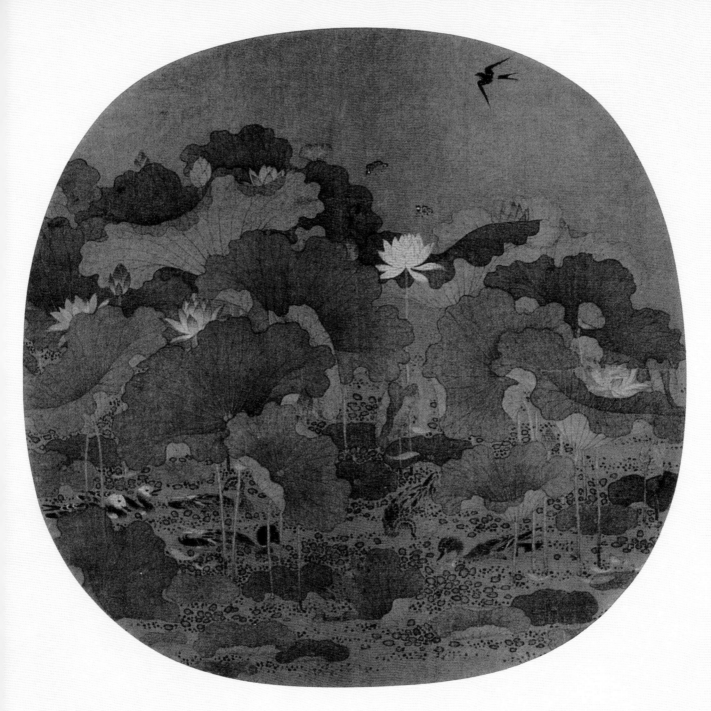

【作品解读】

　　大液池内碧叶连天，莲花掩映，浮萍丛生，几对野鸭正徜徉于湖面之上；空中彩蝶飞舞，乳燕展翅，一派风和日丽的景色。叶、花皆双勾填彩，以色彩之深浅绘出俯仰向背的关系。用笔十分精细，得院体画之精髓。

太液荷风图　佚名
团扇　绢本　设色
纵 23.8 厘米　横 25.1 厘米
台北故宫博物院藏

【札记】

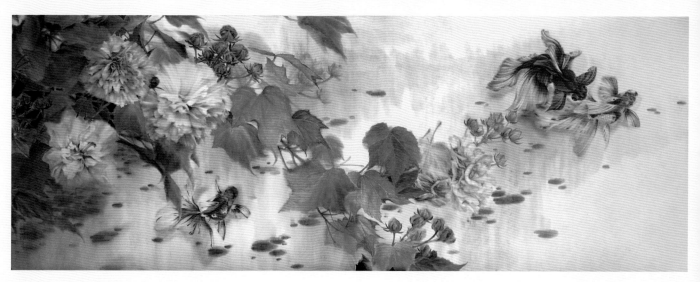

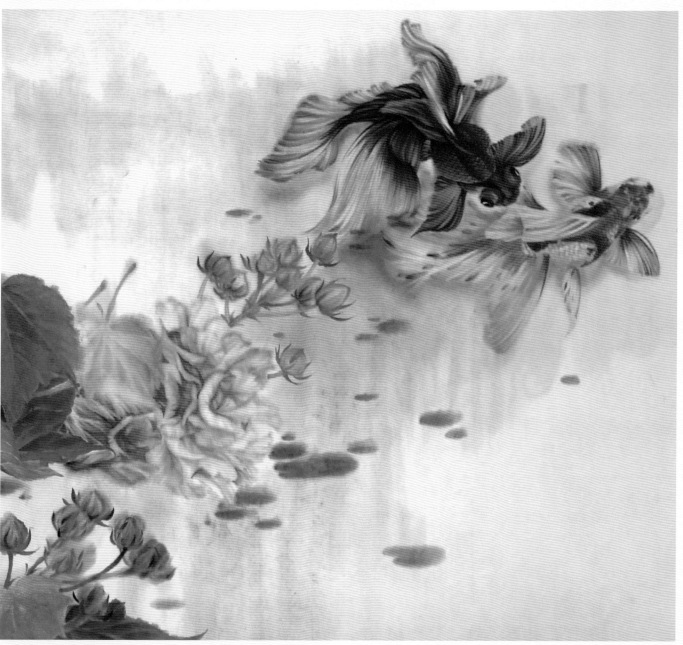

【导读】

　　兰竹梅菊一谱介绍了生枝、发枝，布置经营等基本方法，与此一节的教学内容相近。草本各花梗的起手穿插、揖让基本与前谱所述相通，要注意草本和木本的老嫩区别。笔墨上，新枝昂扬生发，用笔弹性韧性要足，老干沉着老辣，着力体现劲坚硬实的质地和精神。举一反三，互相参研。

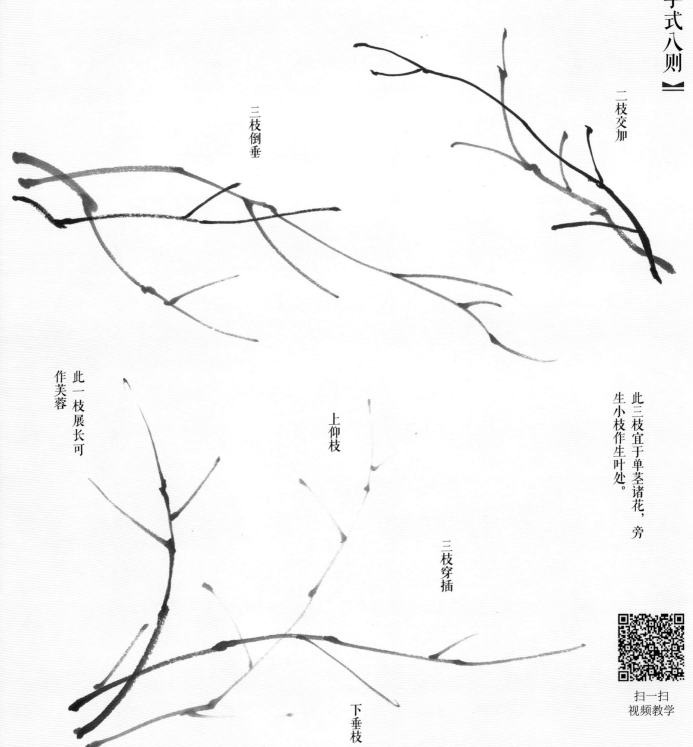

二枝交加

三枝倒垂

此三枝宜于单茎诸花，旁生小枝作生叶处。

此一枝展长可作芙蓉

上仰枝

三枝穿插

下垂枝

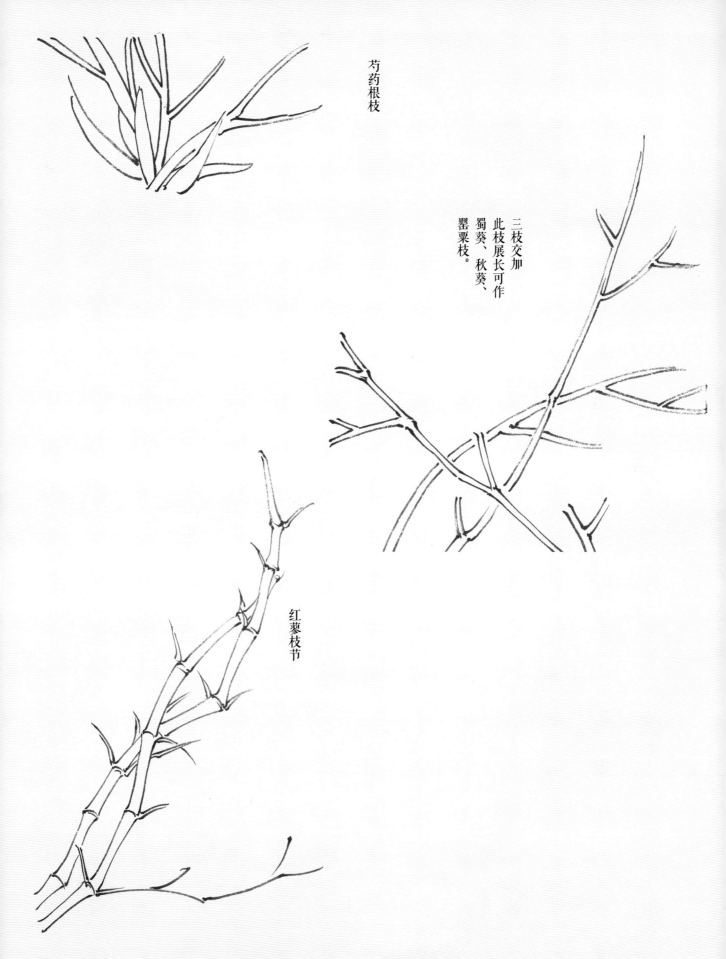

芍药根枝

三枝交加
此枝展长可作
蜀葵、秋葵、
罂粟枝。

红蓼枝节

枯草根

遮根茂草

爬根细草

霜后衰草

根下点缀小草，须分别春嫩，夏茂，秋衰，冬枯。合乎花之四时为妙。

尖点苔草

初生嫩草

承露苔草

圆点苔草

【导读】

　　苔草种类颇多，在画面中多起点景、起醒、充实画面的作用。苔草要根据画面主体疏密有致，破立相生才好。用笔错落起伏，用墨浓淡相间、分出层次。画苔草需分组处理，要顾全前后主次，阴阳向背，各组间要有呼应联系。密处不能堵实，注意透气，散处不可孤独无依，切忌没有联系的乱点。表现时可以借鉴花或叶的分组规律，如圆点苔草可参考"品"字法或梅花的点花方法。

野荠、蒲公英二草，能
耐雪霜，宜安于菊、梅、
兰根之下。

根下野荠

下垂细草

上仰细草

攒三聚五苔

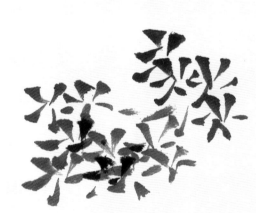

根下蒲公英

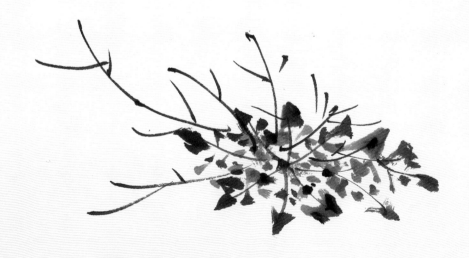

扫一扫
视频教学

草虫点缀式—蛱蝶三则

【导读】

　　草虫是中国画中最为常见的题材之一，花果蔬菜、泉石篱径，小虫的飞鸣跳跃，洋溢着情趣和生机。画家通常以野蕙山花杂以小虫为题寄情寓性，表达"一花一世界"于方寸之间，体会大千世界的哲思，展现静怡达观的内心情怀。

　　自然界草虫种类繁多，其中昆虫最多，目前已知的有一百余万种。如中国画中常见的蝴蝶、蝈蝈、蚱蜢、蜜蜂、蜻蜓等都是昆虫，昆虫的基本特点是全身分头、胸、腹三部分，有一对触角，三对足，有一到两对翅，也有的没有翅膀。

　　赏虫、玩虫、斗虫，在我国历史悠久，草虫题材在绘画史上不胜枚举。但有草虫禽鸟的花鸟画有个共同的要点，草虫鸟雀无论多寡都会成为整幅画的"画眼"，它们的动静姿态直接影响整体画面的生动与否。因此若要在画中加虫、鸟或小动物，就一定要表现到位，要画得形神动态合理，否则便成鸡肋，反而起到不好的作用。

侧面平飞

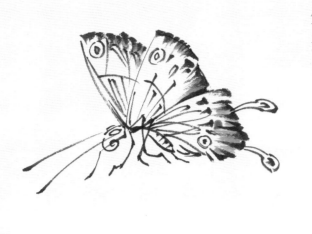

反面　　　　正面

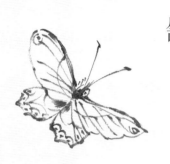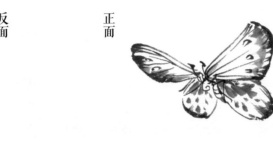

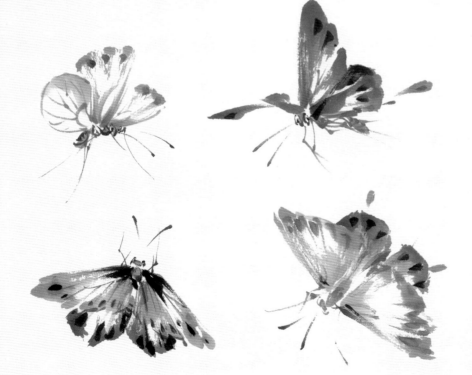

扫一扫
视频教学

106

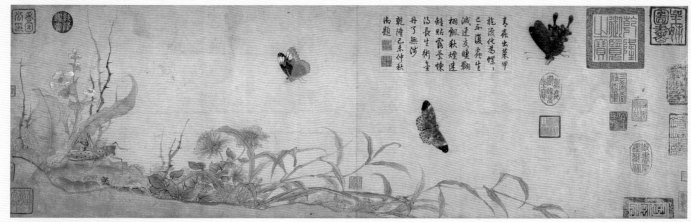

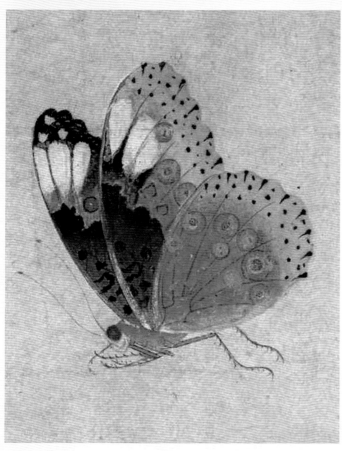

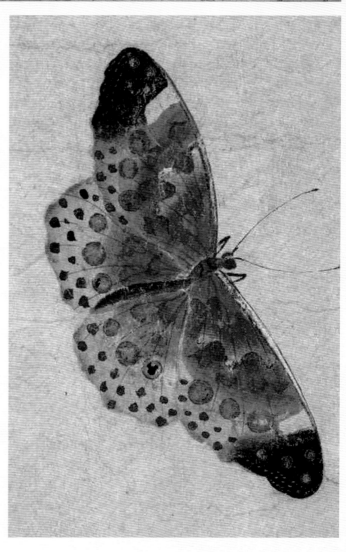

写生蛱蝶图　赵昌

【作者简介】

卷　纸本　设色

纵 27.7 厘米　横 91 厘米　　　　　见 125 页。

北京故宫博物院藏

【作品解读】

　　这是一幅描写秋天野外风物的写生画。在构图布局上，画家有意在画面上方留下很大的空白，景物多集中在画面的下部。将野菊、霜叶、荆棘和偃伏的芦苇等，布置得错落有致。在晴空中，有三只美丽的彩蝶正在翩翩飞舞，一只蚱蜢正在向上观望。整幅画把秋日原野的高旷清新、风物宜人的景色，描绘得十分动人。作品用笔遒劲，逼真传神，设色清丽典雅，清劲秀逸。花卉用笔简率，变化自然。双勾、晕染绘近处花卉的阴阳向背。蚱蜢和蝴蝶，用笔十分精确，微染出不同质感。画面有一种纯净、平和、秀雅的意境和格调。

【作者简介】

　　戴进(1388～1462)，明代画家。字文进，号静庵、玉泉山人。钱塘（今浙江杭州）人。早年为金银首饰工匠，后改工书画。宣德间（1426～1435）以画供奉内廷，官直仁殿待诏。擅画山水、人物、花鸟、虫草。山水师法马远、夏圭，中年犹守陈法，晚年纵逸出蹊径，卓然一家。所作雄俊高爽，苍郁浑厚，用笔劲挺方硬；画人物笔法娴熟，顿挫间风度益著；所作花鸟、虫草亦饶有生意。为“浙派绘画”开山鼻祖。作品有《春山积翠图》《风雨归舟图》《三顾茅庐图》《达摩至惠能六代像》等。

【作品解读】

　　图中用工笔设色，绘朱、白二色蜀葵一枝，蓝、紫色飞蝶两只。以上细圆润的线条勾勒轮廓，用淡墨晕染，再罩上明净的色彩，属于勾勒与没骨相结合的手法。精细略似宋人，工拙又近钱选，为戴进兼取宋、元之长而形成的一种花卉画风。

葵石蛱蝶图　戴进
立轴　纸本　设色
纵115厘米　横39.6厘米
北京故宫博物院藏

【作者简介】

　　项圣谟（1597～1658），明末画家。字逸，后字孔彰，号易庵，别号甚多，浙江嘉兴人。祖父项元汴，为明末书画收藏家和画家。精书法，善赋诗。其书法端庄严谨，峻拔出脱。其诗多为题画诗，文辞警策凝重，格调悲壮慨然。

【作品解读】

　　此图画池塘浅水中，一丛菖蒲挺立如剑，蒲叶上停落着一只蝴蝶。造型单纯朴拙，笔墨粗简凝重，构图新颖大胆。菖蒲放在画面中间，用粗笔淡墨挥写，苍健而有变化，很好地表现了其挺拔、厚韧的质感。画蝴蝶使用细笔浓墨，勾染相合，比较工致。菖蒲与蝴蝶，一粗一细，一淡一浓，对比之下别有情趣。其他作为陪衬的花草坡石，亦剪裁大胆，处理得当。

蒲蝶图　项圣谟
立轴　纸本　墨笔
纵 111.8 厘米　横 57.8 厘米
北京故宫博物院藏

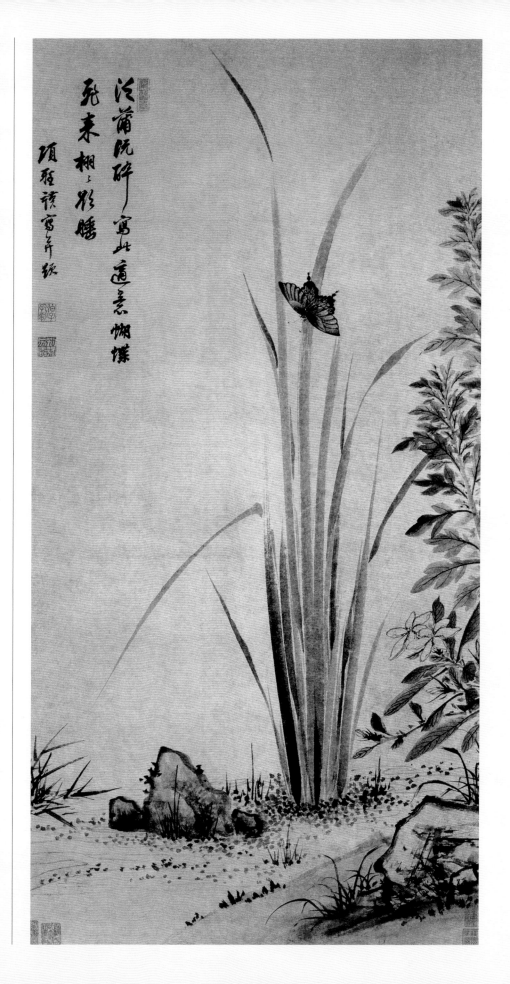

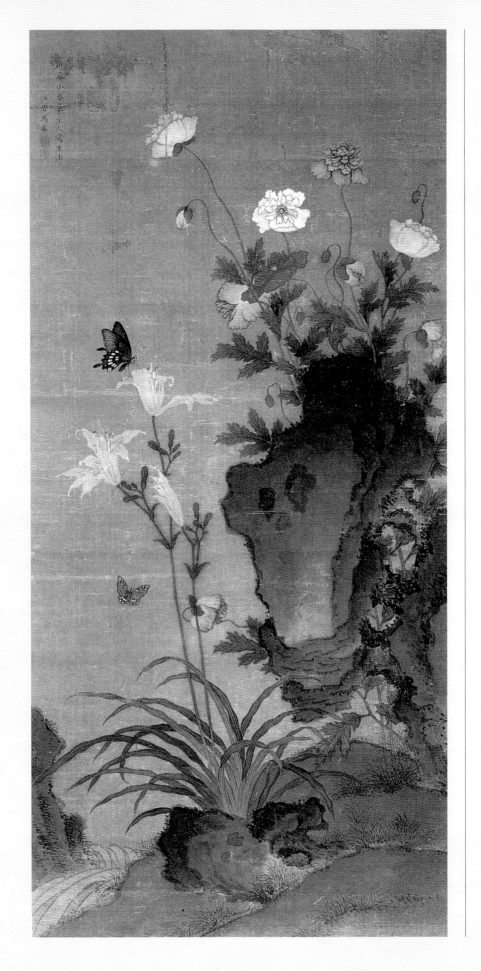

【作品解读】

　　此画工整细致地刻画了奇石之旁，萱草和虞美人竞相开放之态，婀娜多姿，明艳动人。一只蝴蝶翩翩而来，另有一只伫立于花上。奇石以淡墨勾画晕染，以浓墨点苔，复以石青加点，质感突出。花及蝶均以工笔淡彩之法绘出，设色雅丽，温润清逸。

花蝶图　马荃
立轴　绢本　设色
纵 96.5 厘米　横 47 厘米
南京博物院藏

程 璋（1868～1936），近代画家。字德璋，号瑶笙，原籍安徽新安，移居江苏泰兴，后寓上海。早年宗没骨法工笔花卉，中年后改变技法，参用西画明暗透视之术，尤擅写生，形象逼真，色彩浓丽，构图别致，自创新貌。曾执教于清华大学、苏州草桥中学及上海中国公学。传世作品有《乡景图》《双猫窥鱼图》《秋圃逸趣图》等。

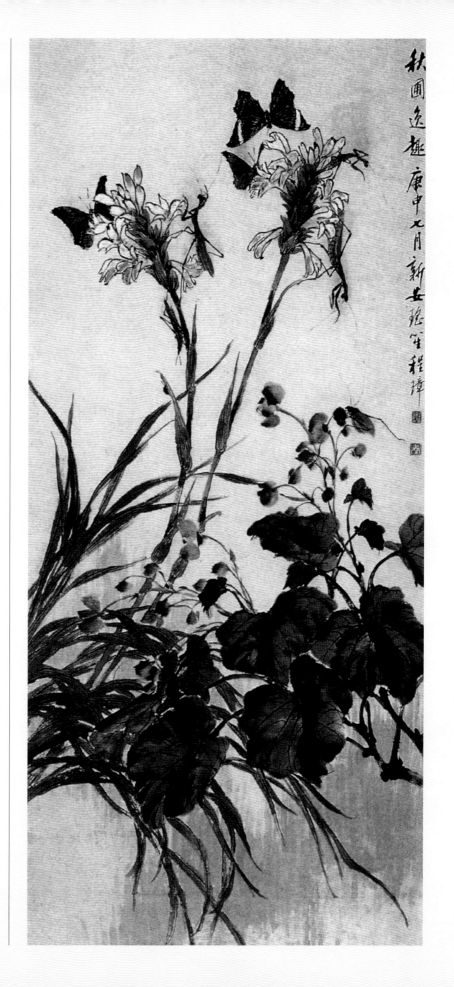

【作品解读】

此画以没骨画法写海棠花枝，而秋花用勾线填色写出，分别以墨色、粉白勾出叶的筋脉，线条随意自如。以工整的笔法绘出蝴蝶、螳螂、螽蜥，皆栩栩如生。此画讲究阴阳向背，以纵笔淡彩写出空间之虚灵朦胧。

秋圃逸趣图　程璋
立轴　纸本　设色
纵 103.5 厘米　横 47 厘米
中国美术馆藏

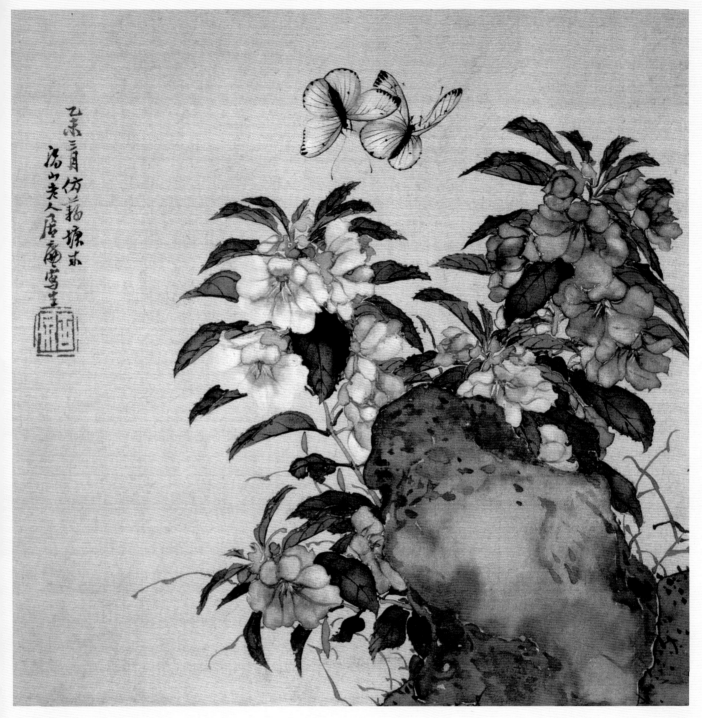

花卉昆虫图（之《扶桑》） 居廉
册页 绢本 设色
纵 27.8 厘米 横 28.8 厘米
北京故宫博物院藏

【作品解读】

　　此图册共十二页，写花卉草虫，栩栩如生。运用恽寿平之没骨画法写花卉，结合作者自己所创的撞粉、撞水技法，以产生秀润亮丽、明暗参差的效果。昆虫多以工笔或兼工带写之法绘出，自然生动，写实准确。画面有清新活泼、文静抒情的意趣。

【作者简介】

　　居廉（1828～1904），字士刚，号古泉、隔山樵子、隔山老人，晚号罗浮散人，广东番禺（今广州）人，居巢堂弟。喜栽花种竹，饲养鸟鱼。善写生，花鸟、草虫、人物、山水笔致工整，设色妍丽。早年向堂兄居巢学画，后得宋光宝、孟觐乙指授，集诸家之长自辟新径，所作有恽寿平遗意。善用粉，以没骨"撞粉""撞水"法求得特殊效果。此种画法也是"居派"绘画之特色。

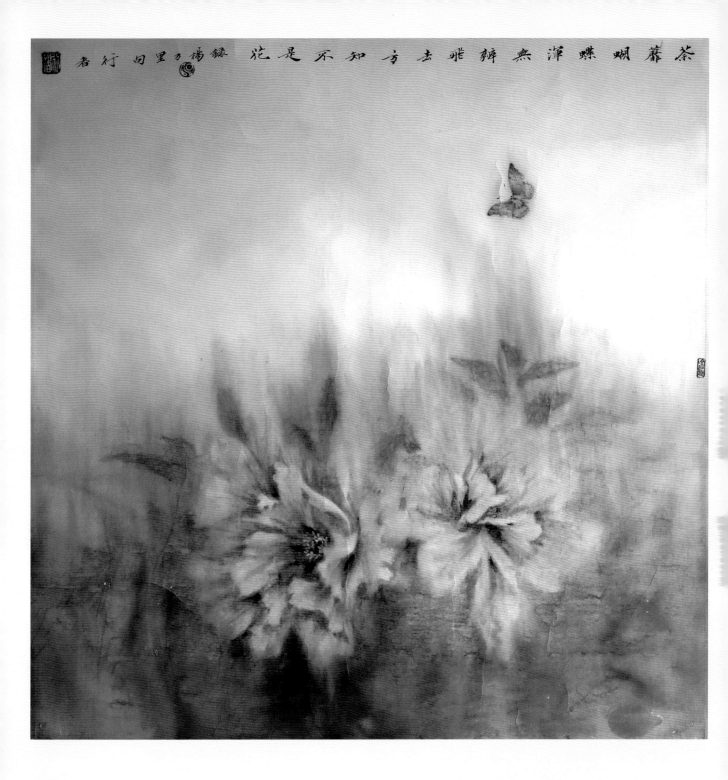

茶蘼蝶渾無辨飛去方知不是花　錄楊万里句　行者

【导读】

　　虫儿虽小，"五脏俱全"，有的虫子结构比较复杂，要想画好还需要细心观察、合理总结。运笔时，要将虫子各部位的线条予以区别，如比较坚硬的口器或胸部墨色深线条较粗，而腹部和翅膀则不同。

　　蝴蝶在我国就多达1200余种，它们色彩炫目，在花朵间翩翩起舞的形象深入人心。古人充分赋予蝴蝶各种象征意义，"庄周梦蝶"、"耄耋之年"、梁祝的"化蝶"，从自家花园的小情趣到理想、自由、爱情、长寿，用思想做艺术的翅膀，给观者无尽遐想。

　　描绘蝴蝶要多观察，多写生，掌握它飞、栖、正、侧的运动规律，注意蝴蝶在画面中的比例和透视变化，使其有跃然纸上、呼之欲出的效果。

草虫点缀式二蜂、蛾、蝉九则

采花蜂一

细腰蜂

铁蜂

青蜂

飞蛾

双蛾

反面抱枝蝉

正面坠枝蝉

【导读】

　　草虫种类繁多，也被赋予了很多精神内涵，但我们创作时不必拘泥于古人留下的标签，要善于捕捉和表现不一样的自然机趣。三国曹不兴"误笔成蝇"的巧思，齐白石与老舍"蛙声十里出山泉"的佳构，这些既在情理之中，又出乎意料的创作，都说明"功夫在画外"的道理。学者深入生活，善加筛选，一切自然美都能容纳、升华于自己的创作体系中。

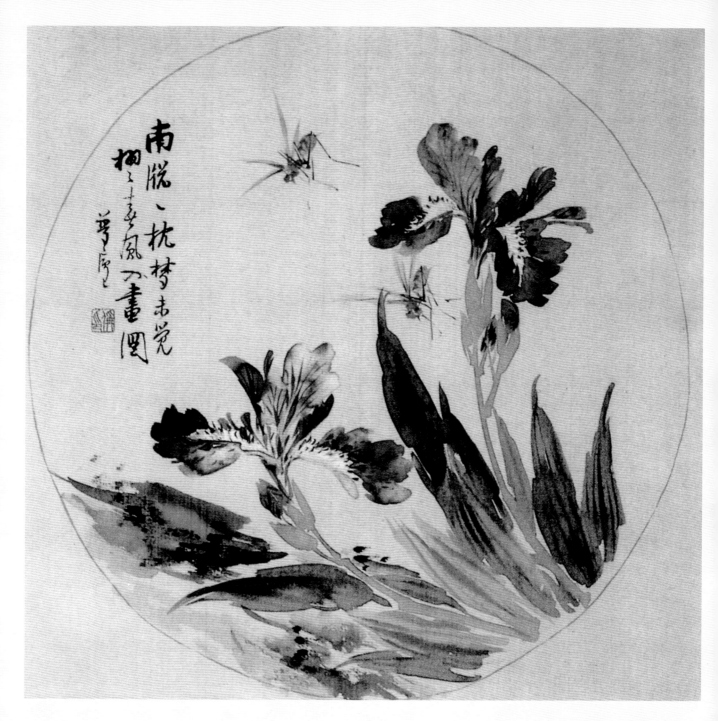

花卉鸟虫图（之一）　朱僻
册页　绢本
纵28厘米
（日）私人藏

【作者简介】

朱僻（1826～1900），清代画家。早年名琛，后更名为僻，字梦庐，号觉未，浙江嘉兴人。朱熊之弟。擅画花鸟，初法张熊，"熊自视不能辨"。后改学朱礼，题字款识可以乱真。晚年画艺大进，惜未脱霸气。传世作品有《花卉鸟虫图》《花鸟图》等。

【作品解读】

此册共四图，皆作团扇形，画面则相应作旋转式构图。作者以书法之意入画，流畅秀劲，色彩变化丰富变化。同时，色彩关系的处理及晕化手法则承自其师王礼。其很强的造型能力、写生能力在形神兼备的花卉鸟虫形态与神韵中得到充分体现，为其花鸟画精品。

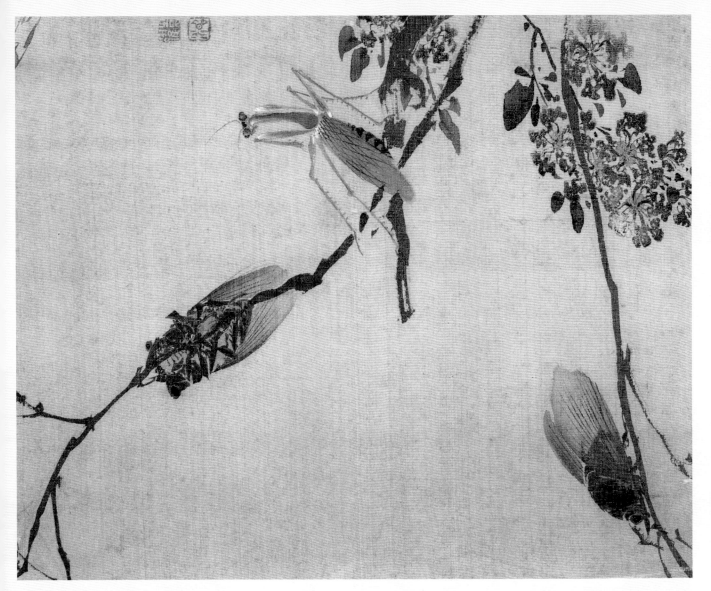

【作品解读】

　　此花卉图册佚存三开。作者观察入微，工写兼施。秋蝉一上一下，尤以上者，群脚抓住枯枝，窥见肚部，仍感虚灵，不避其繁，唯求生动逼真。螳螂弓身向上，亦得傲不自量之志。

花卉图（之《秋蝉螳螂》）　袁耀
册页　绢本　设色
纵 26.7 厘米　横 21.3 厘米
上海博物馆藏

【作者简介】

　　见 370 页

【札记】

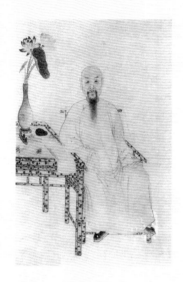

【作者简介】

蒋廷锡(1669～1732)，清初政治家、画家。字酉君、杨孙，号南沙、西谷，又号青桐居士。江苏常熟人。

康熙四十二年（1703）进士，雍正年间曾任礼部侍郎、户部尚书、文华殿大学士、太子太傅等职，是清朝重要的宫廷画家之一。雍正六年（1728），拜文华殿大学士，仍兼理户部事。次年加太子太傅。雍正十年（1732)卒于任内。谥文肃。

【作品解读】

此画以秋风萧瑟中两只寒蝉为题，以逸笔写出。墨笔中略加赭石，点叶舒放自然，对寒蝉刻画准确生动，写中带工。构图简洁明快。自题七言一首。

柳蝉图　蒋廷锡
立轴　绢本　墨笔
纵 94 厘米　横 48.5 厘米
北京故宫博物院藏

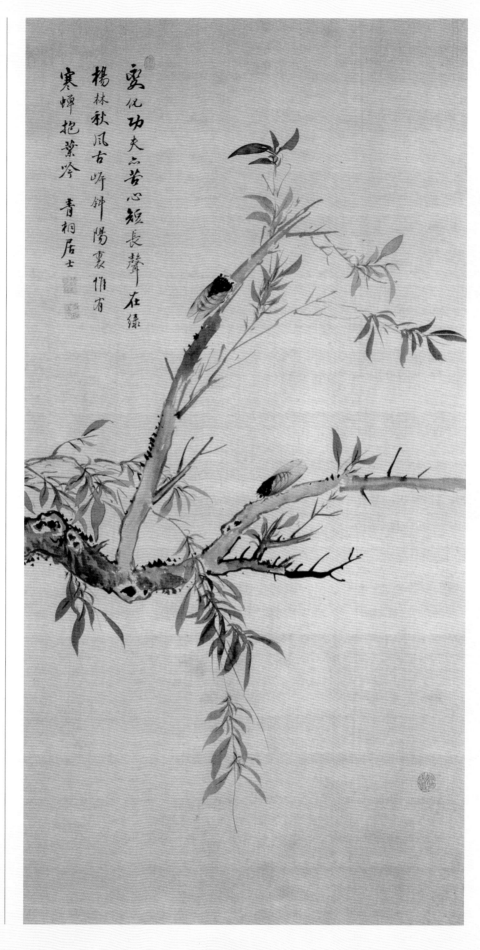

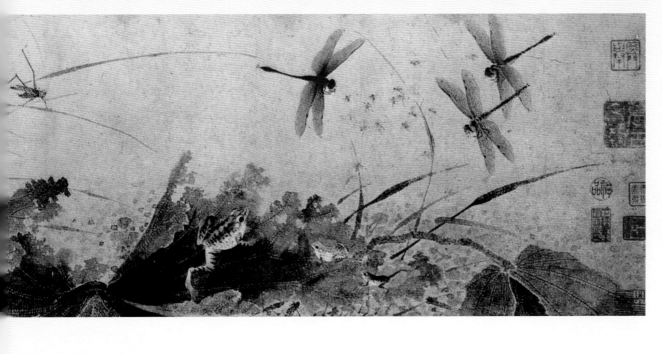

【草虫点缀式三蜻蜓、豆娘、螽斯、蚱蜢、蟋蟀、飞蜓八则】

飞蜓

侧飞蜻蜓

正飞蜻蜓

蟋蟀

螽斯

下飞蚱蜢

草上蚱蜢

豆娘

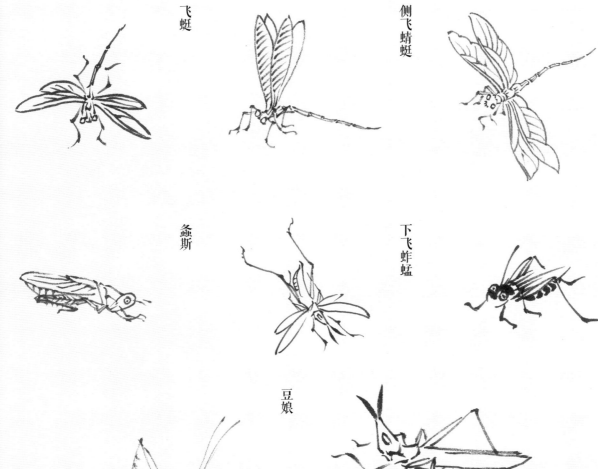

118

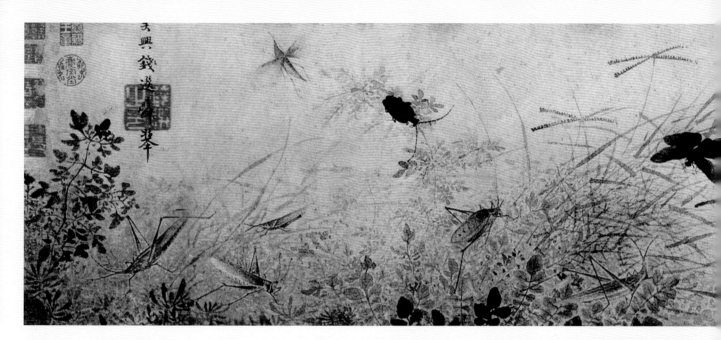

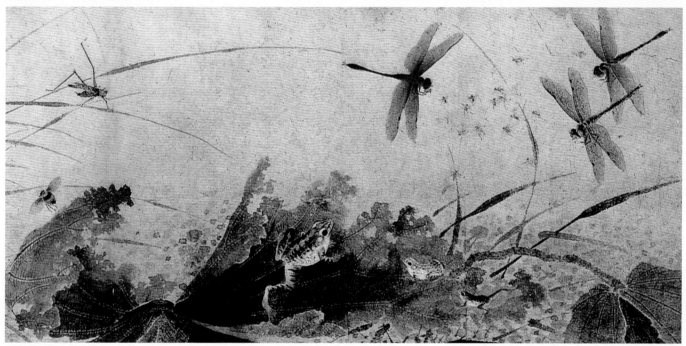

草虫图　钱选
卷　纸本　设色
纵 26.8 厘米　横 120 厘米
(美) 底特律美术馆藏

【作者简介】

　　钱选 (约 1239～1299)，宋末元初画家。字舜举，号王潭、霄川翁，家有习懒斋，因号习懒翁，湖州 (今属浙江) 人。南宋景定间乡贡进士。南宋亡，自谓"耻作黄金奴"，甘心"老作画师头雪白"，隐于绘事，以终其身。善画人物、花鸟、蔬果和山水。创作力求摆脱南宋画院习尚，主张参酌北宋、五代及唐人之法。人品和画品称誉当时。精音律之学，小楷亦有法，也能诗。传世作品有《浮玉山居图》《桃枝松鼠图》。

【作品解读】

　　草虫是钱选擅长描绘的题材，历代著录中有他的多种草虫图。此卷所画青蛙、蜻蜓、螳螂、荷叶、芦苇等，不仅准确、真实，而且各具姿态，自然生动。画面少有墨线勾勒，多以色块或墨块一笔而成。墨色浓淡变化丰富，清爽雅致，布局疏密得当。全卷神完气足，生意盎然。

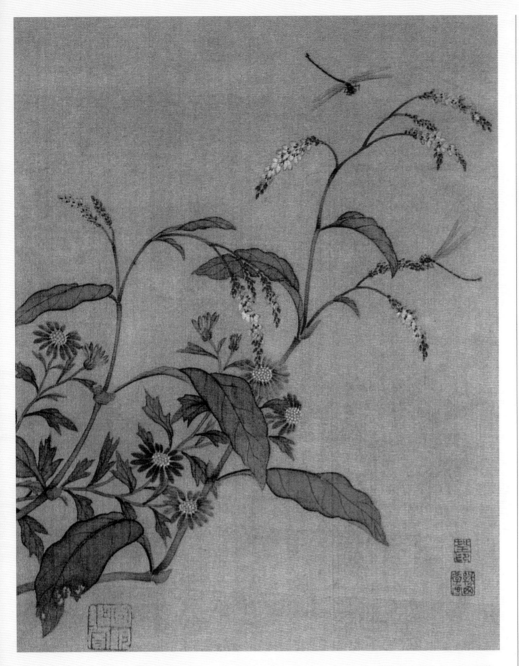

花卉草虫图（之一）　马荃
册页　绢本　设色
纵 24.4 厘米　横 19.4 厘米
南京博物院藏

【札记】

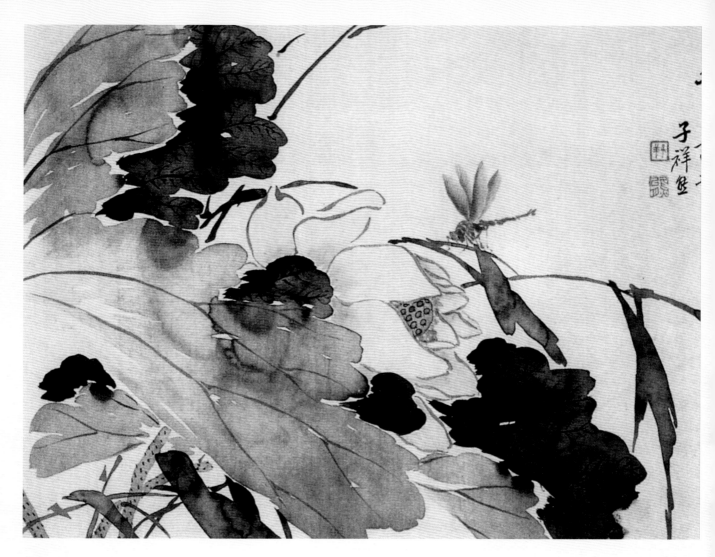

花卉图（之一） 张熊
册页 纸本 设色 水墨
纵27.3厘米 横39.3厘米
上海博物馆藏

【作品解读】

　　张熊绘花卉多纵放秀逸，不落俗套，设色妍丽无庸粉之气。他的写意花卉，尤其被人称颂，充分显示出作者的风格特点。画中笔墨点、勾、染、皴，无不所用相宜，色彩清新动人，构图繁简得当，独特新颖。

【作者简介】

　　见49页。

【札记】

【作品解读】

　　此图册共有十二开，都是以写意的手法，写生花鸟草虫。画中直接以笔着色渲染点画，不见勾勒之笔，简括疏略，挥洒纵横，笔不到而意连，线不写而韵生，设色淡雅，为大写意花鸟画之先声。

花鸟草虫图（之一）　孙龙
册页　绢本
纵 22.9 厘米
上海博物馆藏

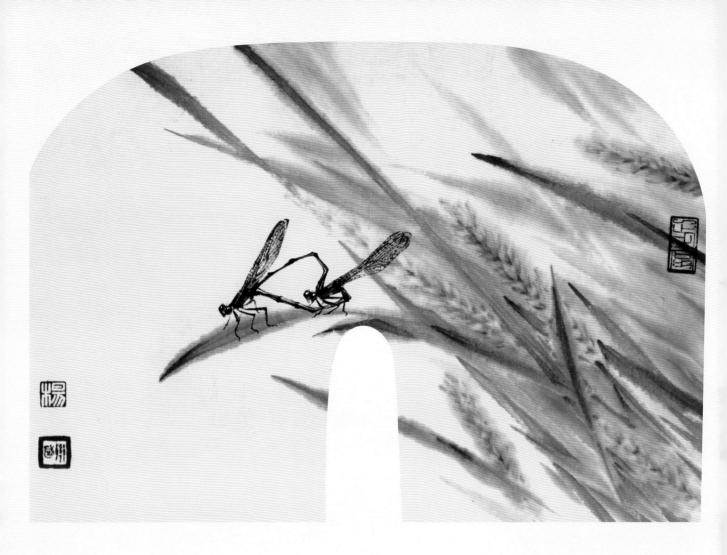

【札记】

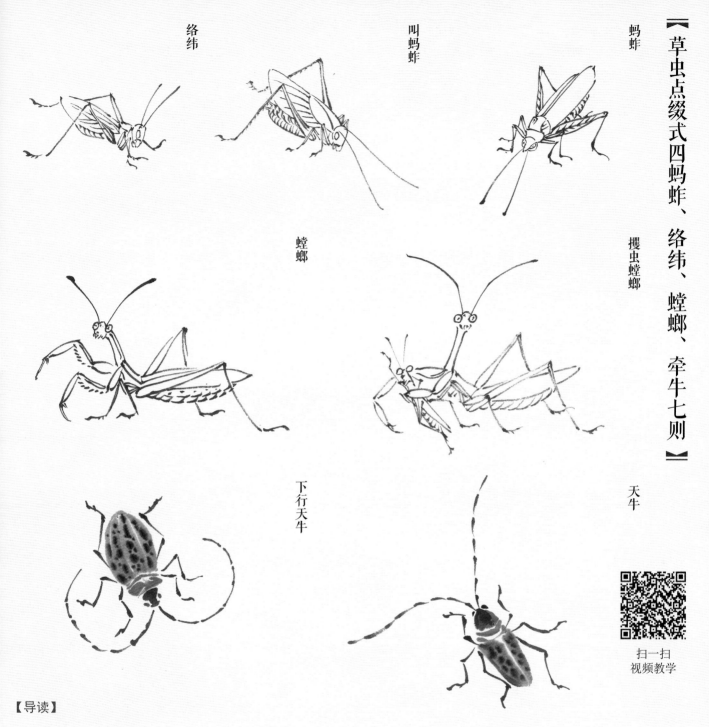

【草虫点缀式四蚂蚱、络纬、螳螂、牵牛七则】

蚂蚱

叫蚂蚱

络纬

螳螂

攫虫螳螂

天牛

下行天牛

扫一扫
视频教学

【导读】

　　草虫形态各异，千姿百态，但仔细观察，终究能总结出共同点和掌握其各自的规律。

　　昆虫分头、胸、腹三大部分。腹部略长，多为椭圆形。头部有倒梯形，如蝈蝈、蝗虫；也有三角形，如螳螂、蜜蜂、蝴蝶等。足有三对，运笔应健劲有力；结构分为大腿、小腿、爪足三段。虽然不难，但是一些细节要仔细学习和如实描绘，不能在画面中犯常识错误。如常见的天牛触角有九到十节，蚂蚱、螳螂的腹节清晰可辨的为七到九节等。熟悉了细节，描绘起来才不悖物理，才有取舍、加工的基础。安格尔的名作《大宫女》问世后，评论家德凯拉·特里曾对安格尔的学生说："他的这位宫女的背部至少多了三节脊椎骨。"然而安格尔的学生阿莫里·杜瓦尔则辩解说："凯拉·特里可能是对的，可是这又怎么样呢？也许正因为这段秀长的腰部才使她如此柔和，能一下子慑服住观众。假如她的身体比例绝对地准确，那就很可能不这样诱人了！"中国绘画也有同样的理解，东坡居士"论画以形似，见与儿童邻"。如果不能深刻理解艺术真谛，有时会使学者南辕北辙、背道而驰。

124

【作品解读】

此图画幽篁疏影，双勾填彩，以色之而飞，又绘天牛、螽蟖，无不刻画入微，瓜赞，相阿弥题签，天室和尚题跋。浓淡来显叶之向背、竿之盘曲。枝叶饱满，叶果实又仿效徐崇嗣的"没骨"画法。另有花卉野瓜、蝴蝶蜻蜓萦绕，色浓丽而又不隐墨骨。

竹虫图　赵昌
立轴　绢本　设色
纵 99.4 厘米　横 54.2 厘米
（日）东京国立博物馆藏

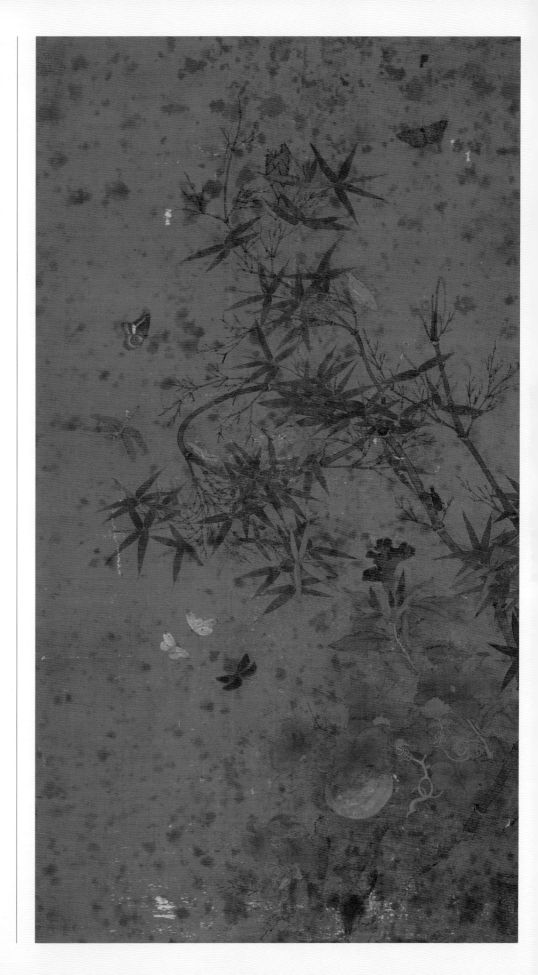

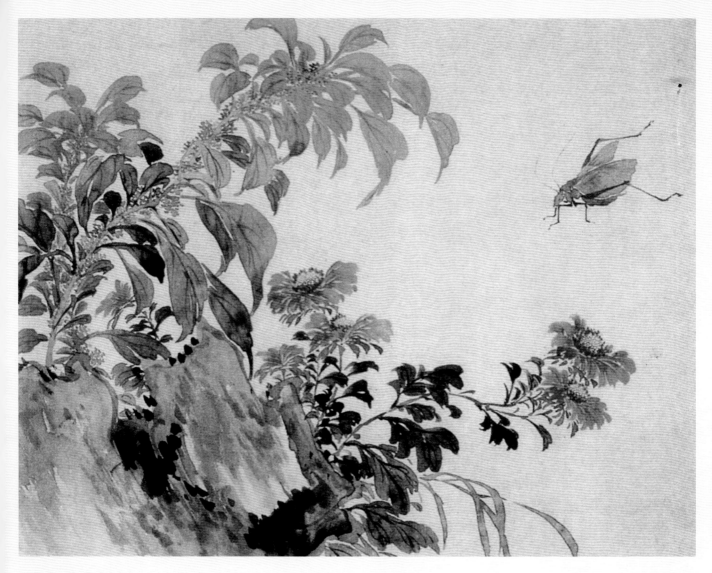

【作品解读】

张熊绘花卉多纵放秀逸，不落俗套，设色妍丽无庸粉之气。他的写意花卉，尤其被人称颂，充分显示出作者的风格特点。画中笔墨点、勾、染、皴，无不所用相宜。色彩清新动人。构图繁简得当，独特新颖。

【导读】

艺术是严谨的，同时表现思想、超越现实生活是它的精神核心。物象经过画家的艺术加工转换为绘画作品时，完成了绘画源于生活而高于生活的特性。简单地说，绘画参考自然和物象，绘画可以成为学习记录其它知识的工具，但本质上它不是自然和真实物象，而是一个独立的系统。所以"功夫在画外"，结合大量的书法、临摹、写生、创作之外，热爱生活，开拓思维，促成思想的升华，最终才能达到大成就。

不为新而新，不为变而变，沉心静气做学问的人最终看到的风景是最完美的，结果也是最完满的。《芥子园画传》兰竹梅菊谱中画梅菊谱序言："笔墨之重，不重于名冠一时，而重于神留千古，犹人之不贵于邀誉一朝，而贵于范围奕世。"勉励后学不要博取一时名誉而随波逐流，应该博采众长、循序渐进，有留神后世的志向和决心。

花卉图（局部） 张熊
册页 纸本 设色 水墨
纵 27.3 厘米 横 39.3 厘米
上海博物馆藏

【作者简介】

见 49 页。

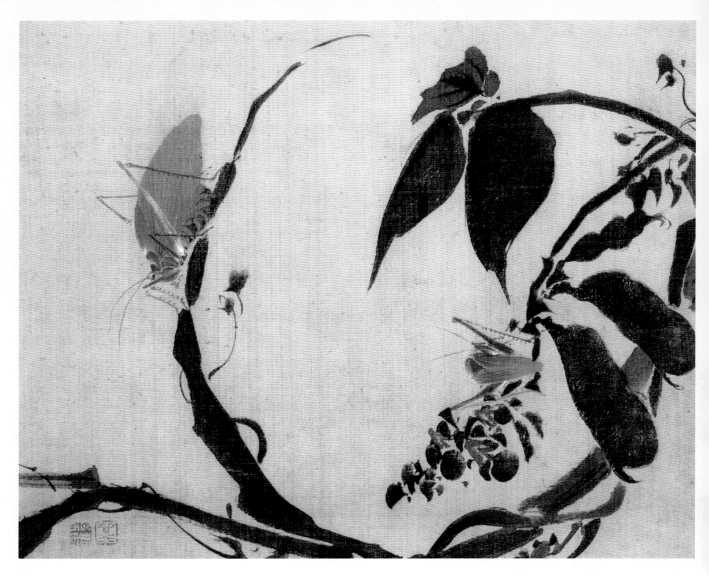

花卉图（之《扁豆促织》）　袁耀
册页　绢本　设色
纵 26.7 厘米　横 21.3 厘米
上海博物馆藏

【作者简介】

　　见 370 页。

【作品解读】

　　此花卉图册佚存三开。笔墨师法蒋廷锡，扁豆用没骨法，昆虫以工笔描绘，枯枝简笔写意，清逸生动。

【札记】

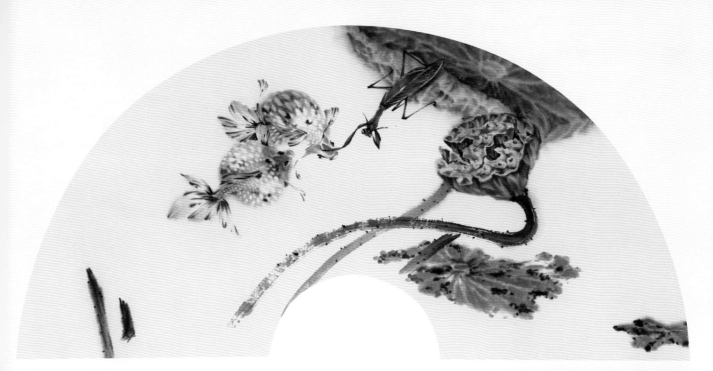

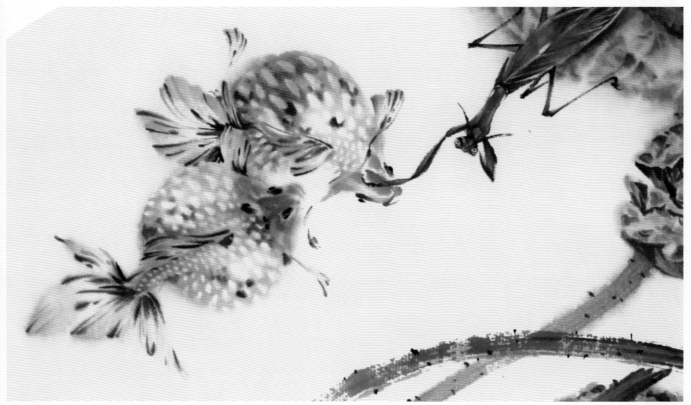

【导读】

　　这幅画前景很实，与池中虚灵的游鱼形成对比。前景的莲蓬、荷叶用色较厚重，用写实的手法表现螳螂探抓游鱼的动态。两尾金鱼品名"珍珠"，一尾向上觅食，并未担心螳螂，另一尾则向水下潜行。金鱼身上的色块鲜艳但透气，这是层层积染的效果。初始浅色画出整体色块，笔墨要准确，有变化；复染时加染突起鳞片的周围，逐渐有针对性的缩小染色面积。最深的色只有一两笔，但层层积染显得鱼儿身体的色块彩艳而富于层次。最艳的一笔色虽然占面积很小，但对整体来说起到了点醒作用。用色较工时，方法也大抵如此，写意创作的色墨用法看似粗犷，其实也是相通的。

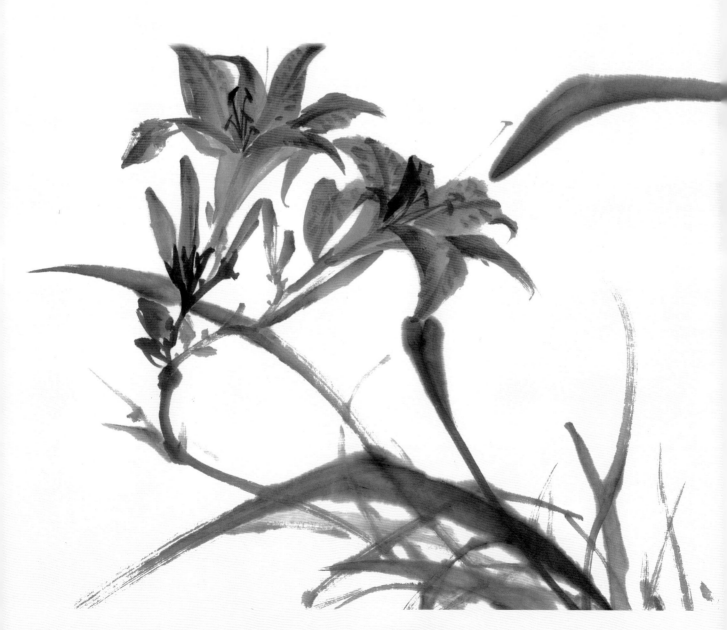

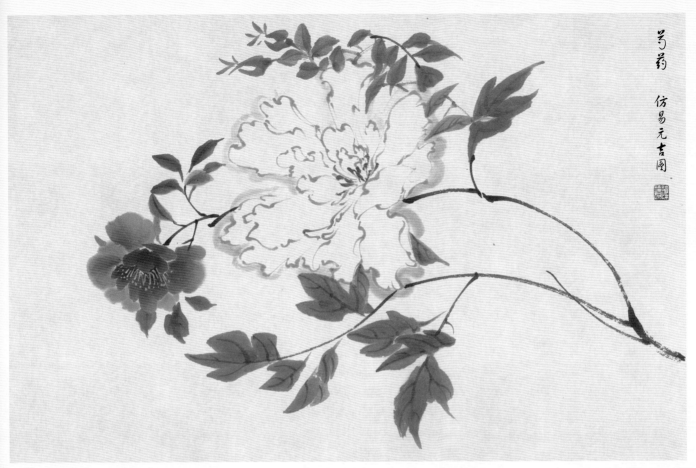

芍藥

仿易元吉圖

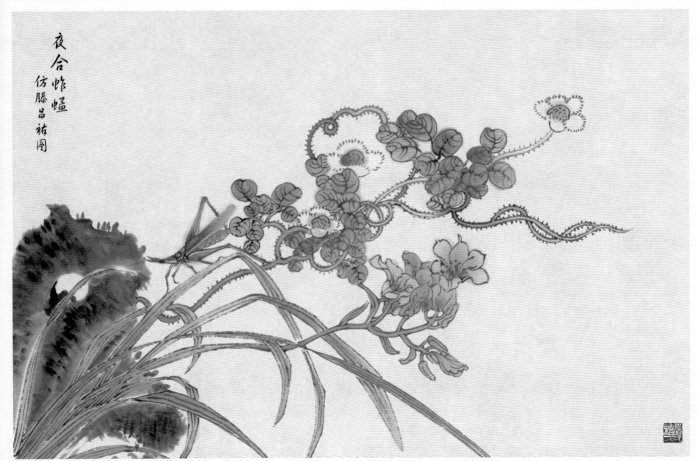

夜合蚱蜢

仿滕昌祐圖

【导读】

 中国画创作通常笔头要干一些，水分略少。为了追求水气滋润的不同效果，我采用先打湿纸面，再依水分蒸发的快慢变化，绘制这幅画，试图表现雨过天晴雾气未尽的感受。

 中国画绘制过程中，毛笔的蓄墨蓄水控制十分关键，一笔落纸先润后枯，何时需要再蘸墨、蘸水，看似平淡实则需要千锤百炼。最忌讳画一笔蘸一笔，画一笔整一下笔锋，这是基本功和艺术修养严重欠缺的表现。

 学习时多画小品非常有益，从小品中练习构图、取舍、笔墨。一来时间有保障，兴致完全，不至于"断气"；二来能捕捉一瞬而过的感受，磨炼自己的把握能力。

 这幅画比较随性、自然，羊毫调胭脂，水量足时点海棠花，水迹的自然渗化正好表现出花瓣中间实外缘浅的特点。侧锋直书叶片，色块与花朵稍加变化，更加奔放。螳螂看似漫不经心，实则是深思熟虑后的精炼表达。"是有真宰，而取草草"，基础越踏实，演进越自然，作品也就越生动。个人经验，学画时不妨先画"死"一些"实"一些，只要方法得当，随着理解、沉淀的积累，自然而然得到天真简淡。

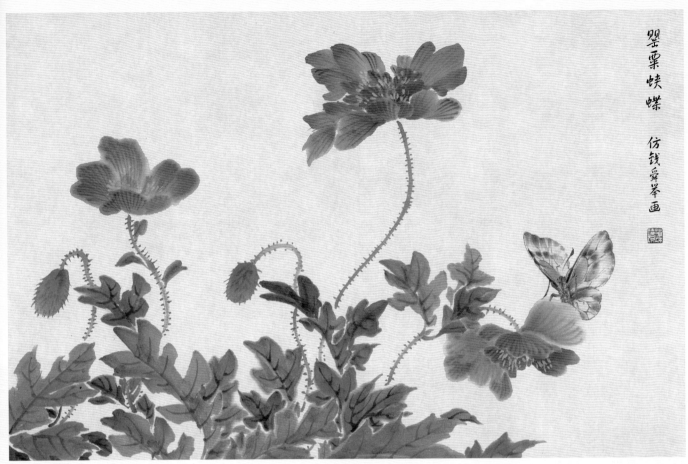

罌粟蛺蝶

仿錢舜舉畫

僧鞋菊飛蝶

仿王盤畫

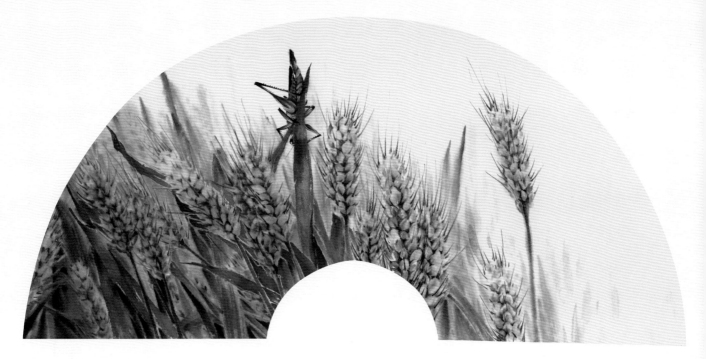

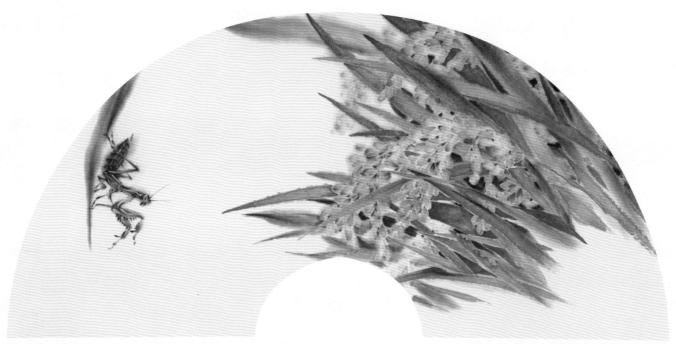

【导读】

　　秋风吹拂，稻谷飘香，螳螂像是这丰收景象的守卫者，为我们增添了几分愉悦的畅想。小品虽小，构图运笔都需一丝不苟，学习过程是研究探索的过程，可以大胆去做，但态度要认真、严谨。并非鸿篇巨制才叫"大作"，古圣贤的只言片语经过时间检验流传下来俱是经典，表演艺术有句话"没有小角色，只有小演员"，道理是相通的。

　　画面右侧画得很满，体现丰收的情景，左侧一叶垂下，落上螳螂一只，形成疏密对比。因为有了小虫，画面中心左移，达到了平衡。这幅画个人并不十分满意，如螳螂要是再生动轻松一些，画面左右联系再紧密一些，效果会更好，既然"示范"，权作抛砖引玉，希望对大家有所启发。

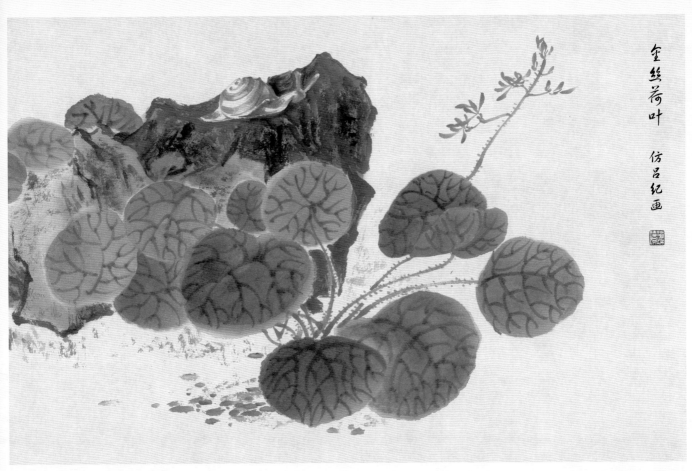

金丝荷叶　仿吕纪画

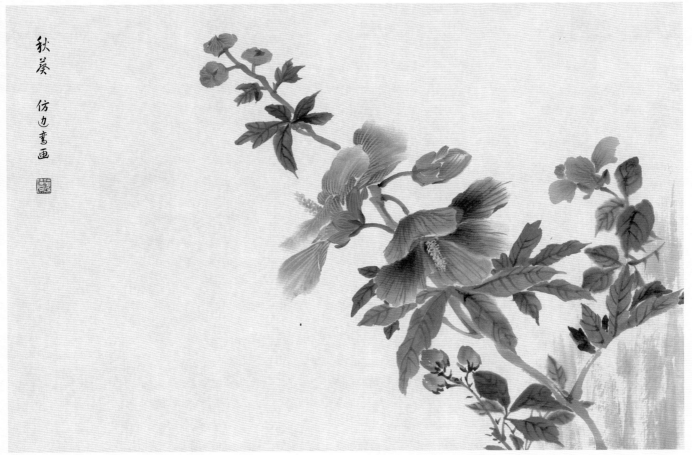

秋葵　仿边鸾画

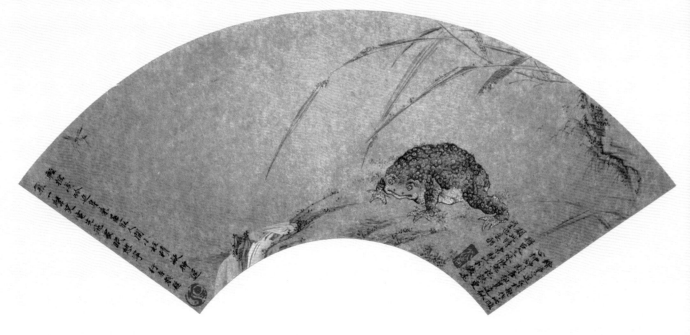

【导读】

金笺纸绘蟾蜍，造型拟古人笔意，山泉石溪边的小景，背景大量留白，使整体画意空灵，主体具象，配景说明环境即可，不易繁复，一味喧宾夺主。

小结茅斋四五家
时于戊寅仲秋
製行者置

【导读】

金笺纸是中国古代流传的一种特殊的绘画材料，分泥金、冷金、洒金三种。质地堂皇富丽，表面有一层极细的纸绒，便于留墨驻色，比较适合工笔创作，如果能熟练运用，画写意也能达到良好的效果。

初学时应对各种材料进行尝试，利于对工具材料的把握，对日后的从心所欲打好基础，前人讲"画家无弃笔"，就是基于对材料工具的充分熟悉和把握而言的。

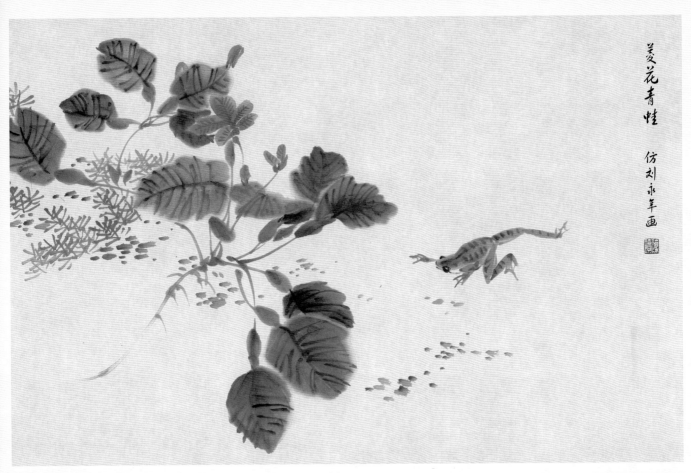

菱花青蛙

仿刘永年画

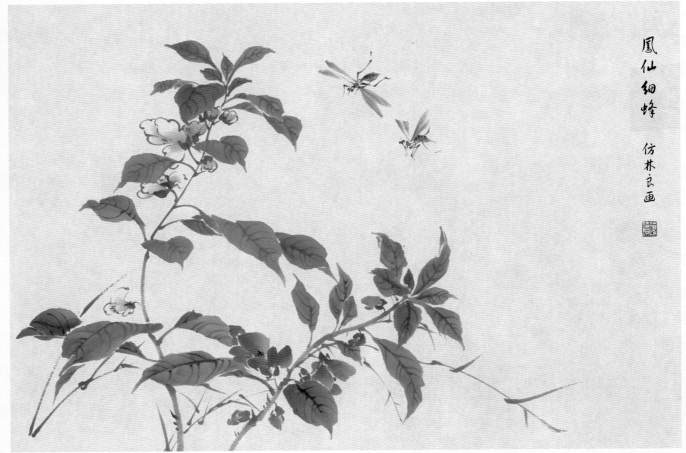

凤仙细蜂

仿林良画

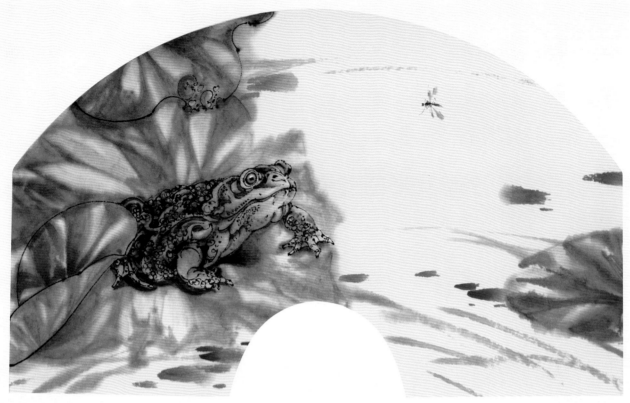

【导读】

　　蟾蜍在中国古代有吉祥寓意，古代神话传说月宫中有蟾蜍会捣药，暗示蟾蜍和月亮、健康、生育有关，"刘海戏金蟾"中的蟾蜍则代表财富。技法形象熟悉以后，怎样灵活运用，关键在于作者的思想意图。上图为生宣双勾填色画蟾蜍，莲叶比较松动，用了一些写意的装饰手法，着力使叶片和蟾蜍形成反差对比。

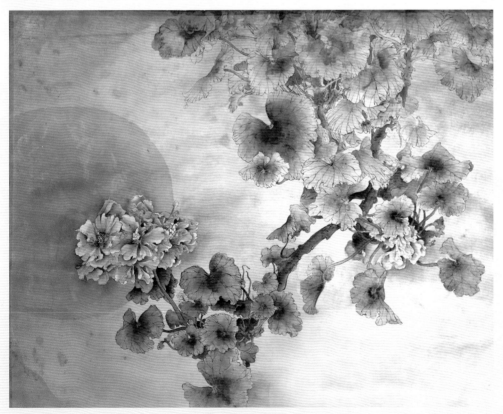

【导读】

　　天竺葵写生之一，反复出现的几幅写生，形式不同，题材画理是一致的，聪明的观者一定明白，就是提供对比批评的思路，希望对大家有所启发。

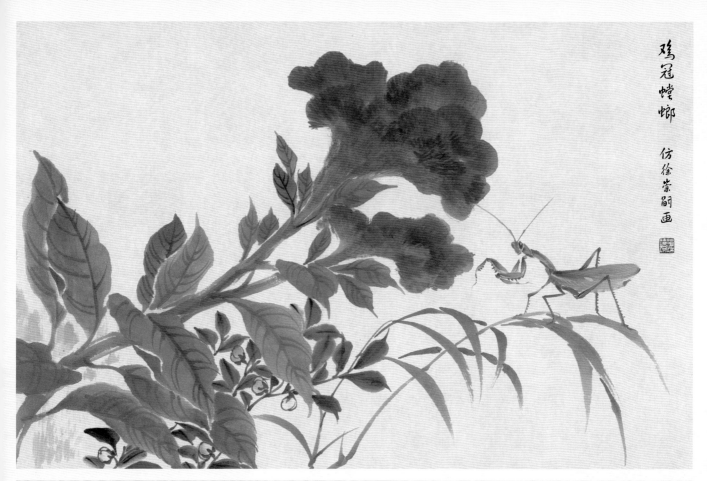

鸡冠螳螂　仿徐崇嗣画

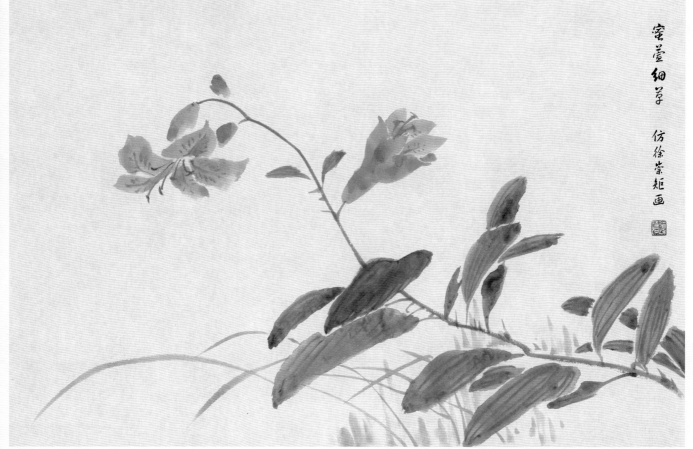

蜜萱细草　仿徐崇矩画

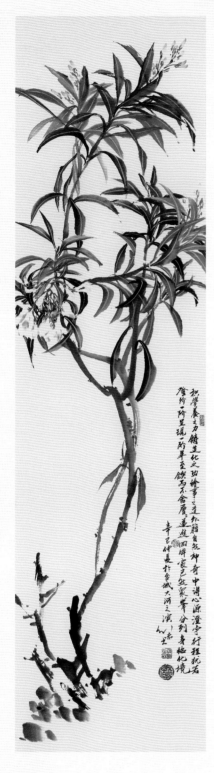

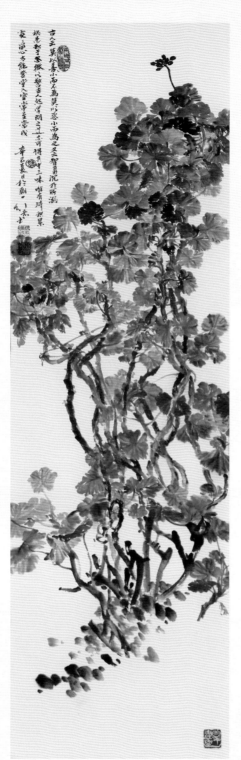

【导读】

夹竹桃写生一幅，画于2001年。我初学绘画时老师特别强调写生，要求速写本不离身，最少一月画完一本。速写的练习，写生的积累，对基本功和对生活、思想认识都有很多益处。现在还让我引以为荣的是大大小小数十本速写。现在很多人用相机取素材，虽然方便，但不能和速写相提并论。学者还是要多动笔，感受和锻炼捕捉自然的能力，否则就是用相机也拍不出合格的照片。

学习中国画要重视写生、师造化，还要师古人，师古人之迹更要师古人之心。要师心就要丰富自身的学养。理论和实践同步加强，知行合一。石涛云："我之为我，自有我在。古之须眉不能生在我之面目，古代肺腑不能安入我之腹肠。我自收我之肺腑，揭我之须眉。我之为我，自有我在。"就是学问、知行、学养关系的综合阐述，不能片面理解、曲解其意。学习就是探究，探究就会发现问题，能解决问题就有了提升空间，不必为问题而苦恼，也不必为没有问题而欢喜，要辩证地看待学习的过程。

【导读】

这幅天竺葵写生作品的原型，是给学生上课时在教室看到的，当时很有感觉，专门打招呼借回画室，连续对景写生创作而成。在写生基础上又完成了几幅工笔。此画写生至落款一气呵成，花叶繁茂，层层叠叠，充满积极向上的生机。根节苍老，叶片稀疏，逐渐向上，众叶聚散分和，顶部繁密枝叶中探出一支未绽放之新蕾，给人期许和希望。全画充满自然生生不息的力量和动感，一簇小花更是赋予观者生命的畅想。

选择的范画有很多是早期的作品，不完善的地方较多，主要提供一种对比，起到过渡导引、桥梁作用，希望能更贴近初学朋友的现实水平和心路历程。

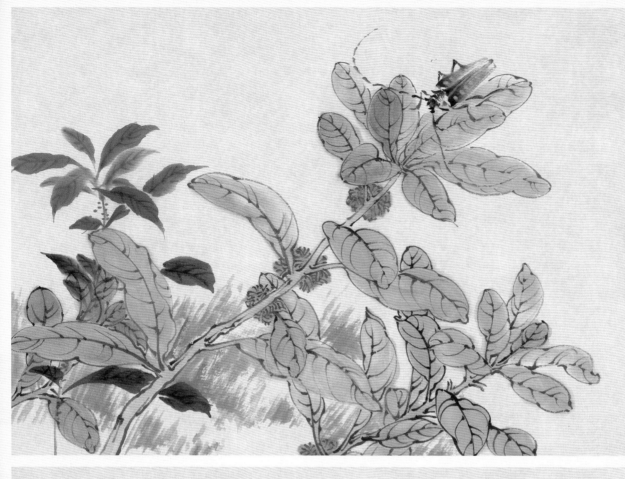

镜觅雁来红天牛 仿赵裔画

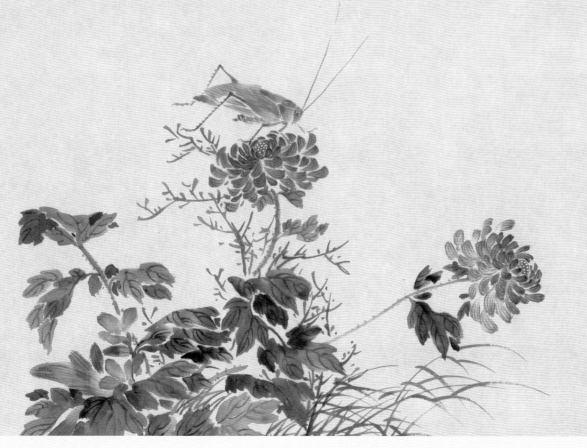

蒲公英鸣虫 仿黄居寀画

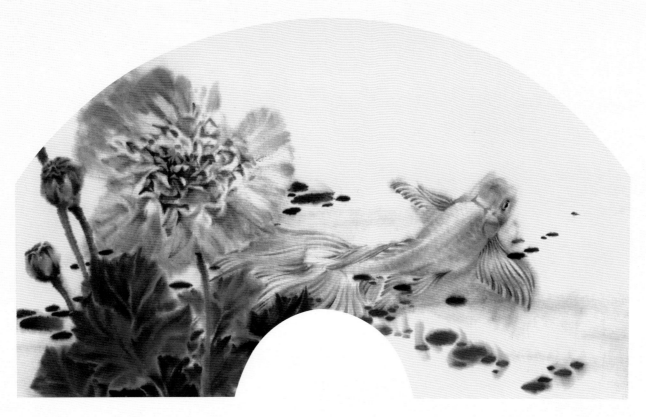

【导读】

　　罂粟花与粉白色的金鱼色调一致，花在前景较浓艳，鱼在水中色淡，距离和层次自然拉开。花叶最深用重色，陪衬鱼的轻灵，金鱼的鹅黄色头瘤相对整体色调偏暖，让色彩在丰富中保持统一。

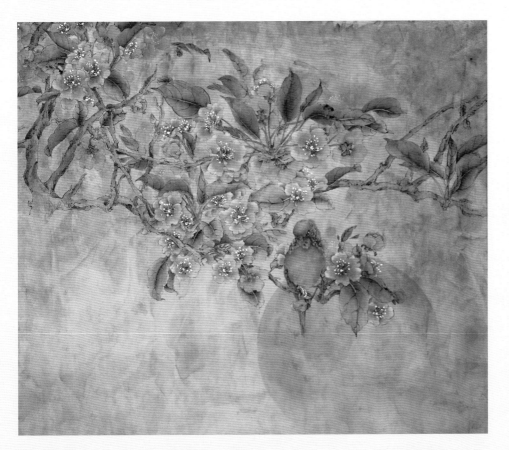

【导读】

　　绢本《梨花鹦鹉》绘制于1998年，清冷的月光映衬着昏黄隐约可见的梨花，花期将满，新叶已经渐满枝头，孤寂的小鸟立在枝头无眠地张望。画面背景整体做了斑驳效果的营造，表达了寥落思念的感受。

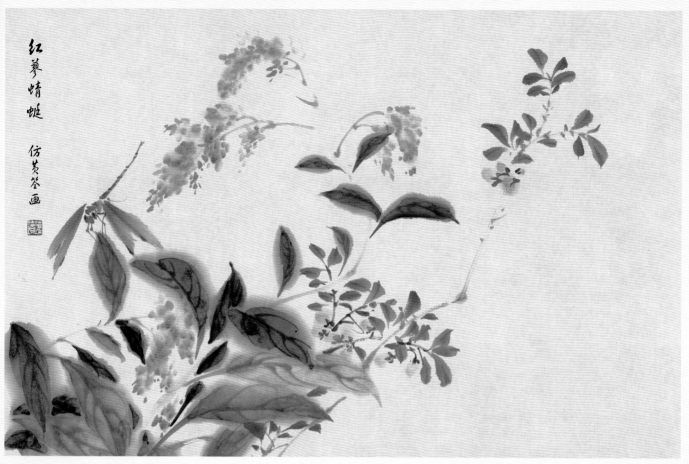

红蓼蜻蜓

仿黄荃画

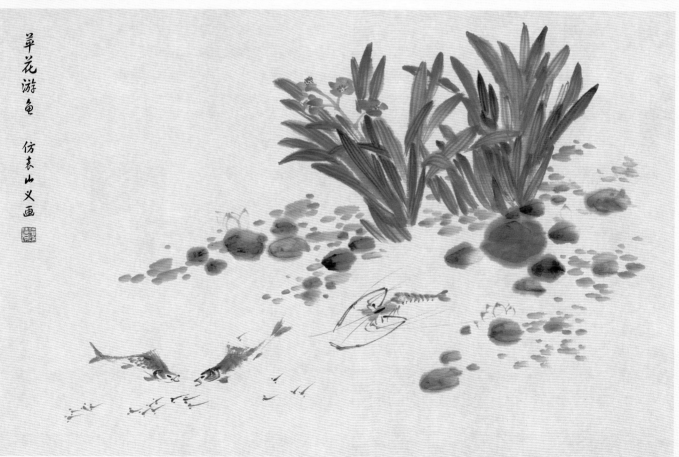

草花游鱼

仿表山义画

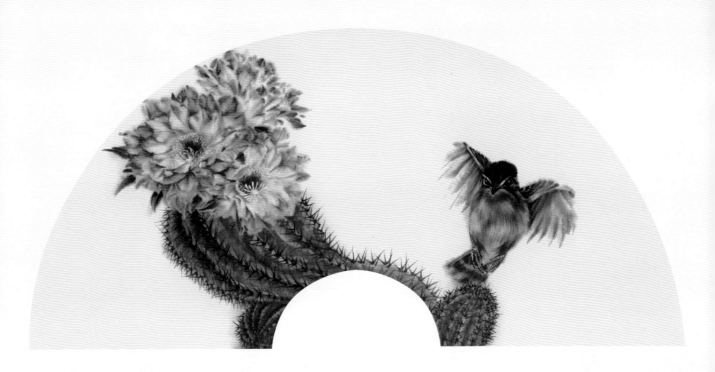

【导读】

仙人球原产南美，花色娇艳，传入我国后深受大家喜爱。不过绘画题材中表现它的很少，我做了一点尝试。刺球与鲜花本身就形成对比和统一的关系。小鸟因花朵芬芳想与之亲近，有恐怕细密的尖刺无处落脚，正在试探踌躇，动静之间将生活的机趣呈现在观者眼前。

【导读】

二十多年前的一幅工笔小品，桌上的笔洗中，数尾游鱼警惕地张望着蓄势而动的巴西龟，一圈水草增添了画面的戏剧性和动势。方桌和圆笔洗，龟的沉着和鱼的紧张，在对立中达到动静转换间的平衡。

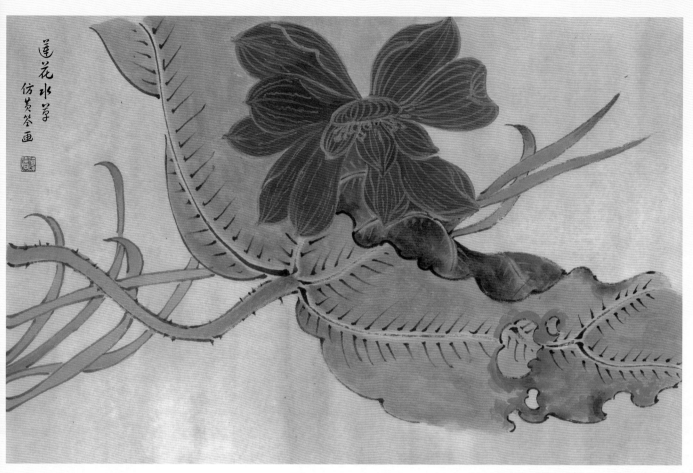

蓮花水草
仿黃筌畫

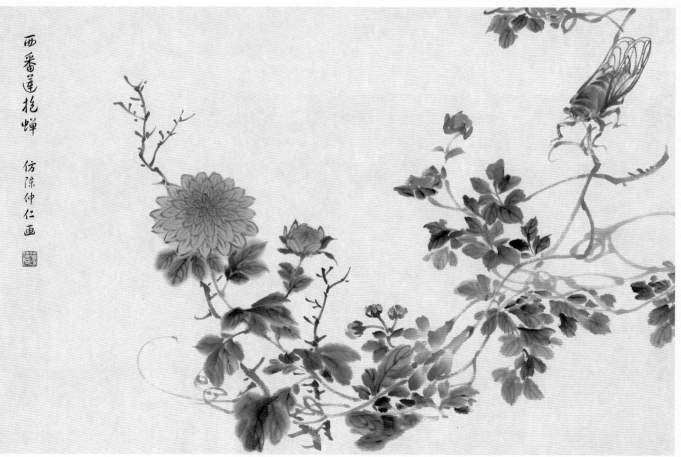

西番蓮抱蟬
仿陳仲仁畫

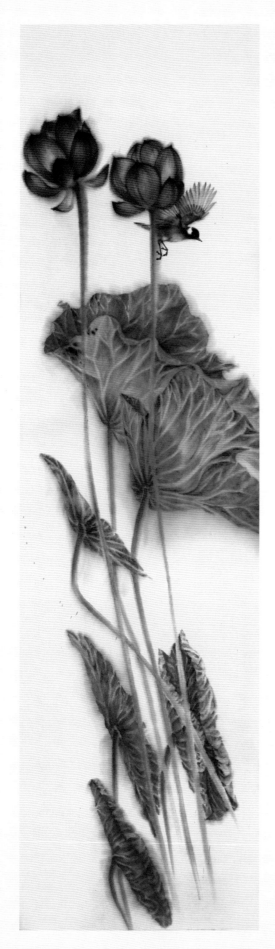

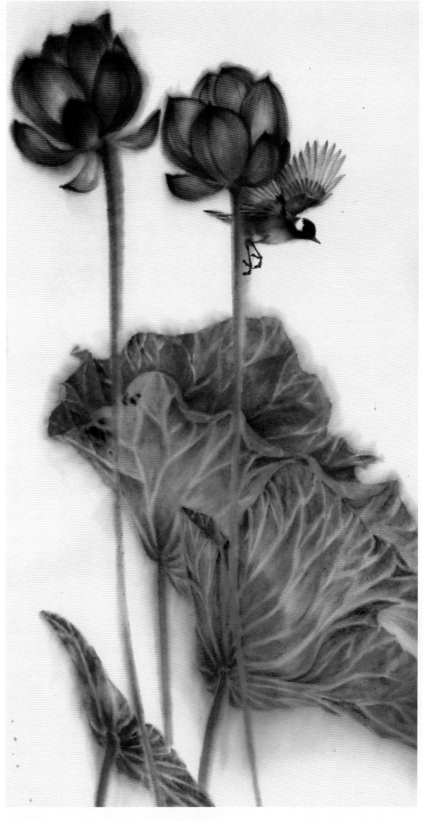

【导读】

　　红荷如炬亭亭玉立，省略许多荷叶，只留几支，为了突出荷花昂扬向上之势，小鸟一掠而过，打破画面的安宁，带来动感，同时也把双莲向上之势加强，增强了画面的生动性。

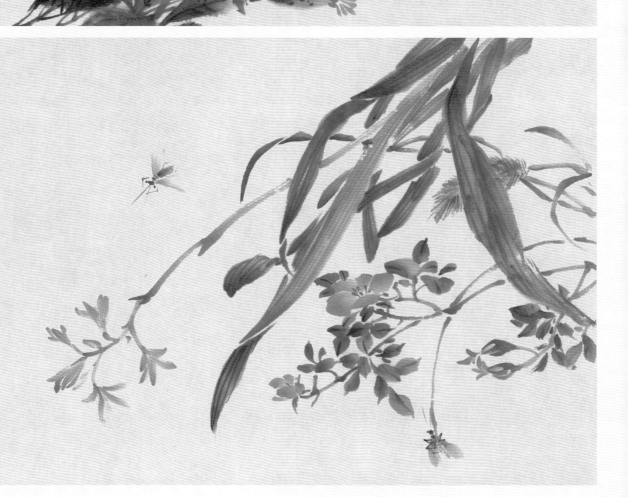

蜀葵鳴虫　仿梅行思畫

風蘭小虫　仿吳秋林畫

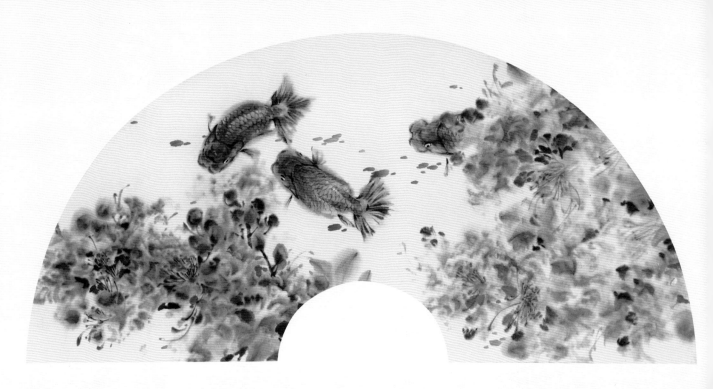

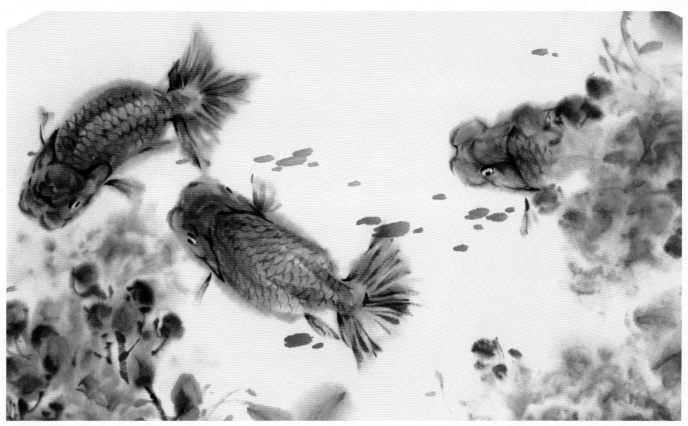

【导读】

　　紫薇又叫"满堂红"，因其花期长，广泛分布在我国大江南北，也叫"百日红"。紫薇象征好运和执着。花质柔软高贵，花形热情奔放，绚烂自由，与花枝下穿梭嬉戏的金鱼相得益彰，色彩富足喜庆。

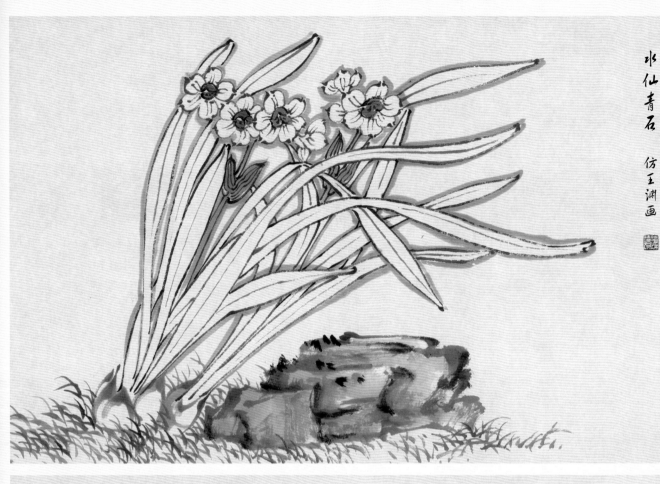

水仙青石　仿王澗画

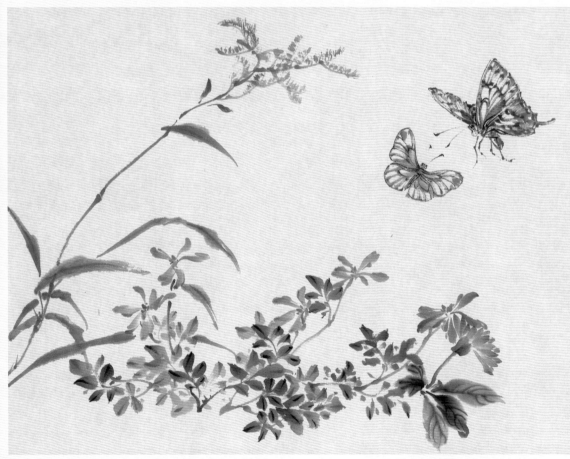

紫云英双蝶　仿吴梅溪画

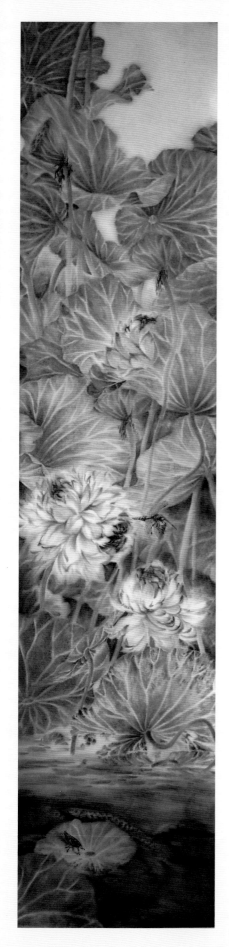

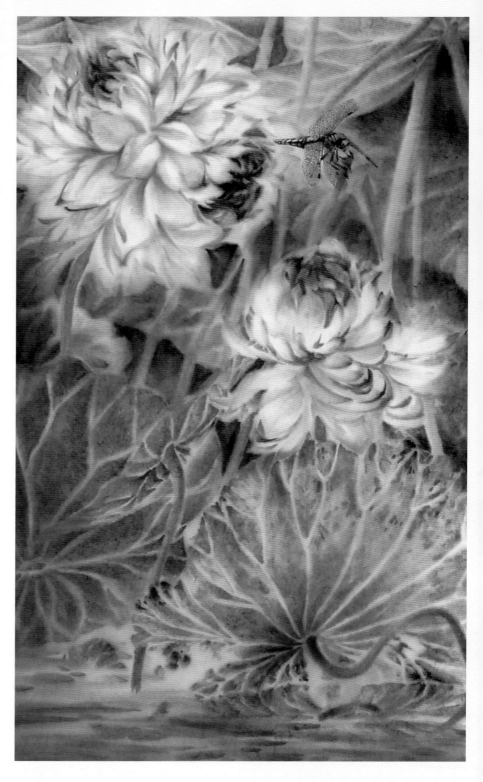

【导读】

　　这张画采用"满幅式"构图。表面看只在最上角留出天空一角，实则下方的水体也是实化处理的虚。龙鱼潜行，暗喻天水合一的呼应，繁密的千瓣莲，荷叶婀娜、严谨，所形成的微观生态中栖息着飞虫，鸣蝉慵懒而不知叶片下的龙鱼，蜻蜓随清风在莲花间起舞，花瓣被微风拂动，表达自然丰富，多样统一于动静瞬间的感受。

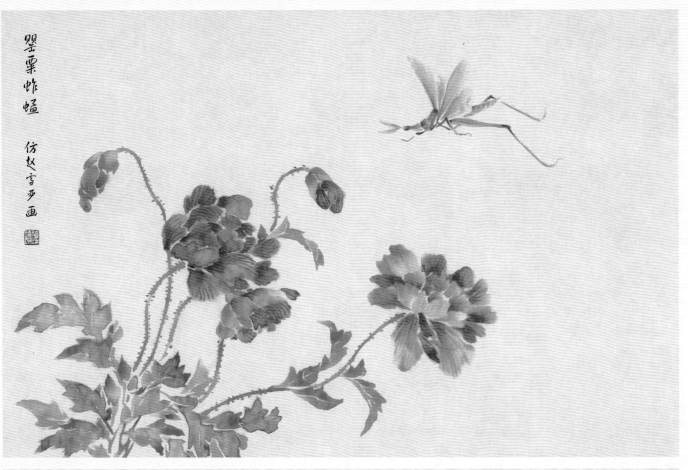

罂粟蚱蜢

仿赵雪严画

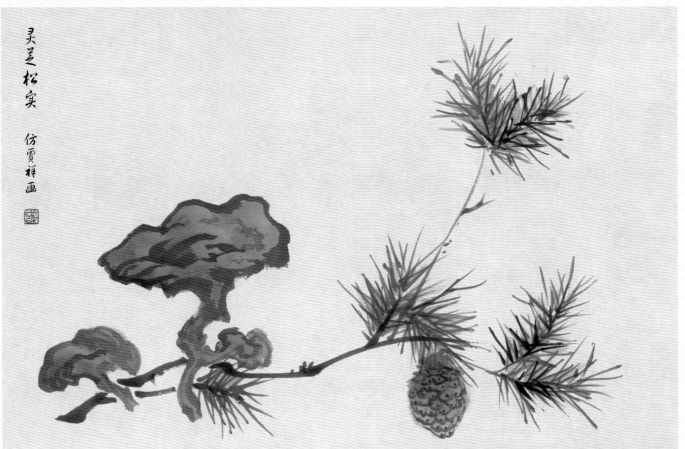

灵芝松实

仿贾祥画

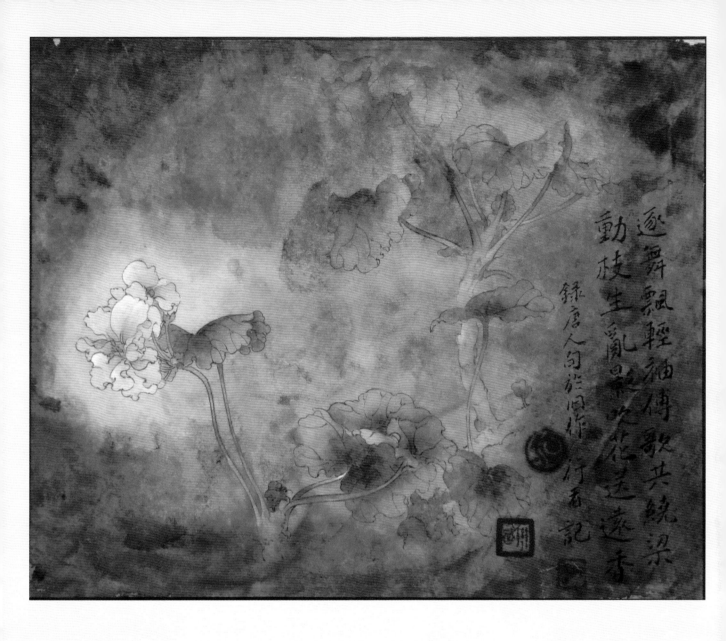

逐舞飄輕裙傳歌共繞梁
動枝生亂影吹花送遠香

錄唐人句於何作汀香記

【导读】

同一题材写生后，反复用不同风格创作，是一种行之有效的自学提高的方法。记得学画之初，我的老师崔延和先生要求我将一幅工笔四尺斗方连画了六遍。每次画完，老师讲解，分析构图、运笔、线条、设色，与前辈大家的名作比较，提出要求重新再来。为避免乏味，每画一次形式略作区别，如设色基调，构图经营等，直到第六遍完成，还是有很多问题，当时真是抓狂。但其后发现，此番砥砺对自己认知的提高，效果相当明显。除了同一题材用不同形式反复表现的方法，分享给大家两点建设性经验：第一找准老师，这很重要，好的老师理论实践自成体系，敢教，不以大言欺人；第二自己要耐得住寂寞，当遇到"挫折"时，百折不挠，要有百尺竿头更进一步的决心。第一点凭的是个人机缘，每个人天生赋受机遇不同，机缘来到需善加筛选，确定无误就应全心投入，决不能三心二意。后一点完全看学者自己的意志与决心，没有人活在真空里，生活就是和人打交道，就是思想的碰撞，如何在碰撞中合理调配，实现目标是前一点的保障。这两点随着时间阅历的增加，大家都会有所体会。处理好也就算是找到了学画的"捷径"。

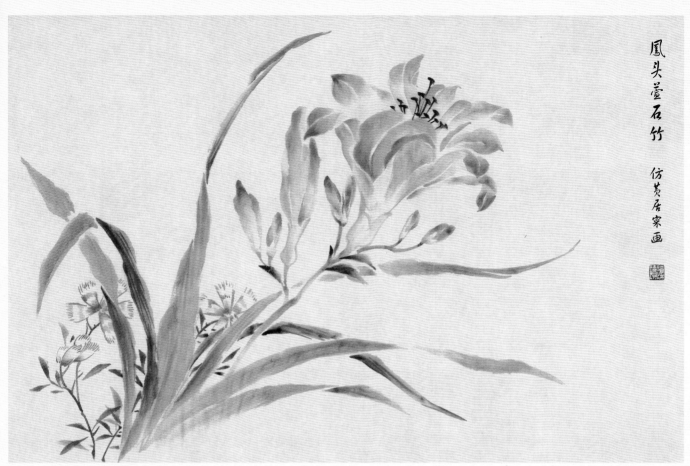

凤头萱石竹

仿黄居寀画

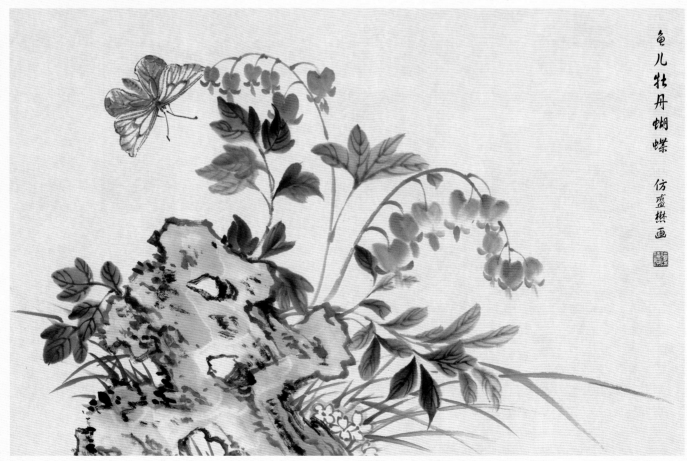

龟儿牡丹蝴蝶

仿盛懋画

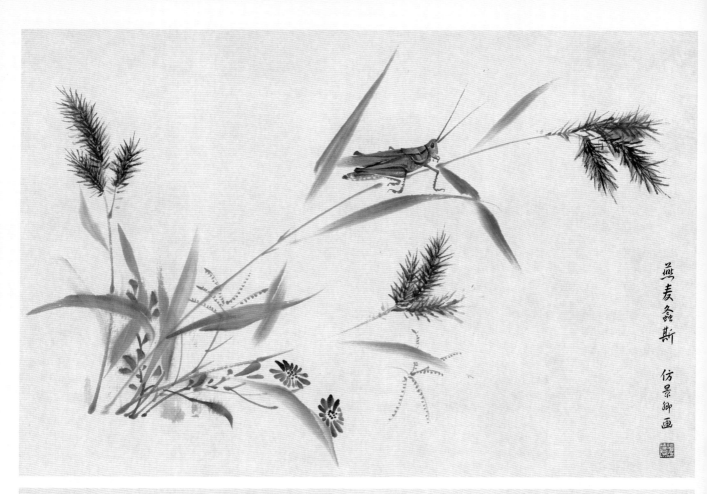

燕麦螽斯

仿景卿画

锦葵巧石

仿何尊师画

灵石春兰　仿裴叔泳画

紫菊艾菊　仿赏居宝画

草花飛蛾

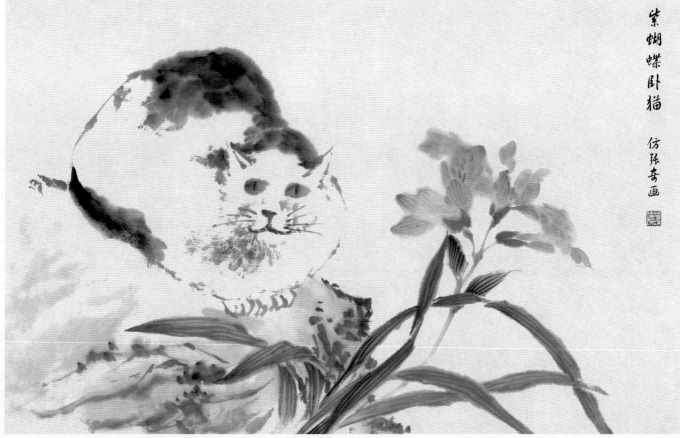

紫蝴蝶卧猫

仿張奇畫

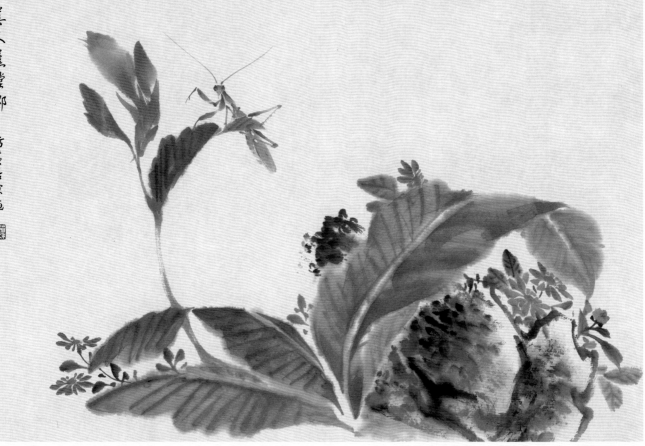

美人蕉螳螂

仿黄居寀画

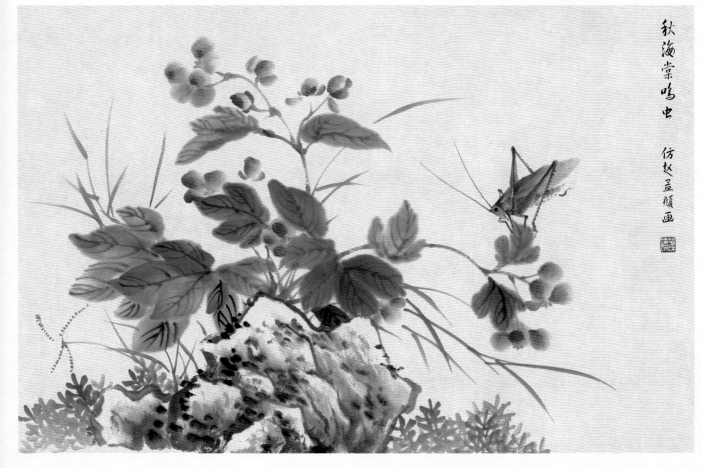

秋海棠鸣虫

仿赵孟頫画

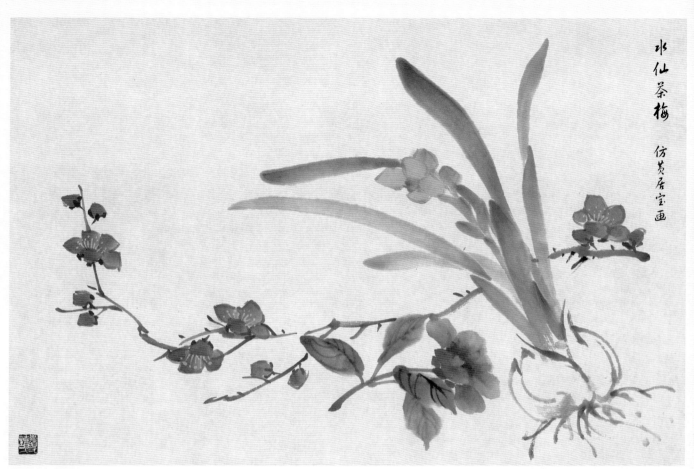

水仙茶梅 仿黄居寀画

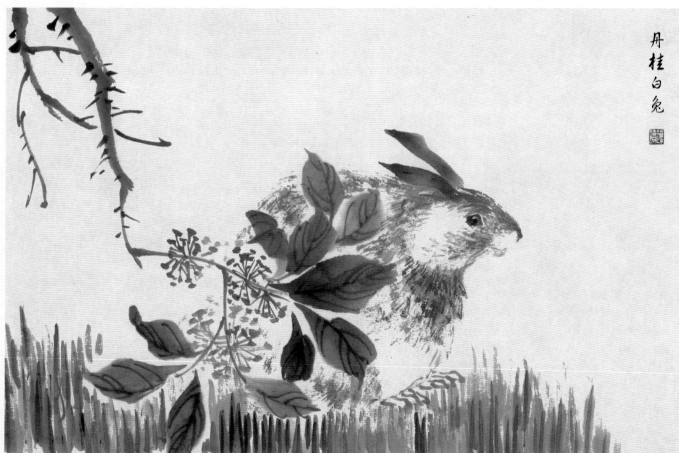

丹桂白兔

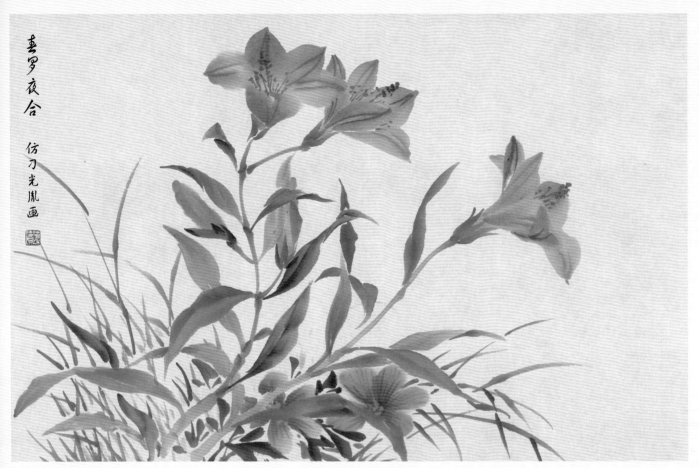

春罗夜合

仿刁光胤画

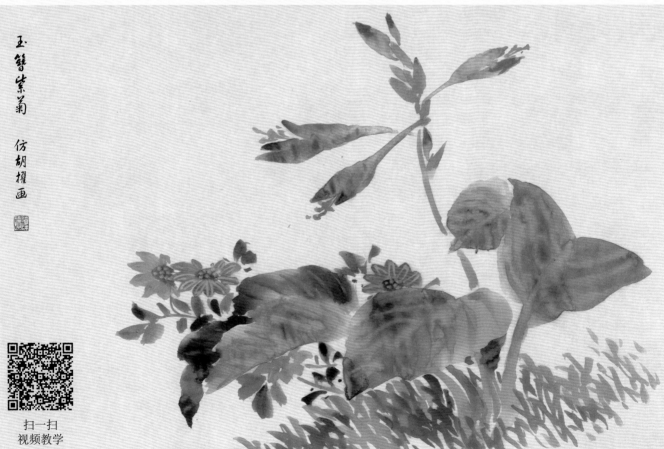

玉簪紫菊

仿胡擢画

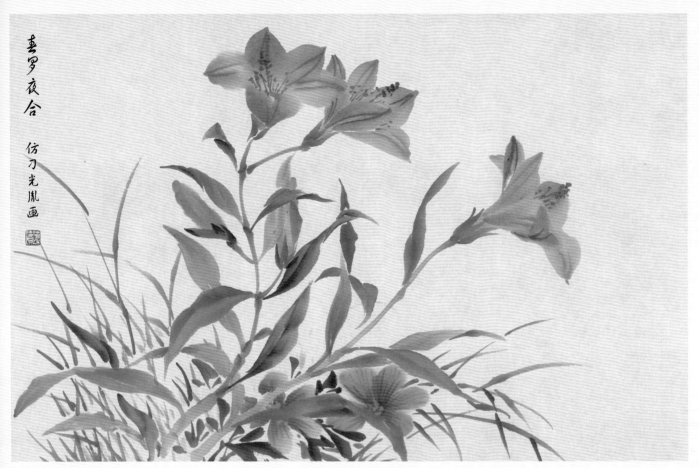

扫一扫
视频教学

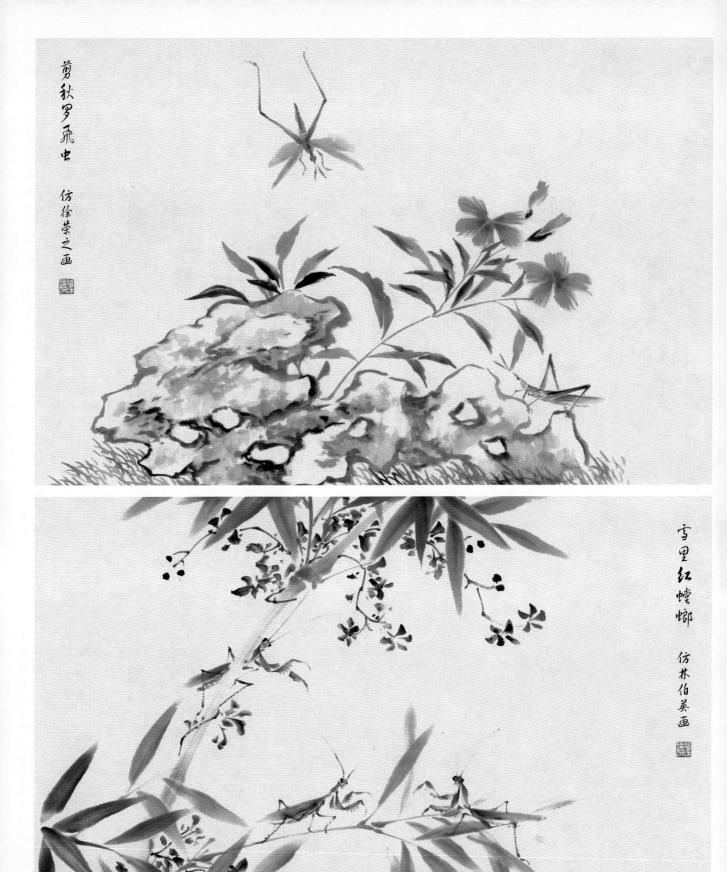

剪秋罗飞虫

仿徐荣之画

雪里红螳螂

仿林伯英画

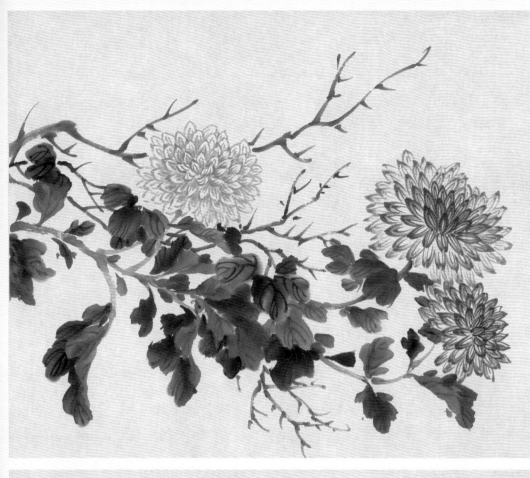

红黄秋菊　仿滕昌祐画

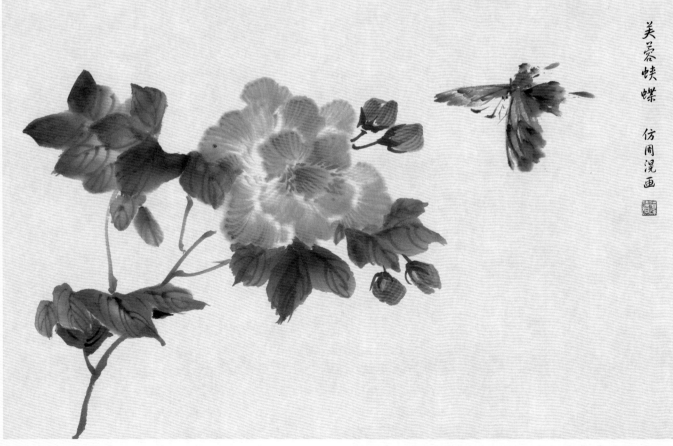

芙蓉蛱蝶　仿周滉画

翎毛花卉谱

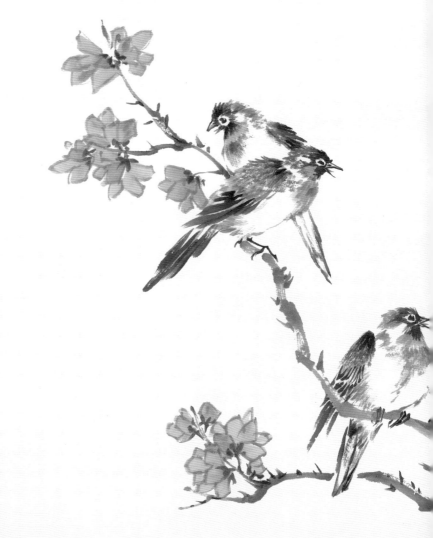

青在堂画花卉翎毛浅说

畫法源流　木本花卉

宣和画谱之著論也謂花木具五行之精得天地之

氣陰陽一噓而敷榮一吸而揫斂則葩華秀茂見於

百卉眾木者不可勝計其自形自色雖造物未嘗用

心而粉飾大化文明天下亦所以觀眾目協和氣焉

故詩人用寄比興因以繪事自相表裡雖纖枝小萼

以草卉稱妍若全體大觀則木花為主牡丹得其富

麗海棠得其妖嬈梅得其清杏得其盛桃穠李素山

【原文】

　　青在堂画花卉翎毛浅说：画法源流（木本花卉）

　　《宣和画谱》之著论也，谓花木具五行之精，得天地之气。阴阳一嘘而敷荣，一吸而揫敛，则葩华秀茂，见于百卉众木者，不可胜计。其自形自色，虽造物未尝用心，而粉饰大化，文明天下，亦所以观众目，协和气焉。故诗人用寄比兴。因以绘事，自相表里。虽纤枝小萼，以草卉称妍；若全体大观，则木花为主。牡丹得其富丽，海棠得其妖娆，梅得其清，杏得其盛，桃秾李素，山茶则艳夺丹砂，

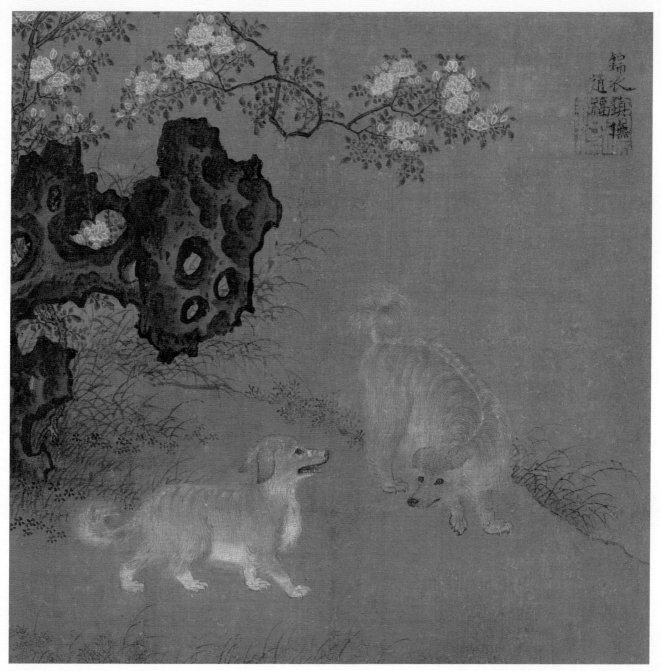

"笔耕园"之犬图 赵福
纵 24.4 厘米 横 24 厘米
东京国立博物馆藏

【今文意译】

　　青在堂画花卉翎毛浅说：画法源流（木本花卉）

　　《宣和画谱》有名说法：花木具有金、木、水、火、土五行之精，得天地滋生万物之气，阴阳一呼而开花结实，一吸而收聚，便使花儿华丽秀茂现于百卉众木之上，不可胜计。它们自然生发形色，造物主元所用心，但它们装扮着自然的生化，使人们赏心悦目，有协和之气。所以诗人用它寄以比兴，而用之于作画，亦内外呼应。仅就纤枝小萼而言，是以草卉称妍的。至于统观全体花卉，便应以木花为主。牡丹富丽，海棠妖娆，梅花清雅，杏花茂盛，桃花色浓，李花素雅，山茶的艳丽胜过丹砂，月桂的香

茶則豔奪丹砂。月桂則香生金粟。以及楊柳梧桐之清高喬松古栢之蒼勁施之圖繪俱足啓人逸致奪造化而移精神考厥繪事唐之工花卉者先以翎毛肇端于薛稷邊鸞至梁廣于錫刁光周滉郭乾暉乾祐輩出俱以花鳥著名五代滕昌祐鍾隱黃筌父子相繼而起若昌祐專心筆墨不借師資鍾隱師承郭氏弟兄黃筌善集諸家之長花師昌祐鳥師刁光龍鶴木石各有所本而子居寶居寀復能紹其家法是以名重一時法傳千古信不虛也故宋初之畫法全

【原文】

山茶则艳夺丹砂，月桂则香生金粟。以及杨、柳、梧桐之清高，乔松、古柏之苍劲，施之图绘，俱足启人逸致，夺造化而移精神。考厥绘事，唐之工花卉者，先以翎毛，肇端于薛稷、边鸾，至梁广、于锡、刁光、周滉、郭乾晖、乾祐辈出，俱以花鸟著名。五代滕昌祐、钟隐、黄筌父子相继而起。若昌祐专心笔墨，不借师资。钟隐师承郭氏弟兄。黄筌善集诸家之长，花师昌祐，鸟师刁光，龙、鹤、木、石各有所本。而子居宝、居寀，复能绍其家法。是以名重一时，法传千古，信不虚也。故宋初之画法，全以黄氏父子为标准焉，

韵生于金粟似小而簇生的花朵；以及杨、柳、梧桐的清高，乔松、古柏的苍劲把它们绘成画，都足以启发人们的情趣，取大自然的造物来陶冶情操。考察绘事。

唐时工于花卉的人，首先以画翎毛为开端的是薛稷、边鸾，到梁广、于锡、刁光、周滉、郭乾晖、郭乾祐，人才辈出，都以画花鸟著名。五代的滕昌祐、钟隐、黄筌父子，相继而起。如滕昌祐专心笔墨，不凭借师资。钟隐师承郭氏兄弟。黄筌善集各家之长，画花卉以滕昌祐为师，画鸟以刁光为师，龙、鹤、木、石各有根源。他的儿子居宝、居寀，也能继承家法。因此，黄筌父子名重一时，画法传于久远的年代，名不虚传。所以，宋初的画法，

【作者简介】

顾德谦，生卒年不详，五代南唐画家。建康（江苏）人，专喜好画道教神像画，又善画动植物。深受李后主厚爱。他画的人物，神韵清劲，笔力雄健。

莲池水禽图　顾德谦
对轴　绢本　重设色
纵 150.6 厘米　横 91 厘米
北京故宫博物院

【原文】

全以黄氏父子为标准焉。至宋则徐熙特起，一变旧法。真前无古人，后无来者。虽在乎黄荃、赵昌之间，而神妙独胜。其贻厥崇嗣、崇矩，家学相承，真能绳其祖武矣。赵昌傅色极其精妙，不特取其形似，且能直传其神。或谓徐熙与黄荃、赵昌相先后，然荃画神而不妙，昌画妙而不神，盖谓是与？故易元吉初工绘事，见昌画乃曰："世不乏人，要须摆脱旧习，超轶古人，方能极臻其妙。"丘庆余初师赵昌，晚年过之，直继徐熙。崔白、崔悫与艾宣、丁贶、葛守昌、吴元瑜，同召入画院，名重一时。

以黄氏父子為標隼焉至宋則徐熙特起一變舊法

真前無古人後無來者雖在乎黃荃趙昌之間而神

妙獨勝其貽厥崇嗣崇矩家學相承眞能繩其祖武

矣趙昌傅色極其精妙不特取其形似且能直傳其

神或謂徐熙與黃荃趙昌相先後然荃畫神而不妙

昌畫妙而不神蓋謂是歟故易元吉初工繪事見昌

畫乃曰世不乏人要須擺脫舊習超軼古人方能極

臻其妙丘慶餘初師趙昌晚年過之直繼徐熙崔白

崔愨與艾宣丁貺葛守昌吳元瑜同召入畫院名重

全以黄氏父子为标准。到
了宋代，徐熙崛起，一变
旧法，真所谓前无古人，
后无来者。他画的造诣
虽然在黄筌、赵昌之间，
却以神妙而独胜。他的后
代崇嗣、崇矩，以家学相
承，真能继先人的事业。
赵昌画傅色极其精妙，不
仅形似，且能传神。有人
说，徐熙与黄筌、赵昌相
先后，但黄筌神而不妙，
赵昌妙而不神，是这样
吗？因而，易元吉初学绘
画时，看见赵昌的画，说：
"世上不缺少画画的人，
只有摆脱旧习，超越古
人，才能使自己的画极达
其妙。"丘庆馀初以赵昌
为师，晚年超过了赵昌，
直继徐熙。崔白、崔悫、
艾宣、丁贶、葛守昌、
吴元瑜，同被召入画院，
名重一时。艾宣次于徐、

岁朝图　赵昌
轴　绢本
纵 103.8 厘米　横 51.2 厘米
台北故宫博物院

一時艾宣亦稱徐趙之亞丁貺未足與黃徐並驅葛

守昌形似少精整齊太簡加之學力亦逮駸駸以進

吳元瑜雖師崔白能加已法即素為院體之人亦因

元瑜革其故態稍稍放逸以寫胸臆一洗時習追蹤

前輩蓋元瑜之力焉劉常花鳥米元章見之以為不

減趙昌樂士宣初學丹青法愛艾宣後乃悟宣之拘

窘獨能筆超前輩花鳥得其生意視宣淹淹如九泉

下人王曉師郭乾暉法若未至唐希雅及其孫忠祚

所作花鳥不特寫其形而且兼得其性劉永年李正

【原文】

名重一时。艾宣亦称徐赵之亚，丁贶未足与黄、徐并驱。葛守昌形似少精，整齐太简，加之学力亦逮，骎骎以进[1]。吴元瑜虽师崔白，能加己法。即素为院体之人，亦因元瑜革其故态，稍稍放逸，以写胸臆，一洗时习，追踪前辈，盖元瑜之力焉。刘常花鸟，米元章见之，以为不减赵昌。乐士宣初学丹青，法爱艾宣，后乃悟宣之拘窘，独能笔超前辈，花鸟得其生意，视宣奄奄如九泉下人。王晓师郭乾晖，法若未至。唐希雅及其孙忠祚所作花鸟，不特写其形，而且兼得其性。刘永年、李正臣所作，

【注释】

[1] 葛守昌形似少精，整齐太简，加之学力亦逮，骎骎以进：《宣和画谱》原文本为"善画花鸟，蹰萼枝干，与夫飞鸣态度，率有生意。大抵画人为此者甚多，然形似少精，则失之整齐；笔画太简，则失之阔略。精而造疏，简而意足，唯得于笔墨之外者知之，守昌加之学。亦殆骎骎以进乎此者也。"《芥子园画传》原先在引用这段话时有误。

赵，丁贶不足以与黄、徐并驾齐驱。葛守昌的画形似而稍欠精微，整齐太过而失之简略，但因其学力，进步很快。吴元瑜虽以崔白为师，但能够加上自己的画法，即使素来被称为院体的人，也因能勇于在自己的旧态上革新，画法上稍为突破世俗成法的束缚，抒写胸臆，一洗时习，追踪前辈，这是他努力的结果。刘常画的花鸟，米芾见后，以为不低于赵昌。乐士宣初学画的时候，爱学艾宣的画法，后来感悟到艾宣的画过于拘束，所以能以独创的笔法超过前辈，在花鸟画上表现出生意，视艾宣气息微弱如死去的人。王晓以郭乾晖的画法为师，画法好像没有达到郭的成就。唐希雅和他的孙子唐忠祚所画的花鸟不仅画鸟的形，而且一并表现鸟的性情。刘永年、李正

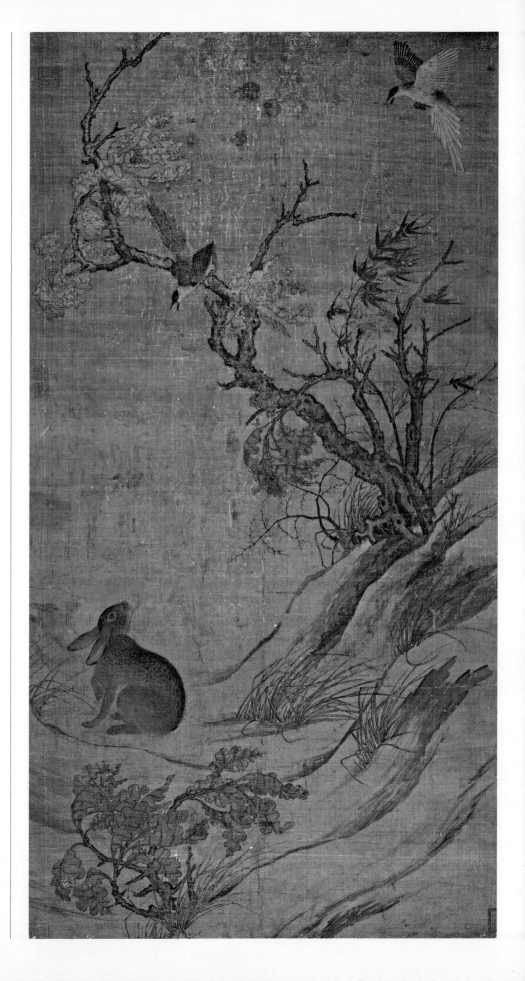

双喜图　崔白

绢本　设色

纵 193.7 厘米　横 103.4 厘米

台北故宫博物院藏

臣所作各盡其態。李仲宣花鳥頗佳。但欠風韻瀟灑。迨至南宋雖時易地遷而畫法又復一變。陳可久上師徐熙。陳善上師易元吉。故傅色輕淡過于林吳。林椿、李廸各有相傳。韓祐、張仲則法學林椿。何浩則筆追李廸。劉興祖更從事韓祐。趙伯駒、伯驌自薪傳家法。至若武元光、左幼山、馬公顯、李忠、李從訓、王會、吳炳、馬遠、毛松、毛益、李瑛、彭杲、徐世昌、王安道、宋碧雲、豐興祖、魯宗貴、徐道廣、謝昇、單邦顯、張紀、朱紹宗、王友端、則俱以花鳥擅名。或有師承。未經表著。或有已

【原文】

刘永年、李正臣所作，各尽其态。李仲宣花鸟颇佳，但欠风韵潇洒。迨至南宋，虽时易地迁，而画法又复一变。陈可久上师徐熙，陈善上师易元吉，故傅色轻淡，过于林、吴。林椿、李迪，各有相传。韩祐、张仲则法学林椿。何浩则笔追李迪。刘兴祖更从事韩祐。赵伯驹、伯骕，自薪传家法。至若武元光、左幼山、马公显、李忠、李从训、王会、吴炳、马远、毛松、毛益、李瑛、彭杲、徐世昌、王安道、宋碧云、丰兴祖、鲁宗贵、徐道广、谢昇、单邦显、张纪、朱绍宗、王友端，则俱以花鸟擅名。或有师承，未经表著。或有己意，

臣所画的鸟，能各尽它们的姿态。李仲宣画的花鸟颇佳，但欠风韵潇洒。到了南宋，时过境迁，画法又变。陈可久上学徐熙，陈善上学易元吉，所以傅色轻淡，超过林椿、吴炳。林椿、李迪，各有相传。韩祐、张仲都学林椿的画法。何浩笔追李迪。刘兴祖从师于韩祐。赵白驹、赵伯啸，薪传自家画法。到了武元光、左幼山、马公显、李忠、李从训、王会、吴炳、马远、毛松、毛益、李瑛、彭杲、徐世昌、王安道、宋碧云、丰兴祖、鲁宗贵、徐道广、谢升昇、单邦显、张纪、朱绍宗、王友端，就都以擅画花鸟出名。有的有师承而未经表彰，有的有

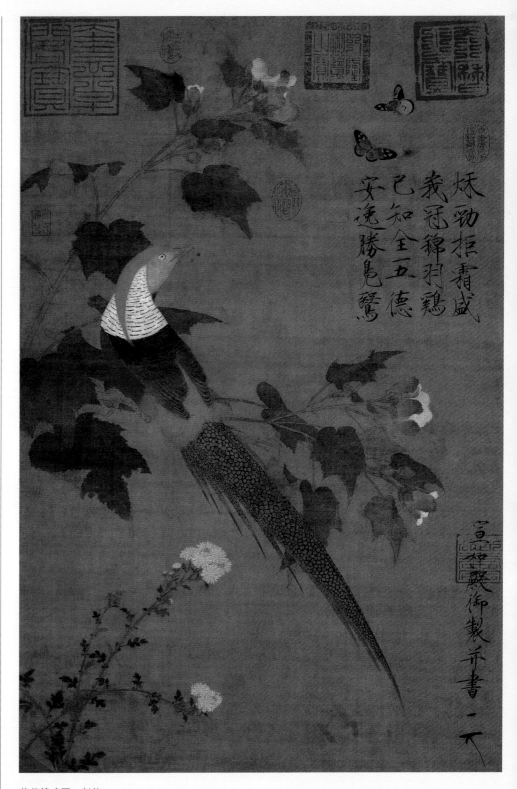

芙蓉锦鸡图　赵佶
绢本　设色
纵 81.5 厘米　横 53.6 厘米
北京故宫博物院藏

意。上合古人。真極一時之盛金之龐鑄、徐榮、元之錢

舜舉王淵陳仲仁俱稱大家亦各有所師學舜舉師

趙昌沈孟賢又師舜舉王淵師黃筌仲仁之画子昂

歎為黃筌復生豈非得其心法哉盛懋學陳仲善、林

伯英學樓觀能變其法真青出于藍者陳琳、劉貫道、

取法古人集其大成趙孟頫、史松孟玉潤吳庭暉俱

稱能手。姚彥卿雖工未免時習趙雪巖設色有法王

仲元用墨溫潤邊魯、邊武善施戲墨均屬名家。明之

林良、呂紀、與邊文進齊名而殷宏在邊呂之間沈青

【原文】

或有己意，上合古人。真极一时之盛。金之庞铸、徐荣，元之钱舜举、王渊、陈仲仁，俱称大家，亦各有所师学。舜举师赵昌，沈孟贤又师舜举，王渊师黄筌，仲仁之画，子昂叹为黄筌复生，岂非得其心法哉？盛懋学陈仲善，林伯英学楼观，能变其法，其青出于蓝者。陈琳、刘贯道取法古人，集其大成。赵孟頫、史松、孟玉润、吴庭晖，俱称能手。姚彦卿虽工，未免时习。赵雪岩设色有法，王仲元用墨温润。边鲁、边武善施戏墨，均属名家。明之林良、吕纪，与边文进齐名。而殷宏在边、吕之间。沈青门初学徐熙、

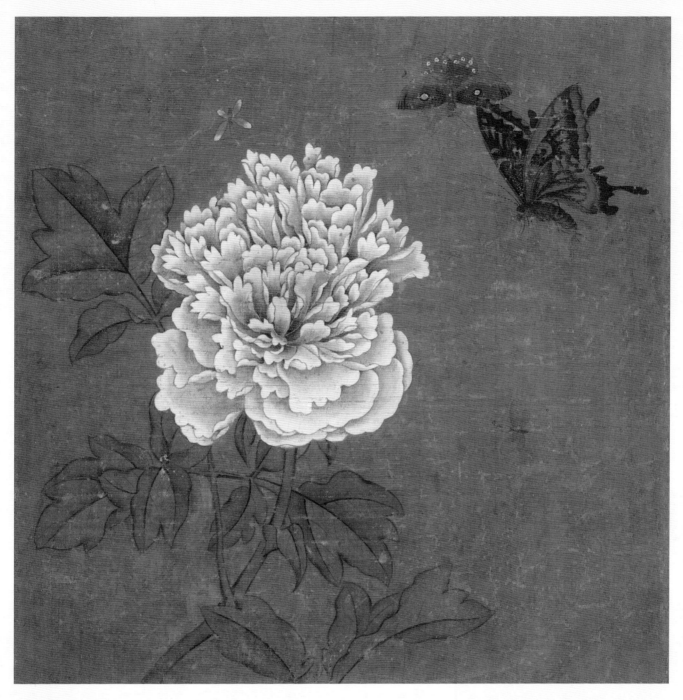

牡丹蝴蝶图　沈孟坚
绢本　设色
纵 26.9 厘米　横 27 厘米
东京国立博物馆藏

【今文意译】

自己的想法而上合古人的技法。真是极一时之盛。金代的庞铸、徐荣，元代的钱舜举、王渊、陈仲仁，都称大家，也各有所师学。钱舜举以赵昌为师。沈孟贤又师钱舜举。王渊学黄筌。陈仲仁的画，被赵孟頫叹为黄筌复生，难道不是得到了黄的心法吗？盛懋学陈仲善。林伯英学楼观，能变其法，真是青出于蓝而胜于蓝。陈琳、刘贯道取法于古人，集古人之大成。赵孟頫、史松、孟玉润、吴庭晖，都被称为能手。姚彦卿作画虽工，却未免时习太重。赵雪岩着色有法。王仲元用墨温润。边鲁、边武喜施戏墨，都是名家。明代的林良、吕纪，与边文进齐名。殷宏的画居于边、吕之间。

門初學徐熙趙昌黃珍得黃筌筆意譚志伊得徐黃之妙殷自成可步志伊後塵范暹張奇吳士冠潘璿俱稱能手而潘尤得迎風承露之態周之冕陳淳陸治王問張綱徐渭劉若宰張玲魏之璜之克俱善墨卉善墨卉者世謂沈啓南之後無如陳淳陸治陳妙而不眞陸眞而不妙惟之冕兼之俱文人寄興之筆不事脂粉以墨傳神是以品重藝林名超時輩若學者之取法必須上究黃徐師其資格旁求諸體助以風神方爲工而不俗放而不野則技也進乎道矣

【原文】

沈青门初学徐熙、赵昌。黄珍得黄筌笔意。谭志伊得徐、黄之妙。殷自成可步志伊后尘。范暹、张奇、吴士冠、潘璿俱称能手，而潘尤得迎风承露之态。周之冕、陈淳、陆治、王问、张纲、徐渭、刘若宰、张玲、魏之璜、之克俱善墨卉。善墨卉者，世谓沈启南之后，无如陈淳、陆治。陈妙而不真，陆真而不妙，惟之冕兼之。俱文人寄兴之笔，不事脂粉，以墨传神，是以品重艺林，名超时辈。若学者之取法，必须上究黄、徐，师其资格，旁求诸体，助以风神，方为工而不俗，放而不野，则技也进乎道矣。

【导读】

"工而不俗，放而不野，则技也进乎道矣。"

此段文字堪比一部中国古代花鸟画小史，提到的画家众多，但最终总结了一定要学习黄筌、徐熙之法，以传统"正统"工笔为基础，再学各家所长。先工而后放，是必然次序，然如何不俗如何不野，就不容易界定了。"工而不俗，放而不野。"是很难把握的，所以能做到就表明绘画水平进入很高的境界了。此处的"道"的解释已不是普通的绘画规律、方法了。

沈仕学画初学徐熙、赵昌。黄珍得黄筌的笔意。谭志伊得徐、黄之妙。殷自成可步谭志伊的后尘。范暹、张奇、吴士冠、潘璿，都是能手，而潘璿尤其能画出花卉迎风承露之态。周之冕、陈淳、陆治、王问、张纲、徐渭、刘若宰、张玲、魏之璜、魏之克，都善于用墨画花卉。在善画墨卉的人中，世人认为在沈启南以后，没有人比陈淳、陆治画得更好的了。但是，陈淳的画妙而不真，陆治的画真而不妙，只有周之冕真与妙二者兼备。他们的画都是文人寄兴之笔，不用脂粉，以墨传神，是以其品位之高名重于艺林，名超时辈。如果学画的人要取法，必须上求黄筌、徐熙的画法，以其技法为师，旁求各体;，助以风采神韵，才是工而不俗，放而不野，而得到作画的法则、规律了。

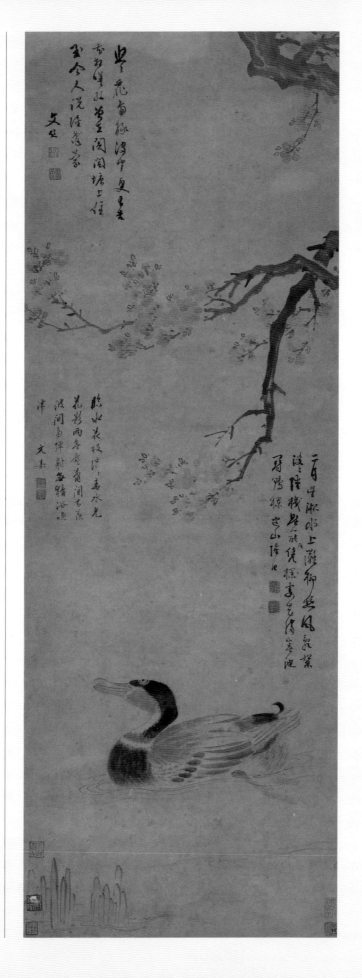

红杏野凫图　陆治
纸本　设色
纵 120 厘米　横 43 厘米
安徽博物馆藏

畫枝法

花卉木本之枝梗與草本有異草花宜柔媚木花宜蒼老非特此也更有四時之別即春花中不獨梅杏桃李花異枝亦各有不同梅之老幹宜古嫩枝宜瘦始有鐵骨峻嶒之勢桃條須直上而粗肥杏枝宜圓潤而回折舉此三者餘可概見至于松栢則根節須盤錯桐竹則枝幹須清高作折枝從空安放或正或倒或橫置須各審勢得宜枝下筆鋒帶攀折之狀不可平截若作果實更宜取勢下墜方得其致也

【原文】

　　画枝法
　　花卉木本之枝梗，与草本有异。草花宜柔媚，木花宜苍老。非特此也，更有四时之别。即春花中不独梅、杏、桃、李花异，枝亦各有不同。梅之老干宜古，嫩枝宜瘦，始有铁骨峻峥之势。桃条须直上而粗肥，杏枝宜圆润而回折。举此三者，余可概见。至于松柏，则根节须盘错。桐、竹则枝干须清高。作折枝，从空安放，或正、或倒、或横置，须各审势得宜。枝下笔锋，带攀折之状，不可平截。若作果实，更宜取势下坠，方得其致也。

176

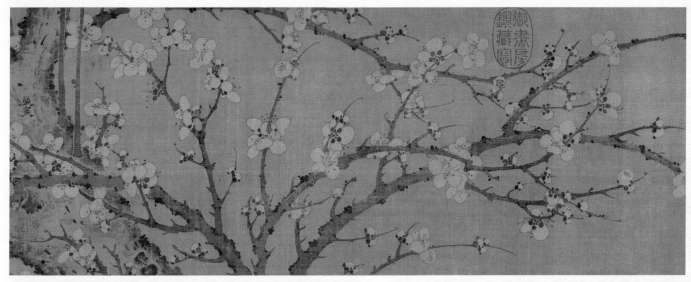

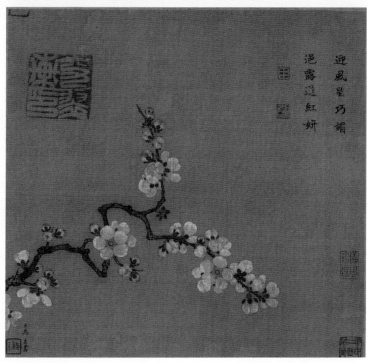

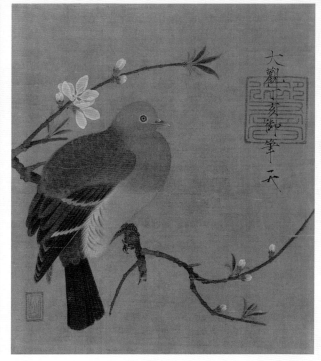

梅花诗意图（局部） 岩叟
长卷 绢本 水墨
纵 19. 2 厘米 横 112. 8 厘米
（美）弗利尔美术馆藏 （上图）

倚云仙杏图 马远
册页 绢本 设色
纵 25.8 厘米 横 27.3 厘米
台北故宫博物院藏 （下左图）

桃鸠图 赵佶
绢本 设色
纵 28.5 厘米 横 27 厘米 （下右图）

【原文】

　画花法

　木花五瓣者居多，梅、杏、桃、李、梨、茶是也。梅杏桃李不独色异，其瓣形亦各宜区别。若牡丹为花王，自不与众花同类，其瓣更多不同。红者瓣多而长，中心起顶。紫者瓣少而圆，中心平顶。石榴、山茶、梅、桃，俱有千叶。玉兰放如莲苞，绣球攒若梅朵。藤本之蔷薇、玫瑰，粉团、月季、荼蘼[1]、木香，其苞、蒂、蕊、萼虽同，然开时颜色各异。簷卜[2]瓣同茉莉，大小形殊。丹桂花若山矾[3]，春秋时别。海棠中西府之与垂丝，萼蒂须分；梅花中绿萼之与蜡梅，心瓣自异。此花皆四时所有，众目同观，细心自能得其形色。至于殊方异种，及木果药苗之花，间有写入丹青，则不暇细举其名状。

畫花法

木花五瓣者居多梅杏桃李梨茶是也梅杏桃李不
獨色異其瓣形亦各宜區別若牡丹爲花王自不與
衆花同類其瓣更多不同紅者瓣多而長中心起頂
紫者瓣少而圓中心平頂石榴山茶梅桃俱有千葉
玉蘭放如蓮苞繡球攢若梅朵藤本之薔薇玫瑰粉
團月季醾釀木香其苞蒂蕊萼雖同然開時顏色各
異簷葡瓣同茉莉大小形殊丹桂花若山礬春秋時
別海棠中西府之與垂絲萼蒂須分梅花中綠萼之

178

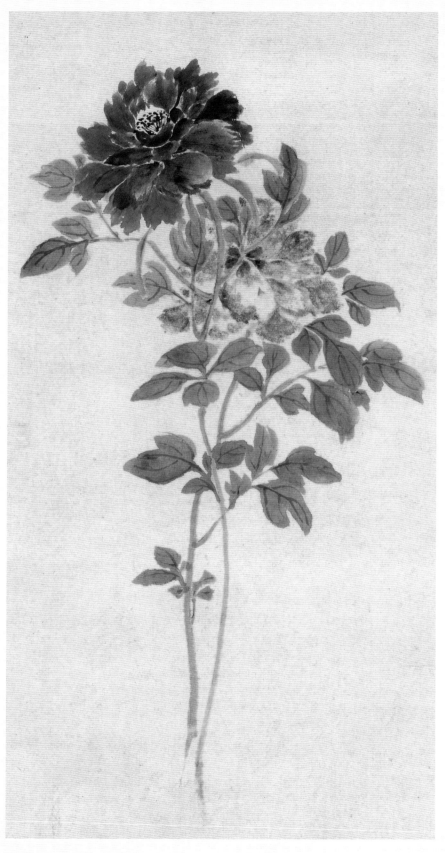

牡丹图（局部） 陆治
纸本　设色
纵 121 厘米　横 34 厘米
天津博物馆藏

与蜡梅心瓣自异此花皆四时所有众目同观细心
自能得其形色至于殊方异种及木果药苗之花间
有写入丹青则不暇细举其名状

畫葉法

草花葉柔嫩。木花葉深厚此定說也然于木花中其

葉當春與花並放如桃李棠杏雖屬木花葉亦宜柔

嫩秋冬之葉自宜更加深厚矣草花葉柔嫩故宜間

以反葉至于桂橘山茶之類則歷霜雪而未凋經風

露而不動其色雖宜深厚而葉之有陰陽向背理所

固然亦不可不用反葉但此種正葉用綠宜深反葉

用綠宜淺凡葉渲染後必鈎筋筋之粗細須與花形

稱筋之濃淡須與葉色稱人第知葉之用綠分有深

【原文】

　　画叶法
　　草花叶柔嫩，木花叶深厚，此定说也。然于木花中，其叶当春，与花并放，如桃李棠杏，虽属木花，叶亦宜柔嫩。秋冬之叶，自宜更加深厚矣。草花叶柔嫩，故宜间以反叶。至于桂、橘、山茶之类，则历霜雪而未凋，经风露而不动，其色虽宜深厚而叶之有阴阳向背，理所固然，亦不可不用反叶。但此种正叶，用绿宜深，反叶用绿宜浅。凡叶渲染后，必勾筋，筋之粗细须与花形称，筋之浓淡须与叶色称。人第知叶之用绿，分有深浅，而不知叶之用红亦分嫩衰。凡春叶初生，嫩尖多红；秋木将落，老叶先赤。但嫩叶未舒，其色宜脂；败叶欲落，其色宜赭。每见旧人花果，浓绿叶中，亦略露枯焦虫食之处，转以之取胜，又不可不知也。

花篮图　赵昌
绢本　设色
纵 22.7 厘米　横 22.4 厘米
东京国立博物馆藏

【札记】

淺而不知葉之用紅亦分嫩衰凡春葉初生嫩尖多

紅秋木將落老葉先赤但嫩葉未舒其色宜黹敗葉

欲落其色宜赭每見舊人花果濃綠葉中亦略露枯

焦虫食之處轉以之取勝又不可不知也

【原文】

画蒂法

梅、杏、桃、李、海棠之类，其花五瓣，蒂亦相同。即其蒂形，亦同于花瓣。花瓣尖者蒂尖，团者蒂团，铁梗蒂连于梗，垂丝蒂垂红丝，山茶层蒂鳞起，石榴长蒂多歧，梅蒂色随花之红绿，桃蒂兼红绿，杏蒂红黑，海棠蒂殷红，各有反正、见须、见蒂之分。玉兰木笔蒂苞苍赭，蔷薇蒂绿而长，其尖则红。此乃花蒂中之所当分别者。

畫蒂法

梅杏桃李海棠之類其花五瓣蒂亦相同即其蒂形

亦同于花瓣花瓣尖者蒂尖團者蒂團鐵梗蒂連於

梗垂絲蒂垂紅絲山茶層蒂鱗起石榴長蒂多岐梅

蒂色隨花之紅綠桃蒂兼紅綠杏蒂紅黑海棠蒂殷

紅各有反正見鬚見蒂之分玉蘭木筆蒂苞蒼赭薔

薇蒂綠而長其尖則紅此乃花蒂中之所當分別者

此一节论画花蒂的形、色，整段文字来源于作者对外物详尽细微的观察。中国画最讲借物抒怀，先对自然事物入微体察，再从作者的学养之中孕育出作品，这就是艺术源于生活高于生活的道理。《芥子园画传》行世以来饱受赞誉的同时，不乏批评之声，其中重要的一条就是，所谓"程式化"或"格式化"的范例与图谱，限制了学者的思维，禁锢了学人的心灵。这是修为不够的论调，《芥子园画传》作者，其本意并非要人学自己，而一再提醒要学古人，而且要学各家所长。而作者受印刷和客观条件的影响，无法达到反映各家绘画真实全貌的效果，所以这就要求学习者要具备一定的水平或有老师指导学习，从而去其糟粕，学其精华。再者，随着学习的深入，技艺修为的提高，逐渐摆脱"学步车"，自己进行艺术探索的过程本身也是一种学习和锻炼。所谓"不积跬步，无以至千里"，学习路上就是要有舍有得，用学到的知识去论证、求索未知，进而成为新知和已知，交替往复向前进步。初学时眼界高，师承机缘好固然重要，可现实有几人有这种机缘呢？因此还是"积劫方成菩萨"比较踏实。

梅花小鸟　陈洪绶
绢本
纵22.2厘米
横21厘米

杂画图册之兰花柱石图
陈洪绶

画心蕊法

凡木花之心，由蒂而生。如梅、杏之类，正面虽不见蒂，而心中一点与蒂相表里，为结实之根。亦攒五小点而生须，须尖生黄蕊。梅、杏、海棠须蕊，亦各有分别。梅宜清瘦，桃、杏宜丰满，时不同也。且白梅与红梅又各不同，白梅更宜清瘦，红梅略加丰满，然亦勿类红杏。花之不同，亦先见于心矣。

畫心蕊法

凡木花之心由蒂而生如梅杏之類正面雖不見蒂而心中一點。與蒂相表裡爲結實之根亦攢五小點而生鬚鬚尖生黃蕊梅杏海棠鬚蕊亦各有分別梅宜清瘦桃杏宜豐滿時不同也且白梅與紅梅又各不同白梅更宜清瘦紅梅畧加豐滿然亦勿類紅杏。花之不同亦先見於心矣。

花卉图（三幅） 陈淳

畫根皮法

木花與草花不同。更有、根與、皮之、別。桃桐之、皮皴宜横、松栝①之、皮皴宜鱗、栢皮宜紐②、梅皮宜蒼潤、杏皮宜红、紫薇之、皮宜光滑、榴皮宜枯瘦、山茶之、皮宜青潤、臘梅之、皮宜蒼潤。寫其、根、幹得、其、皮皴、則、木花之、全、體、得矣。

【原文】

画根皮法

木花与草花不同，更有根与皮之别。桃桐之皮皴宜横，松、栝[1]之皮皴宜鳞，柏皮宜纽[2]，梅皮宜苍润，杏皮宜红，紫薇之皮宜光滑，榴皮宜枯瘦，山茶之皮宜青润，蜡梅之皮宜苍润。写其根干，得其皮皴，则木花之全体得矣。

【注释】

[1] 栝：古书上指桧树。
[2] 纽：这里指"绳皴"，状如绳束扭转。"纽"亦指交互而成的扣结，也有扭转的形象。

松

梅

杏

薔薇

畫枝訣

寫枝須審察花葉由枝生交加能掩映因枝以及根

有如人四體枝幹似其身木花枝宜老自與草花別

皮色與枝形前已具法則意欲傳其心今再申以訣。

畫花訣

枝蔕花所生枝葉花為主寫花若未稱枝葉妙無補。

形先得妖嬈枝葉亦增嫵設色須輕盈嬌容自若生。

常舍欲語態自有動人情是以徐黃筆千秋負令名。

【原文】

　　画枝诀
写枝须审察，花叶由枝生，
交加能掩映，因枝以及根，
有如人四体，枝干似其身。
木花枝宜老，自与草花别。
皮色与枝形，前已具法则。
意欲传其心，今再申以诀。

　　画花诀
枝蒂花所生，枝叶花为主。
写花若未称，枝叶妙无补。
形先得妖娆，枝叶亦增妩。
设色须轻盈，娇容自若生。
常含欲语态，自有动人情。
是以徐黄笔，千秋负今名。

花卉四段图（之一、之二） 佚名
卷 绢本
纵 49.2 厘米 横 77.6 厘米

【原文】

画叶诀
有花必有叶，写叶亦须佳。
掩映须藏干，翻翩亦似花。
动摇风露态，反正浅深加。
树花叶不一，更有四时别。
春夏多敷荣，秋冬耐霜雪。
独有花中梅，开时不见叶。

【原文】

画蕊蒂诀
写花具全体，外蒂内心蕊。
心蕊从蒂生，内外相表里。
含香由心吐，结实从蒂始。
其花之反正，心蒂各所宜。
心必由乎瓣，蒂必附于枝，
花有此二者，如人之须眉。

【导读】

画诀是前人总结的心
得汇编，目的是朗朗上口，
便于记忆，用时需结合自
身观察、修养灵活运用，
忌按图索骥，生搬硬套。

画葉訣

有花必有葉寫葉亦須佳掩映須藏幹翻翩亦似花

動搖風露態反正淺深加樹花葉不一更有四時別

春夏多敷榮秋冬耐霜雪獨有花中梅開時不見葉

畫蕊蒂訣

寫花具全體外蒂內心蕊心蕊從蒂生內外相表裡

含香由心吐結實從蒂始其花之反正心蒂各所宜

心必由乎瓣蒂必附于枝花有此二者如人之鬚眉

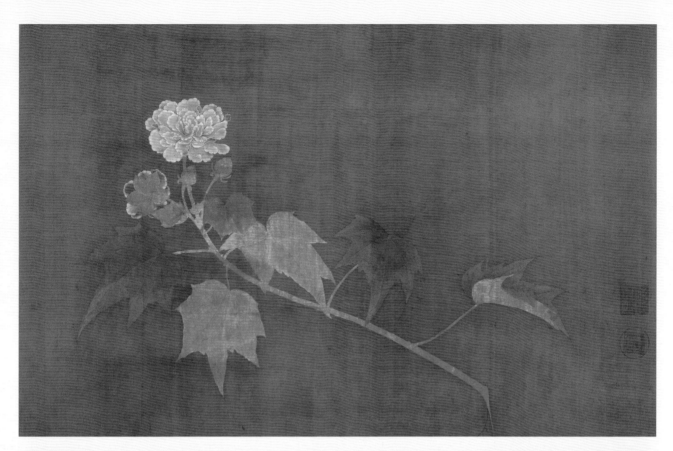

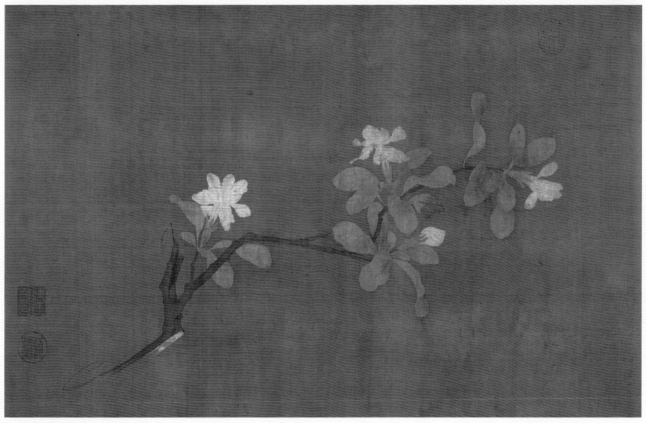

花卉四段图（之三、之四） 佚名

卷　绢本

纵 49.2 厘米　横 77.6 厘米

畫法源流 翎毛

詩人六義多識鳥獸草木之名月令四時亦記語默
榮枯之候然則花卉與翎毛既同見於詩禮自宜兼
善丹青矣花卉源流先編草本已附蟲蝶今於木本
合載翎毛考唐宋名流皆花卉翎毛交善安得重編
再錄至若翎毛為類不同薛鶴郭鷂已見稱於古人
後此豈無常以一體擅長者哉如薛稷之後馮紹政
刪廉程凝陶成俱善畫鶴郭乾暉乾祐之後姜皎鍾
隱李猷李德茂俱善畫鷹鷂邊鸞善孔雀王凝善鸚
鵡李端牛戩善鳩陳珩善鵲艾宣傳文用馮君道善
鶴鶉范正夫趙孝穎善鶺鴒夏奕善鸂鶒黃筌善錦

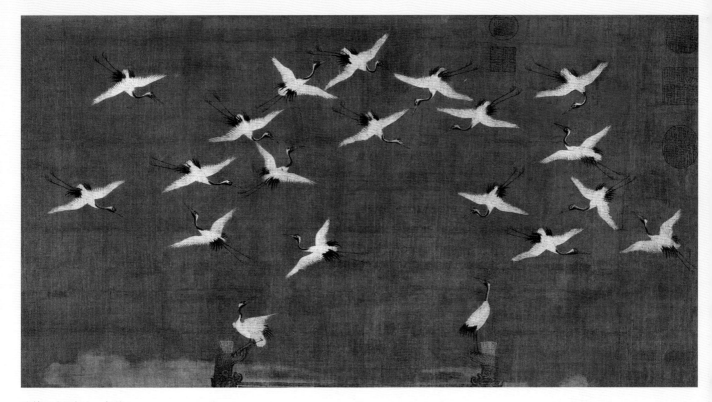

瑞鹤图（局部）　赵佶
绢本　设色
纵 51 厘米　横 138.2 厘米
辽宁省博物馆藏

【原文】

画法源流（翎毛）

诗人六义[1]，多识鸟兽草木之名；《月令》四时，亦记语默荣枯之候。然则花卉与翎毛，既同见于《诗》《礼》，自宜兼善丹青矣。花卉源流，先编草本，已附虫蝶；今于木本，合载翎毛。考唐宋名流，皆花卉、翎毛交善，安得重编再录？至若翎毛，为类不同。薛鹤、郭鹞，已见称于古人，后此岂无专以一体擅长者哉？如薛稷之后，冯绍政、蒯廉、程凝、陶成俱善画鹤。郭乾晖、乾祐之后，姜皎、钟隐、李猷、李德茂俱善画鹰鹞。边鸾善孔雀。王凝善鹦鹉。李端、牛戬善鸠。陈珩善鹊。艾宣、傅文用、冯君道善鹌鹑。范正夫、赵孝颖善鹡鸰[2]。夏奕善鸂鶒[3]。黄筌善锦鸡鸳鸯。

【今文意译】

画法源流（翎毛）

诗人作六义，多识鸟兽、草木的名字。《月令》四时记载天地时节之语默荣枯。既然花卉与翎毛同时都见于《诗》《礼》，自然应该也能入画。在花卉源流里，先编草本，已附有虫蝶；现木本里，合载以翎毛。考察唐、宋作画的名流，都是既长于花卉也长于翎毛的人，怎需重编再录？至于翎毛，为类不同。薛鹤、郭鹞，被古人所称道。在他们之后难道就没有擅长画翎毛的人吗？有的。如薛稷之后，有冯绍政、蒯廉、程凝、陶成，都善于画鹤。郭乾晖、郭乾祐后，姜皎、钟隐、李猷、李德茂，都善于画鹰、鹞。边鸾善画孔雀。王凝善画鹦鹉。李端、牛戬善画鸠。陈珩善画鹊。艾宣、傅文用、冯君道善画鹌鹑。范正夫、赵孝颖善画鹡鸰。夏奕善画鸂鶒。黄筌善画锦鸡、鸳鸯。

【注释】

[1] 六义：所谓《诗经》中的"六义"，即是指"风、雅、颂"三种诗歌形式与"赋、比、兴"三种表现手法。

[2] 鹡鸰：俗称张飞鸟，多数为鹡鸰属。

[3] 鸂鶒（xī chì）：亦作"鸂鶒"。水鸟名，形大于鸳鸯，而多紫色，好并游。俗称紫鸳鸯。

鷄鴛蟇黃居寀善鶉鴿山鷓吳元瑜善紫燕黃鸝僧

惠崇善鷗鷺鬮生善寒鴉于錫史瓊善雉崔愨陳直

躬張涇胡奇晁悅之趙士雷僧法常善雁梅行思善

鬮鷄李察張昱毋咸之楊祁善鷄史道碩崔白滕昌

祐曹訪善鶩高燾善眠鴨浮雁曾宗貴善鷄雛鴨黃

唐垓善野禽強穎陳自然周滉善水禽王曉善鳴禽

此俱歷代名家或花卉中安置常善一長或衆鳥中

描寫尤稱最妙至若山禽水鳥諸方產畜不同錦羽

翠翎四季毛色各別以及飛鳴宿食之態嘴翅尾爪

之形圖中之未悉載者又當以意求之耳

黄筌善锦鸡鸳鸯。黄居寀善鹑鸽山鹧。吴元瑜善紫燕黄鹂。僧惠崇善鸥鹭。阙生善寒鸦。于锡、史琼善雉。崔悫、陈直躬、张泾、胡奇、晁悦之、赵士雷、僧法常善雁。梅行思善斗鸡。李察、张昱、母咸之、杨祈善鸡。史道硕、崔白、滕昌祐、曹访善鹅。高焘善眠鸭浮雁。鲁宗贵善鸡雏鸭黄。唐垓善野禽。强颖、陈自然、周滉善水禽。王晓善鸣禽。此俱历代名家。或花卉中安置，专善一长；或众鸟中描写，尤称最妙。至若山禽水鸟，诸方产畜不同，锦羽翠翎，四季毛色各别。以及飞鸣宿食之态，嘴翅尾爪之形，图中之未悉载者，又当以意求之耳。

【作者简介】

崔白，生卒年不详，北宋画家。字子西，豪梁（今安徽凤阳东）人。性情疏放。擅画花竹、禽鸟，尤工秋荷凫雁，注重写生，精于勾勒填彩，体制清赡，在继承徐熙、黄筌两体的基础上另创一种清淡疏秀之格，一变宋初以来画院中流行的黄筌父子浓艳细密的画风。佛道、鬼神、山林、人物等亦臻佳妙。传世作品有《禽兔图》（一名《双喜图》）《寒雀图》等。

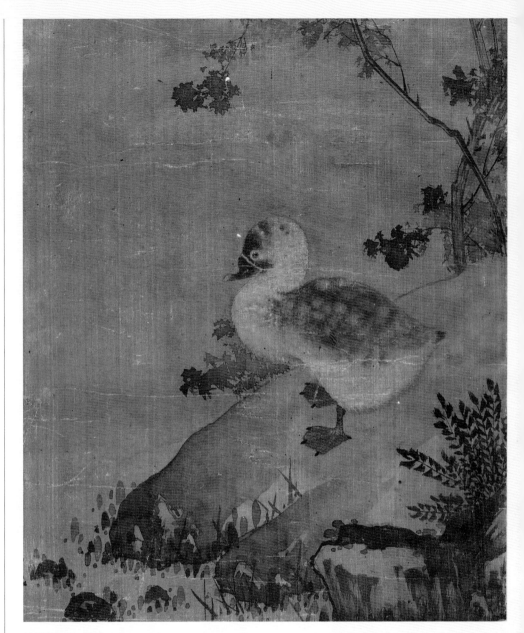

沙渚凫雏图　崔白
册页　绢本
纵 31.4 厘米　横 25.7 厘米
美国大都会艺术博物馆藏

【今文意译】

黄居寀善画鹑鸽、山鹧。吴元瑜善画紫燕、黄鹂。僧惠崇善画鸥、鹭。阙生善画寒鸦。于锡、史琼善画雉。崔悫、陈直躬、张泾、胡奇、晁悦之、赵士雷、僧法常善画雁。梅行思善于画斗鸡。李察、张昱、母咸之、杨祁善于画鸡。史道硕、崔白、滕昌祐、曹访善于画鹅。高焘善画眠鸭、浮雁。鲁宗贵善于画鸡雏、鸭黄。唐垓善画野禽。强颖、陈自然、周滉善于画水禽。王晓善画鸣禽。他们都是历代名家，专善一物，他们画的翎毛或安置在花卉中；或描写于众鸟之中，尤称最妙。至于山禽、水鸟，各地生长不同，锦羽翠翎，四季毛色各有区别，以及鸟的飞鸣食宿的态势，嘴、翅、尾、爪的形状，图中没有载全的，又应当根据实物探索求取。

【原文】

画翎毛用笔次第法

画鸟先从嘴之上腭一长笔起，次补完上腭，再画下腭一长笔，又次补完下腭。点睛须对嘴之呀口处为准。其次画头与脑，又次画背上披蓑毛及翅膊，再则画胸，并肚子至尾，末后补腿椿及爪。总之鸟形不离卵相，其法具见后诀。

畫翎毛用筆次第法

畫鳥先從嘴之上腭一長筆起。次補完上腭。再畫下腭一長筆。又次補完下腭。點睛須對嘴之呀口處爲準。其次畫頭與腦。又次畫背上披蓑毛及翅膊。再則畫胸并肚子至尾。末後補腿椿及爪。總之、鳥形不離、卵相。其法具見後訣。

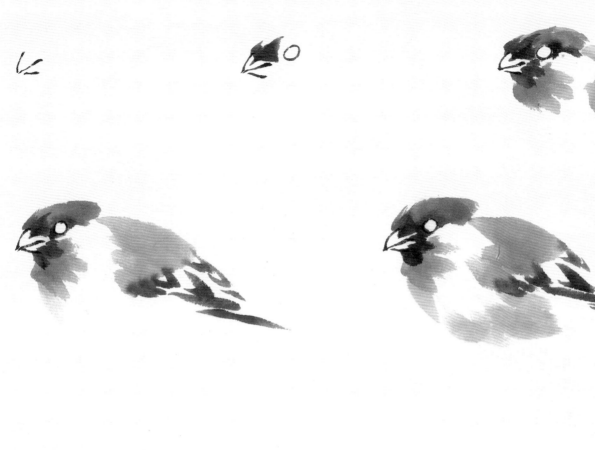

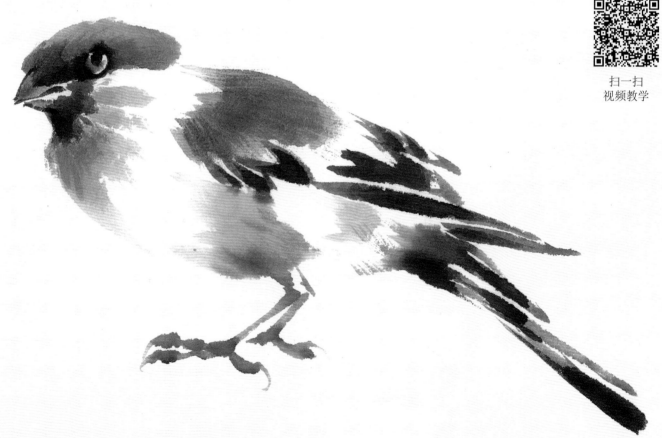

扫一扫
视频教学

畫翎毛訣

翎毛先畫嘴眼照上唇安留眼描頭額接腮寫背肩。

半環大小點破鏡短長尖。細細梢翎出徐徐小尾填。

羽毛翅脊後胸肚腿肫前臨了纔添腳踏枝或展拳。

【原文】

画翎毛诀
翎毛先画嘴，眼照上唇安。
留眼描头额，接腮写背肩。
半环大小点，破镜短长尖，
细细梢翎出，徐徐小尾填。
羽毛翅脊后，胸肚腿肫前。
临了才添脚，踏枝或展拳。

198

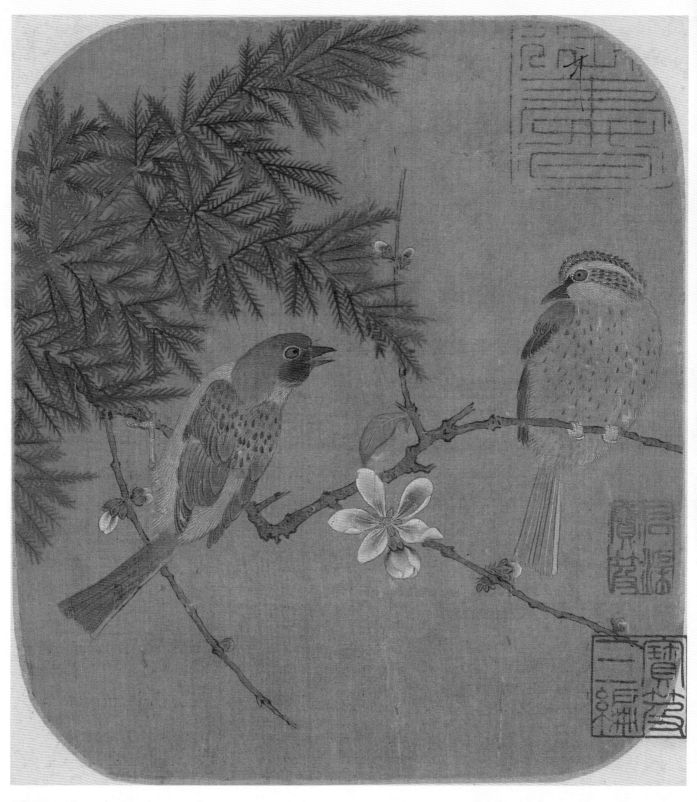

花鸟图册（之一）　赵佶
绢本

画鸟全诀（首、尾、翅、足、点睛及飞、鸣、饮、啄各势）

须识鸟全身，由来本卵生。
卵形添首尾，翅足渐相增。
飞扬势在翅，舒翮捷且轻。
昂首须开口，似闻枝上声。
歇枝在安足，稳踏静不惊。
欲飞先动尾，尾动便高升。
得其开展势，跳枝如不停。
此为全身诀，能兼众鸟形。
更有点睛法，尤能传其神。
饮者如欲下，食者如欲争，
怒者如欲斗，喜者如欲鸣。
双栖与上下，须得顾盼情，
亦如人写肖，全在点双睛。
点睛贵得法，形采即如真。
微妙各有理，方足传古今。

畫鳥全訣 （首尾翅足點睛及飛鳴飲啄各勢）

須識鳥全身。由來本卵生。卵形添首尾。翅足漸相增。

飛揚勢在翅。舒翮捷且輕。昂首須開口。似聞枝上聲。

歇枝在安足。穩踏靜不驚。欲飛先動尾。尾動便高昇。

得其開展勢。跳枝如不停。此為全身訣。能兼眾鳥形。

更、有、點、睛、法。尤、能、傳、其、神。飲者如欲下。食者如欲爭。

怒者如欲鬪。喜者如欲鳴。雙棲與上下。須得顧盼情。

亦如人寫肖。全在點雙睛。點睛貴得法。形采即如真。

微妙各有理。方足傳古今。

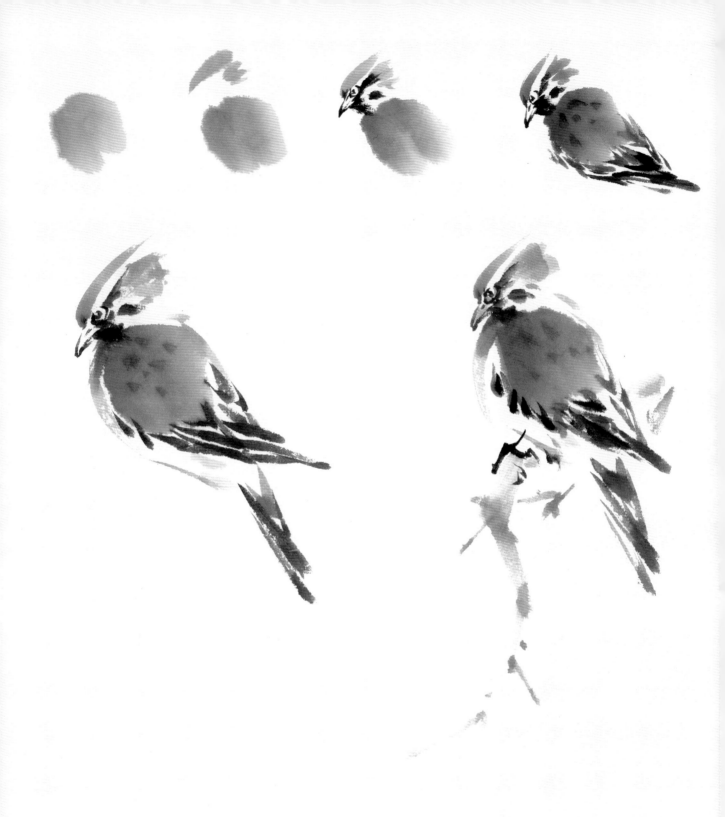

【导读】

　　鸟的画法因人而异，书中介绍的是其中一种。有些画家在对刻画的禽鸟熟悉后，可以从背部起手画出鸟的全身。确定大动态再根据画面填上鸟的头部，或俯或仰天空，熟练罢了。也有人从眼睛起手的，不管怎样，都要求习画者必须熟悉鸟类的形体、动态、习性、特点，心中有物体的全像，下笔才能游刃有余。

画宿鸟诀

凡鸟之各状，飞鸣与饮啄。
此则人所知，但未知其宿。
枝头安宿鸟，必须瞑其目。
其目下掩上，禽之异乎畜。
嘴插入翼中，毛腹藏双足。
因稽宿鸟情，证之古谚语。
鸡宿必上距，鸭宿必下嘴。
下嘴咮插翼，上距缩一腿。
虽言鸡鸭性，亦具众禽理。
作画所当知，一切类推此。

畫宿鳥訣

凡鳥之各狀飛鳴與飲啄。此則人所知但未知其宿。

枝頭安宿鳥必須瞑其目其目下掩上禽之異乎畜。

嘴插入翼中毛腹藏雙足。因稽宿鳥情證之古諺語。

雞宿必上距鴨宿必下嘴。下嘴咮插翼上距縮一腿。

雖言雞鴨性亦具衆禽理作畫所當知一切類推此。

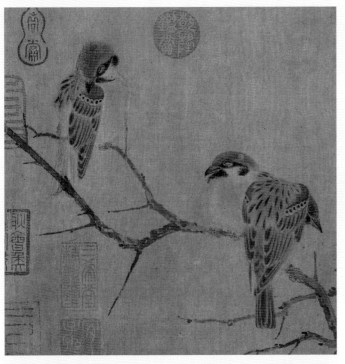
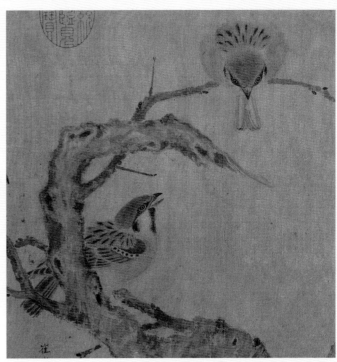
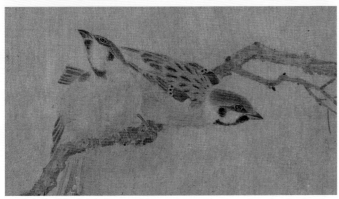
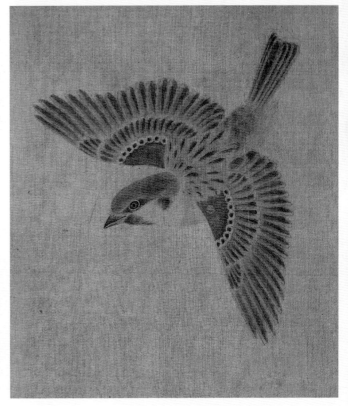

寒雀图（局部） 崔白
绢本 设色
纵 25.5 厘米 横 101.4 厘米
北京故宫博物院藏

畫鳥分二種山禽與水禽山禽尾必長高飛羽翮輕

水禽尾自短入水堪浮沉須各得其性方可圖其形

尾長必短嘴善鳴易高舉尾短嘴必長魚蝦搜水底

鶴鷺則腿長鷗鳧亦短腿雖俱屬水禽亦須分別此

山禽處林木毛羽具五色鸞鳳與錦鷄輝燦鋪丹碧

水禽浴澄波其體多清潔鳧雁色同蒼鷗鷺色共白

惟有雙鴛鴦形須分雌雄雌者具五色雄與野鶩同

翠鳥多光彩羽毛背青蔥翠色帶青紫嘴爪丹砂紅

羨此二禽色獨冠水鳥中

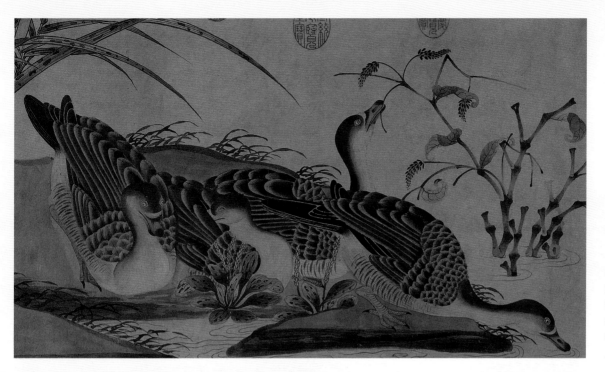

柳鸦芦雁图（局部）
赵佶
纸本　淡设色
纵 34 厘米
横 223.2 厘米
上海博物馆藏

【原文】

　　画鸟须分二种嘴尾长短诀

画鸟分二种，山禽与水禽。山禽尾必长，高飞羽翮轻；
水禽尾自短，入水堪浮沉。须各得其性，方可图其形。
尾长必短嘴，善鸣易高举。尾短嘴必长，鱼虾搜水底。
鹤鹭则腿长，鸥凫亦短腿。虽俱属水禽，亦须分别此。
山禽处林木，毛羽俱五色。鸾凤与锦鸡，辉灿铺丹碧。
水禽浴澄波，其体多清洁。凫雁色同苍，鸥鹭色共白。
唯有双鸳鸯，形须分雌雄。雌者具五色，雄与野鹜同。
翠鸟多光彩，羽毛皆青葱。翠色带青紫，嘴爪丹砂红。
羡此二禽色，独冠水鸟中。

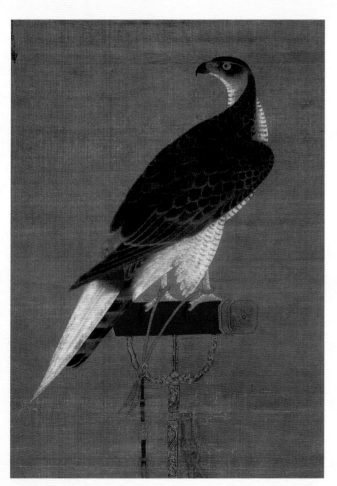

架上鹰图　徐泽
绢本　设色
纵 78.6 厘米　横 51.9 厘米
美国波士顿美术馆藏

設色諸法

畫傳初集山水中已載設色諸法于卷首矣茲後

編之譜花卉蟲鳥也尤當以着色爲先今附卷末

者何也從前諸譜各首述源流次法訣次分式次

全圖茲總以設色終焉爲諸譜中初學言歸有如

書所謂若作梓材既勤撲斲惟其塗丹雘因粗治

以及細削然後飾以丹朱采色亦若逸詩之巧笑

美目具其此倩盼之姿而後加以華采之飾昔因詩

而喻以繪事之有後先今因繪事而引詩書以見

層次門庭堂奥聯如指掌矣

206

设色诸法

画传初集山水中，已载设色诸法于卷首矣。兹后编之谱花卉虫鸟也，尤当以着色为先。今附卷末者，何也？从前诸谱，各首述源流，次法诀，次分式，次全图。兹总以设色终焉，为诸谱中初学旨归。有如《书》所谓："若作梓材，既勤朴斫，惟其涂丹雘。"因粗治以及细削，然后饰以丹朱采色。亦若《逸诗》之巧笑美目，具此倩盼之姿，而后加以华采之饰。昔因诗而喻以绘事之有后先，今因绘事而引《诗》《书》以见层次。门庭堂奥，了如指掌矣。

学画贵在举一反三，歌诀看似浅显，却是将很多知识用精练的语言组织起来，便于初学者记忆。然而其中的道理，须学者脚踏实地，长绳系日，废画三千的积累，才能逐次开悟。艺术上没有捷径可走，如果有，那就是踏踏实实的心追手摩。师造化，师古人，师心而非师目，在不断地累积中寻找创作灵感。

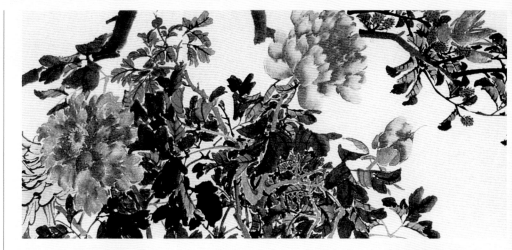

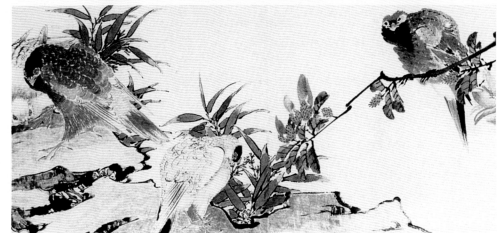

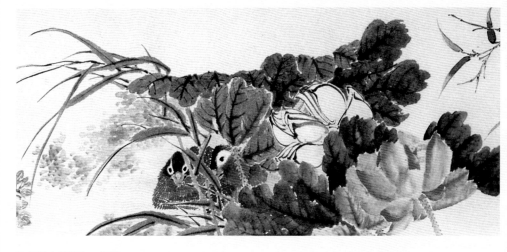

花鸟图（局部）　任薰
长卷　纸本　设色
纵 27.2 厘米　横 486.4 厘米
苏州博物馆藏

石青

石青須擇梅花片者敲碎入乳鉢細研用水漂成三號曬乾最上輕清色淡者用染正面綠葉方得深厚之色其中爲質粗細得宜爲色深淺正當者用着純青花瓣及鳥之頭背最下質重而色深者用着鳥之翅尾及襯深綠葉後凡着鳥身花瓣青淺者以靛青分染深者以胭脂分染

【原文】

石青

石青须择梅花片者，敲碎入乳钵细研，用水漂成三号，晒干。最上轻清[1]色淡者，用染正面绿叶，方得深厚之色。其中为质[2]粗细得宜，为色深浅正当者，用着纯青花瓣及鸟之头背。最下质重[3]而色深者，用着鸟之翅尾，及衬深绿叶后。凡着鸟身花瓣，青浅者以靛青分染，深者以胭脂分染。

【注释】

[1]轻清：轻而纯净。轻：重量小，比重小。清：纯净没有杂质。
[2]质：质地，某种材料的结构性质。
[3]质重：这里专指三号石青中质粗重的一号。

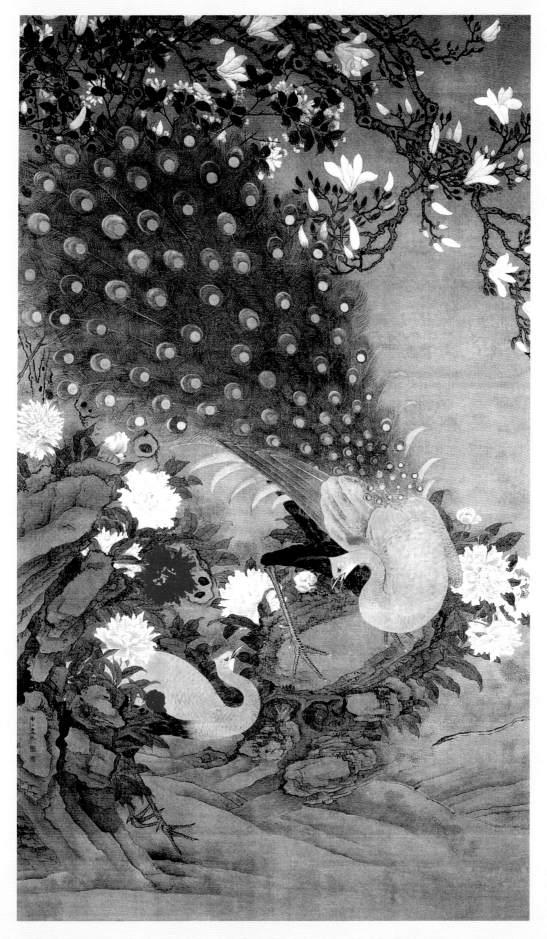

【作者简介】

　　虞沅，生卒年不详，字畹之，海虞画苑略作浣之，或作翰之，江都（今江苏扬州）人，居常熟。善画，亲炙王翚，颇得趋向。山水著笔落墨不多，其浑沦劲挺之致，亦是专家。花卉翎毛钩染妍雅，赋色荷花得古人逸法。

玉堂富贵图　虞沅
立轴　绢本　设色
纵 232.7 厘米　横 133.3 厘米
南京博物院藏

石綠

石綠研漂法同石青亦分三種其上色深者只宜襯

濃厚綠葉及綠草地坡其中色稍淡者宜襯草花綠

葉或着正面胃以草綠或着翠鳥用草綠絲染其下

色最淡者宜着反葉凡正面用石綠俱以草綠勾染

深者草綠宜帶青淺者草綠宜帶黃

凡用石青石綠將乾者用廣膠水研開膠不可多

多則黏滯不任筆不可少少則稀淡易脫須審度

用之如絹上正面用草綠只宜背面襯石綠若于

【原文】

石绿

石绿研漂，法同石青，亦分三种。其上色深者，只宜衬浓厚绿叶，及绿草地坡。其中色稍淡者，宜衬草花绿叶，或着正面，胃以草绿。或着翠鸟用草绿丝染。其下色最淡者，宜着反叶。凡正面用石绿，俱以草绿勾染，深者草绿宜带青，浅者草绿宜带黄。

凡用石青石绿将干者，用广胶水研开，胶不可多，多则黏滞不任笔；不可少，少则稀淡易脱。须审度用之。如绢上正面用草绿，只宜背面衬石绿。若于扇头纸上用浓重之色，不能反衬。则用于正面，再加草绿染胃，方觉厚润，未可一次浓堆，不妨数层渐加，则色匀而无痕迹。用后必将滚水漂出胶，次日再加色，方鲜明。

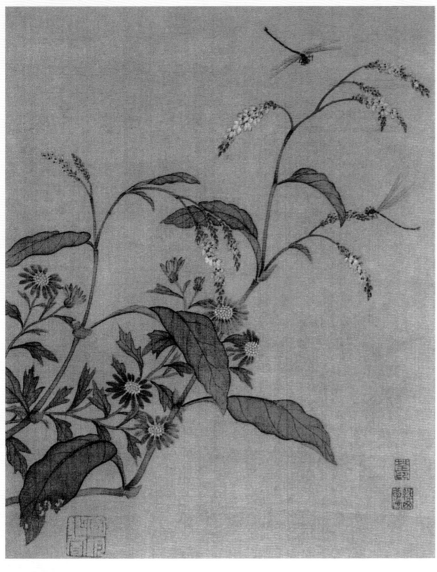

花卉草虫图（之一） 马荃
册页 绢本 设色
纵 24.4 厘米 横 19.4 厘米
南京博物院藏

【札记】

扇頭紙上用濃重之色不能反襯則用于正面再加草綠染胃方覺厚潤未可一次濃堆不妨數層漸加則色匀而無痕跡用後必將滾水漂出膠次日再加色方鮮明

珠砂

入畫之大紅必須硃砂方不變色以銀硃色久則變
也細研少加輕膠水澄去下面重脚漂去上面浮黃
將中間鮮明者曬乾加膠用着山茶石榴大紅花朶
瓣以胭脂分染在下沉重只可反襯

銀硃

如硃砂不佳反不如銀硃鮮明則以銀硃代之須用
標硃細研漂澄其浮面沉脚取中間者加膠用之

【原文】

朱砂

入画之大红，必须朱砂方不变色，以银朱色久则变也。细研，少加清胶水，澄去下面重脚，漂去上面浮黄，将中间鲜明者晒干加胶，用着山茶、石榴大红花朵，瓣以胭脂分染，在下沉重，只可反衬。

银朱

如朱砂不佳，反不如银朱鲜明，则以银朱代之。须用标朱细研，漂澄其浮面沉脚，取中间者加胶用之。

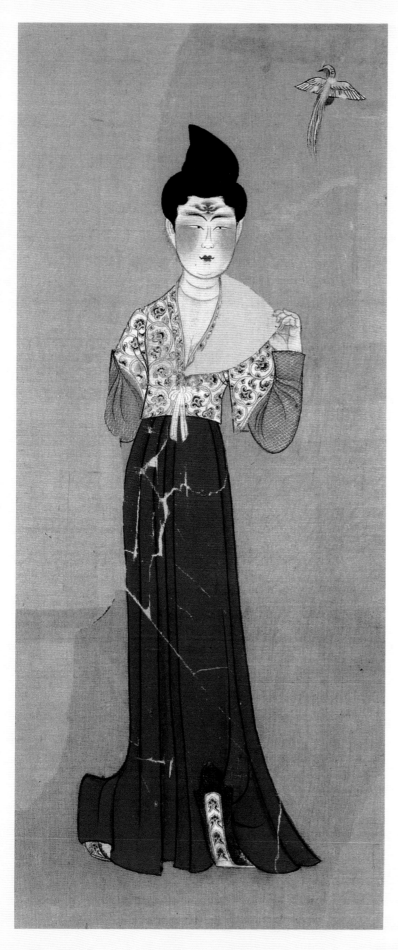

舞乐图　佚名
屏　绢本　设色
纵 51.5 厘米　横 25 厘米
新疆维吾尔自治区博物馆藏

泥金

將真金箔以指畧黏膠水蘸金箔逐張入碟內乾研。

膠水不可多多則水浮金沉不受指研矣俟研細金

箔如泥黏于碟內始加滾水研稀漂出膠水微火熾

乾再加輕膠水用之泥金只宜于硃砂石青上方發

光彩用之鈎染鸞鳳錦雞之毛羽愈顯丹翠輝煌亦

有用染果色及鈎正面着青綠之葉筋者用後亦宜

出膠如青綠法

【原文】

泥金

将真金箔以指略黏胶水，蘸金箔逐张入碟内干研，胶水不可多，多则水浮金沉，不受指研矣。俟研细，金箔如泥，黏于碟内，始加滚水研稀，漂出胶水，微火炽干，再加轻胶水用之。泥金只宜于朱砂石青上方发光彩。用之勾染鸾、凤、锦鸡之毛羽，愈显丹翠辉煌。亦有用染果色，及勾正面着青绿之叶筋者，用后亦宜出胶，如青绿法。

【原文】

雄黄

选明净者细研漂，如青绿法。加胶水，用着花中金黄之色。但其色日久或变，竟有只用藤黄以朱砂浮标罥之，即成金黄色矣。

花卉图（局部）　张熊
册页　纸本　设色　水墨
纵 27.3 厘米　横 39.3 厘米
上海博物馆藏

【札记】

雄黃

選明淨者細研漂如青綠法加膠水用着花中金黃之色但其色日久或變竟有只用藤黃以硃砂浮標胥之即成金黃色矣

傅粉

用杭州回鉛定粉擂細再入膠細研以水洗入碟內

少定片時另過一碟將下面沉重者不用置微火上

俟面上浮起墨皮此乃鉛性未盡以紙拖去再起再

拖黑盡乃止加輕膠水和研微火熾乾畫時滾水洗

用或著白花或合眾色凡絹上正面用粉後面必襯

○又蒸粉去鉛法將老豆腐一塊中挖空安成塊鉛

粉入鍋內蒸之蒸後取粉研用則鉛之黑氣豆腐內

收盡矣

【原文】

傅粉

用杭州回铅定粉擂细，再入胶细研，以水洗入碟内，少定片时，另过一碟。将下面沉重者不用。置微火上，俟面上浮起墨皮，此乃铅性未尽，以纸拖去，再起再拖，黑尽乃止。加轻胶水和研，微火炽干。画时滚水洗用，或着白花，或合众色。凡绢上正面用粉，后面必衬。

又蒸粉去铅法：将老豆腐一块，中挖空，安成块铅粉，入锅内蒸之，蒸后取粉研用，则铅之黑气，豆腐内收尽矣。

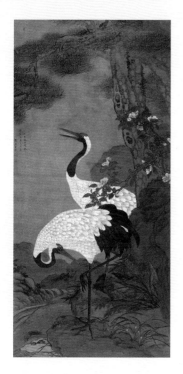

松鹤延年图　童垲
绢本　设色
纵 200.4 厘米　横 95.8 厘米
安徽博物院藏

【作者简介】

　　童垲，生卒年不详，明末清初画家，字西爽，华亭（今上海市松江）人。善画花卉翎毛，勾勒挺秀，着色娇雅，有宋人法度。花朵欹斜反侧，枝叶飘曳波俏，颇有生趣。兼工写真，尝为董其昌(1555～1636)写小影。传世作品有《松鹤图》《花鸟图》。

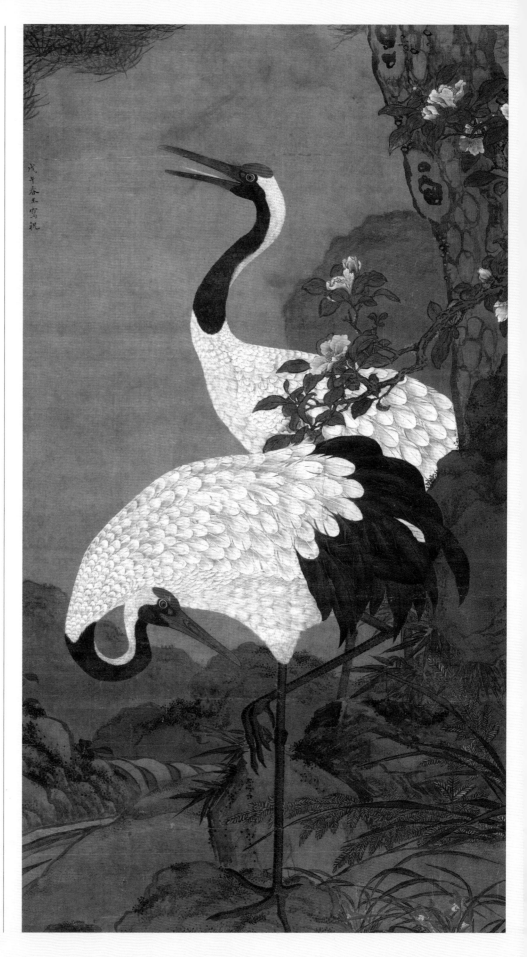

着粉法正面着粉宜輕宜淡要與臺匡相合不可

出入如一層未与再加一層故宜輕便于再加如若

先已重則再加墨匡無從分染且不可太

重太重則有日久鉛性變黑者矣

染粉法如牡丹荷花雖經傅粉必再以粉染其瓣

尖方有淺深層次諸花之瓣如求嬌艷亦必先于

粉上加染花如芙蓉秋葵瓣上有筋須鈎粉色染菊

絲粉上加花法亦有長筋以粉絲出幷鈎外匡絲出粉鬚

花每瓣亦有從中先圈一圓圈由圈四圍絲出粉鬚

衆花心鬚

鬚每點黃

點粉法寫生花不用鈎匡只以粉醮色濃淡點之。

宜意在筆先與鈎勒花不同其枝葉俱宜用色筆

畫成各為無骨畫是也若點花蕊之粉須合藤黃

不可過深入膠宜輕點出黃蕊方外高內凹不晦

暗也

襯粉法絹上各粉色花後必襯濃粉方顯若正面

乃各種淡色背只襯白粉若係濃色尚覺未顯

則仍以色粉背之若背葉正面色用淺綠背面只

可不粉綠襯不可用石綠

着粉法

正面着粉宜轻宜淡，要与墨框相合，不可出入。如一层未匀，再加一层，故宜轻，便于再加。若先已重傅，再加则掩去墨匡，无从分染；且不可太重，太重则有日久铅性变黑者矣。

染粉法

如牡丹、荷花，虽经傅粉，必再以粉染其瓣尖，方有浅深层次。诸花之瓣如求娇艳，亦必先于粉上加染。

丝粉法

花如芙蓉、秋葵，瓣上有筋，须勾粉色染。菊花每瓣亦有长筋，以粉丝出，并钩外框，再加色染。众花心须从中先圈一圆圈，由圈四围丝出粉须，须上点黄。

点粉法

写生花不用钩框，只以粉蘸色浓淡点之。宜意在笔先，与勾勒花不同。其枝叶俱宜用色笔画成，名为无骨画是也。若点花蕊之粉，须合藤黄，不可过深，入胶宜轻，点出黄蕊，方外高内凹，不晦暗也。

衬粉法

绢上各粉色花，后必衬浓粉方显。若正面乃各种淡色，背后只衬白粉。若系浓色，尚觉未显，则仍以色粉衬之。若背叶正面色用浅绿，背面只可粉绿衬，不可用石绿。

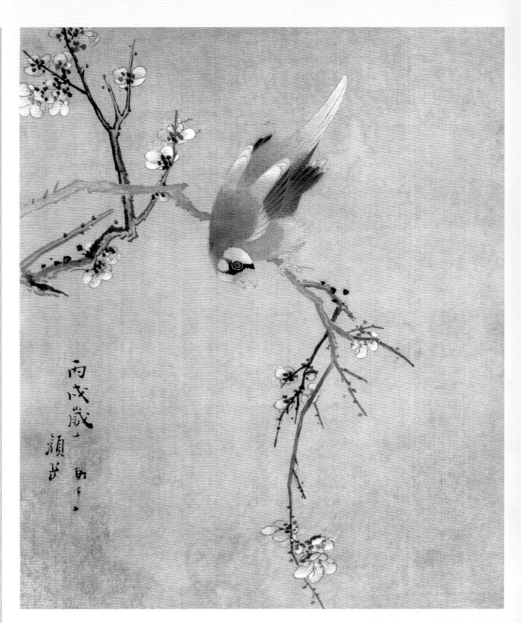

花鸟图（之一）　颜岳
册页　绢本　设色
纵 29.8 厘米　横 25.5 厘米
南京博物院藏

【札记】

調脂

臙脂須上好雙料者以滾水浸絞取汁去滓曬乾用之如天陰須用則火上熾之將乾取起不可乾枯也花之得色惟脂與粉粉取潔白爲花之形質脂取鮮明爲花之精神爭嬌奪艷似醉如羞其妖嬈之態則全在乎脂矣又如美人雙頰不在深紅但染色不可過重須輕輕漸次加染得宜即止

【原文】

调脂

胭脂，须上好双料者，以滚水浸绞取汁，去滓晒干用之。如天阴须用，则火上炽之，将干取起，不可干枯也。花之得色，惟脂与粉。粉取洁白，为花之形质；脂取鲜明，为花之精神。争娇夺艳，似醉如羞。其妖娆之态则全在乎脂矣。又如美人双颊，不在深红。但染色不可过重，须轻轻渐次加染，得宜即止。

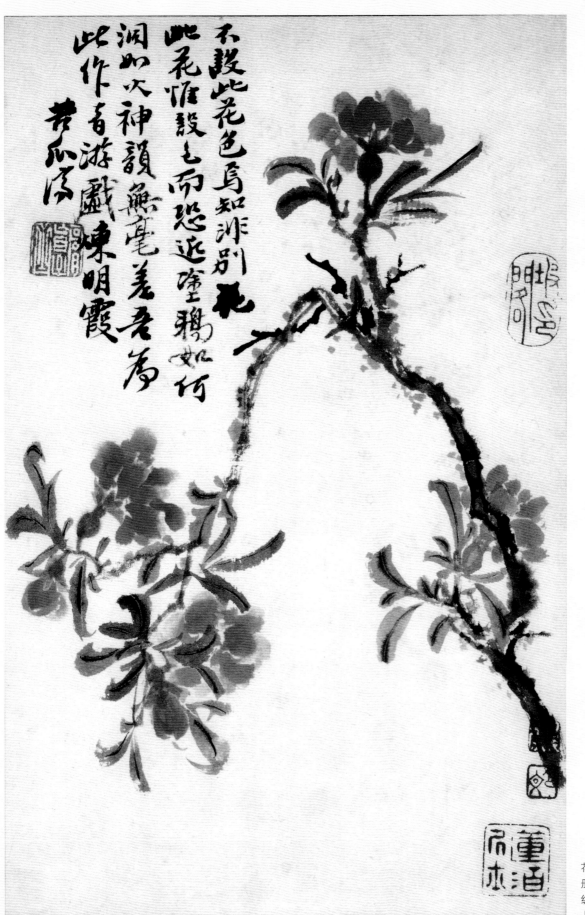

不設此花色為知非別花
此花惟設色而恐近塗鴉如何
洞如以神韻無毫羞者為
此作者游戲煉明霞
苦瓜濟

花卉图（之一） 石涛（原
册页 纸本 水墨 设色
纵 31.2 厘米 横 20.4 厘
上海博物馆藏

221

烟煤

烟煤惟畫鳥獸人物毛髮用之將油燈上支碗虛覆

半時俟其烟頭熏結掃下入膠研用膠不可多多則

光亮鈎墨不顯蟲鳥中如染鸛鴒百舌之翎羽白鶴

之裳蛺蝶之翅先濃淡染出以濃墨絲其細毛鈎其

大翅則烟煤色暗墨色光亮悉見矣

【原文】

烟煤

烟煤惟画鸟兽、人物毛发用之。将油灯上支碗，虚覆半时[1]，俟[2]其烟头[3]熏结，扫下入胶研，用胶不可多，多则光亮，钩墨不显。虫鸟中如染鹳鸰、百舌之翎羽，白鹤之裳，蛺蝶之翅，先浓淡染出，以浓墨丝其细毛，勾其大翅，则烟煤色暗，墨色光亮悉见矣。

【注释】

[1] 时：即时辰，旧时计时单位，一个时辰合现在的两小时。
[2] 俟：等待。
[3] 烟头：烟在碗上凝结的黑灰。

待女图（局部）　佚名
绢本　设色
纵 61.2 厘米　横 67.3 厘米
新疆维吾尔自治区博物馆藏

靛花

靛花在青綠金朱中可謂草色最賤者然其合成眾

綠加染石青于青綠金朱中決不可少其色必須精

妙較眾色為難眾色俱可一日合成惟靛青必須數

日眾色四季俱宜惟靛青入膠研漂去滓宜于夏日

以便烈日曬成不假火力若急用則以火熬但勿致

枯焦為妙畫花卉人只知脂粉之色為功居多然花

與葉各相映帶若葉色不佳花容亦減靛之有俾于

綠綠之有俾于紅交有賴焉其製法已詳具于畫傳

初集中今不再錄

224

靛花

靛花，在青绿金朱中，可谓草色最贱者，然其合成众绿，加染石青，于青绿金朱中决不可少。其色必须精妙，较众色为难。众色俱可一日合成，惟靛青必须数日。众色四季俱宜，惟靛青入胶研漂去滓宜于夏日，以便烈日晒成，不假火力。若急用，则以火熬，但勿致枯焦为妙。画花卉人，只知脂粉之色为功居多，然花与叶各相映带，若叶色不佳，花容亦减。靛之有俾于绿，绿之有俾于红，交有赖焉。其制法已详具于画传初集中，今不再录。

【作者简介】

倪耘(？～1864)，字芥孙，号小圃，石门（今浙江崇德）人，方薰外甥。幼承家学，擅画肖像、花卉，间作山水。师法清初著名花鸟画家恽寿平，风格秀雅。

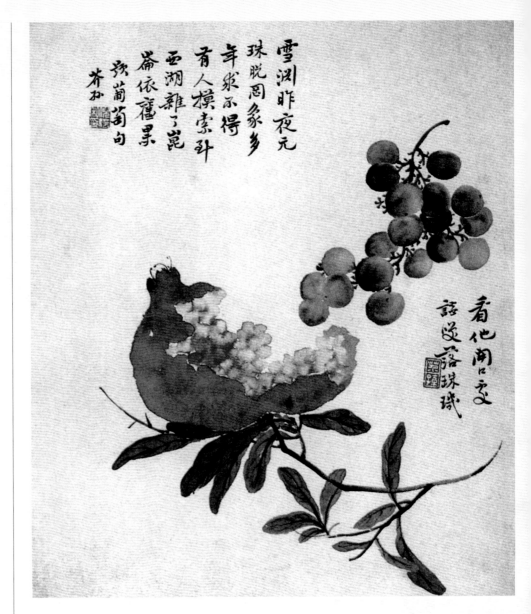

花果草虫图（之一） 倪耘
册页 纸本 设色
纵 30.5 厘米 横 27 厘米
上海博物馆藏

【札记】

225

藤黃

名筆管黃者佳其色有老嫩二種嫩則輕清老則重

濁合色自宜嫩者用水浸化不可近火近火則凝滯

皆滓矣若着黃色花頭淺者仍以黃染深則用赭染

或脂染靛與藤黃合成綠色亦有三種用分深淺老

嫩也

深綠靛七黃三宜着山茶桂橘之葉鈎染純用靛

青

濃綠靛黃相等宜着一切濃厚之葉鈎染用深綠

嫩綠靛三黃七宜着一切木本嫩葉草花梗葉及

深綠之反葉鈎染用濃綠

又有一種最嫩之葉全用黃着以脂染脂鈎視以

筆粉

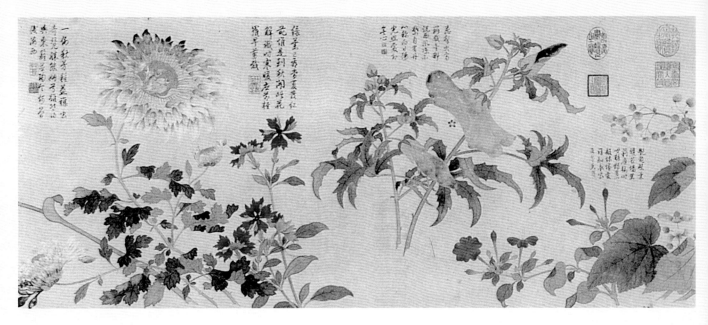

九秋图（局部） 钱维城
长卷 纸本 设色
纵 39.4 厘米 横 181.6 厘米
重庆市博物馆藏

【作者简介】

钱维城（1720 ~ 1772），初名字来，字宗磬，号茶山、幼庵、晚号稼轩，江苏武进人。自幼喜画，出笔老到，后复得董邦达指授，艺事益进。山水笔意仿王原祁，传世作品有《御花园藻堂图》《江阁远帆图》《九秋图》《圣谟广运图》等。

【原文】

藤黄

名笔管黄者佳。其色有老、嫩二种：嫩则轻清，老则重浊。合色自宜嫩者，用水浸化，不可近火，近火则凝滞皆滓矣。若着黄色，花头浅者仍以黄染，深则用赭染或脂染。靛与藤黄合成绿色，亦有三种，用分深、浅、老、嫩也。

深绿

靛七黄三，宜着山茶、桂、橘之叶，钩染纯用靛青。

浓绿

靛黄相等，宜着一切浓厚之叶，勾染用深绿。

嫩绿

靛三黄七，宜着一切木本嫩叶、草花梗叶及深绿之反叶，勾染用浓绿。

又有一种最嫩之叶，全用黄着，以脂染脂勾，衬以绿粉。

【札记】

赭石

须选石色鲜润，其质不刚不柔，于沙盆中细磨，澄去面上白水，并弃脚下粗渣，入胶熬干，作老枝、枯叶、辛夷苞蒂，并用合众色也。

合墨为铁色，着树根茎。合脂墨为酱色，点海棠、杏花蒂。合黄为檀香色，可染菊瓣。合绿为苍绿色，可点腊梅、秋葵苞蒂，并画树花嫩枝，草花老梗。合朱为老红，可染菊瓣。

赭石

須選石色鮮潤，其質不剛不柔，于沙盆中細磨，澄去面上白水，并棄腳下粗渣，入膠熬乾，作老枝枯葉辛夷苞蒂，并用合眾色也。

合墨為鐵色，着樹根莖。

合脂墨為醬色，點海棠、杏花蒂。

合黃為檀香色，可染菊瓣。

合綠為蒼綠色，可點臘梅、秋葵苞蒂，并畫樹花嫩枝，草花老梗。

合硃為老紅，可染菊瓣。

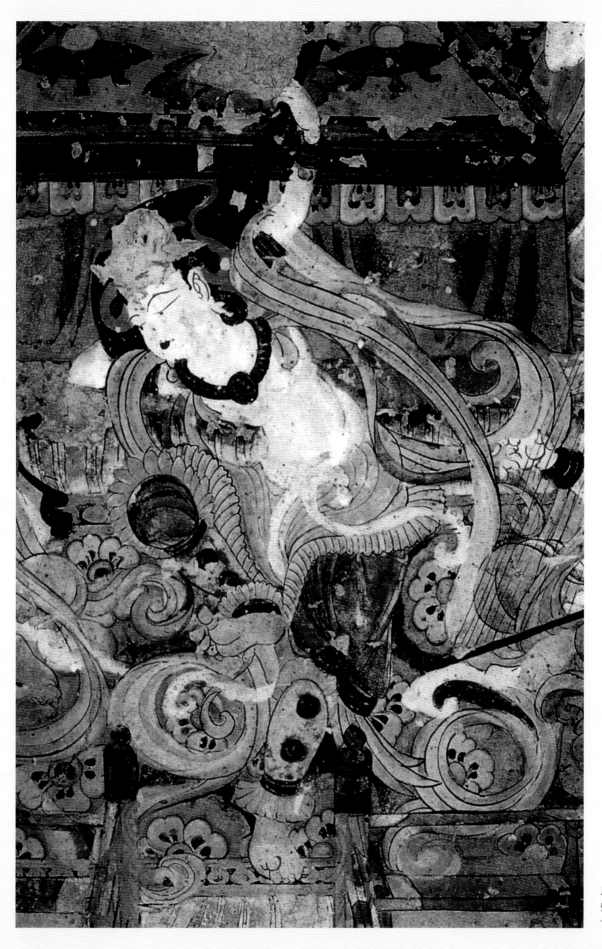

反弹琵琶图　佚名
壁画尺寸不详
甘肃敦煌莫高窟 112 窟

配合眾色

各種綠色巳附見靛花藤黃之後赭石後亦附載有

配合諸色尚有未盡者今為補載以便配用靛青加

脂為蓮青再加粉為藕合濃綠加墨為油綠淡綠加

赭為蒼綠藤黃合硃為金黃粉紅加赭為肉紅加硃

為銀紅脂加硃為殷紅脂加黃為金黃五色相配變

化無窮無益花鳥者不及備載

【原文】

　　配合众色
　　各种绿色，已附见靛花、藤黄之后，赭石后亦附载有配合诸色，尚有未尽者，今为补载，以便配用。靛青加脂为莲青，再加粉为藕合。浓绿加墨为油绿。淡绿加赭为苍绿。藤黄合朱为金黄。粉红加赭为肉红，加朱为银红，脂加朱为殷红，脂加黄为金黄。五色相配，变化无穷。无益花鸟者，不及备载。

【注释】

[1] 藕合：浅紫而微红的颜色。也作"藕荷"。
[2] 益：好处，有用。

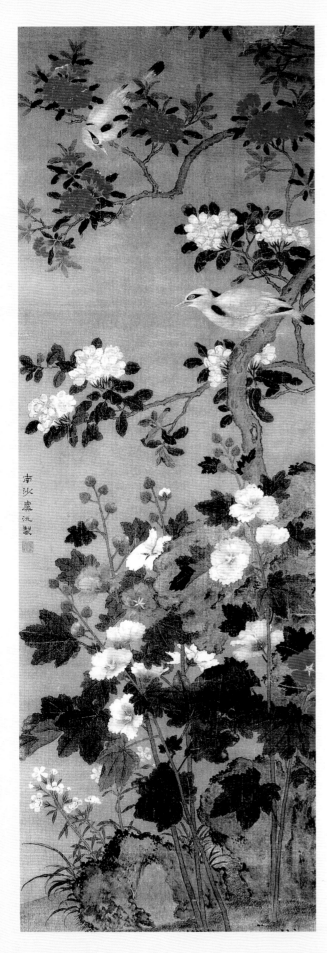

榴葵双鹂图　虞沅
立轴　绢本　设色
纵 125.9 厘米　横 43.9 厘米
南京博物院藏

和墨

寫花自不可少墨有寫色花間以墨葉者有不用顏
色全以墨描墨點者墨色全在濃淡分之花與葉之
墨宜二色但花色內少加藤黃則畫成花葉分明不
異用色矣

礬絹

將生絹自上由左右三面黏幀上其下未黏一面用
細長竹籤鑽眼起伏捕穿曬乾將細繩穿縫竹籤于
幀枋之下敲開幀之兩邊用削塞定再緊收下繩俾

【原文】

和墨

写花自不可少墨，有写色花间以墨叶者，有不用颜色全以墨描墨点者。墨色全在浓淡分之，花与叶之墨宜二色，但花色内少加藤黄，则画成花叶分明，不异用色矣。

矾绢

将生绢自上由左右三面黏帧上，其下未黏一面，用细长竹签钻眼，起伏插穿，晒干。将细绳穿缝竹签于帧枋之下。敲开帧之两边，用削塞定，再紧收下绳，俾绢平妥。先熬广胶，擂明矾末，冬月胶一两用矾三钱，夏月胶七矾三。将胶预以滚水浸之入净锅熬开，将矾末入瓷碗中，用冷水浸化。俟胶渐冷，加入矾水搅匀，再加滚水。将帧绢竖于壁间，用排笔由上而下刷于绢上，晒干再上，须三次方妙。后二次，胶水更宜轻淡，可用滚水加之，则不致胶冷凝滞。若冬月，胶水宜微火温之，至于胶水厚薄，须审其弹之有声，则可矣。

絹平妥先熬廣膠攄明礬末冬月膠一兩用礬三錢

夏月膠七礬三將膠預以滾水浸之入淨鍋熬開將

礬末入甆碗中用冷水浸化俟膠漸冷加入礬水攪

勻再加滾水將幅絹豎于壁間用排筆由上而下刷

于絹上曬乾再上須三次方妙後二次膠水更宜輕

淡可用滾水加之則不致膠冷凝滯若冬月膠水宜

微火溫之至于膠水厚薄須審其彈之有聲則可矣

礬色

絹畫上如用青綠硃砂厚重之色恐裱時脫落顏色須于未落幀時上輕礬水一道其礬之輕重須嘗之略帶澀味可也礬時用筆輕過不可使其停滯反增痕跡耳若背後有襯青綠則亦宜礬之

右設色諸法係繪事秘傳茲不憚艱辛多方訪輯委曲詳盡爲後學津梁愼毋忽焉

西泠沈心友因伯氏識

【原文】

礬色

绢画上如用青绿朱砂厚重之色，恐裱时脱落颜色，须于未落帧时，上轻矾水一道，其矾之轻重，须尝之，略带涩味可也。矾时用笔轻过，不可使其停滞，反增痕迹耳。若背后有衬青绿，则亦宜矾之。

右设色诸法，系绘事秘传，兹不惮艰辛，多方访辑，委曲详尽，为后学津梁，慎毋忽焉。

西泠沈心友因伯氏识。

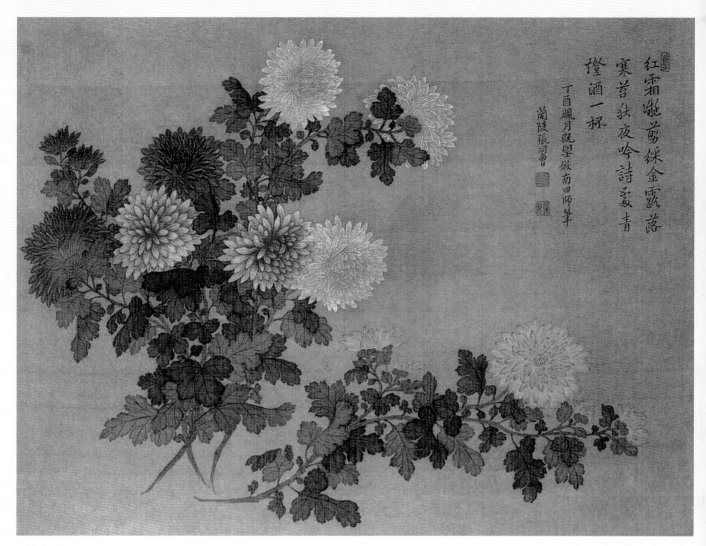

菊花图　张同曾
立轴　绢本　设色
纵 40 厘米　横 55 厘米
南京博物院藏

【导读】

　　这一节详尽介绍了传统中国画制作颜料的全过程，从原料的筛择到研磨漂制，进而到傅色点染、反衬等等的工艺和技法，虽然现在画家在色彩的选择、使用上已经大大方便了，但这些传统颜料的制作与用法，每一位立足于此道者都应该了解并在条件许可的情况下着手去试制一下，对绘画的理解、综合能力的提升都有极大的裨益。

　　设色的技法无论写意工笔、青碧水墨，渲染初起时色都不宜太浓，尤其是小写意。工笔的着色，开始颜色较浓面积较大，逐步深入，用色面积渐小，层层叠加，直到最关键，让一小片重色或最鲜艳的色彩提醒权重的重点。古人作画，此间是极讲究的，一方面是"减法"，用色面积的减少；一方面又要使画面层次丰富绚烂，减少傅色面积，却在关键重要的位置放上一两笔"点醒"的重色，运用加法的手段。这样一来，色有阴有阳，画面清真而不寡淡，简约而不简单，生机和意趣得到了完美的兼顾。

桃花

杏花

梨花

金丝桃

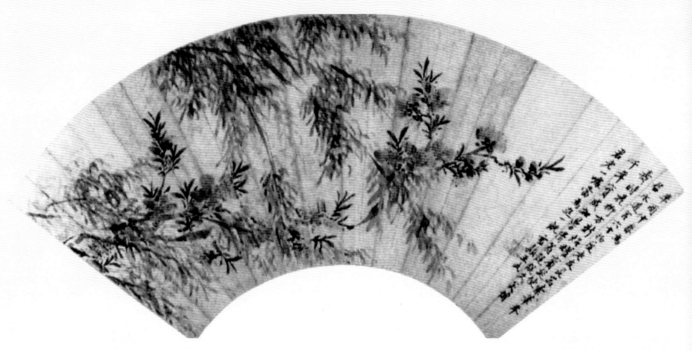

春柳桃花图　王武
扇面　纸本　设色
纵 19.9 厘米　横 56.3 厘米
北京故宫博物院藏

【作者简介】

　　王武（1632～1690），清代画图家。字勤中，晚号忘庵，又号雪颠道人。吴县（今江苏苏州）人。明代画家王鏊六世孙，精鉴赏，富收藏，擅画花鸟，风格工整秀丽，正如王时敏所云："神韵生动，应在妙品中。"为清初院画的名家。亦擅诗文。传世作品有《水仙柏石图》《红杏白鸽图》《鸳鸯白鹭图》等。

【作品解读】

　　此画以春天为题，以不同深浅的绿色描绘春柳的婀娜多姿，手法写意，柳叶多以中锋拖出，似有微风吹拂之意。桃花以点叶法写出，布局新而巧，其向上之势与春柳曳曳下垂之态互为映衬，画面繁而不乱。

【导读】

　　初学绘事，如果从花鸟入手，必先学兰、竹、梅、菊，有什么道理呢？"四君子"能成人之美，兰、竹、梅、菊能概括大部分草木的形态样貌。如学会梅花，画桃花、杏花、梨花就会容易许多。注意花形、花枝的揖让、穿插、层次的变化特点，嫩叶、老干的组织表现等等，加以练习都能举一反三，有画梅花的基础稍加揣摩，其他类似花木难点都能迎刃而解。

　　《芥子园画传·竹谱》（出自元代画家李衎撰墨竹谱画叶一节）云："法有所忌，学者当知。粗忌似桃，细忌似柳。"既分析了事物的统一性、普遍性，也指出了不同特点。如果能通过类比提高认识，不但会对画竹叶有帮助，对画其他物象也同样有益处。

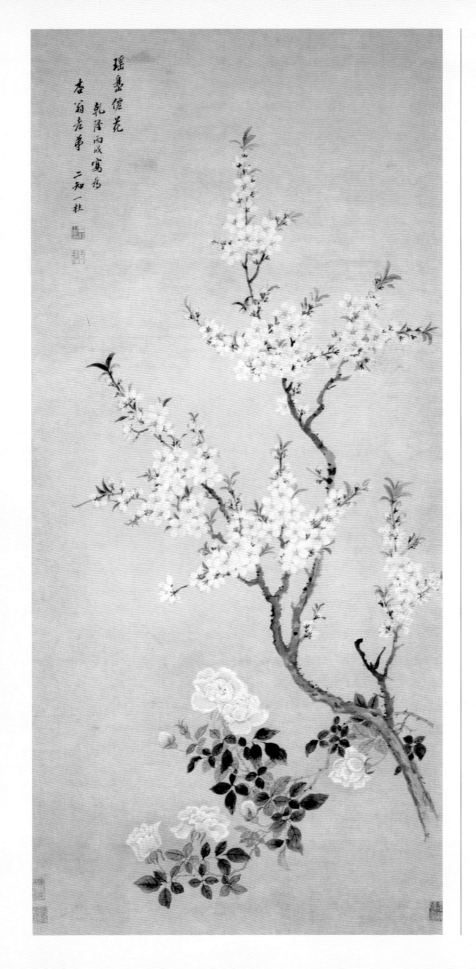

【作者简介】

　　邹一桂 (1688～1772)，
清代画家。字元褒，号小山、
二知、让卿、乡森子，江苏
无锡人。雍正五年 (1727) 进
士，官至礼部侍郎。擅工笔
花卉。尝作《百花》卷，各
系一诗。传世作品有《白梅
山茶图》《太古云岚图》《水
仙红梅图》等。

【作品解读】

　　此画中表现了桃花繁花
压枝、竞相吐艳，牡丹花次
第盛开的场面。画面热烈而
秀雅。桃花以重粉点瓣，又
以胭脂淡淡罩染，显出其千
娇百媚，欣欣向荣的姿容；
牡丹却敷以淡粉，用重粉点
染边缘，显得晶莹剔透、庄
重典雅。整个画面设色明净
而又古艳，韵味十足，深得
恽寿平之没骨真谛。

桃花图　邹一桂
立轴　纸本　设色
纵 126.2 厘米　横 58.9 厘米
北京故宫博物院藏

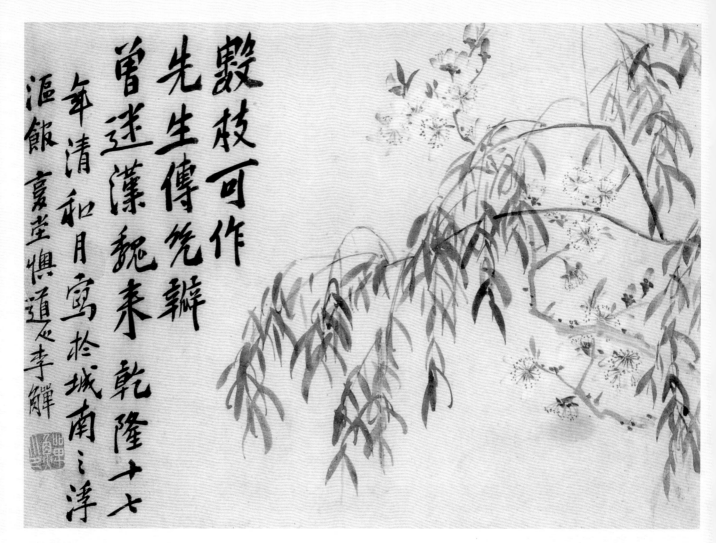

嫩枝可作先生傳笔辦曾迷漾魏耒乾隆十七年清和月寫於城南之淥漚餹棄堂懊道忞李鱓

花卉图（之《桃花春柳》） 李鱓
册页 纸本 设色
纵 30.2 厘米 横 42.9 厘米
上海文物商店藏

【作者简介】

　　李鱓(shàn)(1686～1762)，清代书画家。字宗扬，号复堂、别号懊道人，江苏兴化人。康熙五十年(1711)，曾为宫廷作画，后任山东滕县知县，为政清简，以忤大吏罢归。在扬州卖画。为"扬州八怪"之一。擅画花卉虫鸟，初师蒋廷锡，画法工致；又师高其佩，进而趋向粗笔写意，并取法林良、徐渭、朱耷，落笔劲健，纵横驰骋，不拘绳墨而有气势，有时使用重色或彩墨结合，颇得天趣。因在扬州见石涛作品，遂用破笔泼墨作画，风格一变。传世作品有《五松图》《芭蕉萱石图》《墨荷图》等。

【作品解读】

　　此图册为设色写意花卉。用笔自由，点染勾皴，各法所用相宜，为作者小写意花鸟画的代表。笔色多湿润隽秀，色彩和谐清新，笔意不落俗套。

【札记】

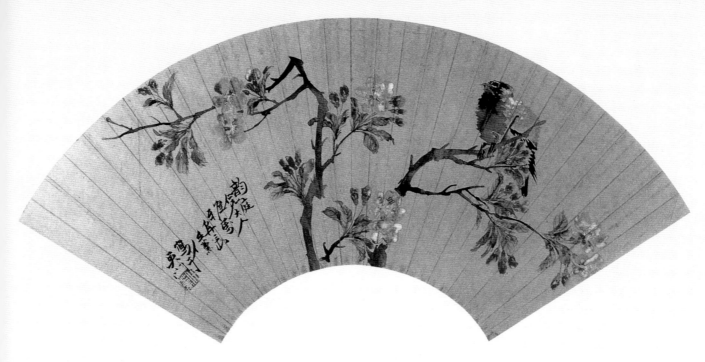

花鸟图 任薰
扇面 洒金笺 纸本 设色
纵 18.5 厘米 横 53 厘米
南京博物院藏

【作者简介】

　　任薰（1835～1893），清代画家。字舜琴，又字阜长。其父任椿，兄任熊都是画家。少丧父，从兄学画，青年时在宁波卖画为生，后寓居苏州、上海。人物画师陈洪绶，常用高古游丝、铁线、行云流水、兰叶几种描法。

　　任薰治学严谨，在写生、临摹上均下了苦功夫。任薰兼工人物、花鸟、山水、肖像、仕女，画法博采众长，面貌多样，富有新意。与顾文彬子顾承相友善，曾为设计怡园。1888 年 54 岁时双目失明，后病卒于苏州。与任熊、任颐时称"三任"，并为海上画派代表画家之一。

【作品解读】

　　此扇面花枝取左右双分，但有高矮疏密之分。点花点叶，色彩妍丽清新。写雀取静势，数笔染出，浓墨点飞羽，焦墨写爪，传神生动。

【札记】

【作品解读】

　　此图奇石兀立，一杏树干老、枝虬、花荣，旁有辛夷伴立；坡有二枝蝴蝶花，招展迎风。两锦鸡，一伫立石端，一立坪地，姿态威武，羽毛点染细腻妩媚，生动活泼。作者擅写生，熟识禽鸟动静和花木风姿。此图笔墨工细秀逸，色彩浓郁绚绮，青绿为石，红萼紫英，五彩缤纷，富丽堂皇，令人神怡。

杏花锦鸡图　周之冕
立轴　绢本　设色
纵 157.8 厘米　横 83.4 厘米
苏州博物馆藏

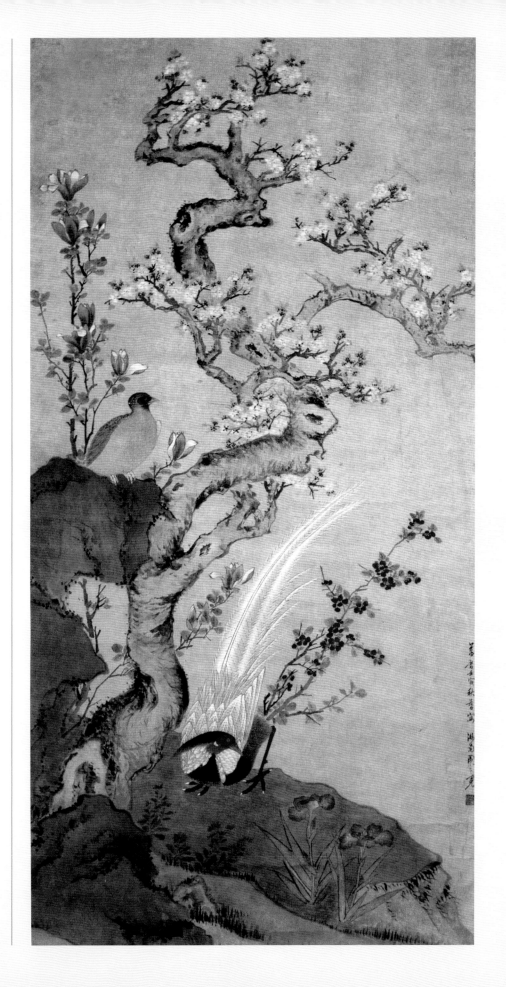

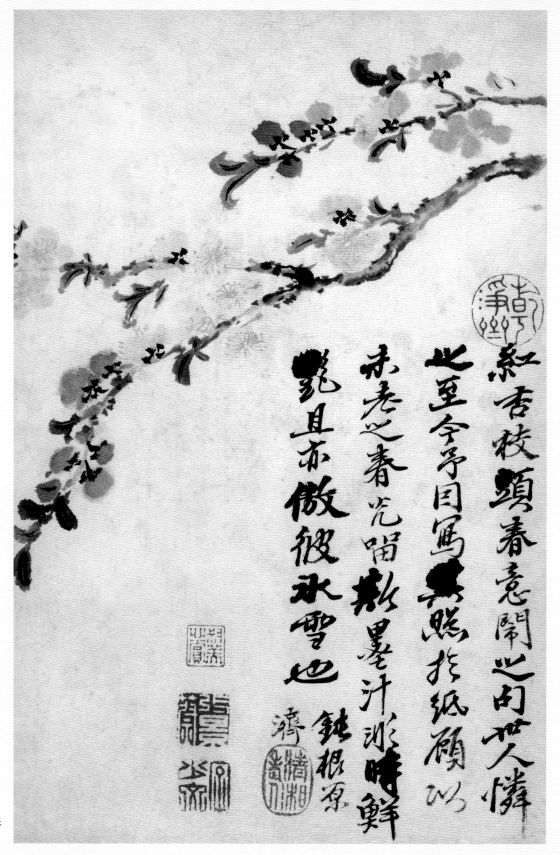

红杏枝头春意闹，此的世人怜，此至今予目写□照於纸顾瓜，未春之春光啁散墨汁冰冷鲜，瓷且亦傲彼冰雪也。清根原

花卉图（之《杏花》）
石涛（原济）
册页 纸本 水墨 设色
纵 31.2 厘米 横 20.4 厘米
上海博物馆藏

【作品解读】

　　此花卉图册共十二开，皆以花卉、芭蕉及菜蔬为题。以点叶点花之法写出，不加勾勒，色彩饱含水分，浸润天成。设色娇艳柔和，画面多秀逸含蓄。可看出石涛用笔也具婉约秀美的一面。

杏花图　赵昌
团扇　绢本　设色
纵 25.2 厘米　横 27.3 厘米
中国台北故宫博物馆藏

【作品解读】

　　画家用极写实的手法,将杏花粉白含俏、堆霜集雪之姿,刻画得栩栩如生,勾线精细,以粉白染瓣,富有层次。杏花尽显晶莹剔透、冰姿雪清之雅韵。

【札记】

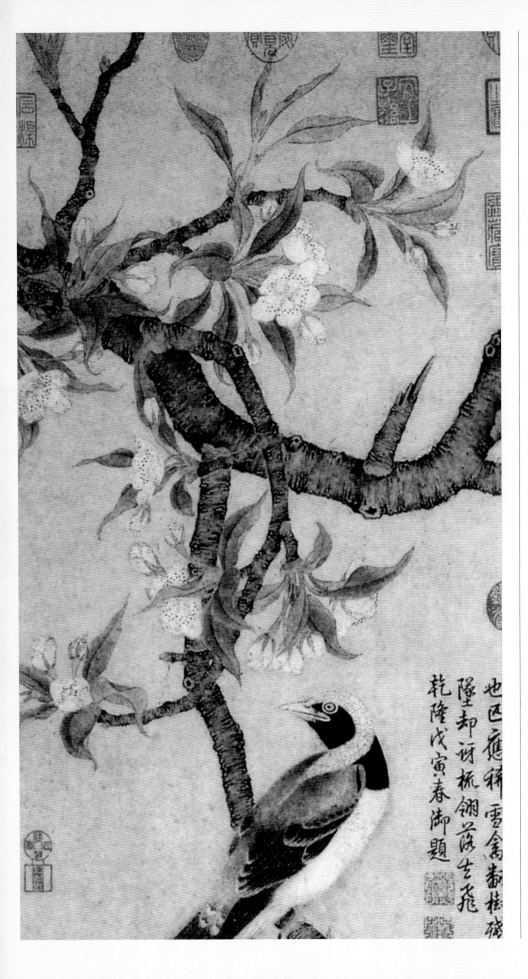

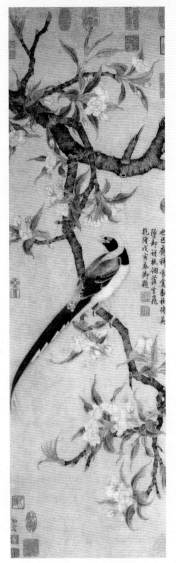

梨花山鹊图 佚名
立轴 纸本 设色
纵 91.5 厘米 横 30 厘米
(美) 普林斯顿大学美术馆藏

【作品解读】

图中画梨树枝自左上向右下斜出，折曲变化，显苍老之态，梨花盛开，一山鹊栖于枝上，扭头回望，羽毛爽丽，形象优美可爱。花叶勾线极其细致清淡，敷色晕染极有法度，清丽雅逸。山鹊设色较为浓艳，几于掩盖了墨线，并富于质感。梨枝勾皴则劲健有力，与花叶恰成老硬与稚嫩的对比，颇有情趣。布局均衡，形神兼备，生机盎然。画右有清代乾隆帝题记并钤印。

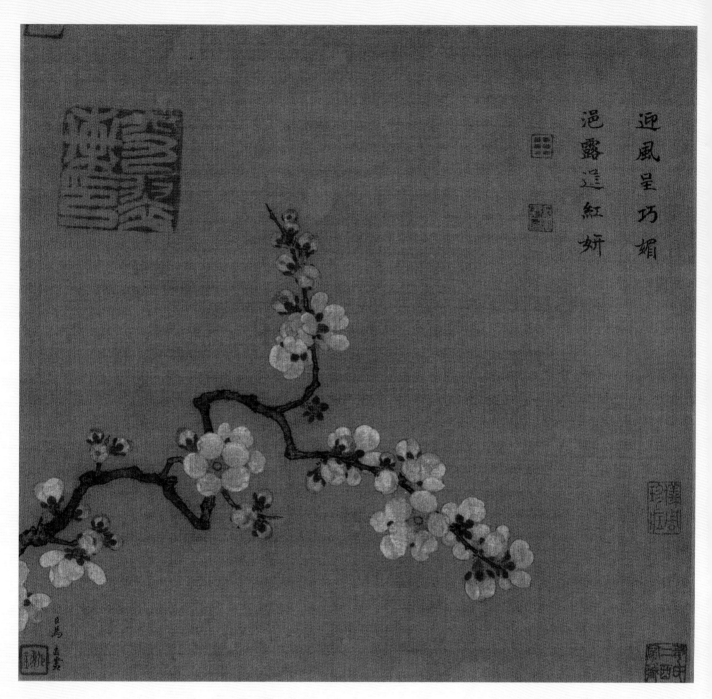

迎風呈巧媚
挹露逞紅妍

倚云仙杏图　马远
册页　绢本　设色
纵 25.8 厘米　横 27.3 厘米
台北故宫博物院藏

【作者简介】

　　马远，生卒年不详，南宋画家。字遥父，号钦山，祖籍河中（今山西永济），出生钱塘（今浙江杭州），曾祖贲、祖兴祖、父世荣、伯公显、兄逵，均为画院待诏。画山水，始承家学，后学李唐，而有创造，以峭拔简括见长，下笔道劲严峻，设色清润，人称"马一角"。兼精人物、花鸟，工于画水。后有人把他与夏圭并称"马夏"，和李唐、刘松年，称"南宋四家"。
　　传世作品有《水图》《华灯侍宴图》《梅石溪凫图》和《踏歌图》。

【作品解读】

　　此图绘一枝杏花轻灵润秀、堆粉砌霜之姿。用笔精细工整，设色淡雅，气韵生动。

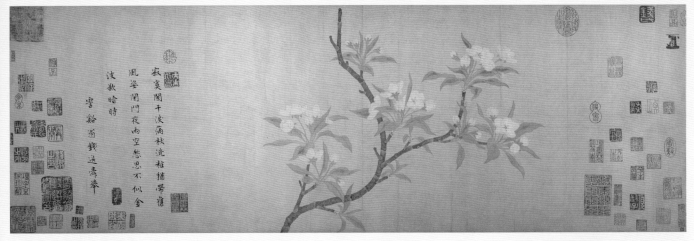

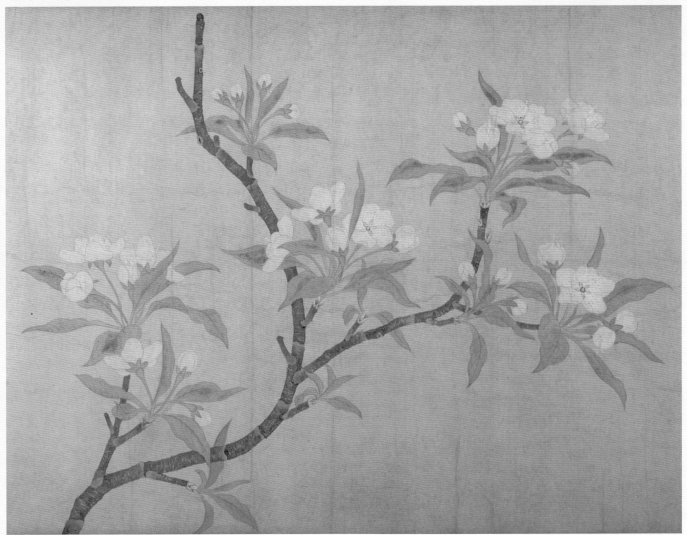

【作品解读】

　　钱选活动于宋末元初，亡国兴感之作尤多，画花卉以师法北宋院体为主。此图以平涂法设色，用细线双勾，轮廓清晰，不着任何背景而清幽淡雅，具有极强的抒情性，不同于一般的院体画。

梨花图　钱选
卷　纸本　设色
纵 31.7 厘米　横 95.2 厘米
（美）大都会艺术博物馆藏

传统文化中喜鹊有吉祥、报喜、祝福的寓意。梅花凌霜傲雪，在一片苍凉寒冬中绽放，告知人们春天已经临近。"喜鹊登梅"是民间常见祈福迎祥的题材，在门窗、砖雕、织物等装饰上被广泛采用。历代画家同类绘画作品流传很广，无论阳春白雪，还是下里巴人，对这个题材都喜闻乐见，可谓雅俗共赏。

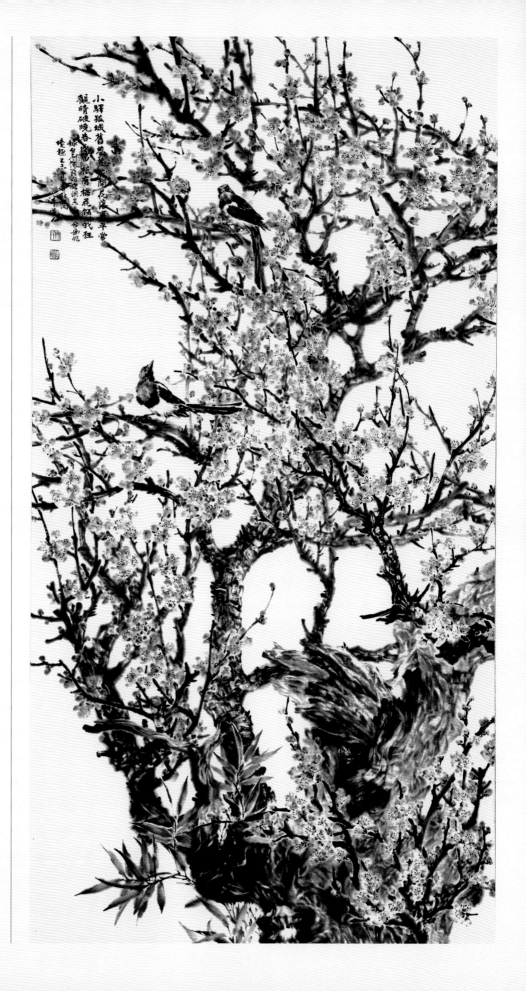

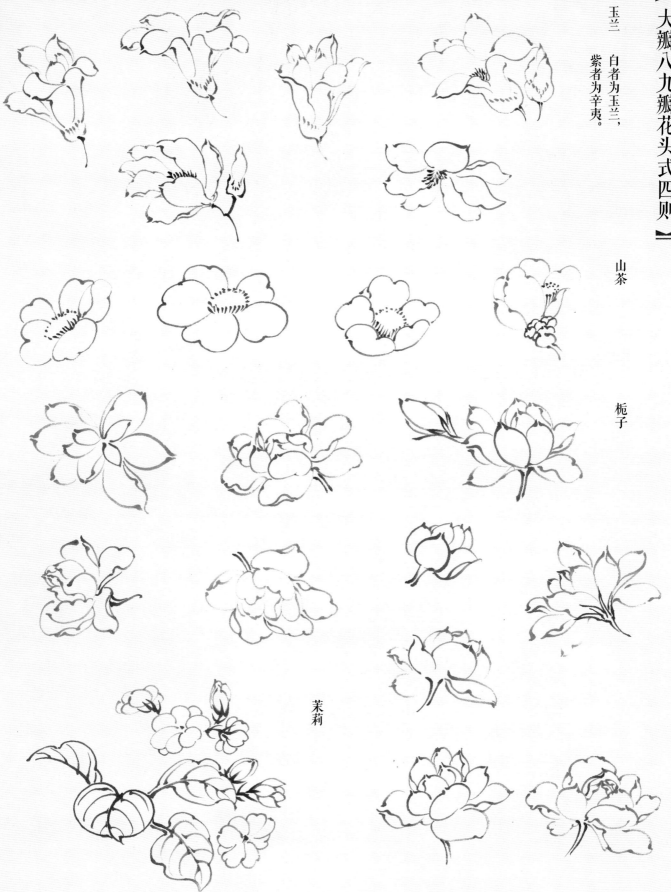

山茶

栀子

茉莉

花形有大、小，尖、圆、单瓣、复瓣等外在区别。薄、厚，软、硬等也各自不同，在用笔、用色时应该加以区别。质地较厚的花瓣，用线勾勒时色、墨稍浓，重于薄软的花卉。同样颜色的花卉，花瓣较厚者颜色浓，较薄者色浅。总之，物象千变万化，运笔、运墨也要随机应变，先是内心有感觉才能顺应物理，随机化现。以茉莉、山茶为例，茉莉多重瓣，花形较山茶小，也较柔软，更娟秀一些。画这两种花卉时，笔墨稍加轻重、浓淡的区别，就不会将两种花混淆。

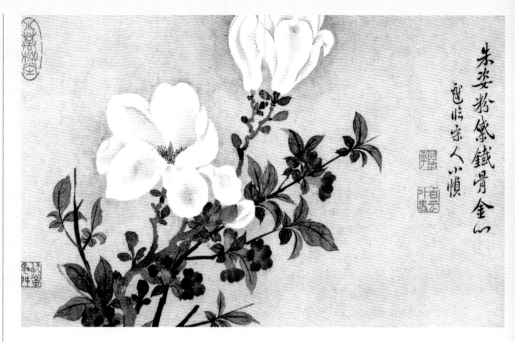

花卉图（一） 恽寿平
册页 纸本 设色
纵 27.5 厘米 横 43 厘米
（日）大阪市立美术馆藏

【作品解读】

写玉兰，亦以白粉画花，复以赭黄染花瓣，以淡青染底相映托，冰清玉洁。以铅粉代水墨，又具笔情墨趣和清逸画格，不以勾填法作画，直接以色彩表现对象的质感和层次，这种风格对后世写意重彩花鸟影响深远。作者大胆突破以冷色、淡色为主的画法，浓妆艳抹，冷暖色彩并存，完美地将"徐熙野逸"与"黄筌富贵"统一于画面。

【作品解读】

此图册十二页，分别画十二种花卉。《玉兰》花枝以淡墨直写，以浓墨点苔。点叶勾花，花瓣施以淡粉，花青晕染，呈现冰清玉洁之姿。玉兰图自题"仙葩九瓣，灵岫一株。又植之谢庭为美观也"。

花卉图（之一）汪士慎
册页 纸本 设色
纵 24 厘米 横 27.5 厘米
北京故宫博物院藏

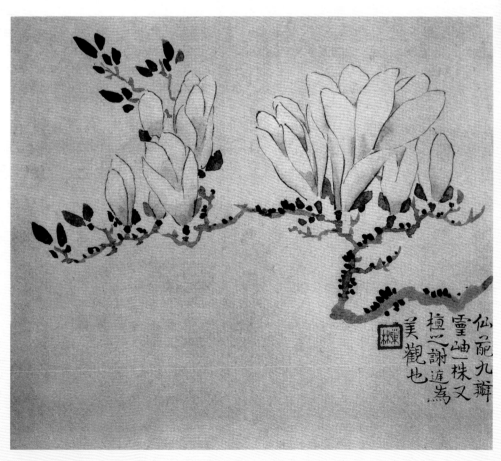

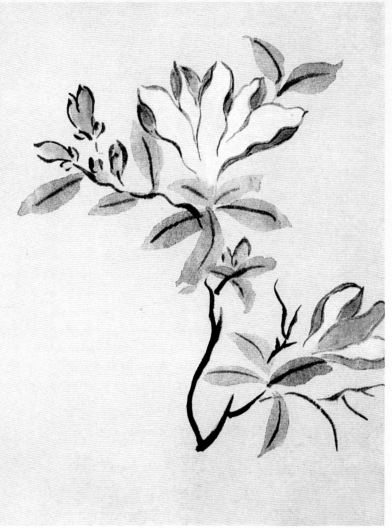

山中常厭早梅
潮不待曉風暖
景催似與東皇
書造化筆頭
青色寂光束

【作者简介】

　　陈撰（？～1758），清代画家。字楞山，号玉几山人，浙江宁波人，居浙江钱塘（今杭州）。以书画游江淮间，流寓江苏江都（今扬州）。擅写生，水墨数笔，若不经意而萧疏闲逸，尤精画梅，与李鱓齐名。传世作品有《钟馗像》《墨荷图》《荷香十里图》。

【作品解读】

　　全册共十二页，画家以简疏清雅的笔法临写出十二种不同形态的折枝花卉，此为之一，多用勾花点叶和点叶点花之法，寥寥数笔间，便将花卉果叶的神韵表达出来。以水墨或淡彩直写，色调清淡雅致。

【札记】

笔头春色图　陈撰
册页　纸本　设色
纵 24.7 厘米　横 33.5 厘米
南京博物院藏

【作者简介】

　　奚冈 (1746 ～ 1805)，清代画家。字铁生，号蒙泉外史，鹤渚生，原籍为安徽黟县人，流寓浙江钱塘。善画山水、花卉。工诗书，精篆刻，与丁敬、黄易、蒋仁齐名，称"西泠四家"。

【作品解读】

　　此图以白玉兰、海棠花入画，撷取花枝，颀长秀美，以淡墨粗笔写玉兰枝条，加入赭石绘海棠枝干。花叶以没骨法画出，柔美空濛，工写兼顾，更显出玉兰之洁白素雅和海棠的娇嫩婀娜。画面清爽隽秀，错落有致。

海棠玉兰图　奚冈
立轴　纸本　设色
纵 128.2 厘米　横 32.8 厘米
上海博物馆藏

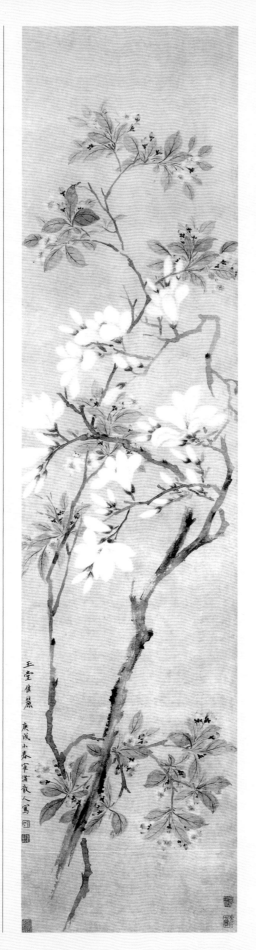

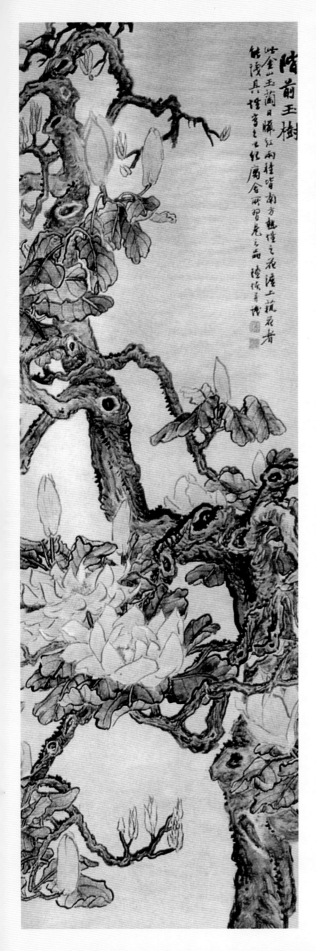

【作者简介】

见 98 页。

【作品解读】

　　此花卉图共十六屏。以水墨、敷彩描绘具有吉祥意味的花果树木。《阶前玉树》以勾勒设色写玉兰冰清玉洁，枝干遒劲之势，又以没骨绘日晒红与之上下呼应。各屏设色清雅而又统一协调，风格清新活泼，趣意天成。

花卉图（之《阶前玉树》）　陆恢
屏　金笺　纸本
纵 205.5 厘米
南京博物院藏

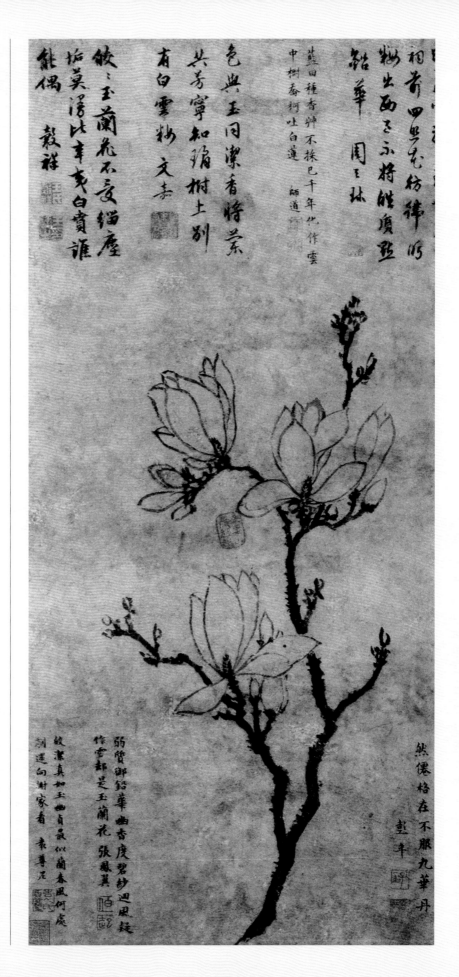

【作品解读】

此图写在金粟山藏经纸上。墨笔写折枝玉兰花，或初绽，或怒放，或含苞，布局错落有致，似觉暗香浮动。用笔削劲，墨色灿然。

玉兰图　王毂祥
立轴　纸本　水墨
纵 57.5 厘米　横 29 厘米
（美）乐艺斋藏

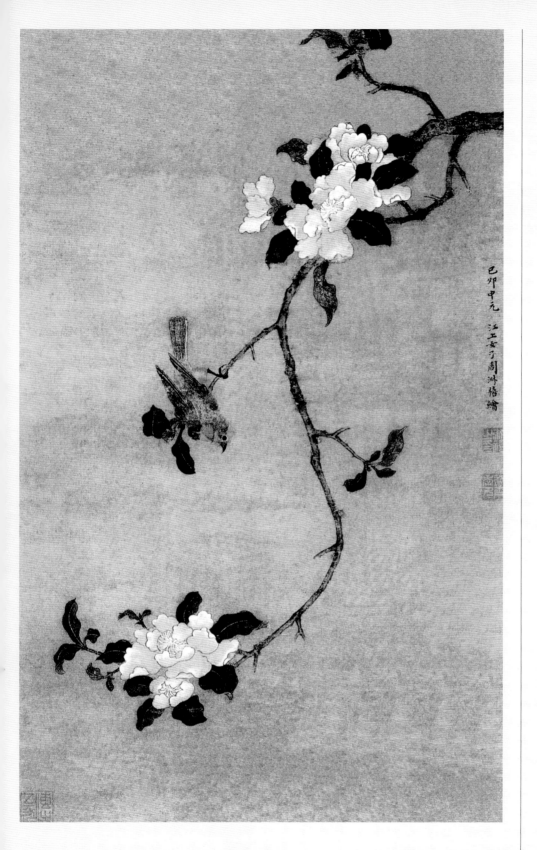

己卯中元 江上女子周淑禧繪

【作者简介】

　　周淑禧，生卒年不详，明代女画家。一名禧，号江上女史，江阴周荣起次女。能诗善画，工画花卉，常取家禽以为写生。传世作品有《茶花幽禽图》《芙蓉草虫图》等。

【作品解读】

　　画中山茶花枝倒挂，弯曲有致，一只彩禽停在短枝之上，正向下张望。画法工整细腻，有宋人意韵。构图以疏秀见长，上下两丛茶花相为呼应，使画面均衡之中又见俏丽。

茶花幽禽图　周淑禧
立轴　绢本　设色
纵 43 厘米　横 26.9 厘米
南京博物院藏

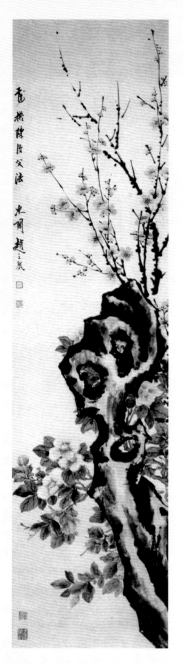

梅花山茶图　赵之琛
立轴　纸本　设色
纵 141 厘米　横 37.3 厘米
上海博物馆藏

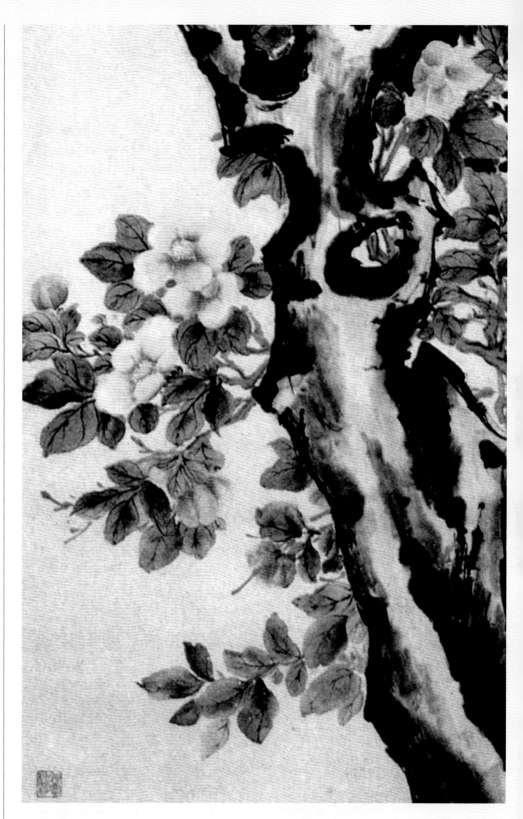

【作品解读】

　　此幅梅花山茶图，用笔工致坚凝，骨力雄秀，设色古雅，得恽寿平没骨真谛。花间辅以焦墨勾勒的湖石为陪衬，愈衬出山茶的不凡风姿。是一幅熔铸金石气息的佳作。

【作者简介】

　　赵之琛（1781～1852），清代篆刻家、书画家。字次闲，号献父、献甫，又号宝月山人，斋号补罗迦室。钱塘（今浙江杭州）人。精心嗜古，邃金石之学，篆刻得其乡陈豫钟传，能尽各家所长。尝为阮元摹刊钟鼎款识，兼工隶法，善行楷。画山水师倪、黄，以萧疏幽澹为宗。花卉笔意潇洒，傅色清雅，大有华喦神趣。间作草虫，随意点笔，各种体貌，无不逼肖。

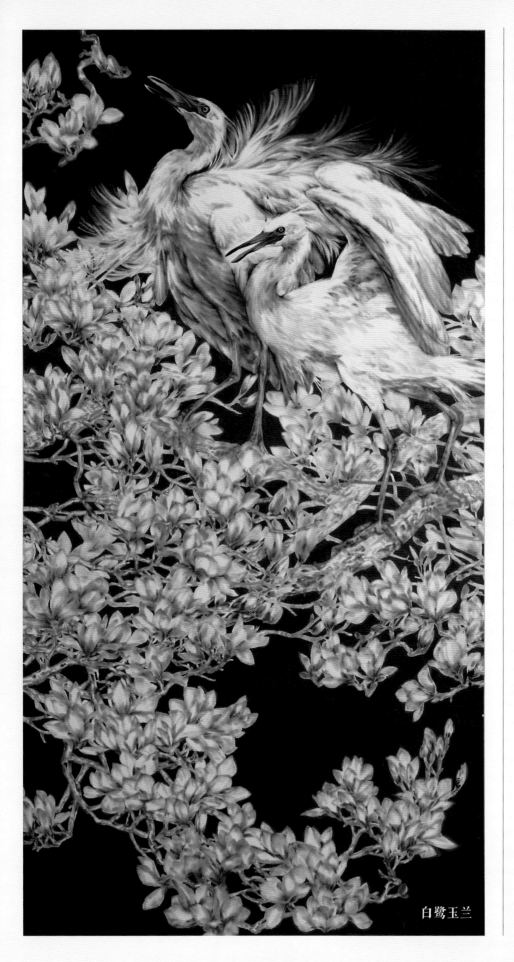

白鹭玉兰

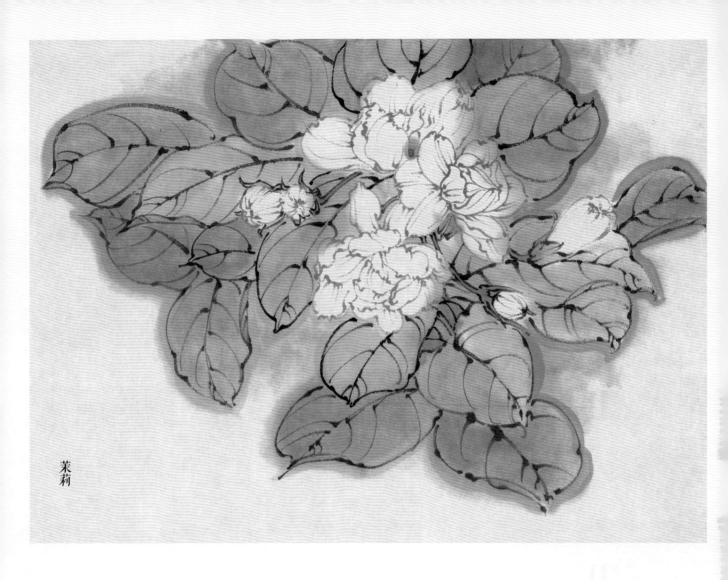

茉莉

【札记】

碧桃

海棠

千叶绛桃

【导读】

千叶石榴

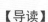

多瓣花头基本原理同单瓣一致，起手时观其大要，整体有所考虑，做到整体着眼、局部入手。先观察花形的正、侧、垂、昂，定好花蕊的位置，按近大远小从最前方也就是最近的花瓣画起。外圈花瓣大，内圈渐小，正对观者大，翻转处小，注意色彩的浓淡过渡。

此篇列举了四种花卉，因品种的不同，瓣形略有差距，也正是它们各自的特点。如海棠较石榴圆润，石榴花瓣起伏翻折，因花萼的钟形肉质较厚，挤压花瓣不能完全舒展。捕捉到它们的特点，描绘起来就有的放矢了，也能很好地避免"画虎不成反类犬"的尴尬。

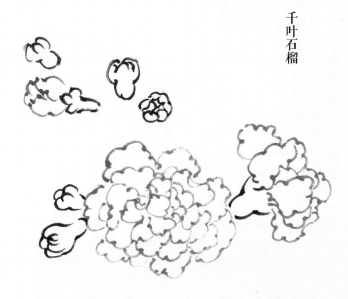

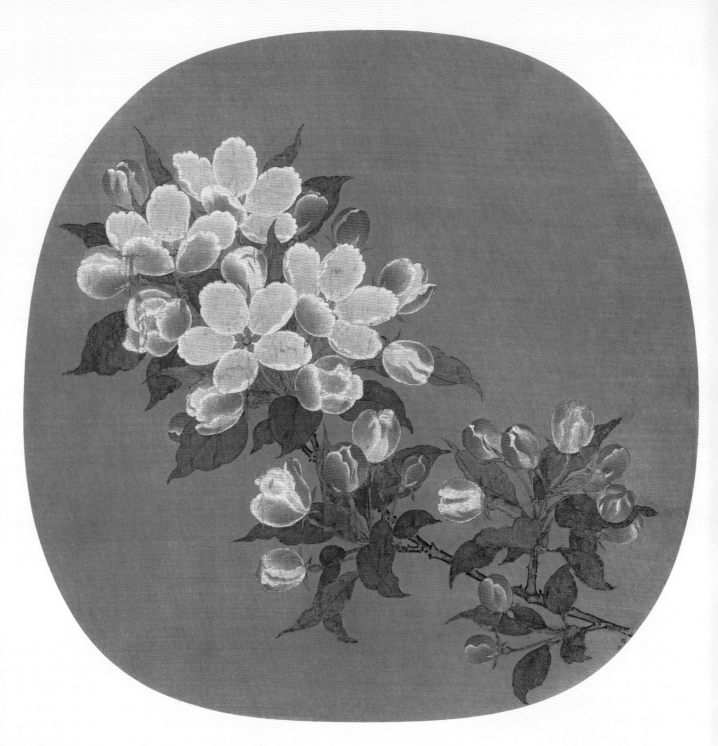

海棠图　林椿
团扇　绢本　设色
纵 23.4 厘米　横 24 厘米
台北故宫博物院藏

【作品解读】

　　林椿的花鸟师法赵昌，刻画精细，色彩淡雅。此图海棠勾画、晕染，工整细致，栩栩如生，以铅白、胭脂设色，清丽端雅。

【作者简介】

　　林椿，生卒年不详，南宋画家。浙江钱塘（今浙江杭州）人。孝宗淳熙年间曾为画院待诏。绘画师法赵昌，工画花鸟、草虫、果品，设色轻淡，笔法精工，设色妍美，善于体现自然的形态，所绘小品为多，当时赞为"极写生之妙，莺飞欲起，宛然欲活"。传世作品有：《梅竹寒禽图》《果熟来禽图》《葡萄草虫》《枇杷山鸟图》。

更懸勤

小雨芧檐下海棠嬌十分惜花不忍折寫此

項孔彰滂興

海棠秋二好況貼梗垂絲西府名偏朕東灵力護持燮渺林有恨杜子美無墨待晴日濃

檐下幽香醉自知 家枚題

【作品解读】

　　此图册共十开，皆用没骨法，以颜色直接作画，明丽鲜艳。以浓淡不等的色调，来表现花、叶的层次及俯仰向背。是项圣谟花卉画中的精品。

花卉图（之《海棠》）项圣谟
册页　纸本　设色
纵 30.6 厘米　横 24.5 厘米
上海博物馆藏

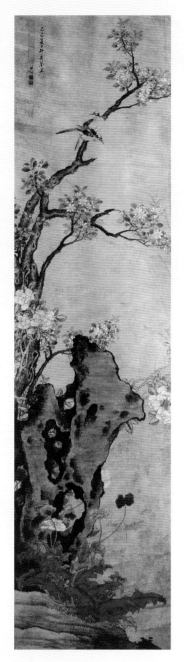

堂上祝寿图　樊圻
立轴　金笺　纸本　设色
纵 248 厘米　横 56 厘米
青岛市博物馆藏

【作者简介】

见 48 页。

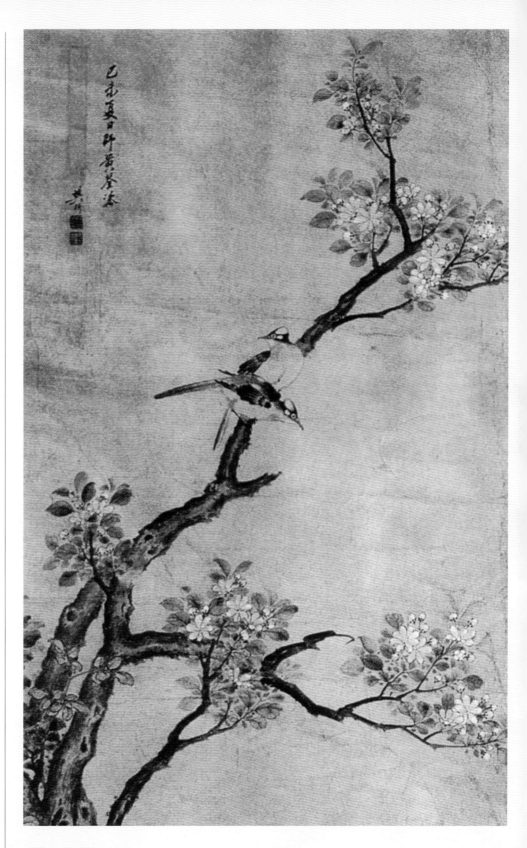

【作品解读】

　　此图写花苑池边，海棠花枝干上立两鸟，似在嬉戏，极有生气。鸟的描绘很精细，笔法工整，造型准确生动，颇得黄筌之法。海棠花下，有玫瑰花、草花和一倒立奇石，石头用小斧劈皴擦，积墨深厚。层次分明，质感坚实。玫瑰以淡墨双勾，填入粉彩。兼施"没骨"法，以粉色在泥金底上作海棠花，使画面增添了一种秀润明丽之感。

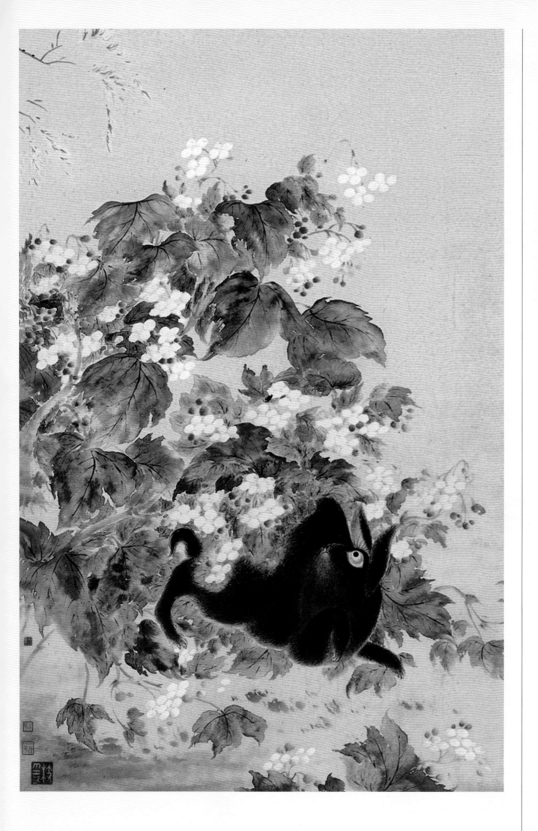

海棠禽兔图　华嵒
立轴　纸本　设色
纵 135.2 厘米　横 62.5 厘米
北京故宫博物院藏

【作者简介】

　　华嵒（1682～1758），清代画家。字秋岳，号新罗山人、东园生、布衣生、离垢居士等，福建上杭人。清中期扬州画派主要画家之一，才能广博，精山水、人物和花鸟，尤以花鸟画水平最高。他的作品题材丰富、技法多样、突破陈习，别开新调，极具个人风格面貌，在清代画家中是不多见的。他的绘画艺术成就最突出、影响最大的当推花鸟画，后辈画家多以其作品为范式，获得文人和平民阶层的普遍喜爱，成为名噪海内的一代宗师。

【作品解读】

　　画中树枝栖一山鹛，蓄势下击秋海棠丛中的黑兔。禽、兽野逸之姿，刻画入微；动态活泼，眼睛传神，质感颇强。用干笔枯墨，简括几笔，勾出树枝。花叶色彩浓艳。自识"丙子春正月，新罗山人呵冻写，时年七十有五"。

碧桃

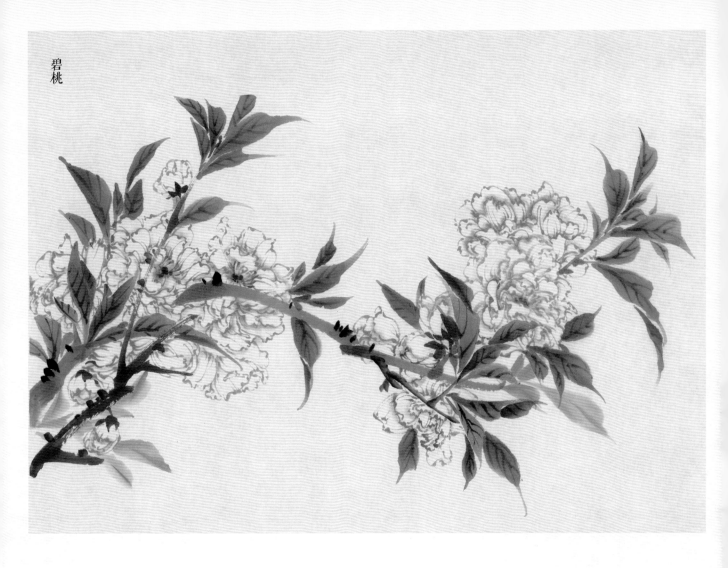

【札记】

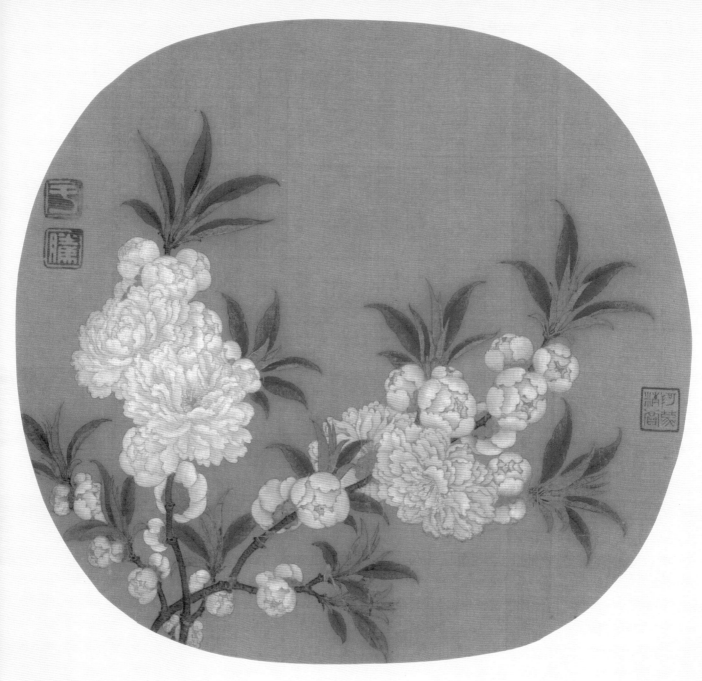

【作品解读】

　　此图绘碧桃两枝，枝上的碧桃花有的吐露盛开，有的含苞欲放。花瓣用细笔勾描后多层晕染，富有层次变化和立体感。全图用笔精细，设色淡雅，画面虽小，意趣无穷，是南宋写生妙品。

碧桃图　佚名
团扇　绢本　设色
纵 24.8 厘米　横 27 厘米
北京故宫博物院藏

【札记】

　　凌必正，生卒年不详，明代画家。字蒙求，一字贞卿，号约庵，太仓（今属江苏）人；一作吴郡（今江苏苏州）人。工画山水，设色妍雅，位置精密，不同时流；兼擅花鸟，亦拘守宋人法。传世作品有《碧桃春鸟图》《梅根野雉图》《孔雀牡丹图》。

【作品解读】

　　图中一枝春桃自画面左下角斜伸而出，弯曲虬折，一只绶带鸟立于枝上。花、鸟皆用宋人工笔画法绘出，双勾填彩，用笔精细。画面清丽恬美，但因拘守于成法而略显板滞。

碧桃春鸟图　凌必正
立轴　绢本　设色
纵 110.3 厘米　横 53.3 厘米
上海博物馆藏

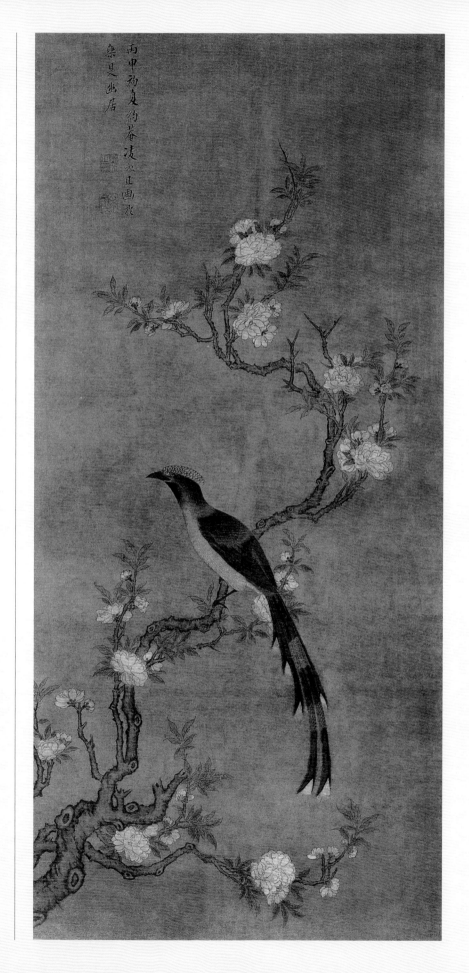

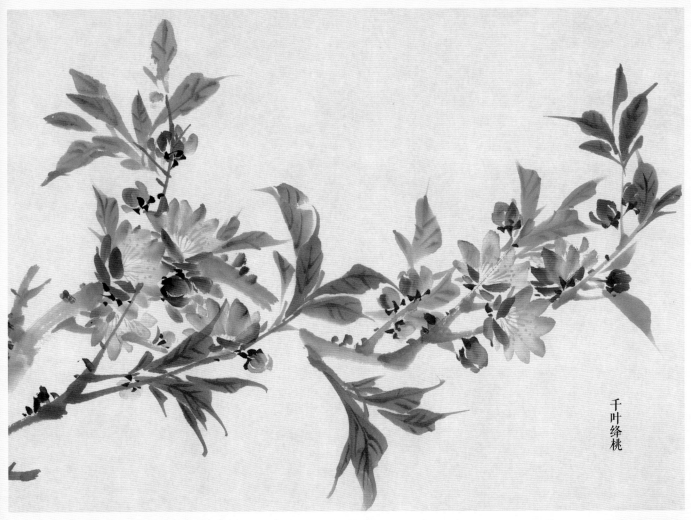

千叶绛桃

扫一扫
视频教学

【札记】

高翔（1688～1753），清代画家、篆刻家。字凤岗，号西唐，一作犀堂或樨堂，江苏甘泉（今扬州）人。擅画山水，法弘仁、石涛，尤工画梅，笔意疏秀，墨法苍润。为"扬州八怪"之一。精篆刻，书法工八分，晚年右臂病废，乃以左手书画，更有天趣。传世作品有《弹指阁图》《梅花图》等。

画折枝石榴一枝，似为随意涂抹，然逸笔草草，简静松秀，苍润淡雅，意趣盎然。构图别具一格，题诗布局亦独出心裁，于画左以行书通幅挥写七绝一首，蹊径另辟，以巧成趣，别有一番韵致。其诗曰："老父携孙湖水头，绿杨深处看行舟。残书手握午窗下，瓶供一枝安石榴。"此画是作者晚年右手病废后，以左手所作。

折枝榴花图　高翔
立轴　纸本
纵 53.4 厘米　横 24.5 厘米
南京博物院藏

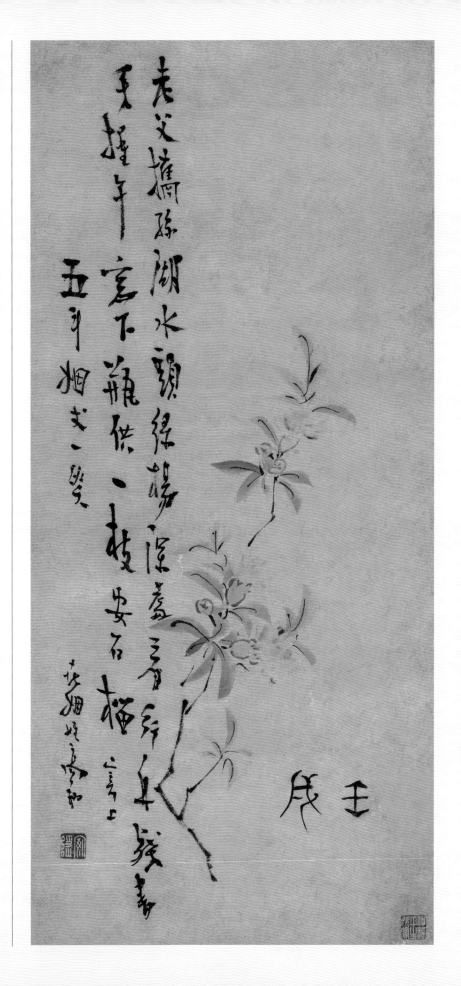

刺花藤花花头式四则

月季

蔷薇

野蔷薇

凌霄

【导读】

　　齐白石曾画鸽子配插瓶荷花讴歌世界和平，有人向他建议配上橄榄枝，老人说没见过橄榄枝。这绝不是斗气，这是原则，我想齐白石不光是没见过实物，在中国的画谱里也没有橄榄枝。这里包含了两个问题：一是艺术来源于生活，最好不要画没见过，或没有仔细观察的物象；二是不一定所有的花草一开始都适合中国画题材，成熟的题材看似随意，其实要千锤百炼，不是随便照搬。

　　《芥子园画传》中列举的一些花卉名称由于时代关系与现在我们所用的名称存在差异。如：书中所举"金凤花"，其实就是常见的"凤仙花"，民间也叫"指甲花""海腊花"（其花可涂染指甲，对指甲有保养作用）；书中所举"蝴蝶兰"，则接近"鸢尾"，与我们现在看到的热带蝴蝶兰不是一个种类；还有"剪罗""绣球"等都存在类似情况，学习时应当了解和区别。

扫一扫
视频教学

268

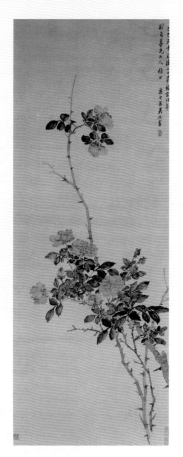

花卉图　吴熙载
立轴　绢本　设色
纵 139.3 厘米　横 54 厘米
南京博物院藏

【作者简介】

　　吴熙载 (1799 ~ 1870)，名廷飏，50 岁后以字行，号让之，又号晚学居士，江苏仪征诸生，少为包世臣入室弟子，擅各体书，余事作写意设色花卉，风韵绝俗。传世作品有《石榴图》《紫藤图》《花卉图》等。

【作品解读】

　　此画中绘设色折枝月季，色彩浓淡得宜，充满生机。构图新颖别致，月季高低相应、疏繁相衬。以没骨赋彩写花，水墨勾叶，点染自然，秀逸脱俗。

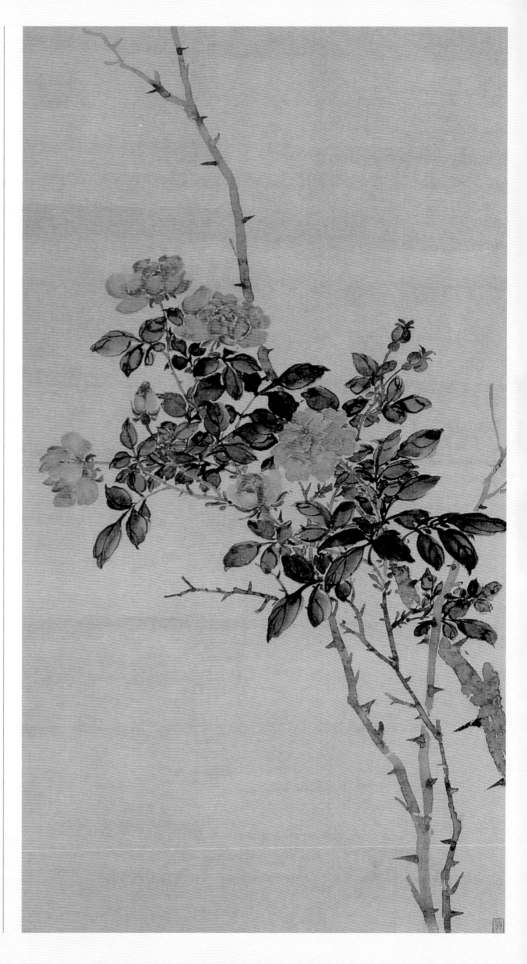

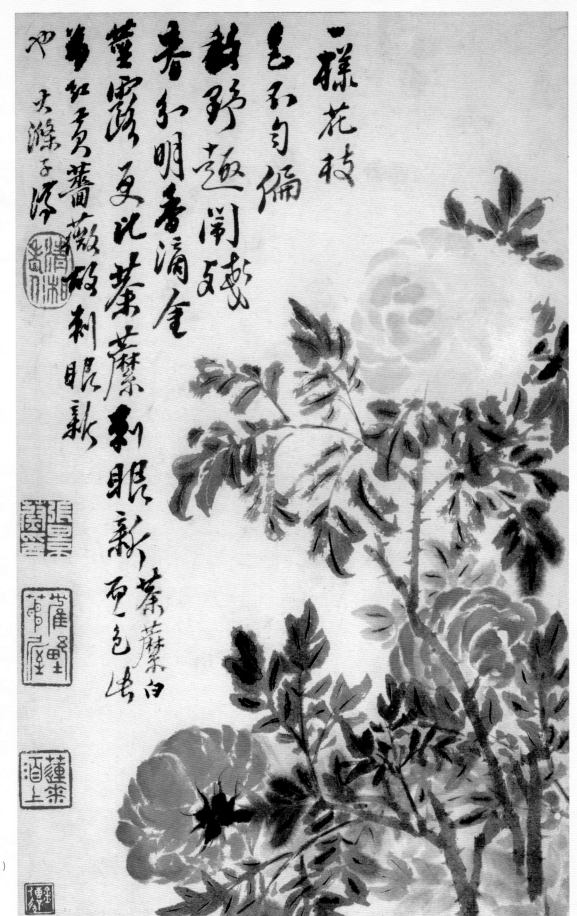

一样花枝
色不匀偏
斜露趣闹
妆春和明番滴金
董露夏况荼蘼刺眼新
蔷薇破刺眼新
荼蘼白
败红卖蔷薇
也大涤子济

花卉图（之二） 石涛（原济）
册页 纸本 水墨 设色
纵 31.2 厘米 横 20.4 厘米
上海博物馆藏

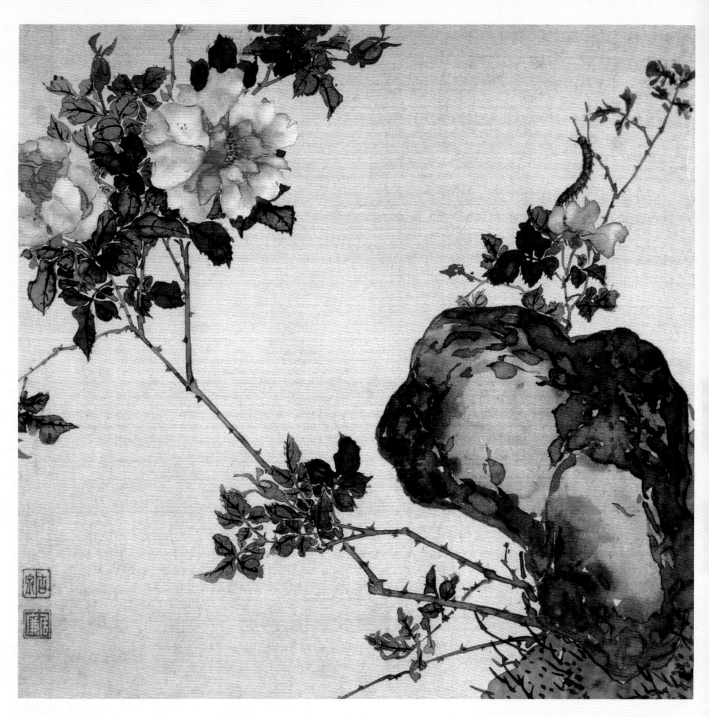

花卉昆虫图（之《月季》） 居廉
册页 绢本 设色
纵27.8厘米 横28.8厘米
北京故宫博物院藏

【作品解读】

　　此图册共十二页，写花卉草虫，栩栩如生。运用恽寿平之没骨画法写花卉，结合作者自己所创的撞粉、撞水技法，以产生秀润亮丽、明暗参差的效果。昆虫多以工笔或兼工带写之法绘出，自然生动，写实准确。画面有清新活泼、文静抒情的意趣。

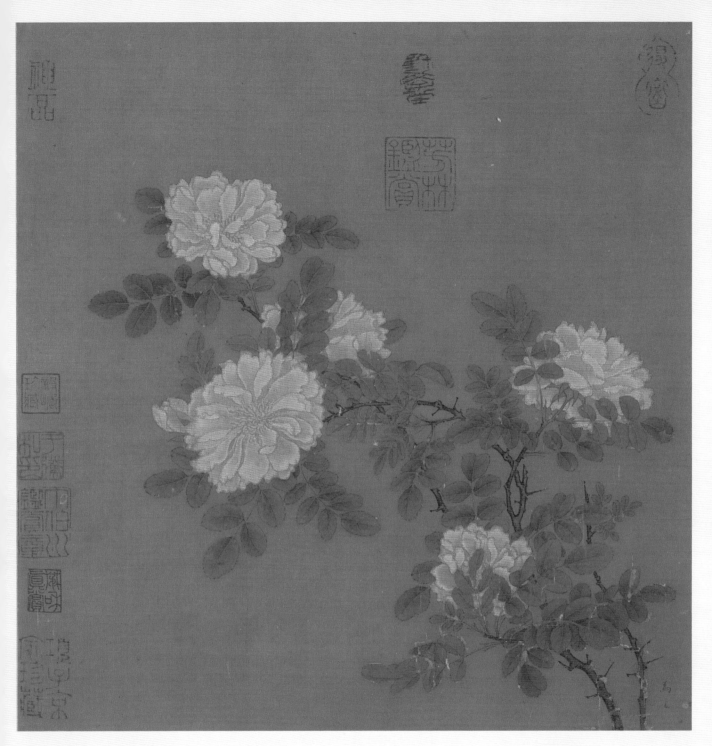

【作品解读】

　　此图绘折枝白蔷薇，用细笔勾花瓣，白粉晕染，花叶用线勾描而染以汁绿。全图用笔严谨，一丝不苟，画风清丽。

白蔷薇图　马远
册页　绢本　设色
纵 26.2 厘米　横 25.8 厘米
北京故宫博物院藏

扫一扫
视频教学

野薔薇

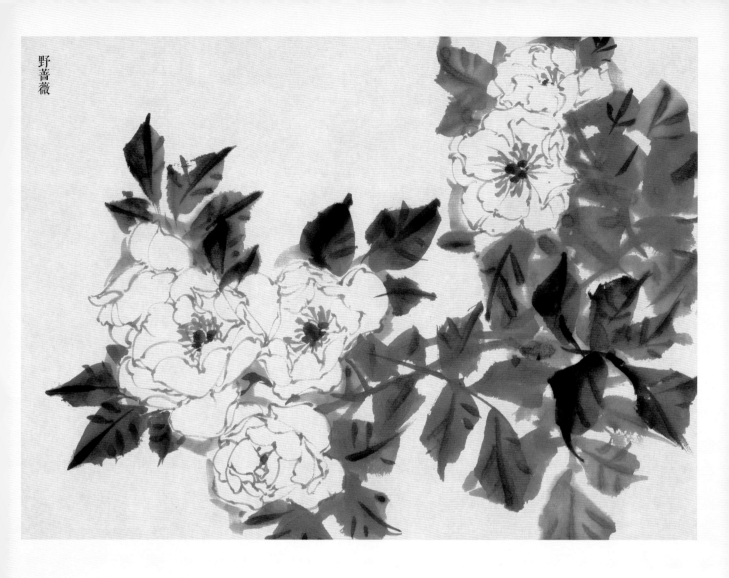

【札记】

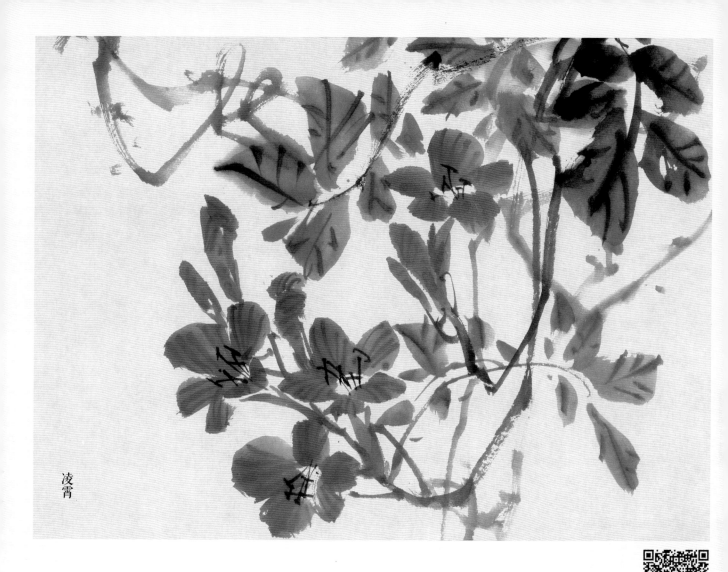

凌霄

【札记】

【牡丹大花头式三则】

全开正面

初开侧面

含苞将放

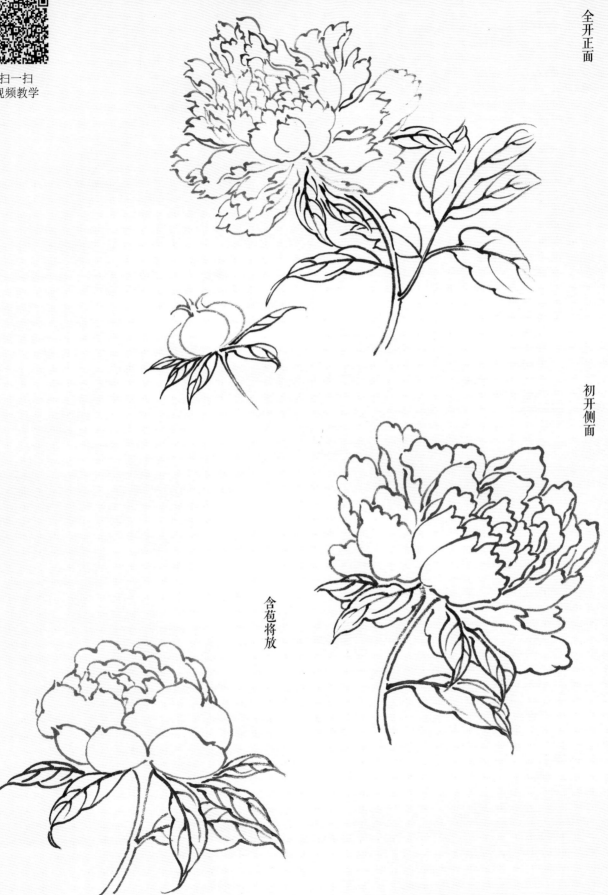

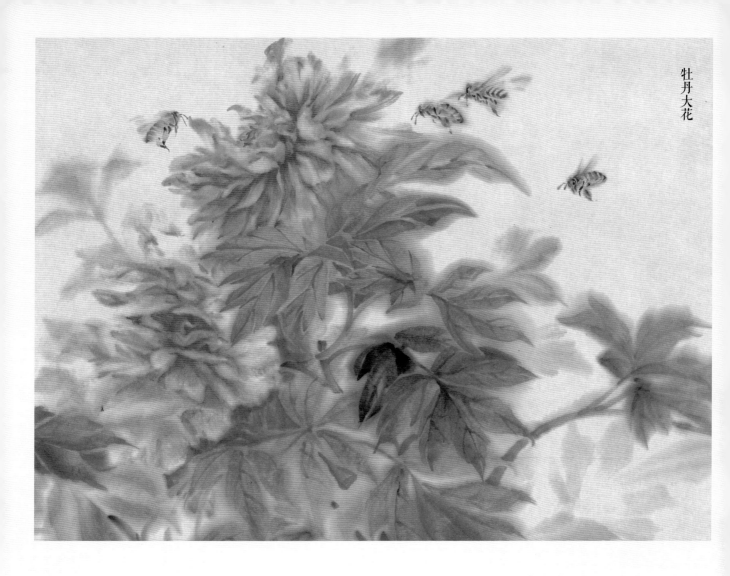

牡丹大花

【札记】

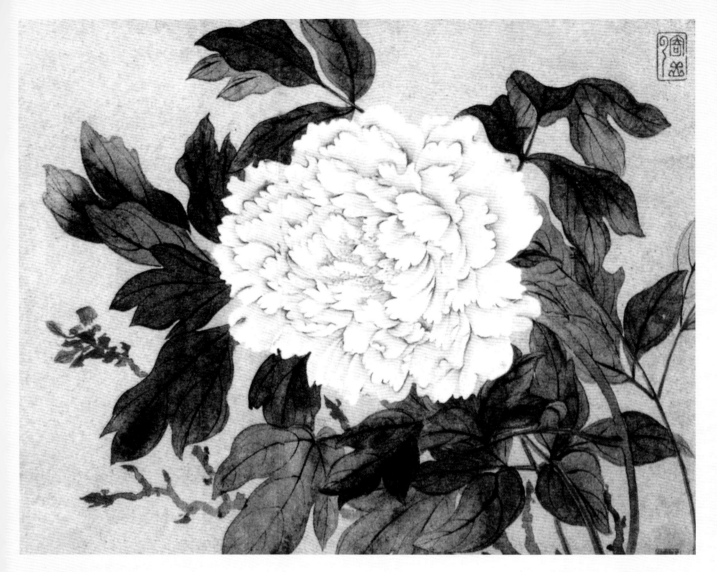

【作品解读】

　　铅粉涂花，复以胭脂染瓣，国色天香，兼得秀逸之气。以铅粉代水墨，又具笔情墨趣和清逸画格，不以勾填法作画，直接以色彩表现对象的质感和层次，这种风格对后世写意重彩花鸟影响深远。作者大胆突破以冷色、淡色为主的画法，浓妆艳抹，冷暖色彩并存，完美地将"徐熙野逸"与"黄筌富贵"统一于画面。

花卉图（局部）　恽寿平
册页　纸本　设色
纵 27.5 厘米　横 43 厘米
（日）大阪市立美术馆藏

【札记】

牡丹图　赵之谦
立轴　纸本　设色
纵 175.6 厘米　横 90.8 厘米
北京故宫博物院藏

【作品解读】

　　以秀石及盛开的牡丹花
丛入画历来是画家喜爱的选
题。赵之谦的这幅牡丹图充
分反映了其敷色用笔的独特
风格。湖石勾勒圆润遒劲。
牡丹的描绘既用恽寿平没骨
画法，又参以勾线填色之法，
两种画法统一在凝重沉厚的
笔法中。敷色善用红、黑、
绿等重色，在对比中求协调，
使画面浓丽热烈。笔墨坚实，
色彩鲜明，一反其淡雅清高
的格调，达到了雅俗共赏的
艺术效果。

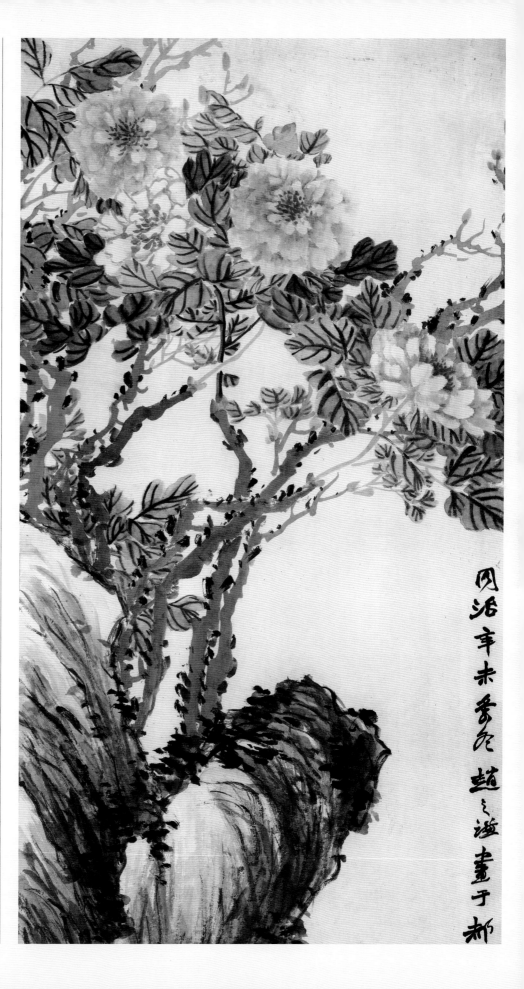

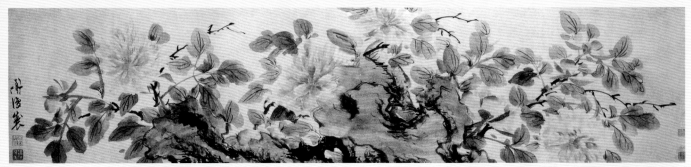

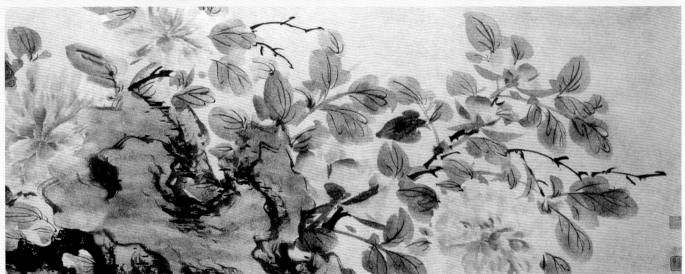

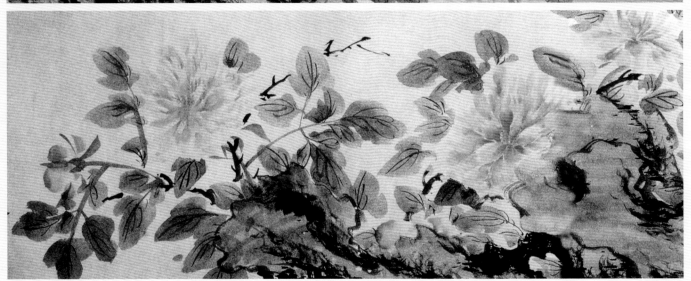

【作者简介】

　　陈淳（1483～1544），明代画家。字道复，后改字复甫，号白阳山人，长洲（今江苏苏州）人。天资秀发，下笔超异，凡经学、古文、诗词、书法，靡不精研通晓。尝从文徵明学书画。画擅长写意花卉，尤妙写生，亦画山水，对后世水墨、写意画有很大影响。与大画家徐渭一起，被后人合誉为"青藤白阳"。

【作品解读】

　　此图画湖石牡丹，色墨并施。花卉用没骨写意，湖石用枯笔勾皴，淡墨涂抹，浓墨醒目，有艳丽清新之感。此图为作者五十七岁时作，体现了画家后期笔墨简练酣畅，既刚健纵肆又不流于粗犷，笔简而神完的风格特点。

洛阳春色图　陈淳
卷　纸本　设色
纵 26.1 厘米　横 111.2 厘米
南京博物院藏

此图充分展现了恽寿平没骨花卉的技法特点，纯用色彩直接晕染而成。画家对所绘对象有极细微的体察，巧妙运用水、粉等技法，将盛开或将要盛开的花朵之姿表现得非常真切和微妙。整个画面明丽清新，色泽典雅，笔致俊逸，意境幽淡。秦祖永曾评说："比之天仙化人，不食人间烟火，列为逸品。"

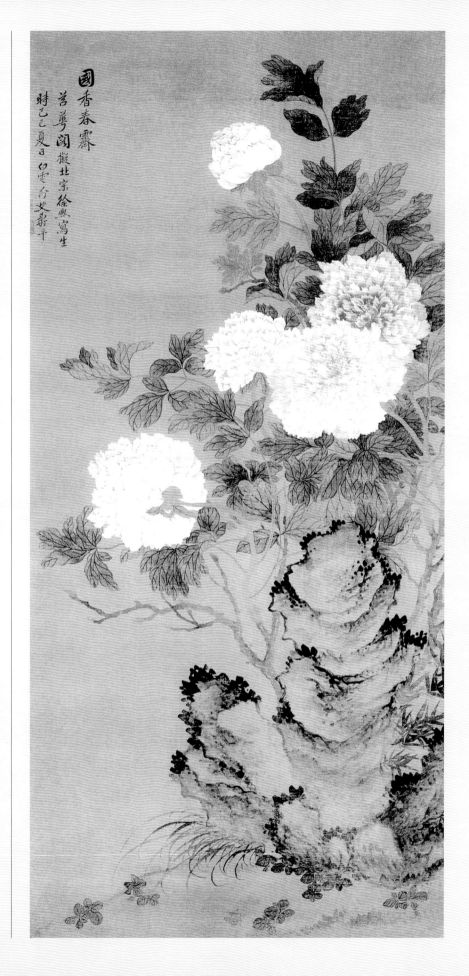

国香春霁图　恽寿平
立轴　绢本　设色
纵 103 厘米　横 51 厘米
南京博物院藏

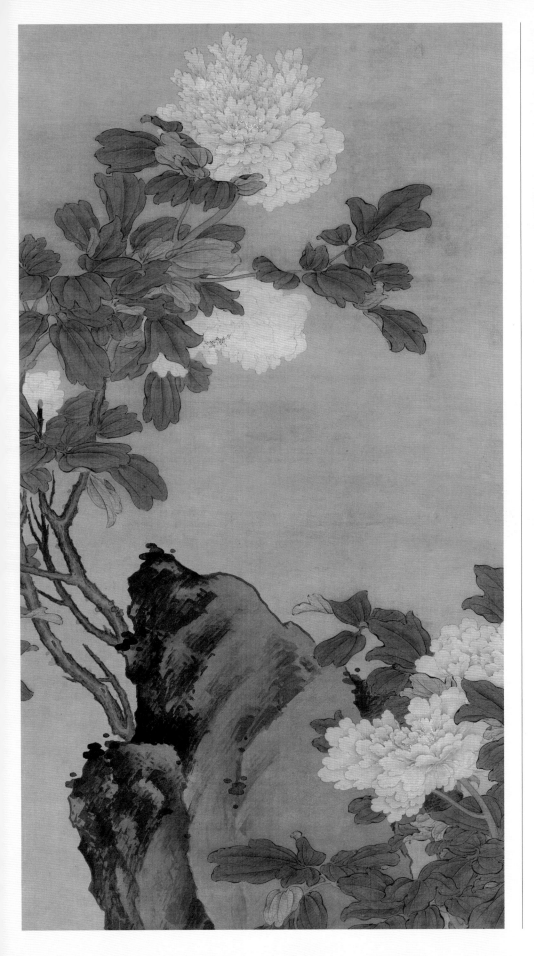

牡丹图　樊圻
立轴　绢本　设色
纵 168.4 厘米　横 46.4 厘米
安徽省博物馆藏

【作品解读】

　　此画写高低两丛牡丹，中间立一奇石。画面布置灵动飞扬，呈曲线变化。牡丹以淡墨双勾，施以淡彩渲染，有"没骨"之韵。叶片描画活泼，设笔工整。以淡墨晕染，结合皴笔，体现出奇石秀逸、坚实之感。工中带写，典雅高贵。

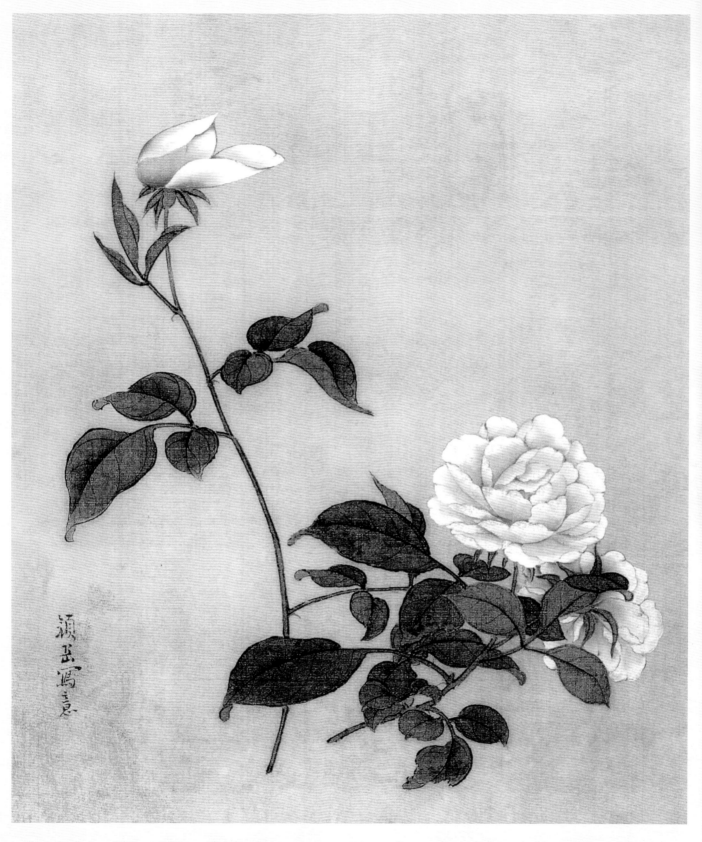

花鸟图　颜岳
册页　纸本
纵 29.8 厘米
南京博物院藏

【作品解读】

此花鸟图册共十二页。此图写二折枝牡丹,一为盛开艳放,一为初吐芳华,清姿艳态,娇美动人。花朵以淡墨勾描,以丹、铅二色晕染,写实生动。辅以深浅绿叶,以浓墨勾筋,线条圆润饱满,叶片清秀洒脱,疏密有致,为花卉写生佳品之作。

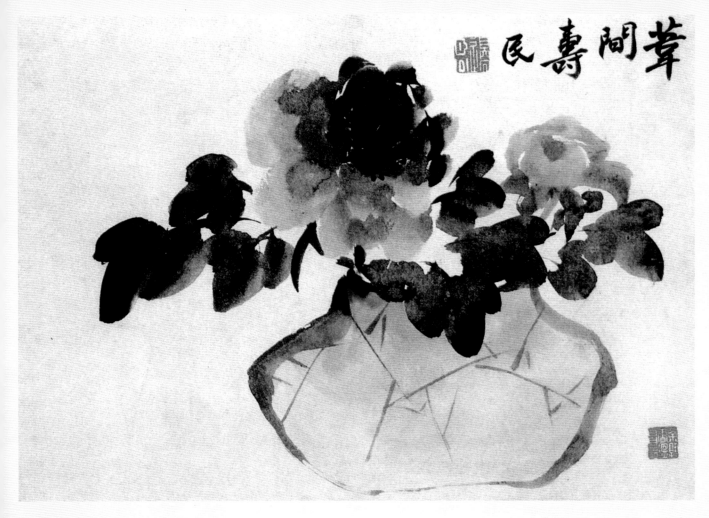

【作品解读】

　　此幅为边寿民《芦雁花卉图册》中的牡丹图。用笔轻松随意，色彩朴素淡雅，写瓶中牡丹不加旁衬，鲜明突出。着笔虽不多，两朵牡丹的盛开、半放之态却活现于纸。画面墨气淋漓，情趣盎然。

牡丹图　边寿民
页册　纸本　设色
纵28厘米　横41.1厘米
四川省博物馆藏

【札记】

马逸，生卒年不详，清代画家。元驭子，字南坪，号陵南，江苏常熟人。工花卉，师蒋廷锡，亦画鱼。

【作品解读】

这是一幅富丽堂皇的工笔重彩花卉图。图中的牡丹花开娇艳，明丽动人，色彩丰富饱满，姿态优雅，设色极其讲究，勾线细致圆润。而花下奇石则用积墨与淡墨晕染相结合绘出，以石绿、石青略染。兰花以重粉罩染，胭脂点蕊，素雅动人。地面以淡彩渲染，营造出空间的伸缩感。

国色天香图 马逸
立轴 绢本 设色
纵 101.7 厘米 横 49.5 厘米
南京博物院藏

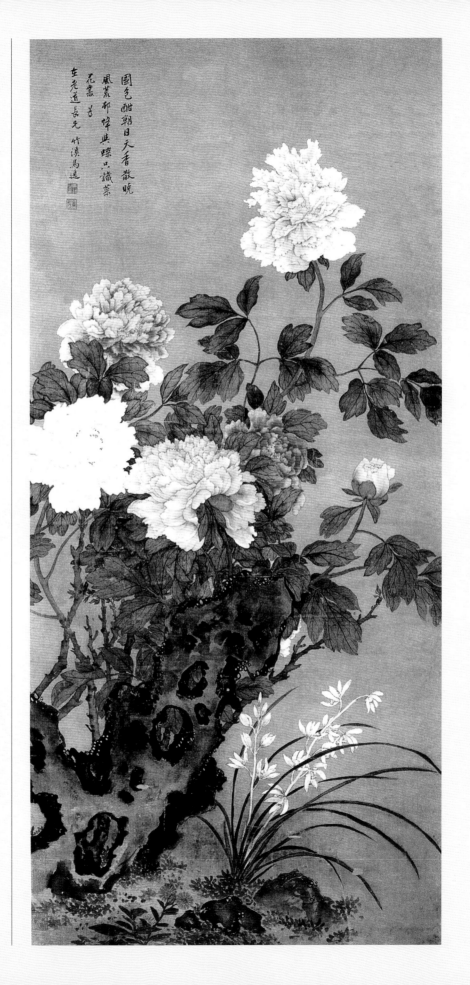

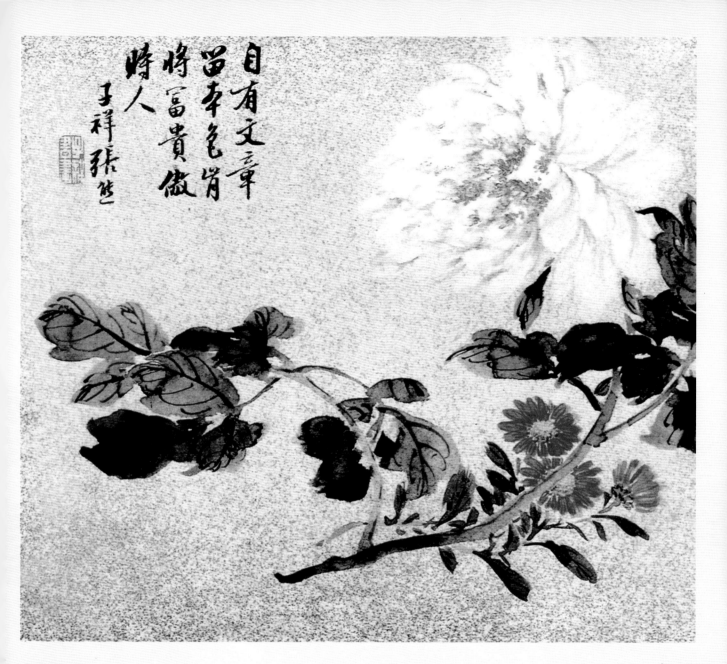

【作品解读】

　　这套图册页共八页，采用恽寿平没骨法绘折枝牡丹一枝，风姿古媚，潇洒秀丽，后衬金盏菊一枝，色泽明艳。

花卉图（之《牡丹图》）　张熊
册页　金笺　纸本　水墨　淡设色
纵 27.8 厘米　横 32.3 厘米
（日）大阪市立美术馆藏

【作者简介】

　　见 49 页

【札记】

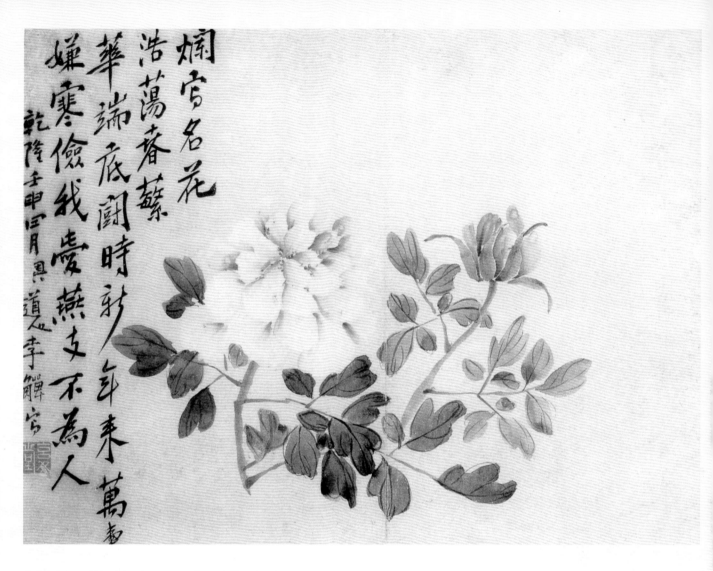

爛熳名花
浩蕩春蘿
華端底鬬時新
嫩寒儉我意燕支不為人
乾隆壬申正月巽道老李鱓寫

花卉图（之一《牡丹》）李鱓
册页 纸本 设色
纵 30.2 厘米 横 42.9 厘米
上海文物商店藏

【作品解读】

此图册为设色写意花卉。用笔自由，点染勾皴，各法所用相宜，为作者小写意花鸟画的代表。笔色多湿润隽秀，色彩和谐清新，笔意不落俗套。

【札记】

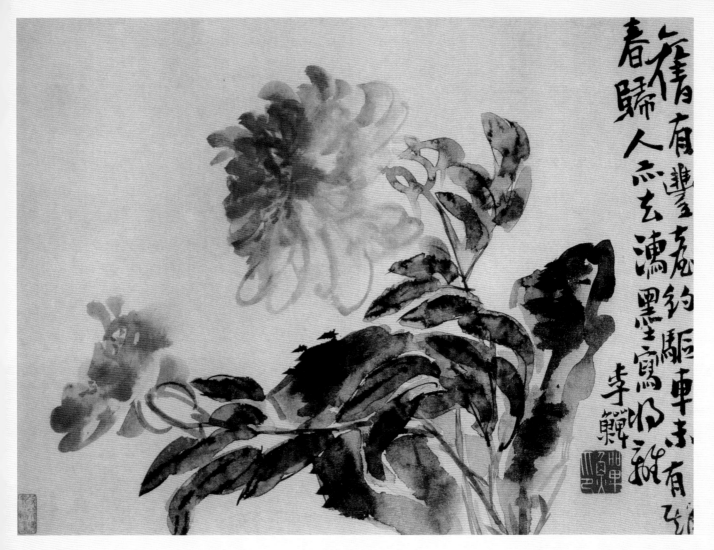

春歸人亦去 舊有豐嬌約 驅車未有期 灑墨寫�`瓣 李鱓

【作品解读】

　　此册共八页，以水墨写名花八种，反映了作者后期豪放纵横的风格。

花卉图（之二《牡丹》） 李鱓
册页　纸本　设色　水墨
纵 25.8 厘米　横 33.5 厘米
北京故宫博物院藏

【札记】

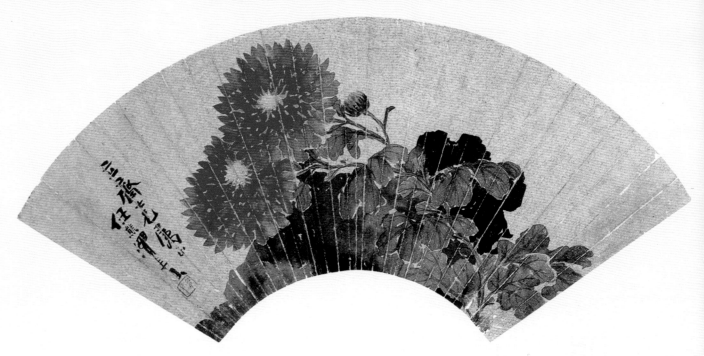

牡丹图　任熊
扇画　绢本　水墨　设色
纵 18.9 厘米　横 54.2 厘米
苏州博物馆藏

【作品解读】

　　此扇面构图简洁。以水墨晕染出湖石一块，牡丹斜伸向上，以没骨写意之法点写片片花瓣。设色妍丽而不失沉稳。花枝与题款相呼应。

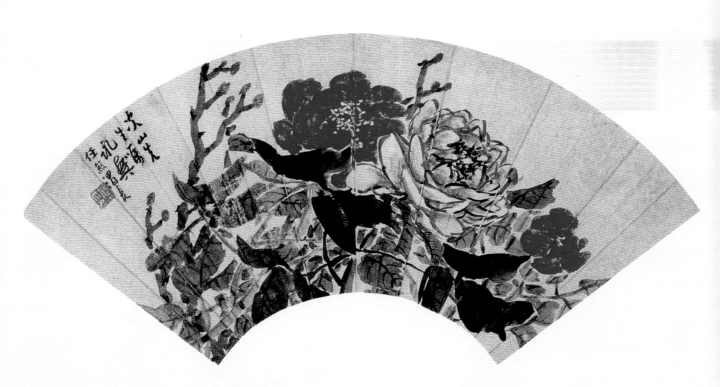

花卉图　任熊
扇面　洒金笺　纸本　水墨　设色
纵 19.2 厘米　横 54.3 厘米
浙江省博物馆藏

【作品解读】

　　此扇面以纵笔恣肆的风格，写鲜花盛开之貌，设色大胆、对比强烈。红、黑、绿三重色相互映衬。叶之俯仰欹正，随意点写，又自得天成之趣。

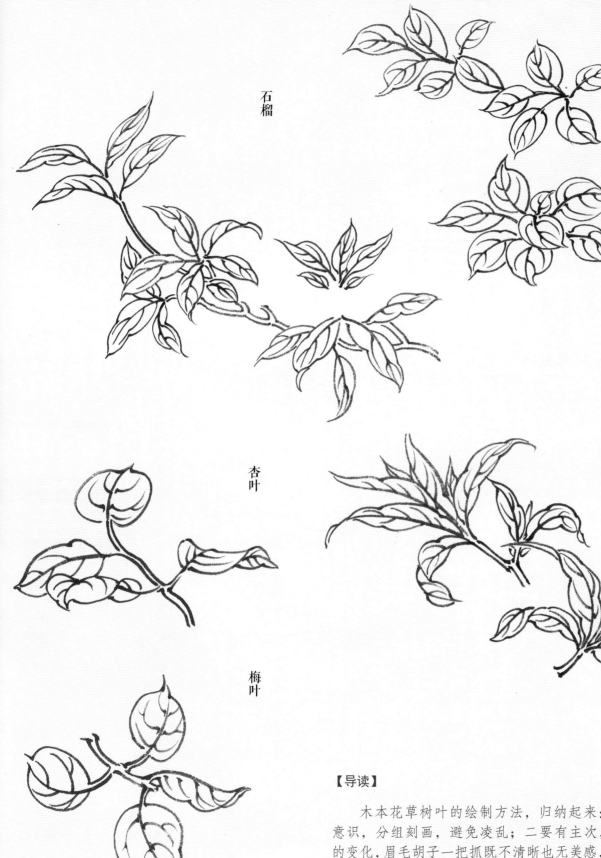

海棠

石榴

杏叶

桃叶

梅叶

【导读】

　　木本花草树叶的绘制方法，归纳起来：一要有整体意识，分组刻画，避免凌乱；二要有主次，前后，虚实的变化，眉毛胡子一把抓既不清晰也无美感，平板如死水；三着眼全局整体的基础上，让每一片叶子都有各自的面貌，忌讳机械的复制排列和堆砌。

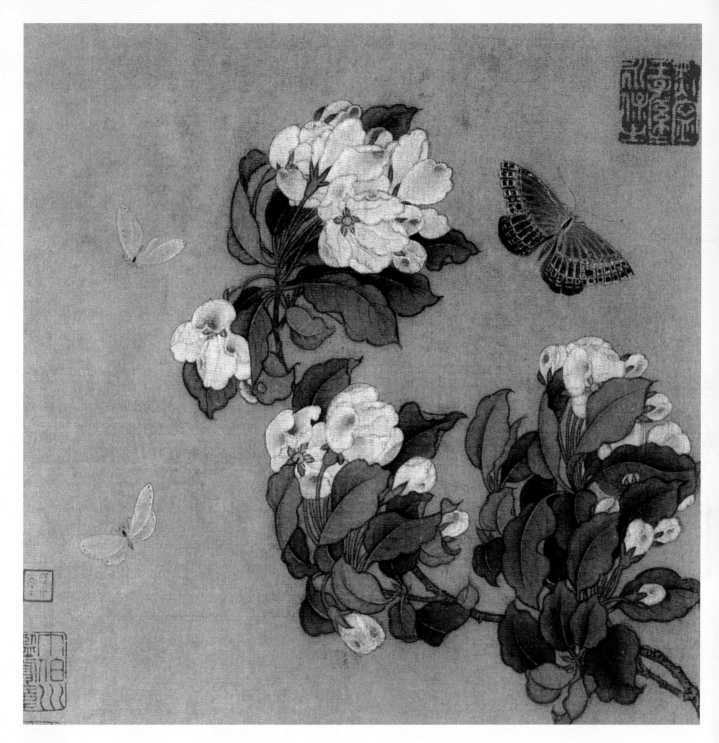

海棠蛱蝶图　佚名
册页　绢本　设色
纵 25 厘米　横 24.5 厘米
北京故宫博物院藏

【作品解读】

　　此图工笔重彩画海棠花蝶，以叶花翻卷之状，将无形之风绘出，以"有形"写"无形"，十分精妙。整幅作品用笔工整，敷色浓丽沉稳，花叶用颜色层层渲染出阴阳向背，生动传神。

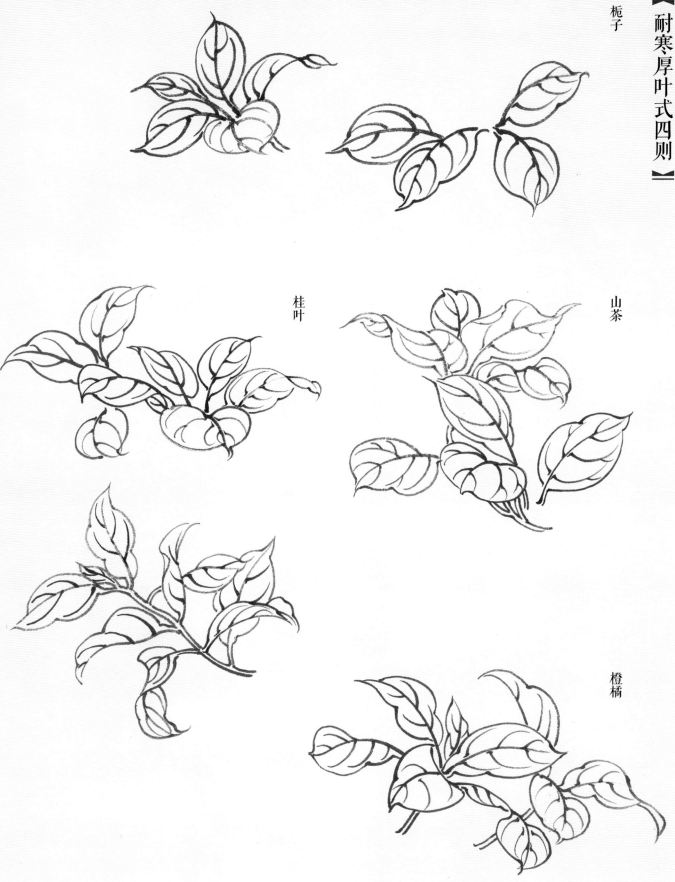

桂叶

山茶

橙橘

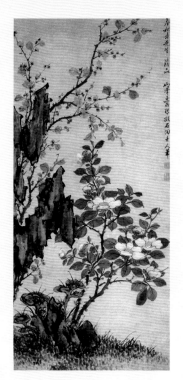

花卉图　佚名
立轴　纸本　设色
纵 94.8 厘米　横 44.5 厘米
上海博物馆藏

【作品解读】

　　此画是仿沈周的笔法所作的一幅小写意花鸟画。画中一株山茶花叶繁茂，后有嶙峋奇石耸立，奇石以焦墨勾出形状，淡墨晕染，山茶设色清丽、兼工带写。梅花则飞笔点出，天然之趣盎然。

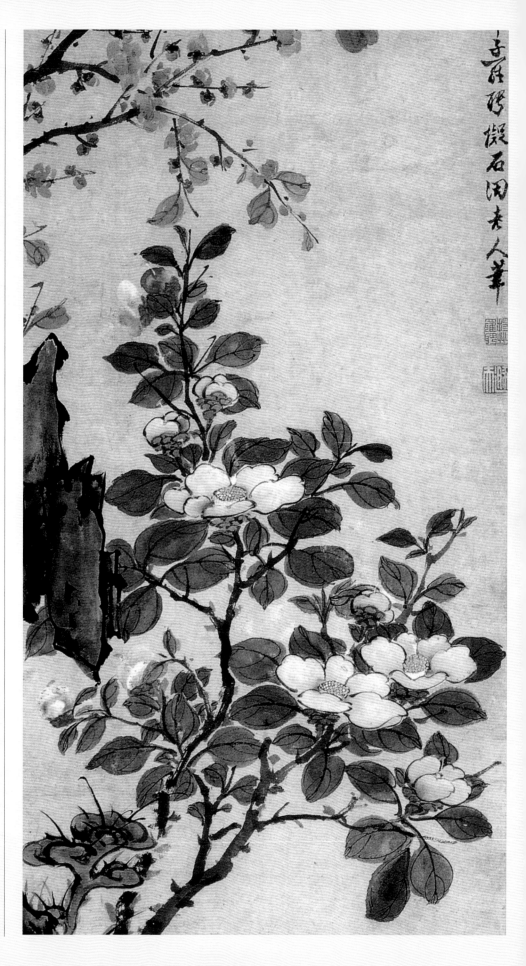

蔷薇

月季

玫瑰

【导读】

　　工笔画叶要严谨细腻，还要取舍有度。

　　写意画更要能删繁就简。用色、墨时先蘸淡色至全笔，蘸稍浓色至笔中段，再蘸浓色至笔前端，笔毫落纸后色阶自然呈现纸上，层次也自然形成规律。这些基础技法要灵活运用，到老熟时笔随心运又是另外一番境界。

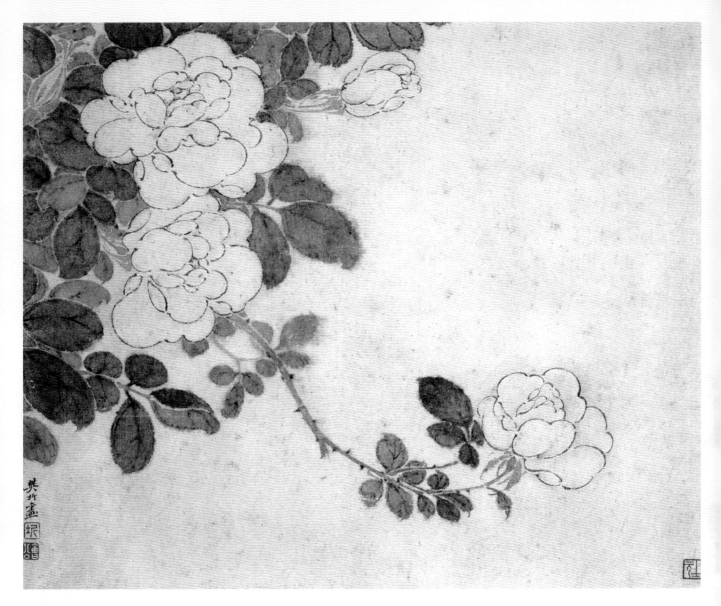

月季图 樊圻
册页 纸本 设色
纵 25.4 厘米 横 31.4 厘米
北京故宫博物院藏

【作者简介】

见 48 页。

【作品解读】

　　用双勾描出月季花瓣之轮廓，略设藤黄渲染，以朱砂点写花蕊；叶片及枝条直接用色彩染画出向背明暗来，得没骨画法之韵味。整个画面清新雅丽，构图别有新意。

【札记】

枝梢

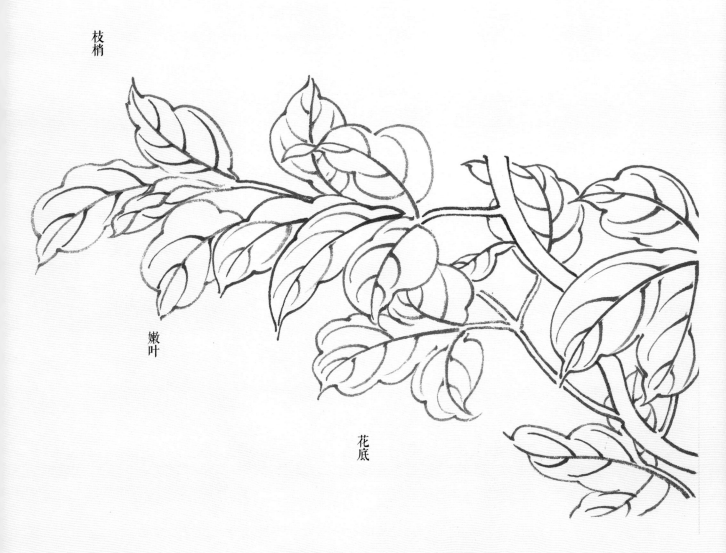

嫩叶

花底

【作者简介】

　　慈禧（1835～1908），姓叶赫那拉，咸丰帝妃子，后因子即位为同治帝，而晋封为皇太后。1861 年发动辛酉政变，之后掌握朝中实权达 48 年之久。艺术上具一定才能，尤其工于花卉，可以从她传世的两幅牡丹图中看出。

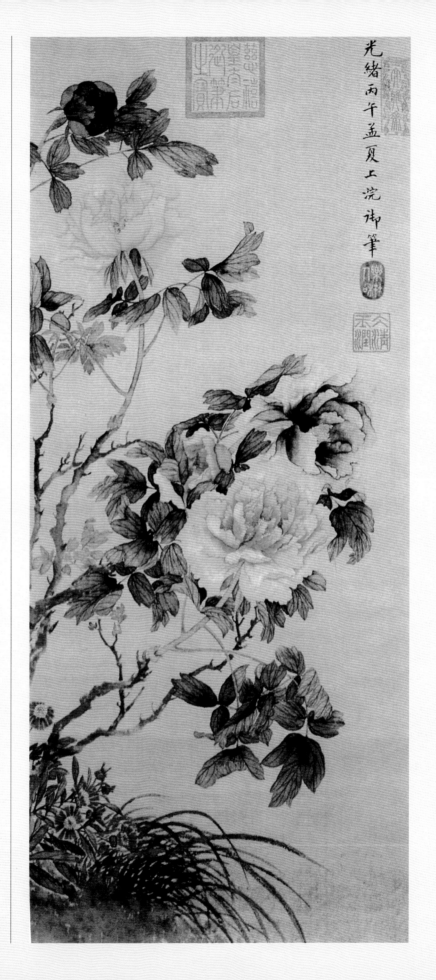

【作品解读】

　　这幅牡丹图以典型的工笔淡彩技法绘出花、叶，老枝及地面兰草，没骨写意而成。设色清雅，浓淡相宜。线条圆润。叶片俯仰具动势。构图具有节奏感。

花卉图　慈禧
立轴　纸本　设色
纵 88.5 厘米　横 39.5 厘米
私人藏

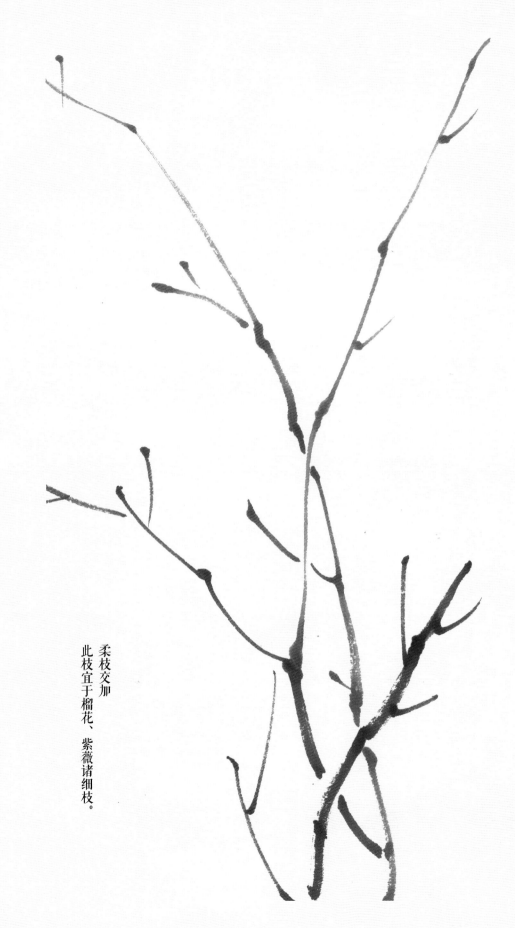

【 木本各花梗起手式九则 】

柔枝交加
此枝宜于榴花、紫薇诸细枝。

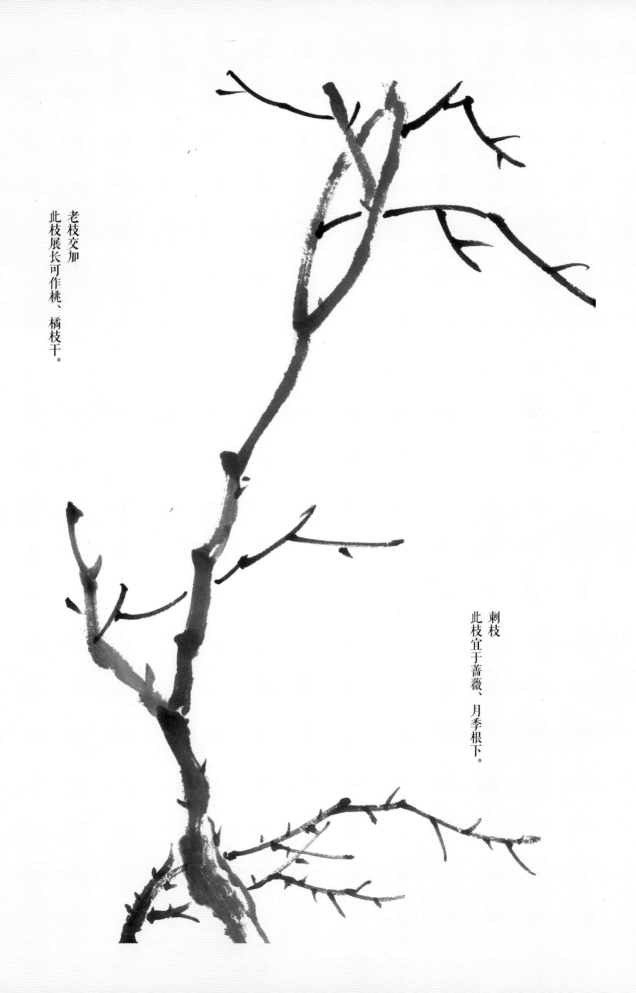

老枝交加
此枝展长可作桃、橘枝干。

刺枝
此枝宜于蔷薇、月季根下。

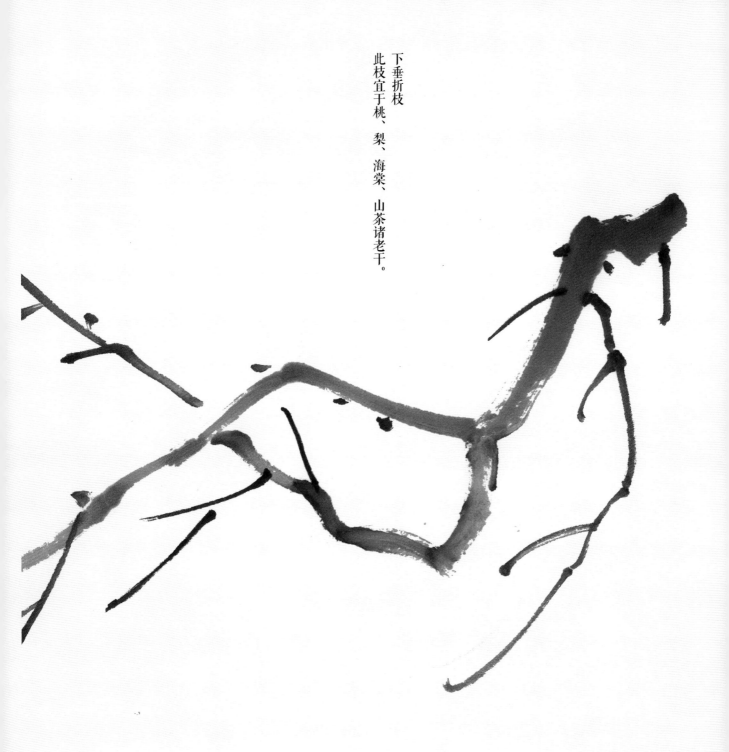

下垂折枝
此枝宜于桃、梨、海棠、山茶诸老干。

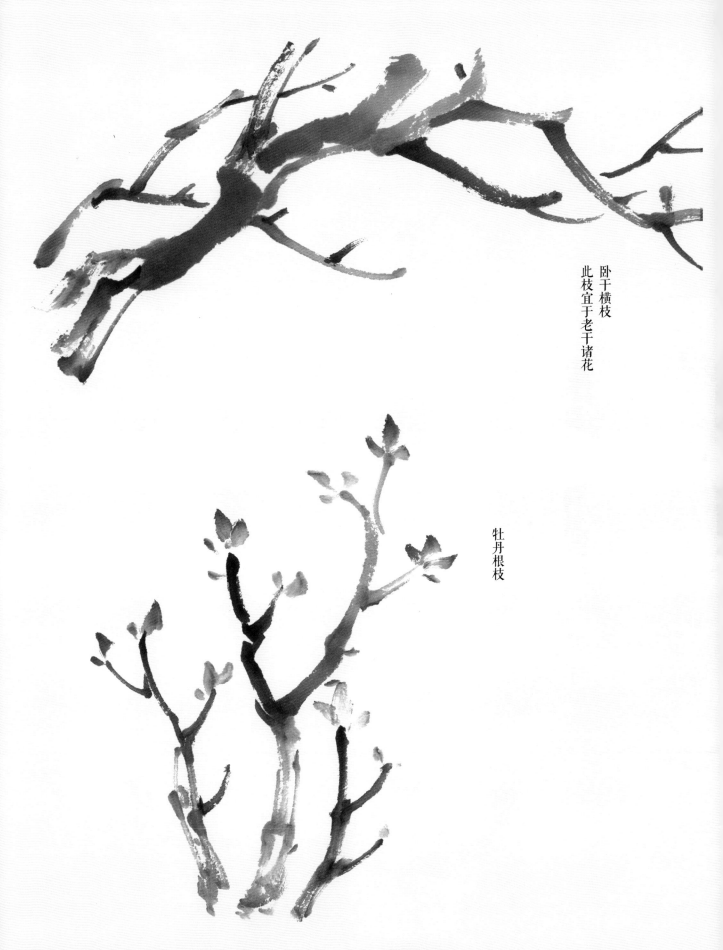

卧干横枝
此枝宜于老干诸花

牡丹根枝

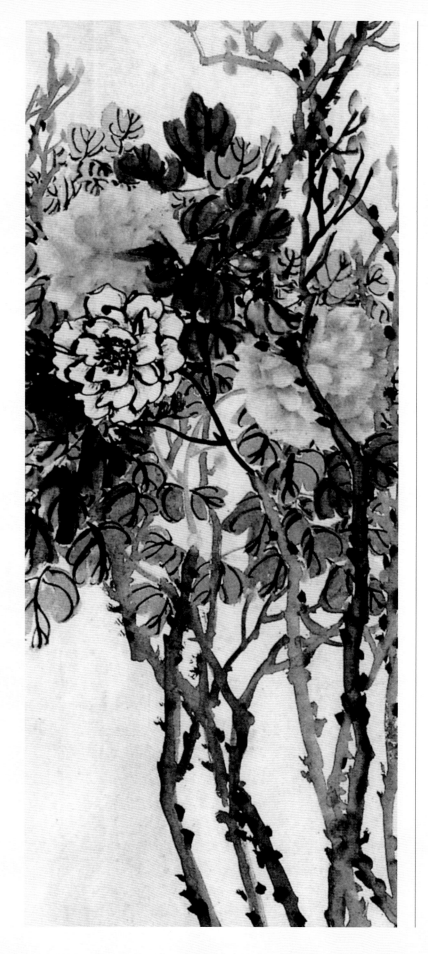

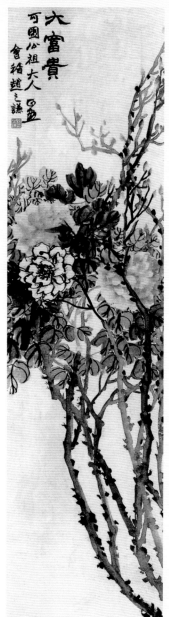

花卉图（一） 赵之谦
屏 纸本 水墨 淡设色
纵 172.2 厘米 横 47 厘米
（日）泉屋博古馆藏

【作品解读】

　　此屏为四条，皆以潇洒
灵动的墨色分别写梅竹、牡
丹、荷花、紫凤四季花卉。
构图同中求异，富有变化。
出笔浓淡相间，刚柔相济，
尤善用色，色墨相融，使画
面透溢出清新隽永的气息。
其大胆的用色，与徐渭画法
相异，也是海派绘画吸收西
洋画法所形成的特点之一。

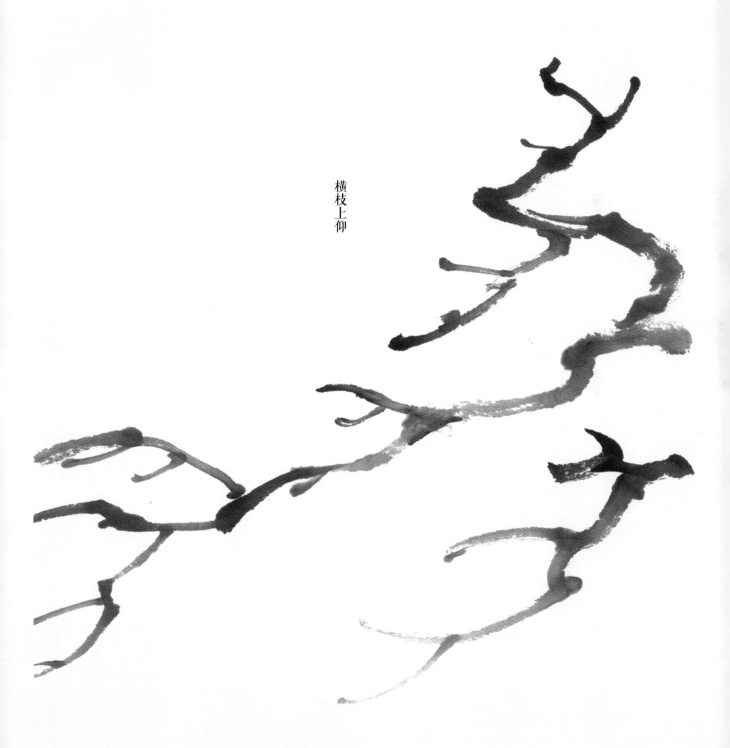

横枝上仰

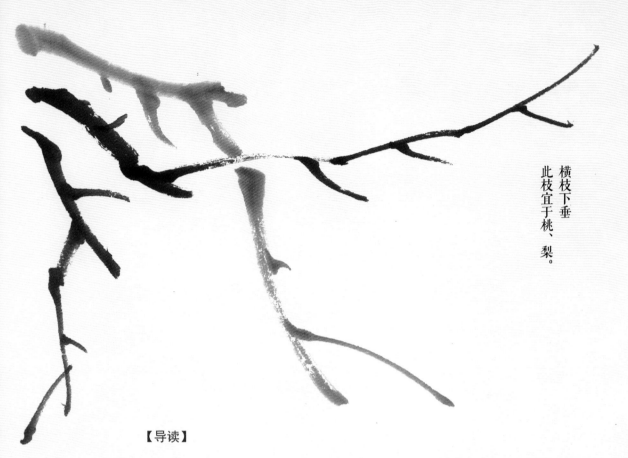

横枝下垂
此枝宜于桃、梨。

【导读】

　　藤科植物枝干盘曲，最见书法功夫。行笔、运笔间充满篆籀的老辣雄强，又有行草的飘逸俊朗。画藤悬腕执笔，以肩带肘，行笔才流畅自如。忌讳单用腕或指行笔，不但生硬，画面也会气象局促。书法中讲的取"势"，用于画面可使画面气脉贯达，呈现出流动的韵律，让画面的"气势"流于画外，干湿浓淡的自如交替如行云流水、引人入胜。反之，则失"势""断气"，作品也达不到较高的艺术水准。这些问题书画相通。

藤枝
此枝宜于藤本各花

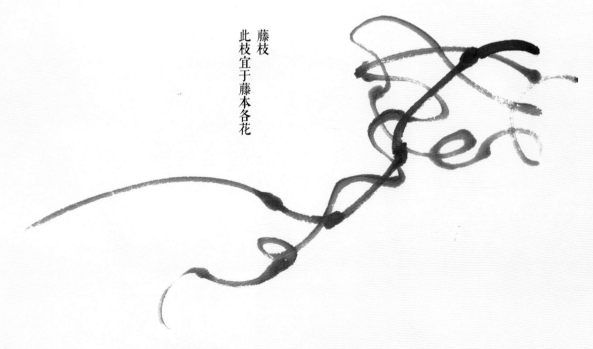

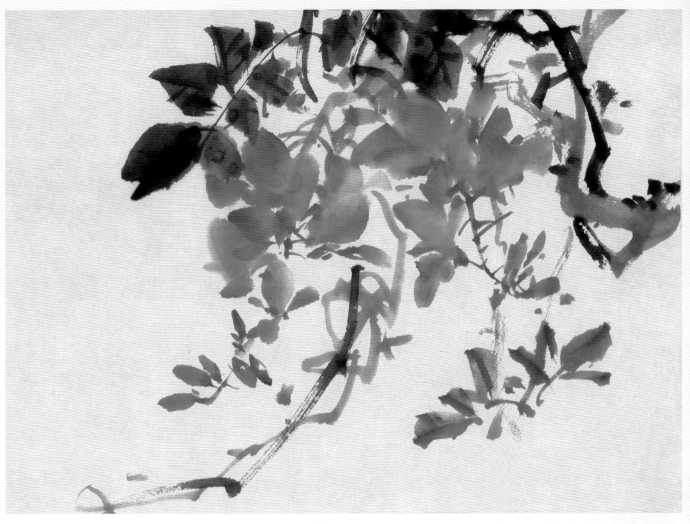

【札记】

扫一扫
视频教学

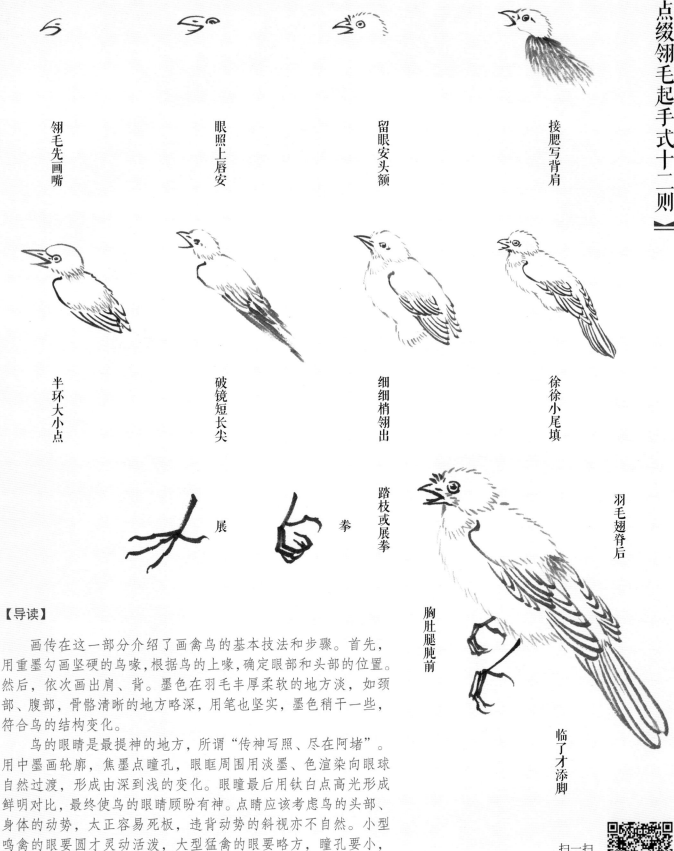

接腮写背肩

留眼安头额

眼照上唇安

翎毛先画嘴

徐徐小尾填

细细梢翎出

破镜短长尖

半环大小点

羽毛翅脊后

胸肚腿胧前

临了才添脚

踏枝或展拳

展

拳

【导读】

画传在这一部分介绍了画禽鸟的基本技法和步骤。首先，用重墨勾画坚硬的鸟喙，根据鸟的上喙，确定眼部和头部的位置。然后，依次画出肩、背。墨色在羽毛丰厚柔软的地方淡，如颈部、腹部，骨骼清晰的地方略深，用笔也坚实，墨色稍干一些，符合鸟的结构变化。

鸟的眼睛是最提神的地方，所谓"传神写照、尽在阿堵"。用中墨画轮廓，焦墨点瞳孔，眼眶周围用淡墨、色渲染向眼球自然过渡，形成由深到浅的变化。眼瞳最后用钛白点高光形成鲜明对比，最终使鸟的眼睛顾盼有神。点睛应该考虑鸟的头部、身体的动势，太正容易死板，违背动势的斜视亦不自然。小型鸣禽的眼要圆才灵动活泼，大型猛禽的眼要略方，瞳孔要小，看似"白眼向人"以示桀骜不驯、威猛刚毅。大型猛禽眼部高光需点得对比强烈、醒目为好。

扫一扫
视频教学

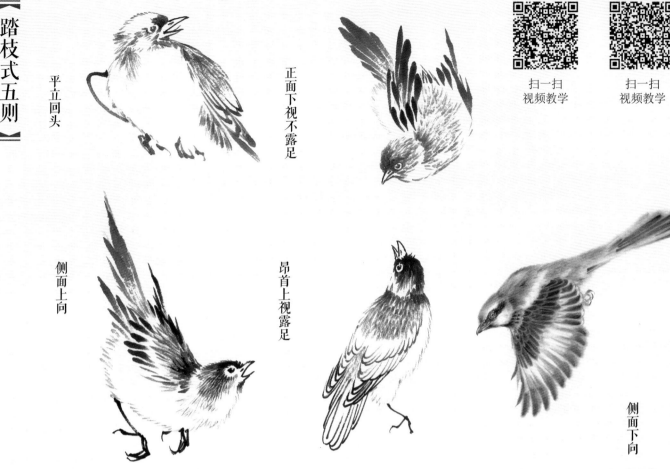

平立回头

正面下视不露足

扫一扫
视频教学

扫一扫
视频教学

侧面上向

昂首上视露足

侧面下向

【导读】

　　鸟的羽毛，色彩绚丽、变化万千。从翅膀说起，最外层长大的是初级飞羽，略短靠近肩部的是覆羽。初级飞羽较硬，用墨、色也较重，过渡到较细软的覆羽，用墨、色较淡，总之施色要参考鸟的结构才不至于零乱。

　　鸟的头部、背部、腹部是鸟类设色的三大部分，三块颜色要有区别，整体还要统一。以鸟背部设色为例：首先，肩背整体着淡色；其次，由颈肩衔接部分向背部二次着色、墨，形成由浓到淡的羽毛变化；其三，画出斑点，再勾一次，注意前面着色与后面"丝毛"要有层次，要透气，不要画成僵板的一片。背部色彩比腹部深，腹部着色规律与之基本相同，但用色可以灵活一些。

　　"丝毛"是中国画中表现禽鸟走兽的常用技法。将蘸好色的笔压掉多余水分，呈散锋扁平状，依据动物身体结构的起伏变化，由淡开始加深，形成毛发的质感。绘制时，应该笔笔衔接，交搭自然（初学可以回顾我们画树叶、苔草的技法，丝毛是这些技法的延伸和发展）。在大统一的基础上，找一些小变化，如风吹、自然卷曲的变化，使之更加丰富。画走兽等体型大的动物更要注意这些破立的规律，较小的禽鸟初学能做到统一整体即可。

　　从全局入手，在整体画面的某几个点增加趣味性。如任伯年的画中经常有半露的惊雀飞遁于花间，悠哉的麻鸭在荷塘隐现。古人讲"花看半开"，就是给人广大遐想的空间，来体味其中无尽韵味，延展艺术的内在张力。由此看来，技法是手段、方法，画论、画理是依据、指导，不同层次的理解运用，效果也截然不同。

　　有人学《芥子园画传》，学成了"本本主义"，"觉悟"后诟病画传"太程式化""扼杀灵性"；而另一些人则能观察体悟、旁征博引、举一反三，由此探寻门径，最终修成正果。学习的过程是不断积累的过程，也是不断扬弃的过程，这个世界没有包治百病的仙丹。如同我们学步，幼小时被父母扶着走，稍大坐学步车走，扶着墙走，到最终会走、会跑、跳，谁没有跌过跟头？这个过程又如何能省略？健康的成人也不会继续坐学步车走路，所以我们要在不同的学习阶段正确看待《芥子园画传》的内容。

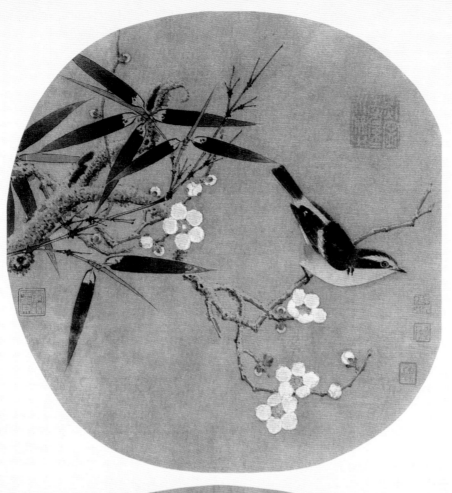

【作品解读】

　　此图体现了南宋院体花
鸟画的典型特征。图中梅竹
相依，由左上向下斜势而出，
枝头黄莺，宛然欲起，饶有
生趣。构图之精巧，线条勾
勒之细腻，设色之清疏淡雅，
都与画院名家林椿的画风相
近。

梅竹雀图　佚名
团扇　绢本　水墨　设色
尺寸不详
(美) 私人藏

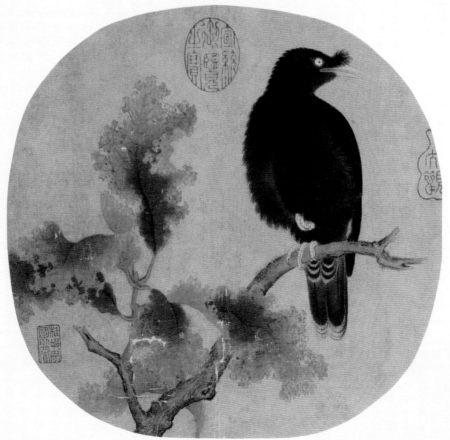

【作品解读】

　　整幅构图疏密得体，用
笔工整，刻画入微，神形兼
备，为宋代写生花鸟画中的
杰作。

枯树鸥鹆图　佚名
团扇　绢本　设色
纵25厘米　横26.5厘米
北京故宫博物院藏

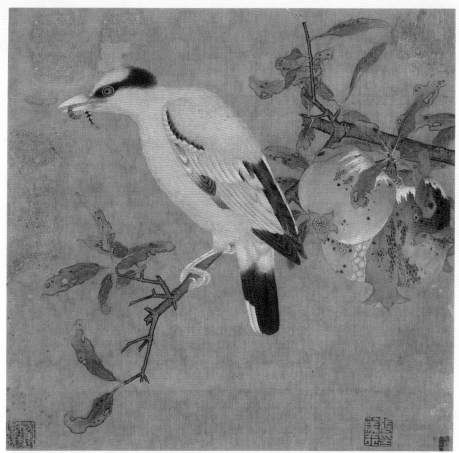

【作品解读】

　　此图绘黄鸟一只，嘴啄小虫，栖止于榴枝上，神形毕肖。图中枝梗从右向左斜出，沉甸甸的石榴挂于枝干。榴叶萧瑟，鸟的羽毛用淡黄染色后，再用粉白以短而细的笔触勾描，具有毛茸茸的质感。鸟的翅膀和尾部等处，浓淡墨色参用。画面设色浓艳而又对比鲜明。

榴枝黄鸟图　佚名
册页　绢本　设色
纵 24.6 厘米　横 25.4 厘米
北京故宫博物院藏

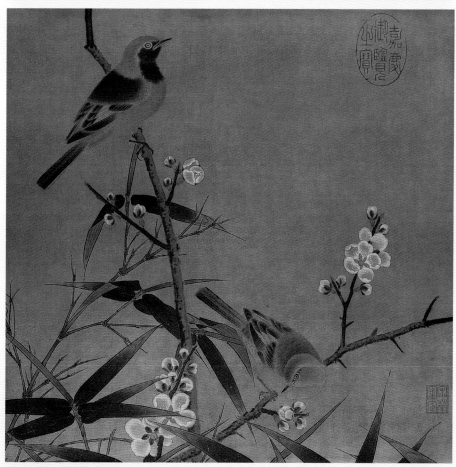

【作品解读】

　　此图绘绿竹丛中，白梅二枝，枝疏花茂，袅娜清冷。枝上两只小鸟栖息，其中一只抬头向上远眺，一只低头俯视，形神毕肖，茸毛质感逼真。图中竹叶为双勾填色，笔力劲辣，用笔精工，设色清丽。画风近于南宋画院一派，精工巧丽中又见生动。

梅竹双雀图　佚名
册页　绢本　设色
纵 26 厘米　横 26.5 厘米
北京故宫博物院藏

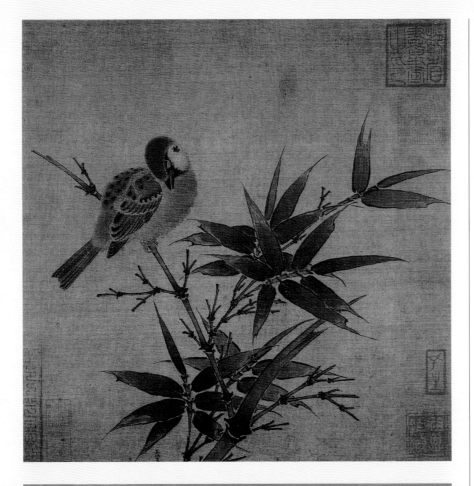

【作者简介】

　　吴炳，生卒年不详，南宋画家。毗陵武阳（今江苏常州）人。工画花鸟，写生折枝，妙夺造化，彩绘精致富丽。绍熙初，光宗赵惇皇后李氏，赏识其画，授画院待诏。画风谨守院体，作品较多。画迹有《春池睡鸭》《山茶鹁鸽》《鸳鸯瑞莲》《宝珠玉蝶》《折枝绛桃》等二十六件，著录于《绘事备考》。传世作品有《出水芙蓉图》。

【作品解读】

　　整幅画面景物聚于下侧，受南宋构图的影响。图中竹枝用双勾法，雀鸟用没骨法画出后，重点部位再用墨线描出。这是吴炳传世作品中的代表作。

竹雀图　吴炳
册页　绢本　设色
纵 25 厘米　横 25 厘米
上海博物馆藏

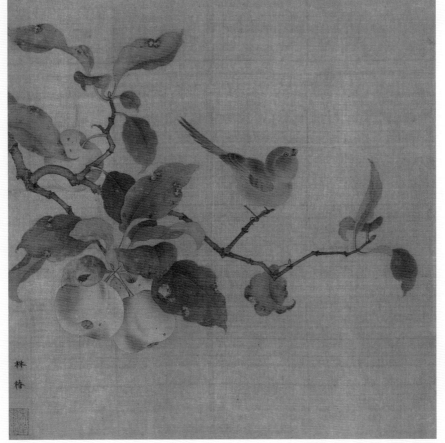

【作品解读】

　　枝上硕果累累。其上栖息一小鸟，翘起尾巴，挺起毛茸茸的胸脯，作欲飞的情态，形象生动可爱。悬挂着沉甸甸果实的树枝，仿佛在轻轻地颤动。果叶正反两面的枯荣之态刻画细致，连虫蚀的痕迹都颇为清晰。画面虽然简单，却充满生机盎然的意趣，具有强烈的感情色彩。全图笔法精工，设色妍美，是南宋初期花鸟画的代表作。

果熟来禽图　林椿
册页　绢本　设色
纵 26.5 厘米　横 27 厘米
北京故宫博物院藏

【作者简介】

任仁发(1255～1327),
元代画家、水利家。字子明,
号月山道人,松江青龙镇(今
属上海市青浦)人。官至浙
东道宣慰副使。擅画人物,
尤长画马,自学韩幹。兼擅
人物故事、花鸟等多种科目。
传世作品有《二马图》《出
圉图》《张果见明皇图》《秋
水凫鹭图》。

【作品解读】

此图是任仁发的花鸟画
精品,工丽优美。画中溪岸
上的坡石杂草、秀竹丛篁,
居于一角。一株秋海棠从石
后伸出,花正盛开,几只山
雀啾喁其中。两只野鸭,一
只正整理着羽毛,另一只正
在水中徜徉,却又仿佛被岸
上的什么所吸引。此画继承
了宋代院画的传统,采用双
勾填色的方法,细致地加以
描绘。画面严谨、柔和,色
彩典雅和谐,富有生机。

秋水凫鹭图　任仁发
立轴　绢本　设色
纵 114.3 厘米　横 57.2 厘米
上海博物馆藏

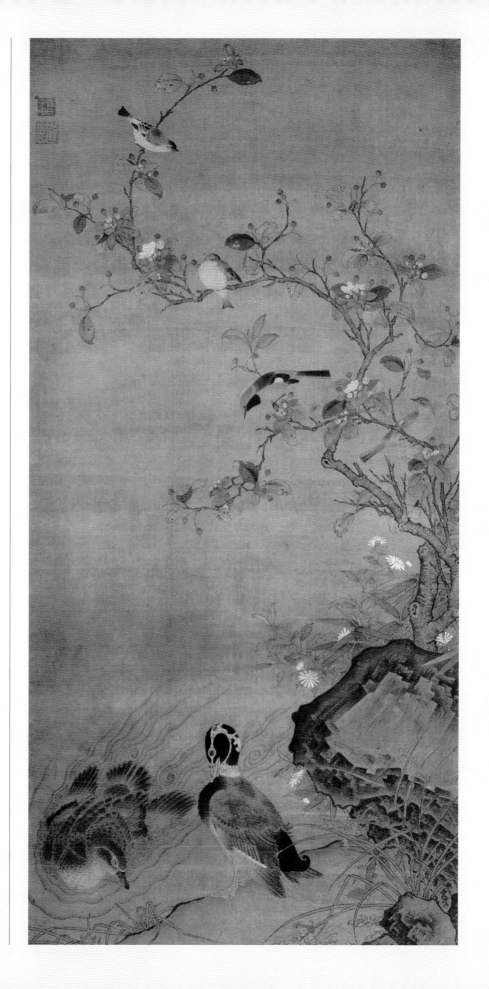

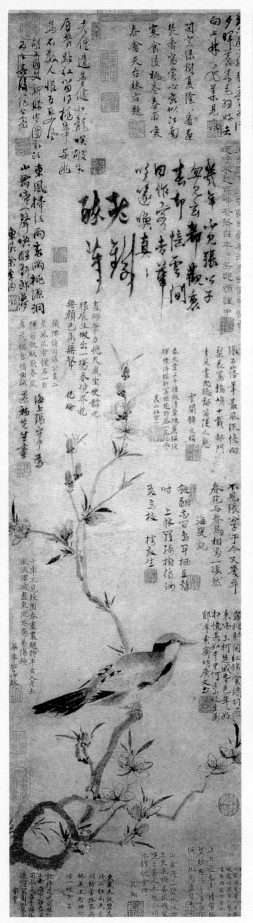

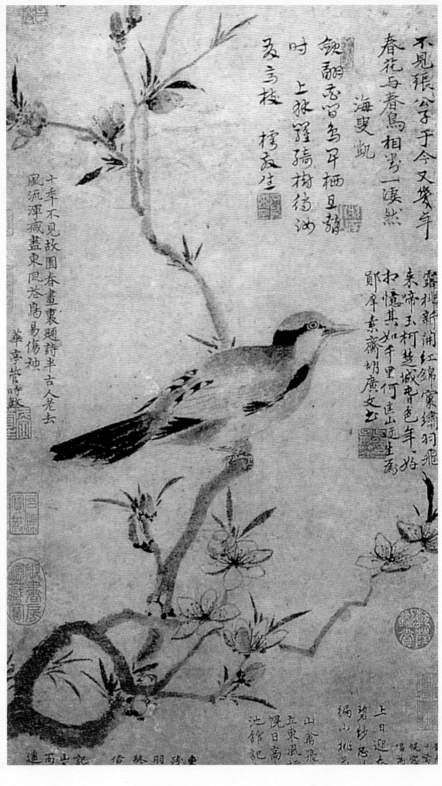

桃花幽鸟图　张中
立轴　纸本　墨笔
纵112.2厘米　横31.4厘米
台北故宫博物院藏

【作品解读】

图绘折枝桃花，枝上栖一禽鸟。画家用墨直接点写出枝叶，桃花或勾或点，禽鸟略加勾染。构图、用笔都很疏简，较王渊的墨笔花鸟更为简逸，近于写意的画法，亦属墨戏之作。画幅上有杨维桢、范公亮等十余人题咏。

边景昭，生卒年不详。明代宫廷花鸟画家。字文进，福建延平府沙县（今福建沙县）人，祖籍陇西（今属甘肃）人。永乐年间（1403～1424）任武英殿待诏，至宣德时（1426～1435）仍供奉内廷。后为翰林待诏，常陪宣宗朱瞻基作画。他为人旷达洒落，且博学能诗。他继承南宋"院体"工笔重彩的传统，其作品工整清丽，笔法细谨，赋色浓艳，高雅富贵。有"花之妖笑，鸟之飞鸣，叶之蕴藉，不但勾勒有笔，其用笔墨无不合宜"之说。边景昭的墨线气力十足，变化丰富，精谨细微，柔韧相宜。

【作品解读】

此图中梅、竹、松三友为支干，各色禽鸟聚集其上，或飞或鸣，或嬉或息，呼应顾盼，仰俯侧反，各尽其态。画家师承南宋画院体格，精于勾染刻画，工整细致之间，又不失活泼自然之趣。构图虽繁复，但因巧于穿插掩隐，所以繁而不乱，显示了画家艺术功力之深厚。

三友百禽图　边景昭
立轴　绢本　设色
纵 152.2 厘米　横 78.1 厘米
台北故宫博物院藏

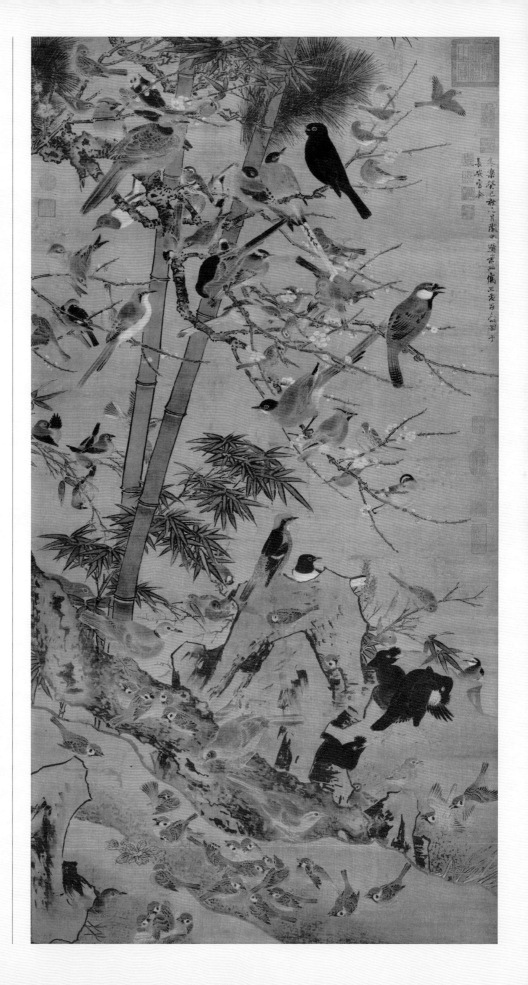

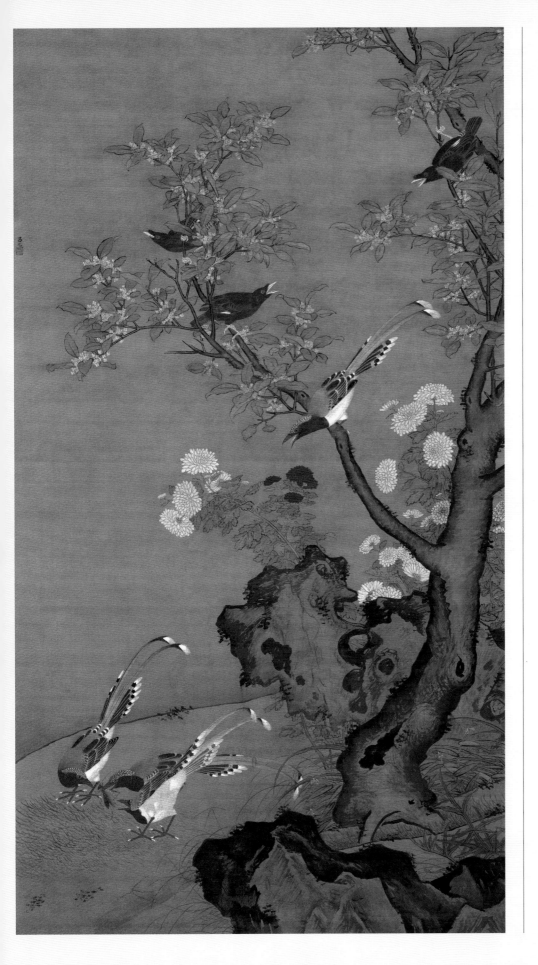

【作者简介】

　　吕纪(1477~?),字廷振,号乐愚,浙江宁波人。弘治间(1488～1505)供事仁智殿,为宫廷作画。擅画临古花鸟,近学边景昭,远宗南宋院体风格,延续了黄筌工整细致的画风及勾勒笔法,并予以发扬,多以凤凰、仙鹤、孔雀、鸳鸯之类鸣禽为题材,杂以浓郁花树,画面灿丽。亦作粗笔水墨写意者,笔势劲健奔放,与林良相近,与边景昭同为明代院体花鸟画中临古派的代表。传世作品有《桂菊山禽图》《榴花双莺图》《雪景翎毛图》《浴兔图》等。

【作品解读】

　　此图画一株高大的桂花树,枝干苍健,花叶繁茂。枝头上的八哥,两只隔枝对唱,一只翘首远眺,另有一蓝色绶带朝树下鸣叫,原来树下还有三只绶带,正围着一只草虫,争相啄食桂树,周围伴有盛开的菊花以及巨石、秀草。

　　造型严谨,布置得宜,形象间有呼有应,生意浮动,给人以一种欢快和谐的感觉。

　　花与叶勾勒填色,禽鸟丝毛晕染,用笔工细,设色鲜丽,是典型的工笔重彩的画法。树干和石头用笔较纵放,墨色较重,有马远、夏圭的笔意。粗细两相映衬,画面灿烂夺目,是画家的代表作之一。

桂菊山禽图　吕纪
立轴　绢本　重设色
纵 192 厘米　横 107 厘米
北京故宫博物院藏

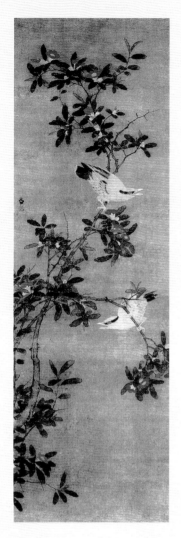

榴花双莺图　吕纪
立轴　绢本　设色
纵 120.4 厘米　横 40.2 厘米
南京博物院藏

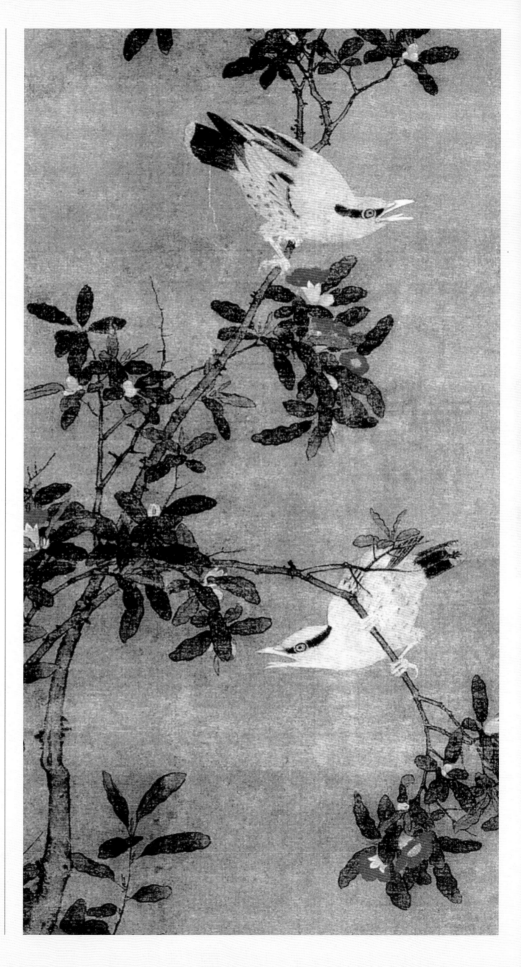

【作品解读】

　　此画写榴树一枝，繁花
盛开，一对黄鹂栖于枝头，
一上一下，鸣啼相应，神态
活泼。工笔重彩，勾勒填色，
绚丽多彩，为明代中期院体
画的典型风格。

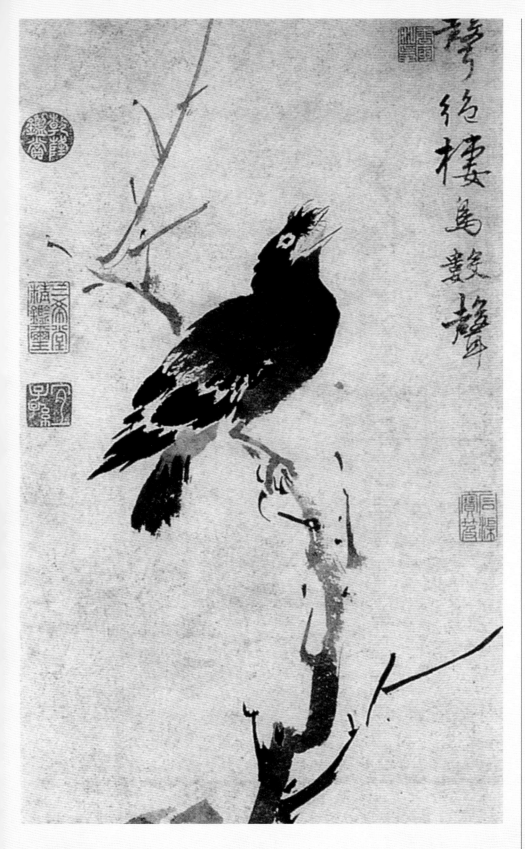

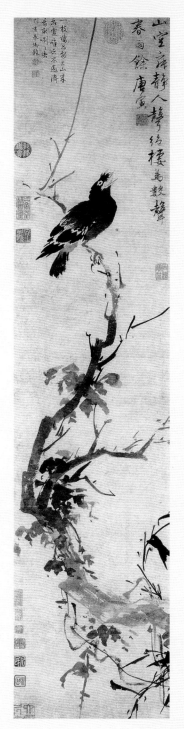

古槎鸜鹆　唐寅
立轴　纸本　水墨
纵 121 厘米　横 26.7 厘米
上海博物馆藏

【作品解读】

　　此图又名《春雨鸣禽图》，画中以大笔没骨涂染，塑造了一只栖息枝头、昂首鸣春的鸜鹆的优美形象，神态活灵活现，呼之欲出。树身以飞白写出，盘藤则用水墨阔笔，复以湿笔做"介"字点。画面错落有致，神韵飞扬。

花鸟图　文椒
立轴　纸本　设色
纵 78.5 厘米　横 49.5 厘米
上海博物馆藏

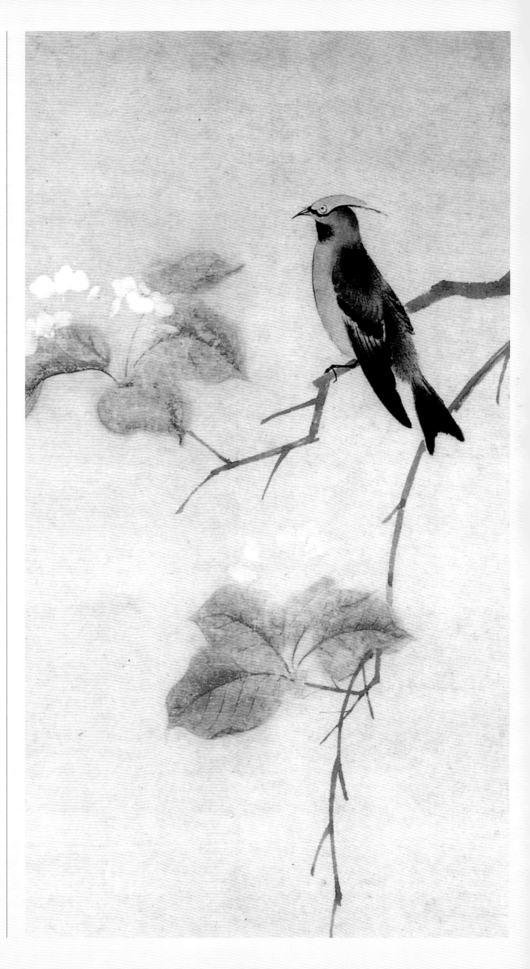

【作品解读】

　　此图一枝海棠花枝斜伸入画面，分为上下两枝，一只白头禽鸟栖于其上。画面极其素净清爽，构图简洁明快。花、叶、枝皆以没骨法写出，柔润清秀。鸟的刻画工整细致，色彩美丽，羽翼富有质感。背景不着一物，却似蕴秀含雅，极有醇美之感。反映了文氏一门细润文雅的画风。

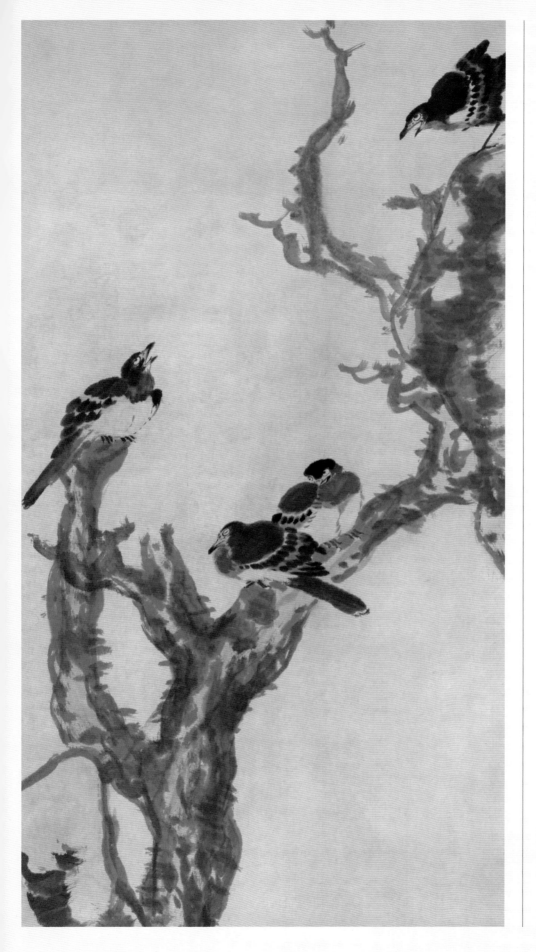

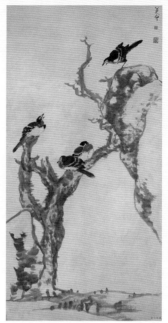

枯木寒鸦图　朱耷（八大山人）
立轴　纸本　墨笔
纵 178.5 厘米　横 91.5 厘米
北京故宫博物院藏

【作品解读】

画中景物萧索，枯树上栖卧三只寒鸦，旁边一巨石之上，另一鸦单足而立，向下鼓噪而鸣，树上一鸦向上回应争鸣，另一鸦正警醒顾盼，而中间一鸦却闭目安睡，不为所动。树干、巨石均为淡墨点染而成，略加赭色渲染，笔触狂放自由。寒鸦用笔较为工整，浓淡二墨兼施，略施淡彩，质感丰富，造型生动逼真，这在八大山人的作品中是少见的。其睡鸦姿态反映出八大山人孤傲、冷峻的性格特点。

蓝瑛 (1586～1666)，明末画家。字田叔，号蝶叟、石头陀，钱塘（今浙江杭州）人。擅画山水，早年笔墨追摹唐、宋、元诸家，对黄公望究心尤力。其青绿山水，仿张僧繇没骨法，鲜艳夺目。中年遂自立门庭，颇负时誉。兼工人物、花鸟，有"后浙派"之称。亦称"武林派"。传世作品有《红树青山图》《寒香幽鸟图》《梅花书屋图》。

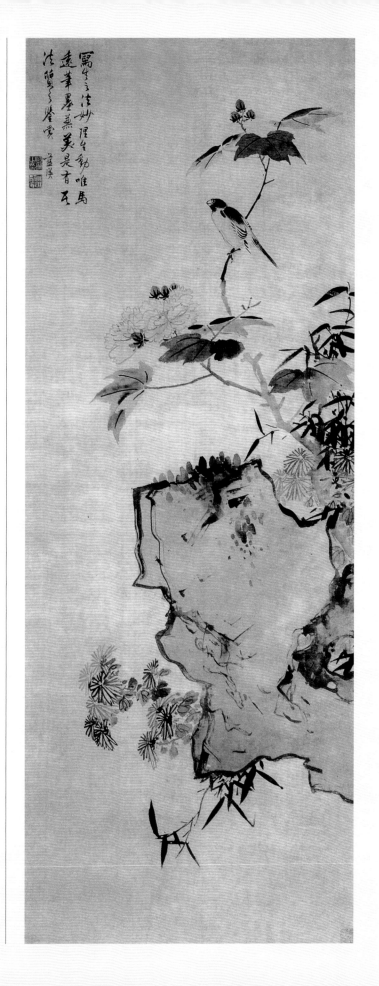

【作品解读】

此图湖石横伸，一枝芙蓉从石后斜出上挺，枝上伫立一只蜡嘴鸟；石旁幽草数枝，伴着两丛秋菊。此图聚于右侧而感平稳，湖石以枯淡之笔勾勒，稍加墨苔；花朵用淡墨双勾；叶子以适度的水墨，侧笔横超，再用深墨勾出叶茎。枝上的蜡嘴鸟，墨彩醒目，栩栩如生。

拒霜秋鸟图　蓝瑛
立轴　绢本　水墨
纵 163.9 厘米　横 62.3 厘米
上海博物馆藏

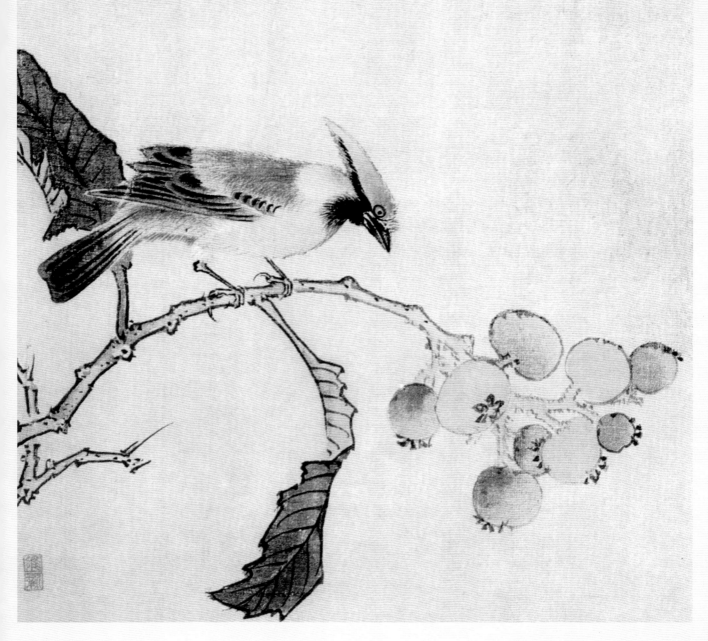

【作品解读】

　　此花鸟图册共十页，对题十页。全册以小写意花鸟技法写生，设色清丽淡雅。花果多以双勾法绘出，结合水墨填彩敷色。鸟禽飞蝶刻画较为细致，兼工带写，勾画入微，灵动而富有生气。画面多疏朗秀逸。此为其中之一。

花鸟图（之一）　王维新
册页　绢本　设色
纵24厘米　横24.2厘米
南京博物院藏

【作者简介】

　　王维新，生卒年不详，明代画家。字仲鼎，江苏苏州人。擅画花鸟。

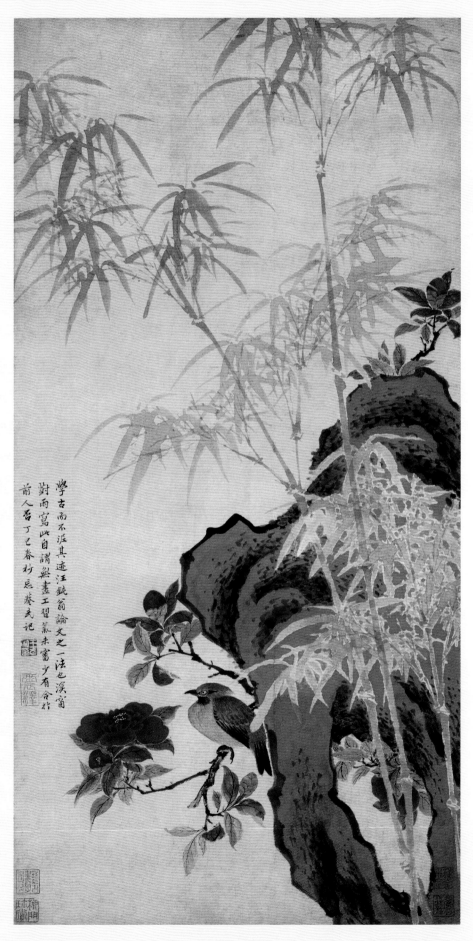

学古而不泥其迹汪钝翁论文之一法也溪窗
对雨写此自谓与画工习气未当少有合作
前人君丁巳春竹忘叟玄记

花竹栖禽图　王武
绢本　设色
纵 79.8 厘米　横 40.5 厘米
北京故宫博物院藏

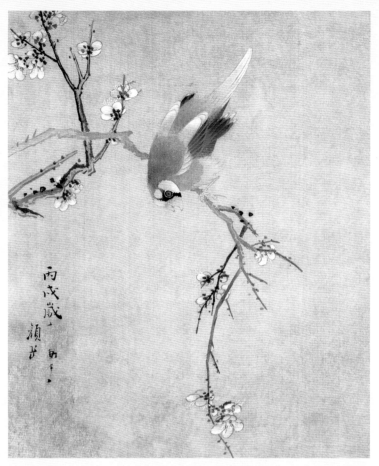

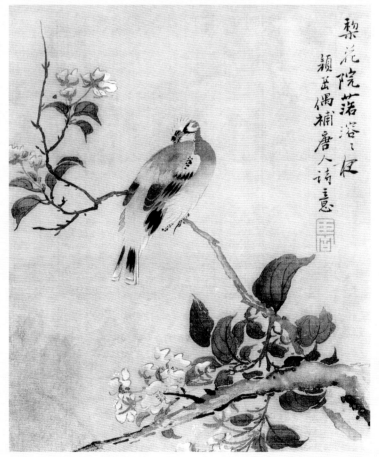

【作者简介】

颜岳，生卒年不详，清代画家。江苏扬州人，擅画山水、花鸟、与峄同，得宋人遗意，用笔工整细腻，传世作品甚少，有《花鸟图》及《桃花双禽图》。

【作品解读】

上图以一垂弓下伸的梅花枝干贯穿画面，一只色彩鲜艳的鹦鹉正向下鸣叫。梅花以淡墨勾画枝条、花瓣，以粉白点染花冠，胭脂写出花萼。鹦鹉用色讲究、笔法工整，写中带工。

下图写夜色之下，梨花幽放，一鸟栖于枝上沉睡。与上一幅画的笔法相似，用笔舒放写意，勾花笔断意连。构图简练而意境深远。

花鸟图（之一、之二）颜岳
册页　绢本　设色
纵 29.8 厘米　横 25.5 厘米
南京博物院藏

陈书（1660～1736），清代女画家。号上元弟子、复庵，晚号南楼老人，浙江秀水（今嘉兴）人。尧勋女，钱纶光妻。擅画山水、人物，俱合古法；尤擅花鸟草虫，笔力遒劲，风神简古，机趣天然，近陈道复。传世作品《梅鹊图》《防陈道复水仙图》《南楼老人人物花鸟图》。

【作品解读】

此画写二鹊正栖于梅树老干之上，啾啾鸣叫。梅干造型奇特，与上方之倒垂梅枝呼应，用笔洗练，以水墨晕染枝干，淡墨写花，浓墨点萼，古趣盎然。二鹊用笔细致却又遒劲有力，墨彩渲染出鸟羽的不同质感。画面雅致清丽，韵味悠长。款识"丙申秋日，摹家白阳笔意，女史陈书"。

梅鹊图　陈书
立轴　纸本　墨笔
纵 106.6 厘米　横 42.3 厘米
上海博物馆藏

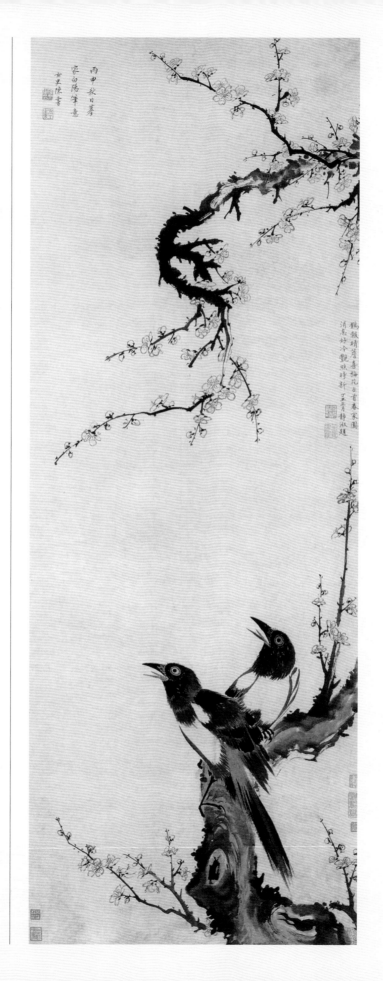

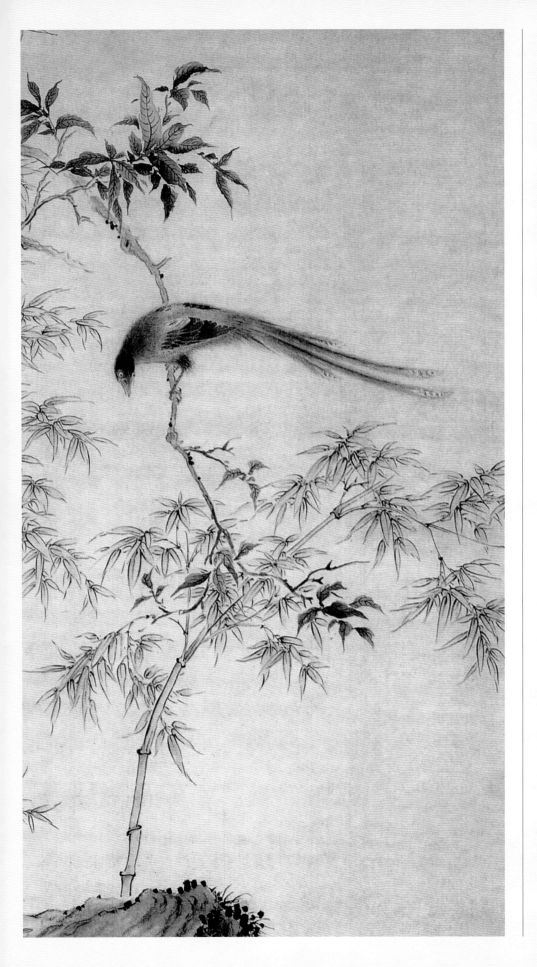

桂树绶带图 华嵒
立轴 绢本 设色
纵 168.9 厘米 横 99 厘米
上海博物馆藏

【作品解读】

　　此幅作品将工笔与写意、没骨与勾染融汇一体，运用自如。画中以墨笔勾画、渲染桂树枝干、山石，以没骨法写叶，得清韵在疏枝间浮动之意。翠竹近似双勾白描而用笔形断意连，淡墨写脉，俊瘦硬朗。绶带鸟以细毫将羽毛细细绘出，喙、爪以胭脂点染，姿态优雅，圆润鲜活。整幅画以工带写，自成舒朗之气。

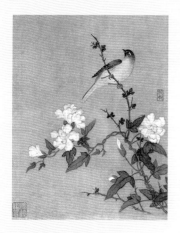

画眉牵牛图　马荃
册页　绢本　设色
纵 24.4 厘米　横 19.4 厘米
南京博物院藏

【作者简介】

见 110 页。

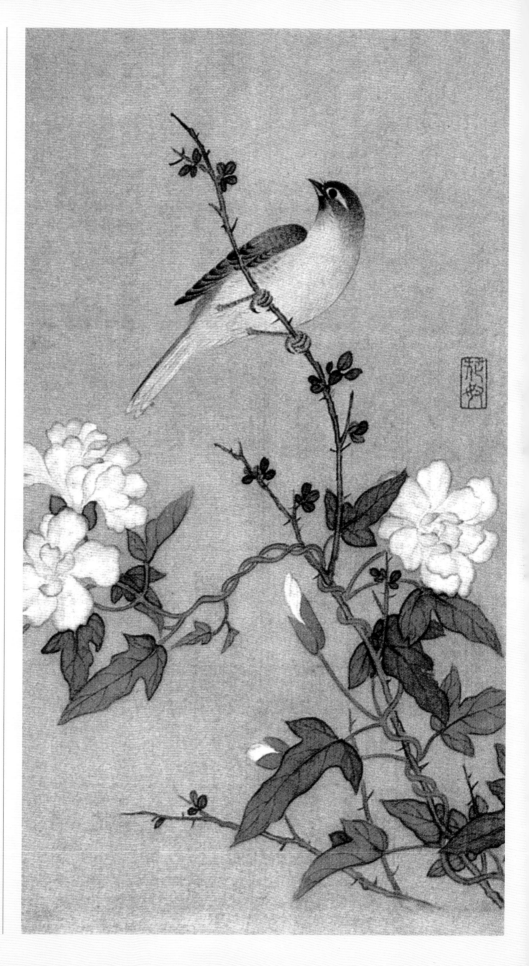

【作品解读】

　　全册共十页。牵牛藤缠绕一枝带刺蔷薇。一只画眉栖于蔷薇枝上，侧颈上望，神态生动。画家充分发挥勾染技法，笔墨清丽润秀，以工带写，把花鸟的动态与质感表现得淋漓尽致。

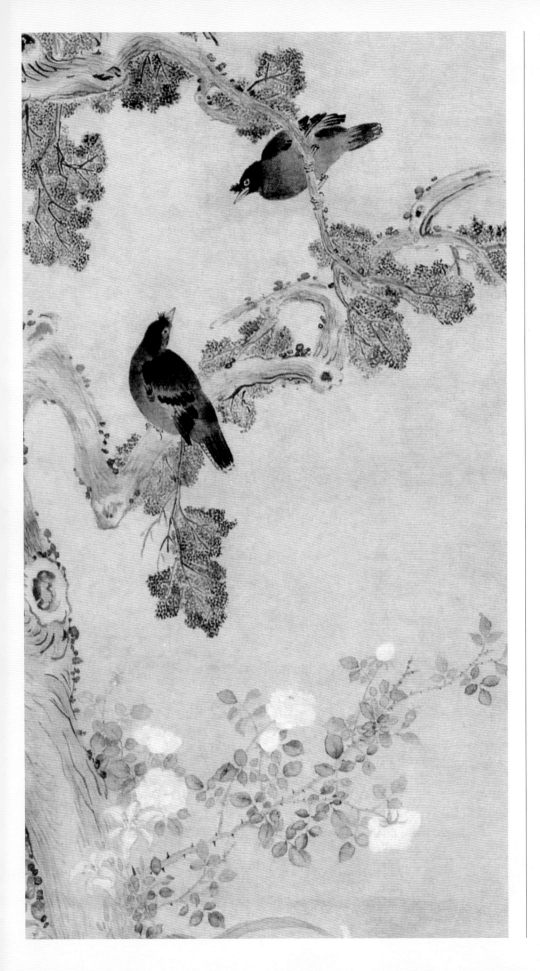

【作者简介】

　　阿克章阿，生卒年不详。乾隆二十三年奉命改名为嵩龄，字与九，八旗人。乾隆初入内廷学画，工画，临摹董其昌，神情逼肖，殊非近时所及。

【作品解读】

　　此幅构图奇妙，一棵古柏虬曲横伸，一枝弓笋，一枝曲挂，互相交叉，占满画幅上部空间。两块浓重墨石，压住阵脚，从石畔树边伸出萱花、月季，补足中空。两只八哥栖于枝头，上下偃仰呼应，形态生动，生机勃勃。笔墨秀润，工写结合。古柏干枝勾勒虽细，却见苍劲，萱叶双勾带染，风姿潇洒，工中带写。意境清新，颇见功力。观其画意，似为祝寿而作。

萱龄八百图　阿克章阿
立轴　纸本　设色
纵 166.2 厘米　横 65.5 厘米
北京故宫博物院藏

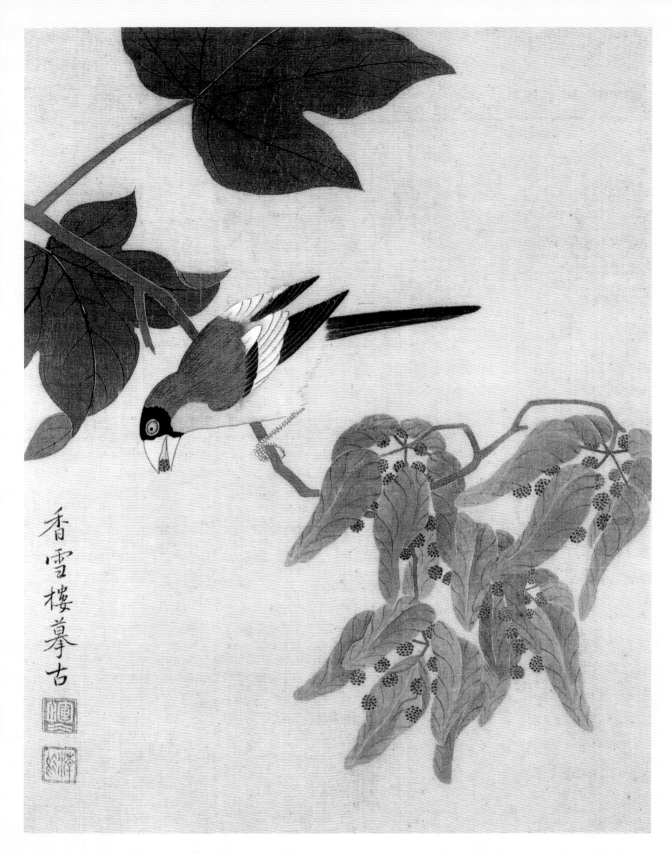

花卉图　恽冰
册页　绢本　设色
纵 28.1 厘米　横 22.3 厘米
上海博物馆藏

【作品解读】

　　此花卉册共十开，为花鸟写生或仿摹之作。充分反映了作者没骨画法的特色，设色雅致和谐，柔美动人。构图明快简洁，脉络勾线圆润饱满，富有变化。花鸟刻画细致工整，绘画风格清新动人。此为其中之一。

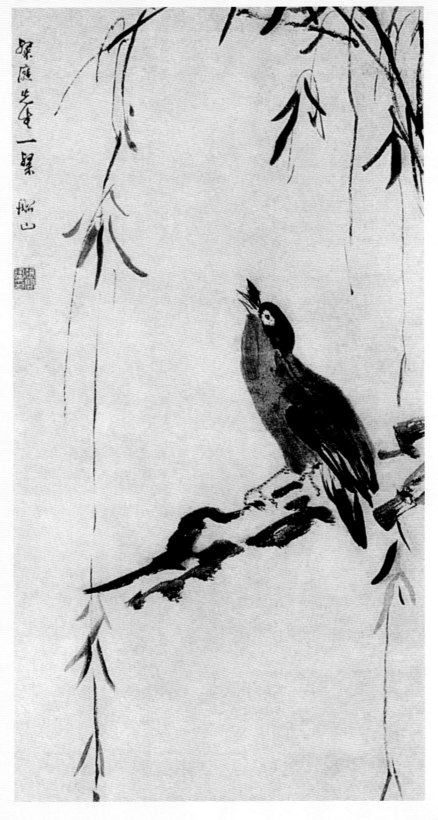

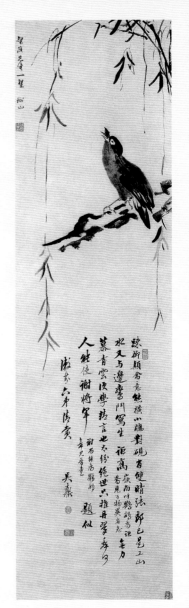

疏柳颠禽图　张问陶
立轴　纸本　设色
纵 119.8 厘米　横 33.9 厘米
南京博物院藏

【作品解读】

　　张问陶的花鸟画风格纵逸洒脱，与徐渭相似。此画写一鸦立于柳树的一节枯枝之上，正向天鸣叫。画面极其简洁，二、三枝柳条，信手写来，细笔欲断，似漫不经心，却意韵悠长。淡墨写鸦，浓墨点提首冠尾羽。笔法极简，却笔笔有韵，疏朗清新之气盎然画间。

【作者简介】

　　张问陶 (1764～1814)，清代画家字仲冶，又字乐祖，号船山，四川遂宁人。乾隆五十五年 (1790) 进士，为莱州知府。引疾后侨寓吴门（今江苏苏州），擅诗、书、画，写生近徐渭，不经意处皆有天趣。

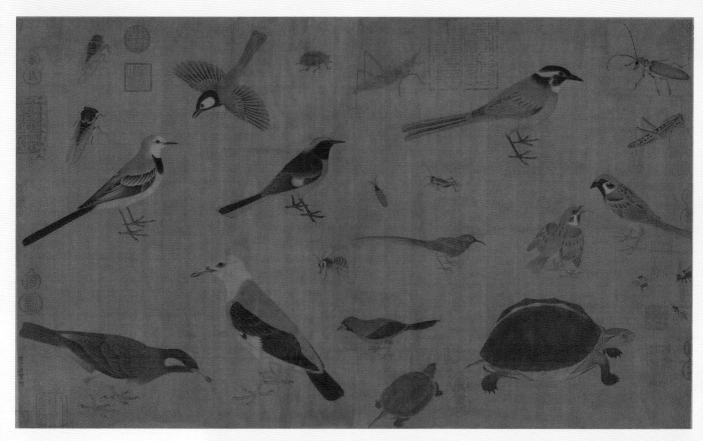

写生珍禽图　黄筌
卷　绢本　设色
纵41.5厘米　横70厘米
北京故宫博物院藏

【作者简介】

　　见5页。

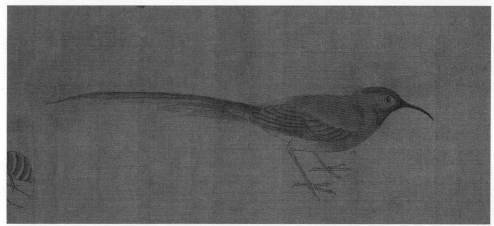

【作品解读】

　　此图描绘了鹡鸰、麻雀、鸠、龟等飞禽、昆虫、龟介二十余种，各自独立存在，并无构图上的组织，是一幅写生作品。根据款识可知是黄筌交付儿子的习画范本。画中禽虫刻画精细逼真，重视形似与质感，勾勒填彩，栩栩如生，体现了黄筌一派"用笔新细，轻色晕染"的特点。五代虽是传统花鸟画走向成熟的时期，但传下来的真品极少，所以此写生画具有珍贵的价值。

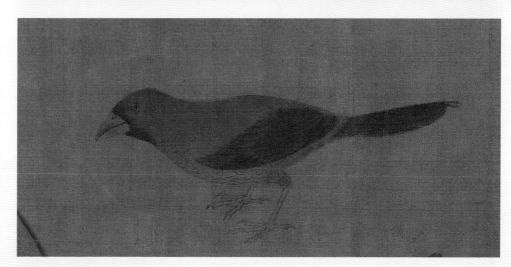

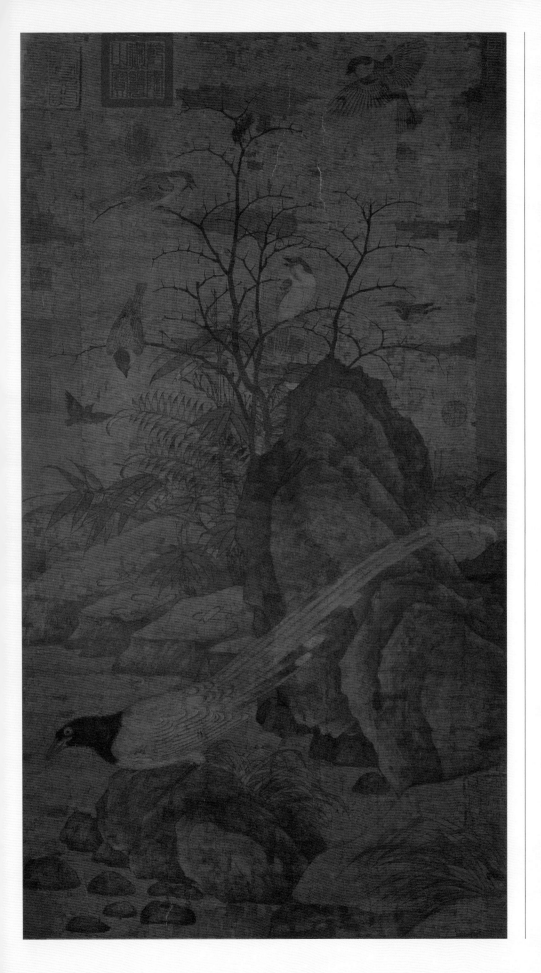

【作者简介】

　　黄居寀（933～？），
五代宋初画家。字伯鸾，成
都（今属四川）人。黄筌幼
子。传家学，擅绘花竹禽鸟，
精于勾勒，形象逼真。与父
同仕后蜀，入宋仍任翰林待
诏，太宗赵光义授之光禄丞，
委以搜访名迹，鉴定品目。
黄氏父子画风富丽，适合宫
廷需要，加以黄氏在画院居
于主持地位，画家能否进画
院，须"视黄氏体制为优劣
去取"。《宣和画谱》著录
其作品三百三十二件。传世
作品有《山鹧棘雀图》等。

【作品解读】

　　此图画野水坡石，竹草
棘枝，衬出神采各异的鸟雀。
画中鹧、雀，或谛听，或顾盼，
或飞鸣，或栖止，种种瞬间
的动态都表现得真实生动。
又着意刻画近处的山鹧，细
致入微，红嘴黑头，白羽飘
逸。布景匀称，意境平和，
笔法稳健，仍保留着黄家体
制的特点。

山鹧棘雀图　黄居寀
立轴　绢本　设色
纵 99 厘米　横 53.6 厘米
台北故宫博物院藏

330

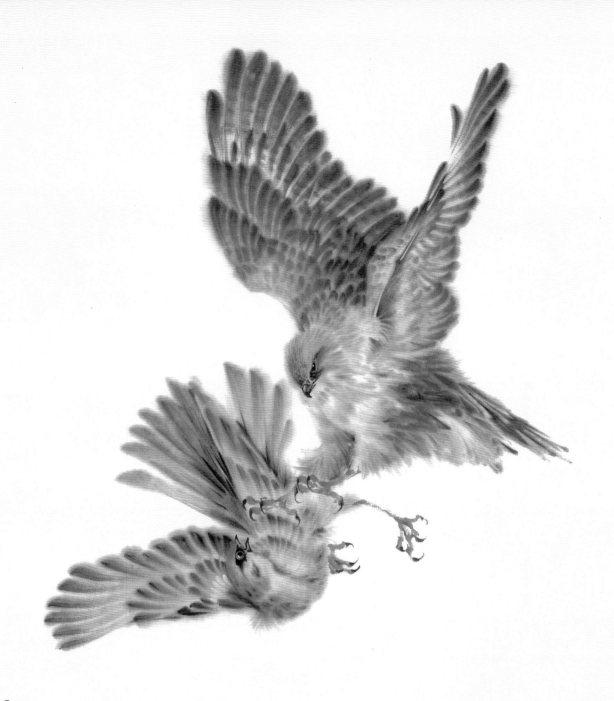

【导读】

　　鸟类翻腾飞掠、饮啄洗栖，动态初时难以把握，我们应该根据鸟类的习性规律，制定一套行之有效的方法来学习。首先，认识鸟类的基本结构，头部椭圆套小椭圆（眼睛）于头部前端偏上的位置，与头部连接的身体又是较大的椭圆。三角形的嘴和倒三角形的尾巴。翅膀由肩向外展开时像打开半边的折扇。脚爪通常三趾朝前，一趾朝后，抓握很有力。其次，从静态写生临摹入手，用浓淡不同的线条勾勒出鸟的形态，喙、足、飞羽等处用线实用墨重，注意结构骨骼的内在变化。头、背、腹部骨骼特征不明显的部位，用淡墨、色，一次或多次按透视变化画出丝毛。反复练习掌握后，逐渐开始加强鸟类动态的捕捉与表现。大家都知道"韩幹画马""黄筌画鸟""达·芬奇画鸡蛋"的故事，其实道理很简单，就是熟能生巧。《老子道德经》言："图难于其易，为大于其细。天下难事，必作于易；天下大事，必作于细。是以圣人终不为大，故能成其大。"真正理解艺术的人是不会轻视基础知识的，反而会更加深入研究。掌握了鸟类基本的形态特点，假以时日自然会跃然纸上，这个练习过程最好从相对简单的一种或一类鸟入手，便于理解。熟悉、掌握后再推广开来，进而学习其它色彩、动态难度更高更复杂的题材。

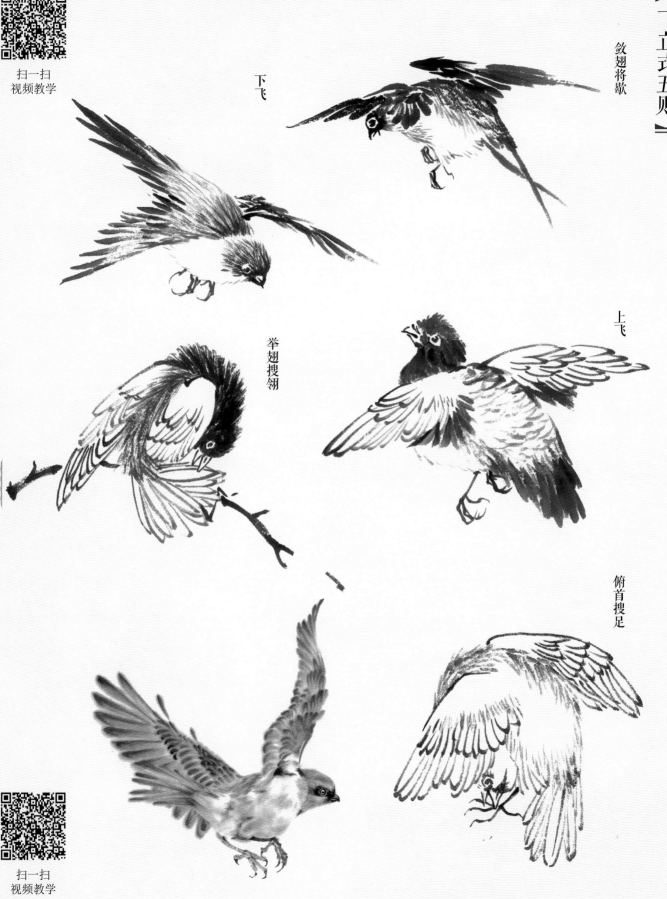

敛翅将歇

下飞

上飞

举翅搜翎

俯首搜足

刘彦冲 (1807 ~ 1847)，清代画家。初名荣，字咏之，四川铜梁人，侨寓江苏苏州。朱昂之弟子。工诗文，善绘事，山水人物花卉师古有深造。传世作品有《柳燕图》《群峰秋翠图》《松阴高士图》等。

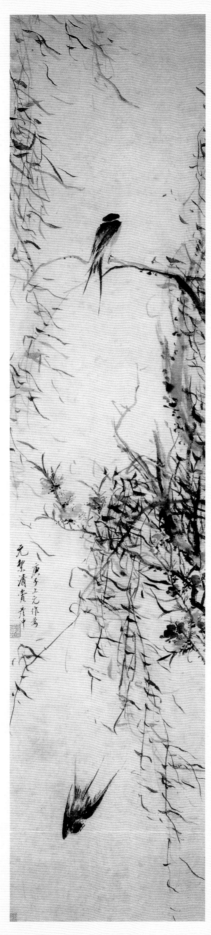

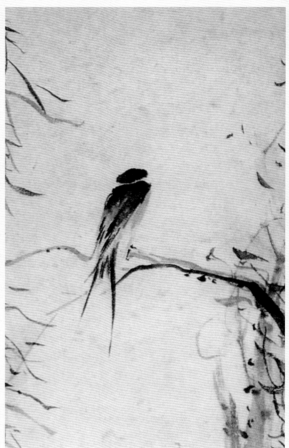

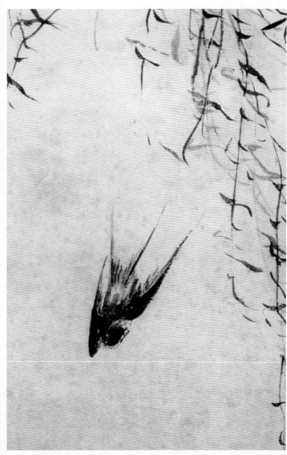

【作品解读】

此画以柳、桃及双燕为题，写春天桃红柳绿之景。画中柳干桃枝皆以水墨粗笔写成。桃花取没骨法淡墨晕染。用中锋描作柳叶，墨色浓淡、干湿相得益彰，用笔似乱非乱，似断非断，将垂柳飘曳飞扬的风姿表现得淋漓尽致。图中二燕，一动一静、一上一下，使画面空灵淡宕之间，又具动感神韵。

桃柳双燕图　刘彦冲
立轴　纸本　水墨
纵 136.5 厘米　横 31.8 厘米
上海博物馆藏

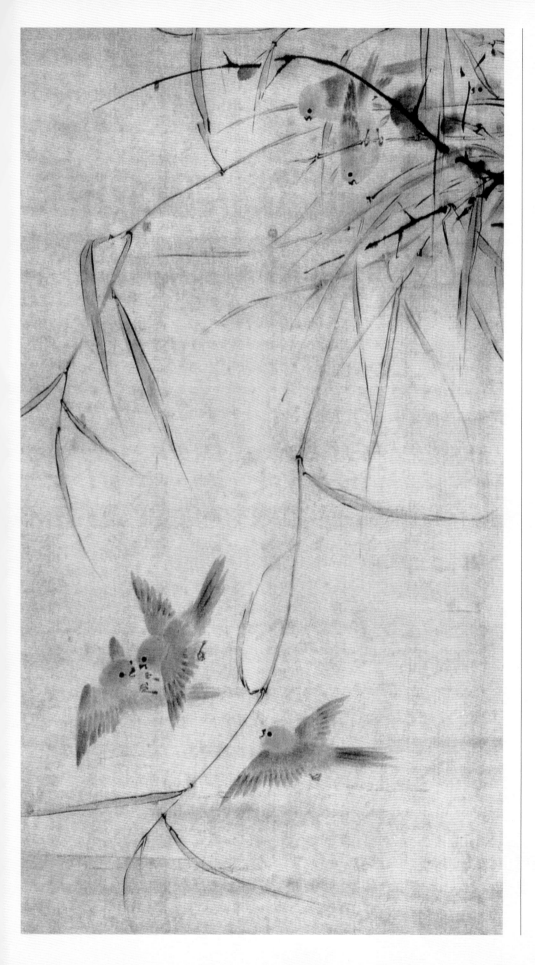

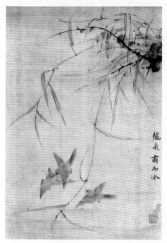

野田黄雀图　华嵒
屏风　绫本　设色
纵55厘米　横37.5厘米
南京博物院藏

【作品解读】

此花鸟屏共三幅。这是其中之一，荒草之中，几只小雀正探头张望，下有三只小雀正翻飞争斗。用笔简括，却笔笔传神，纵横豪宕，机趣天然。

【作者简介】

　　胡湄，生卒年代不详，
清代画家。字飞涛，号晚山，
又号秋雪，浙江平湖人。诸
生。项元汴外孙。由于项氏
收藏古代书画甲天下，故胡
氏年幼时，就受到古代绘画
艺术的熏陶。他为人耿直，
富人以金帛求画多拒之。他
画的花鸟虫鱼，"时称仙笔"。
传世作品有《鹦鹉戏蝶图》。

【作品解读】

　　此画中的花鸟仿宋人
笔，工笔重色，细致艳丽。
图上方作一枝怒放的梨花，
彩蝶翩翩，原来锁立于铜架
上的白鹦鹉反身而下，扑向
彩蝶，带落梨花数瓣，形态
生动。花朵用胭脂设色，鲜
嫩可爱，墨绿树叶作为衬托，
层次向背各自分明。鹦鹉的
羽毛用白粉上笔勾描，质感
柔绵，整幅画无一懈笔，连
青铜架上的绿锈、红霉斑均
细致地表现出来。胡湄的署
款字形奇特，个性强烈，据
画史记载，这是他为了防止
别人作伪所致。

鹦鹉戏蝶图　胡湄
立轴　绢本　设色
纵 98.2 厘米　横 50.3 厘米
上海博物馆藏

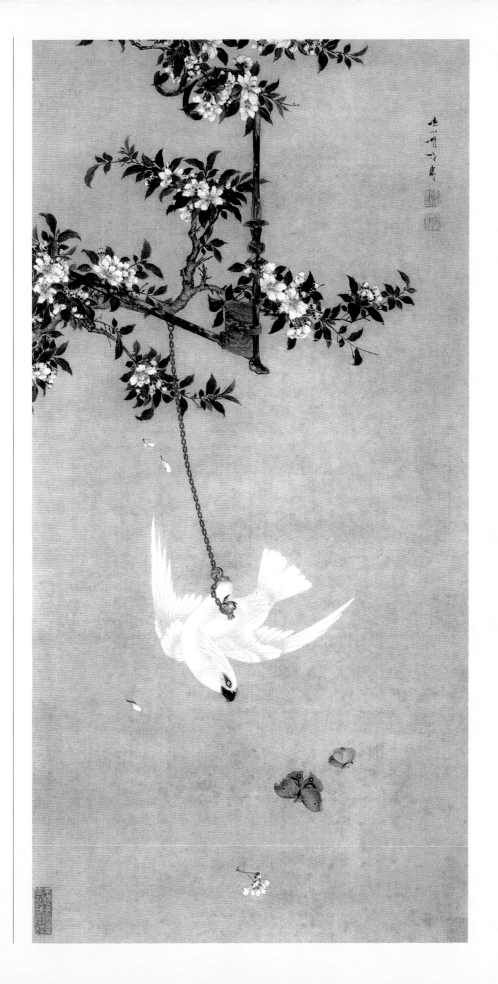

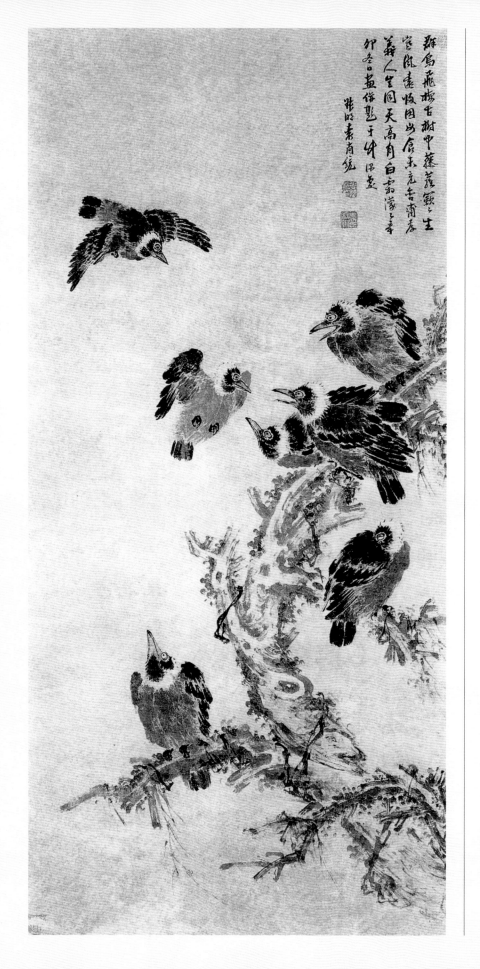

【作者简介】

袁尚统(1590～1666后)，明代画家。字叔明，吴（今江苏苏州）人。善画山水、人物、花鸟，山水苍润浑厚，意境宏远；喜绘风俗题材，重情节描写，富生活气息人物多为普通百姓，笔墨超逸奔放，颇得宋人笔意，独具自家风格。

【作品解读】

图中一枯树，老干弯曲如弓、枯藤缠绕、枝杈斜出。枝上停留五只寒鸦，另有两只正凌空飞来，准备飞落枝干之上。寒鸦只只形态不一：一只已酣然入梦，一只抬头张望，另三只鼓噪而鸣，似要驱逐后来者，笔意生动传神。树木以淡墨飞白，疾运而成，尽显苍劲之态。鸟的画法，则兼工带写，墨色丰富，形神俱足。

寒鸦图　袁尚统
立轴　纸本　墨笔
纵 120.9 厘米　横 59.4 厘米
南京博物院藏

　　此画学林良画风，用笔
较为纵逸，与作者工笔重彩
作品有所区别。在画幅下半
部，用错落纷披的笔法，写
芦苇、残荷、莲蓬，增添了
一种动荡不安的情绪。

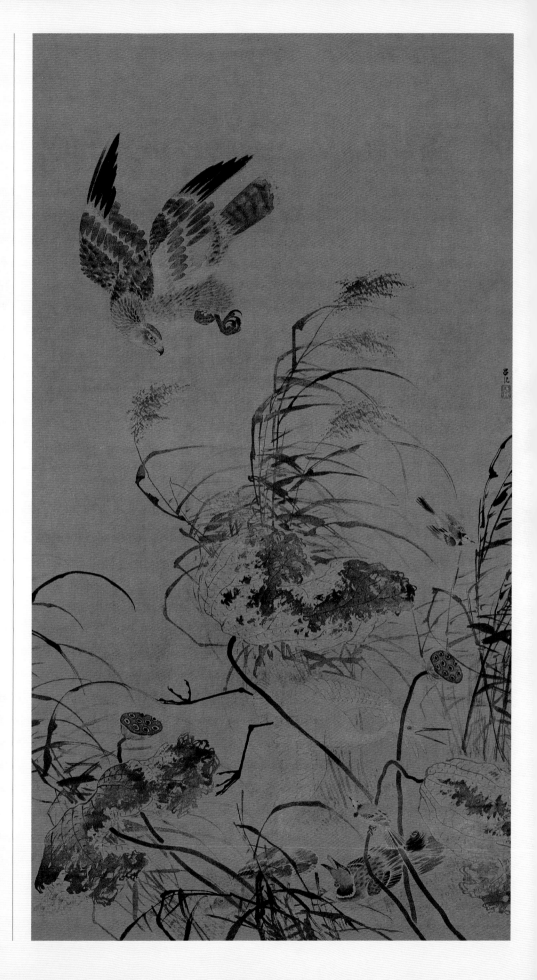

残荷鹰鹭图　吕纪
立轴　绢本　设色
纵 190 厘米　横 105.2 厘米
北京故宫博物院藏

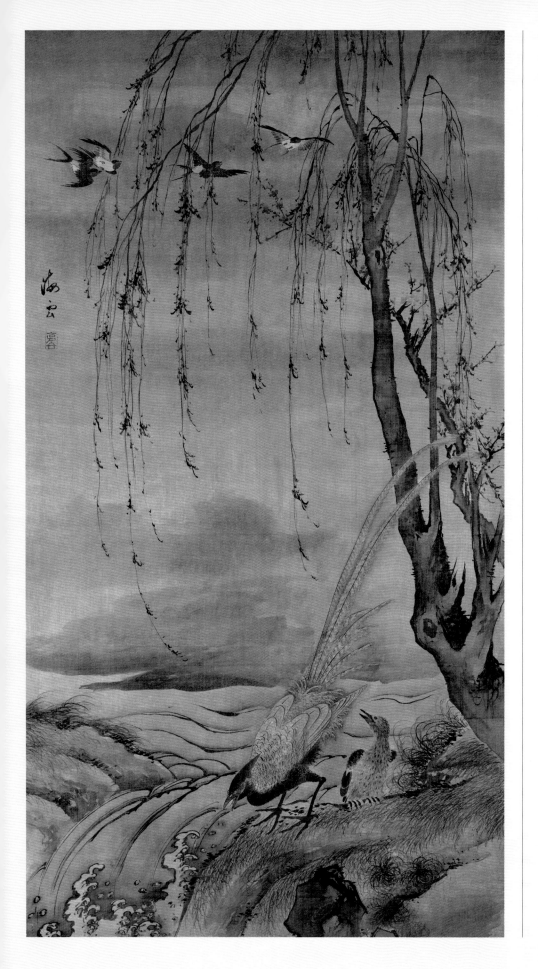

【作者简介】

　　汪肇，生卒年不详，明代画家。字德初、克终，号海云，休宁（今属安徽）人。工绘事，初与程达受业于詹景宣。山水学戴进，人物法吴伟，用笔颇放草率，出入于二人间。其不经意处，颇露天真。与蒋嵩、张路、郑文林等并称，为浙派晚期名家之一。尤长于翎毛，自成一格。传世作品有《起蛟图》《柳禽白鹇图》《松风樵话图》《芦雁图》等。

【作品解读】

　　溪水奔流，浪花翻滚，岸边青草依依，两只白鹇一俯一仰，悠然闲憩。一株杨柳，枝条倒垂，随风飘动；柳畔桃花盛开，数只燕子翻腾嬉戏于柳枝之间，充满早春气息。白鹇画法工细，形象写实，生动传神。羽毛色彩，对比鲜艳。此图工写结合，造型生动自然，色彩丰富，与画家以往粗简放逸之风有所不同。

柳禽白鹇图　汪肇
立轴　绢本　设色
纵 190 厘米　横 103 厘米
北京故宫博物院藏

张 路 (1464 ~ 1538)，
明代画家。字天驰，号平山，
河南开封人。擅绘人物，师
法吴伟，山水学戴进"狂态"，
列为浙派名家。亦工鸟兽、
花卉。

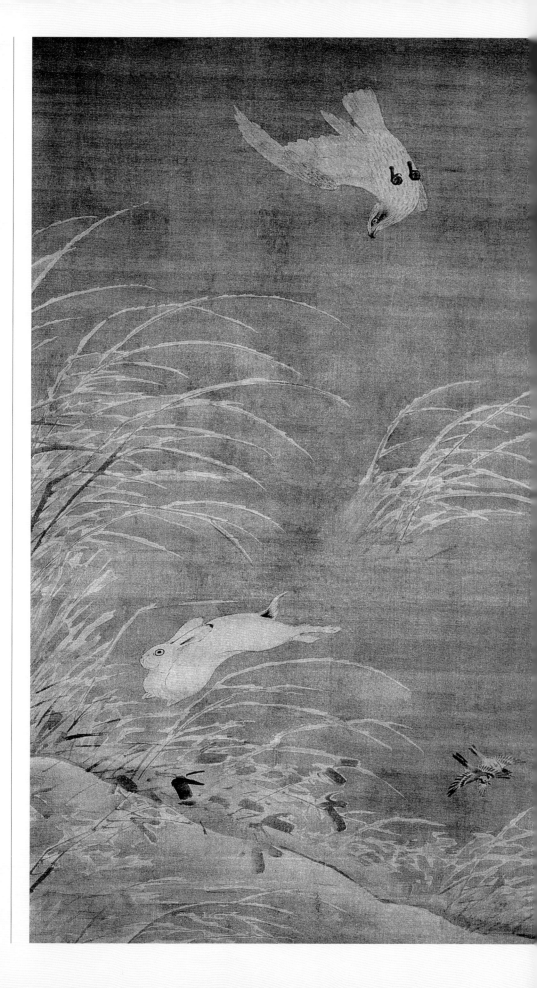

【作品解读】

作者以苍鹰扑击野兔的
瞬间场面入画，野兔拼力遁
逃，苍鹰凌空倒悬正欲俯冲
攫取，草丛中双雀惊飞，扑
翅背向而逃。茅草随风摇曳，
使画面气氛更趋紧张。作者
以淡墨平涂整个背景，留白
以衬茅草飞扬之势和苍茫的
环境。笔墨形象生动逼真，
堪为妙作。

苍鹰攫兔图 张路
立轴 绢本 设色
纵 158 厘米 横 97 厘米
南京博物院藏

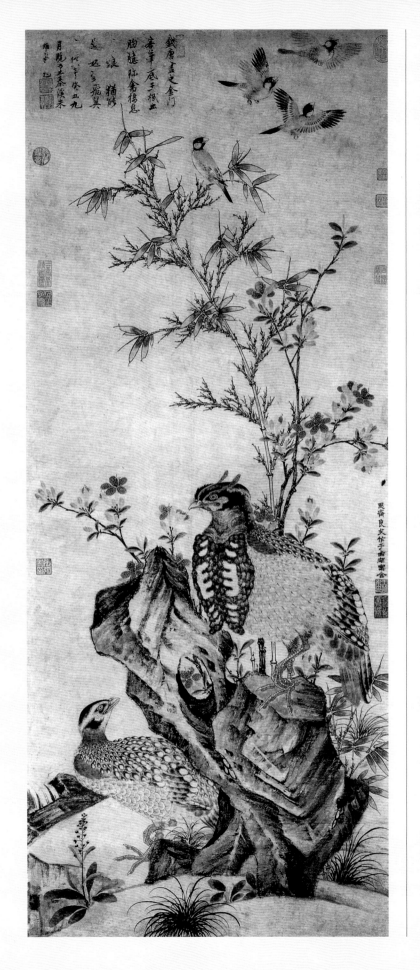

王渊，生卒年不详，元代画家。字若水，号澹轩，一号虎林逸士，钱塘（今浙江杭州）人。幼习丹青，经赵孟頫指授画法，山水学郭熙，人物学唐人，尤精绘花鸟和水墨竹石，效黄筌父子勾勒法，水墨皴染，深浅有致，得写生之妙；也有设色富丽，但较少见。传世作品有《竹石集禽图》《山桃锦鸡图》《良常草堂图》。

【作品解读】

此图又名《花竹禽雀图》。以墨笔表现杜鹃盛开、修竹挺立的园苑中，禽雀栖息、翱翔之情景。图中绘两只角鹰与一块危石，雄者栖于危石之上，目光炯炯，胸部毛色斑斓。雌鹰半藏于危石后，探出身子，仰头回眸。几株盛开的杜鹃和一丛竹枝向上生长，几只惊恐不安的腊嘴或腾跃翻飞，或作翘首欲飞之势。在笔墨处理上，根据物像不同的质感、颜色，以勾勒和水墨皴染等各种手法，表现了湖石的方硬、竹枝的挺拔、花朵的轻柔和色彩的浓淡变化，特别是禽鸟的神态、羽毛的层次、质感无不毕肖。

竹石集禽图　王渊
立轴　纸本　墨笔
纵 137.7 厘　米横 59.5 厘米
上海博物馆藏

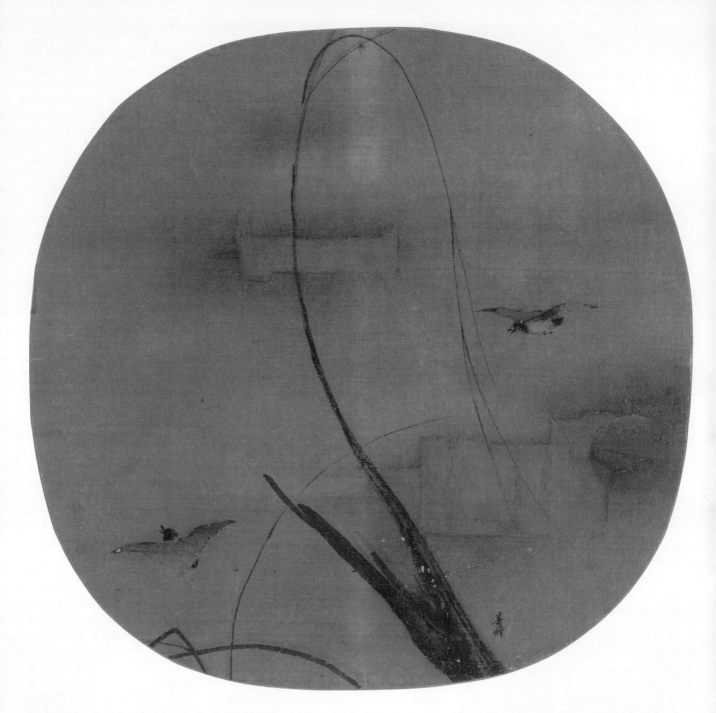

秋柳双鸦图 梁楷
册页 绢本 设色
纵 24.7 厘米 横 25.7 厘米
北京故宫博物院藏

【作者简介】

　　梁楷，生卒年不详，南宋画家。祖上为东平（今属山东）人，居钱塘（今浙江杭州）。工画人物、佛道、鬼神，兼擅山水、花鸟。性格豪放不勒，人称"梁疯子"。画分二体：一曰"细笔"，一曰"减笔"。对明清的徐渭、朱耷等，以及现代齐白石等有影响。传世作品有《六祖截竹图》《八高僧故事图》《柳树寒鸦图》等。

【作品解读】

　　此图表现出作者细致的观察能力、高度的概括能力以及精深的笔墨表现力。枯杈上一枝垂柳随风摇曳，二只乌鸦绕树飞鸣，一轮圆月淡淡无光。全幅构图清疏，意境幽邃，寥寥数笔便将秋季黄昏刻画得淋漓尽致，笔简意赅。

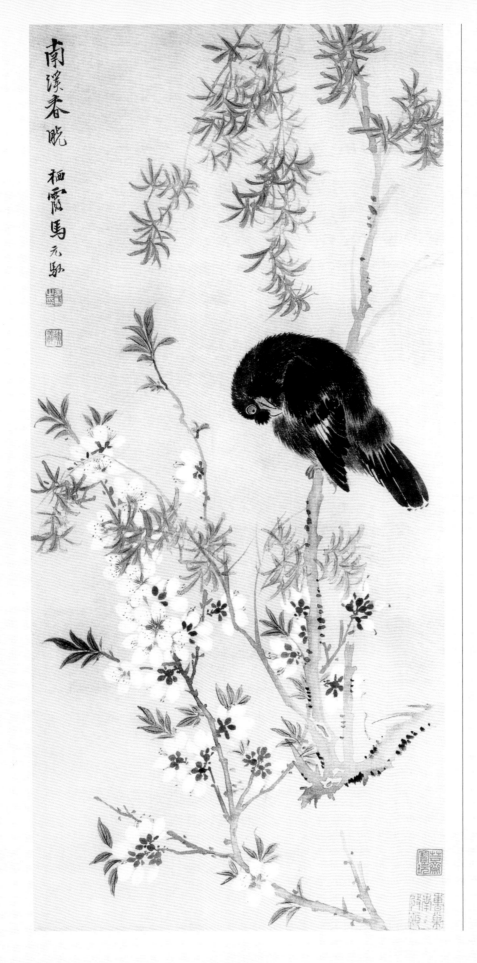

南溪春晓

栖霞 马元驭

【导读】

　　学习画群鸟的聚散分合，原理与群芳花头的组织相通，但更灵活。我们在前面提到过，花鸟画的鸟是画眼，当一幅作品中出现两只以上的禽鸟时，鸟儿的主次、背向、眼神、动势都应该有内在的主线联系。要有主题、主体，要有情节、有趣味，要符合所表现的主题。明代画家吕廷振是此道高手，他的作品工写兼善，画面主次清晰，跌宕跳跃，往往通过禽鸟的动态眼神设置画面的内在联系。花卉配景营造烘托所需的气氛，或富贵闲逸或一团和气，令观者神清气爽；或紧张刺激，使观者惊心动魄。学习过程中我们还需要将写生、临摹、创作有机地联系在一起，互相参照、对比、验证。多看、多临摹传世名作，学会与先贤交流与自然相亲方能进步。

【作者简介】

　　马元驭（1669～1722）清代画家。字扶義，号栖霞，又号天虞山人，江苏常熟人。传世作品有《南溪春晓图》《鹰栗图》《秋塘清兴图》。

【作品解读】

　　桃树、柳树各一，高低交叉，鹡鸰停憩柳枝，梳理羽毛，神态生动。花叶用没骨写出，设色鲜丽，意趣盎然。构图别具一格，天然自成，乃写生佳作。

南溪春晓图　马元驭
立轴　绢本　设色
纵 57.2 厘米　横 28.6 厘米
南京博物院藏

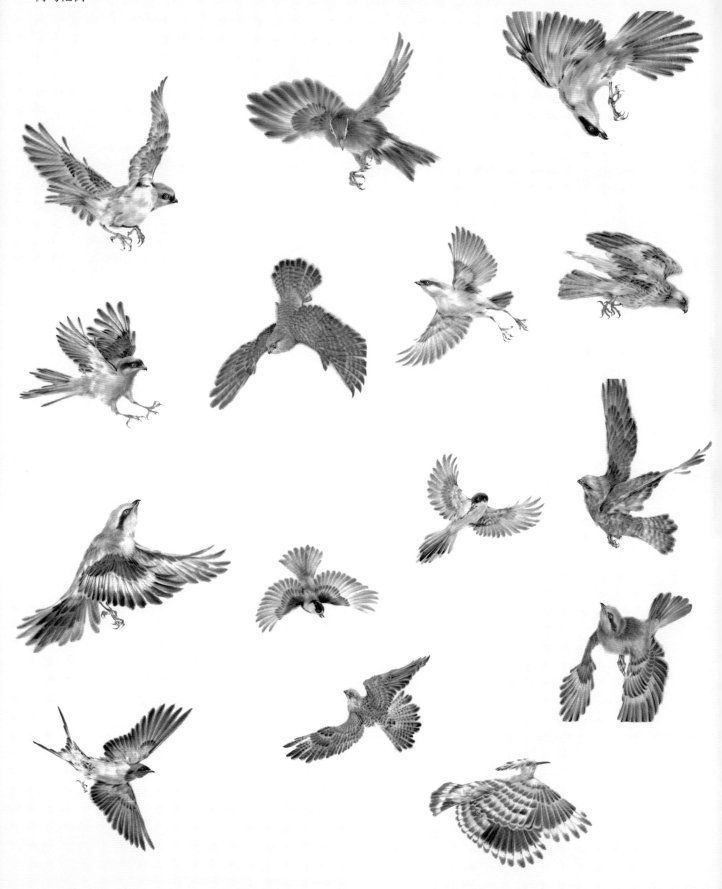

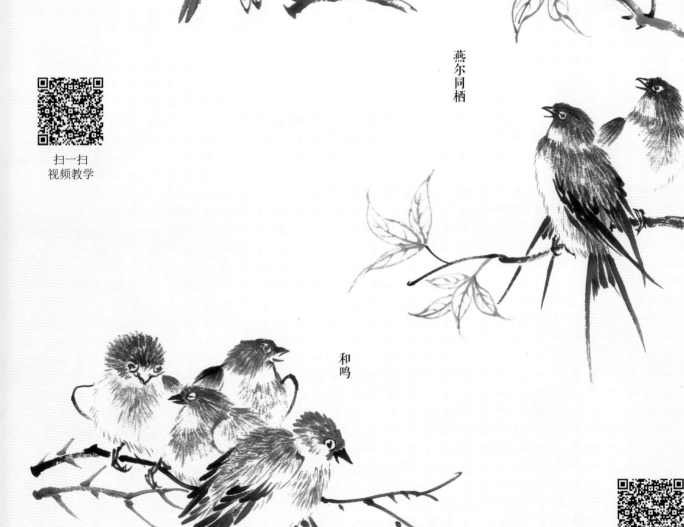

白头偕老

燕尔同栖

和鸣

聚宿

扫一扫
视频教学

扫一扫
视频教学

344

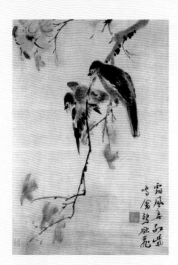

红叶鸣禽图　华喦
屏风　绫本　设色
纵 55 厘米　横 37.5 厘米
南京博物院藏

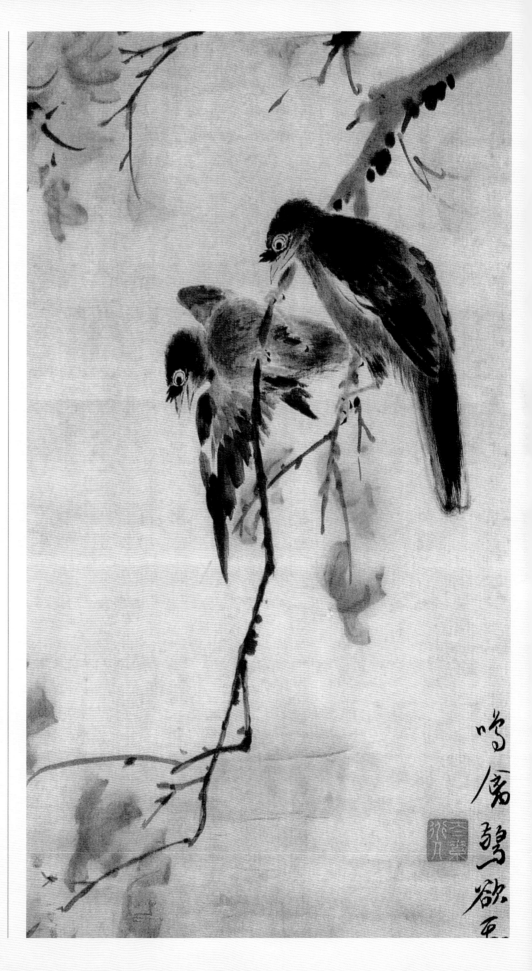

【作品解读】

　　二雀停立于下垂的红枫枝头，以湿笔淡墨，极简练传神地绘出枝叶。小鸟以浓淡墨色点写，生动活泼，动势飞扬。用笔简括，却笔笔传神，纵横豪宕，机趣天然。

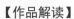

【作品解读】

　　五只麻雀栖止于枯棘
上，右侧衬小竹一枝，清韵
冷翠。小鸟神态各异，动静
不一，取向不同，形象生动
逼真。从画面看，小鸟的形
象更接近自然情态，说明作
者有敏锐的观察力和写实的
功力。此图用笔精工，设色
优美，是南宋写生花鸟画中
的妙作。

霜筱寒雏图　佚名
册页　绢本　设色
纵 28.2 厘米　横 28.7 厘米
北京故宫博物院藏

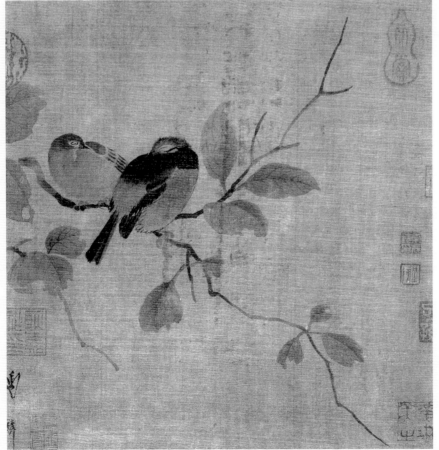

【作品解读】

　　此图以没骨法绘花鸟。
左边之鸟以速写手法勾染主
要轮廓，其余则以纯色彩描
绘。二鸟的姿态、颜色与表
情都形成对照。右边之鸟低
头闭眼，似入梦乡，它的伙
伴则双目睁开，保持警惕。
枝叶的位置与鸟相呼应，整
个画面给人一种精心设计的
印象。

秋叶鸲莺图　佚名
册页　绢本　水墨
纵 22.8 厘米　横 22.6 厘米
（美）波士顿艺术博物馆藏

【作者简介】

王文治 (1730～1802)，字禹卿，号梦楼，江苏丹徒（今镇江）人。书秀逸天成，得董其昌神髓，与梁同书齐名。

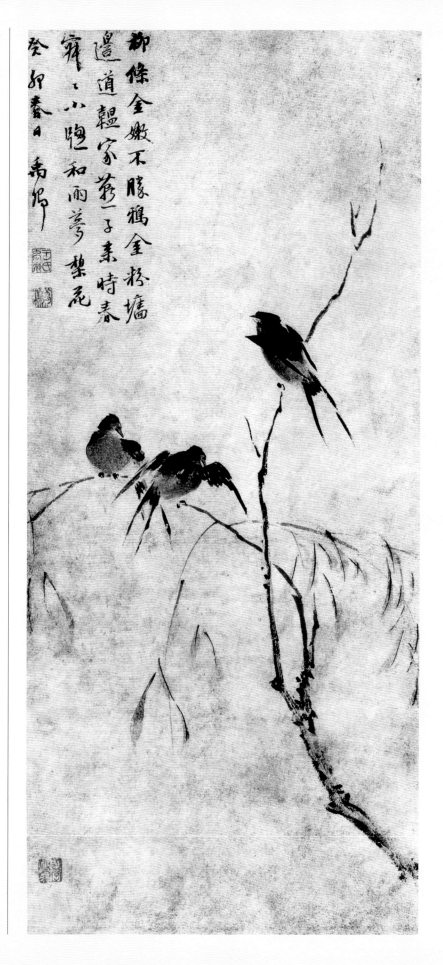

【作品解读】

此画以简笔水墨写意，略设淡彩。结合墨彩晕染及浓墨点提，将燕子轻盈雀跃之态尽致描出。柳树造型极简略，干墨写枝。全画简练明快，神形俱至。

柳燕图　王文治
立轴　纸本　设色
纵 69.1 厘米　横 32.3 厘米
南京博物院藏

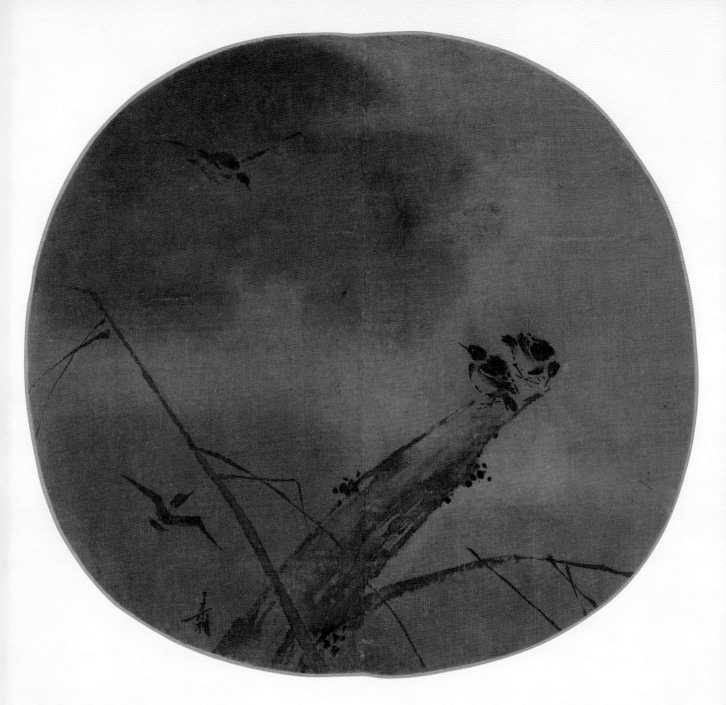

【作品解读】

　　枯柳疏枝，二只乌鸦栖息在枯干上，另有两只绕树飞鸣。全幅构图简洁，意境深远；几枝败柳把冬季萧瑟的气氛巧妙地烘托出来；四只乌鸦形神各异，笔简神全。这种画风已开写意花鸟画的先河，对后世产生了很大的影响。

柳树寒鸦图　梁楷
册页　绢本　墨笔
纵 22.4 厘米　横 24.2 厘米
北京故宫博物院藏

【札记】

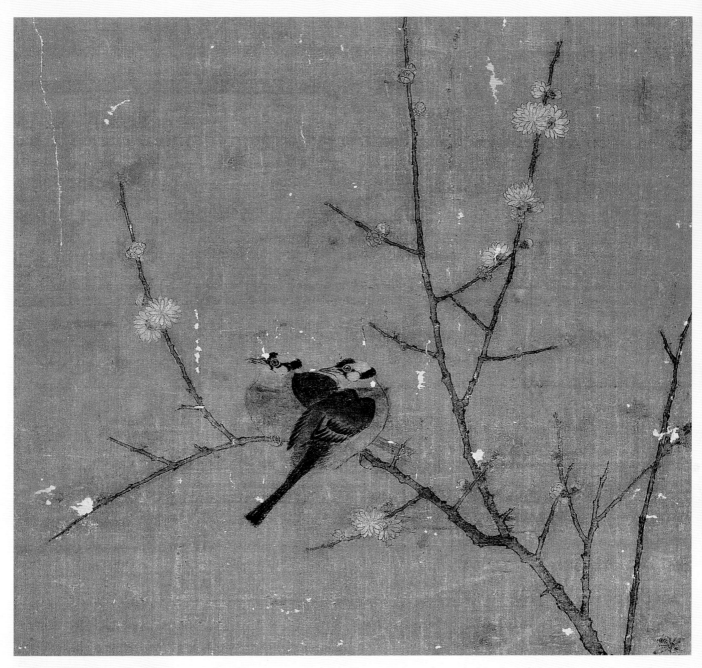

【作品解读】

　　一枝蜡梅，弯曲有致，枝梢有数朵梅花已然开放。两只山禽似被画面外的什么所吸引，正顾盼观望。画中彩墨工细，运用自如，细笔勾花、枝，设色清雅。山禽刻画细致，神情逼真。构图疏朗明快大方。

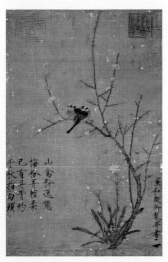

腊梅山禽图　赵佶
立轴　绢本　设色
纵 34 厘米　横 223 厘米
台北故宫博物院藏

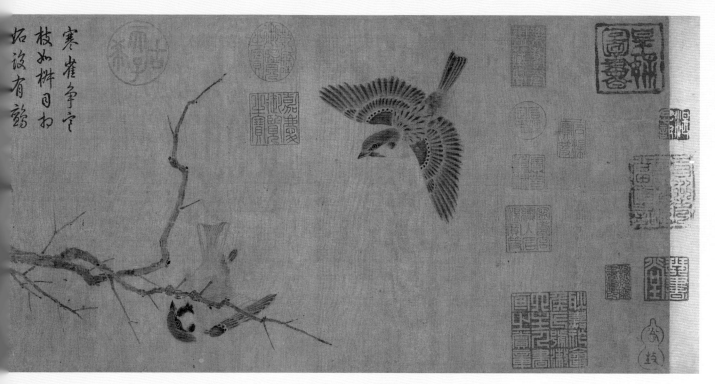

寒雀争竿宿
枝如梯日杓
拓设有韵

寒雀图　崔白
卷　绢本　设色
纵 25.5 厘米　横 101.4 厘米
北京故宫博物院藏

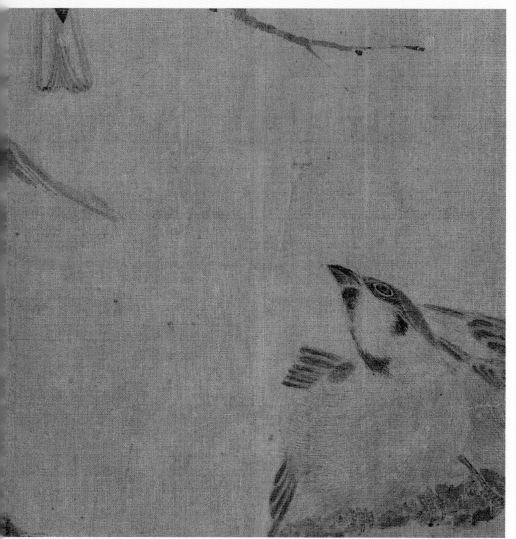

【作品解读】

作品描绘的是隆冬的黄昏，一群麻雀在古木上安栖入寐的景象。

构图上把雀群分为三部分：左侧三雀，已经憩息安眠，处于静态；右侧二雀，乍来迟到，处于动态；而中间四雀，作为本幅重心，呼应上下左右，串联气脉，由动至静，使之浑然一体。

鸟雀的灵动在向背、俯仰、正侧、伸缩、飞栖、宿鸣中被表现得惟妙惟肖。树干在形骨轻秀的鸟雀衬托下，显得格外浑穆恬澹，苍寒野逸。

此图树干的用笔落墨都很重，且烘、染、勾、皴，浑然不分，造型纯以墨法，笔踪难寻。虽施于画上的赭石都已褪落，但丝毫未损害它的神采，野逸之趣盈溢于绢素之外，有师法徐熙的用笔特点的迹象。

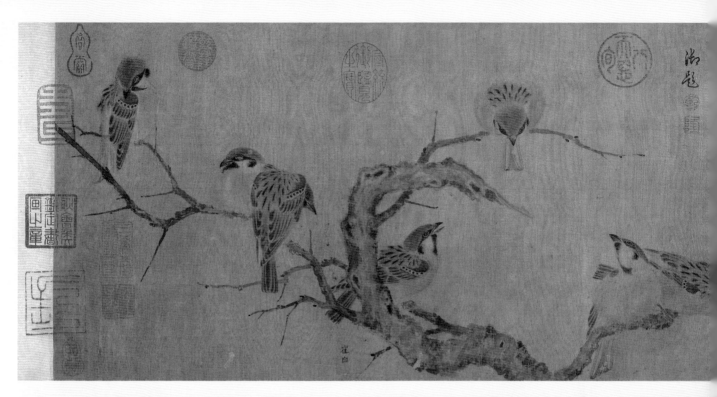

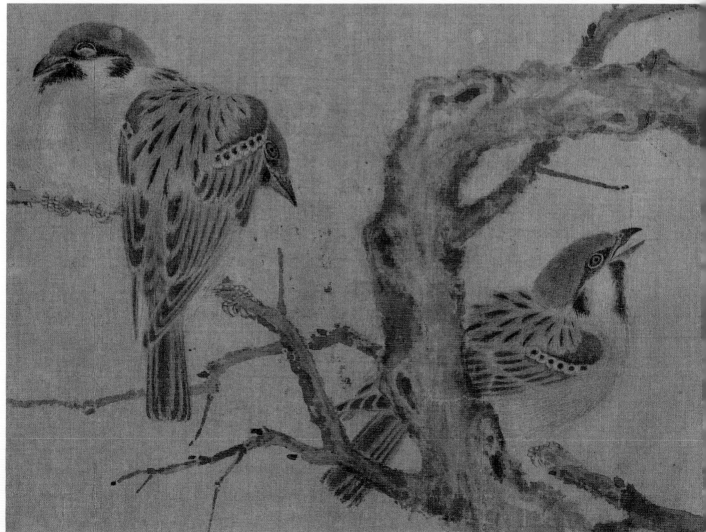

幽鸟鸣春图　任颐（任伯年）
立轴　绢本　设色
纵 137.5 厘米　横 64.8 厘米
南京博物院藏

【作者简介】

见 95 页。

【作品解读】

　　桃花烂漫，几只寒鸦立于巨石之上，似正迎接春天的来临。桃树用笔豪放，以点粉随意写出；花蕊却以细毫精致描出，神韵布满枝头；花萼以艳色点出，气氛热烈。山石结合点簇、勾勒及晕染，有厚重之感。寒鸦皆以墨色的变化表现出质感。背景渲染融汇西洋水彩画法。此画笔墨简逸放纵、设色淡雅、明快温馨，风格清丽脱俗。

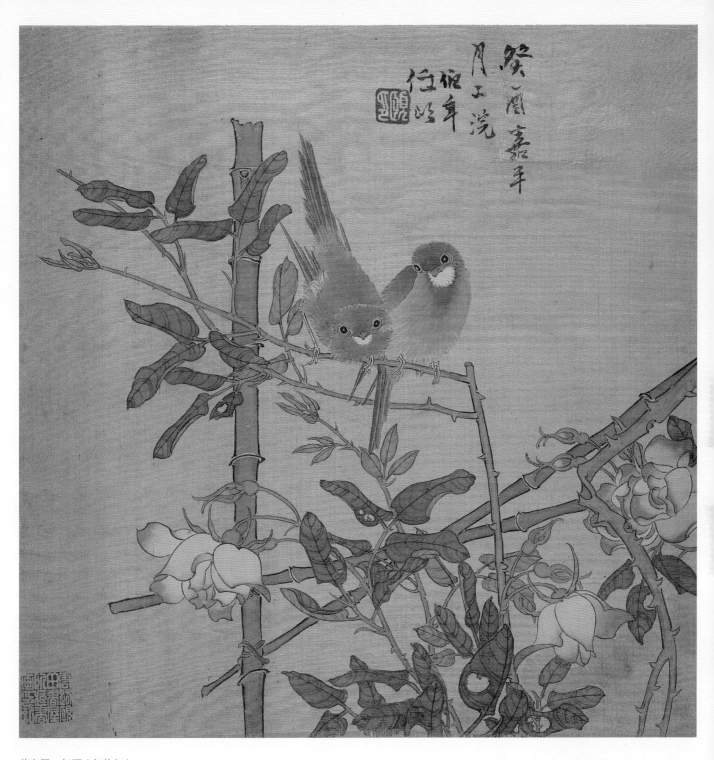

花鸟图　任颐（任伯年）
册页　绢本　设色
纵 42 厘米　横 40 厘米

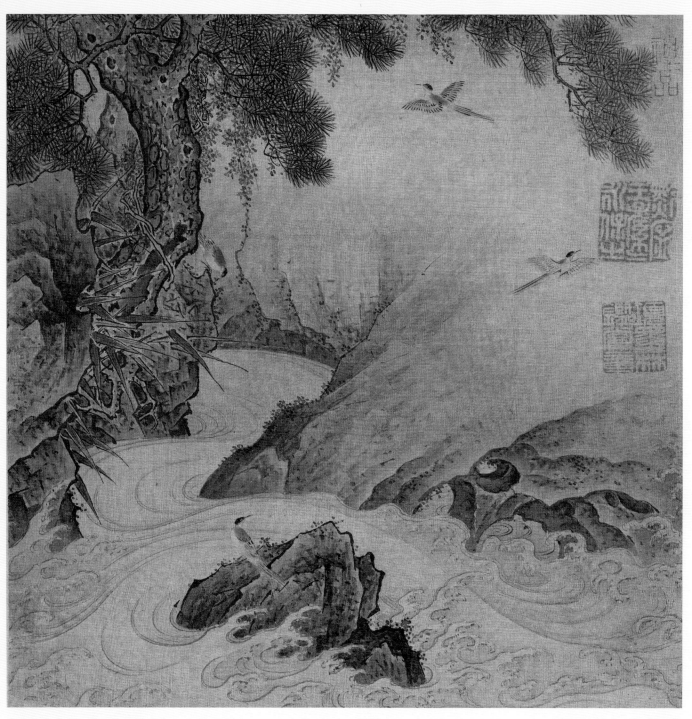

画松涧山禽图　佚名
绢本　设色
纵 25.3 厘米　横 25.3 厘米

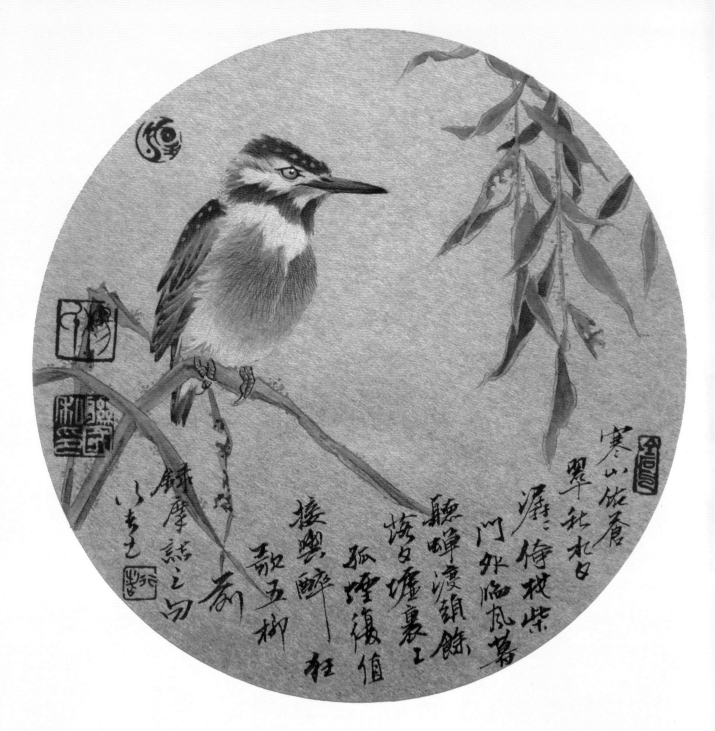

【导读】

　　画鸟的方法有很多,画传介绍了从鸟的喙开始着手的技法,还有些画家是从背部入手画起,背部变化较小,利于统一布置画面。背部画定后根据需要再安排头部的动态,不管从哪里入手,只要能将理想的情态表达出来,描绘顺手方便即可。

　　同理,细勾翎羽和丝毛法虽然形式有所区别,实质相通。任伯年花鸟技艺纯熟,面貌多变,是"师心而不蹈迹"的典范,在它作品中吸取了西洋水彩的技法,极大丰富了作品的表现力。技法在他手中信手拈来,工写勾描,丝毛、没骨,只是画面中随意运用的符号。技法没有喧宾夺主,作品的艺术、思想得到充分体现。艺术难就难在技术阻碍思想的传递,技术华丽却阻碍精神的共鸣。有些画家自以为掌握了"独门秘籍"沾沾自喜,其实终究为秘籍所困,不会达到高的修为,只有明白技术为精神情怀服务,为整体画面和主体服务,才能不为所困,创作出"余音绕梁"、打动人心的佳构。

《细勾翎毛起手式七则》

初画嘴添眼　　画肩脊半翅

画头

画全翅

画肩脊半翅

拳爪足

 踏枝足 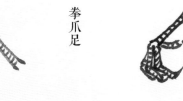 展爪足

画肚添足，全身踏枝。

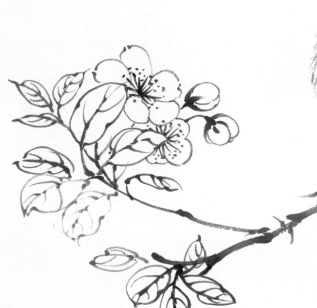

扫一扫
视频教学

356

翻身飞斗式二则

扫一扫
视频教学

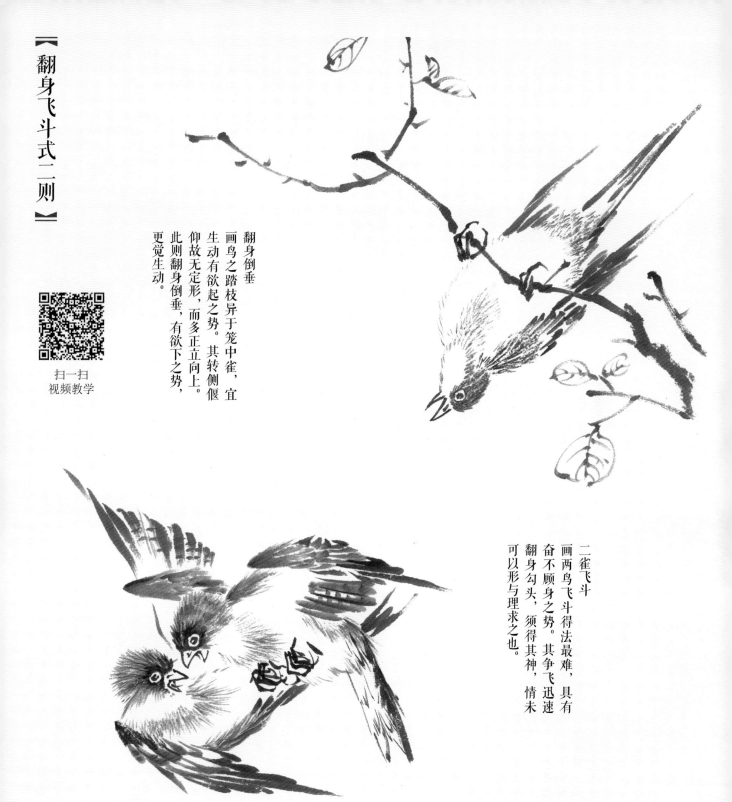

翻身倒垂

画鸟之踏枝异于笼中雀，宜
生动有欲起之势。其转侧偃
仰故无定形，而多正立向上。
此则翻身倒垂，有欲下之势，
更觉生动。

二雀飞斗

画两鸟飞斗得法最难，具有
奋不顾身之势。其争飞迅速
翻身勾头，须得其神，情未
可以形与理求之也。

【导读】

二雀飞斗一诀最后一段："其飞迅速翻身勾头，须得其精神，未可以形与理求之也。"个人理解，此处的"形与理"应该是常情、常理。禽鸟争斗，毛羽纷飞，自然属于非常态，绘制时可以不依常理画得羽毛整洁，一丝不乱。可以表现他们奋不顾身、闪转腾挪的打斗嬉闹，营造出"即在情理之中，超乎意料之外"的特殊效果。

【浴波式一则】

浴波式
闹鸟与浴鸟较画踏枝者，其情势
更要生动，闹鸟翻身勾颈须历不
顾身，浴鸟则浮羽拂波须悠然自
得，又各有不同处。

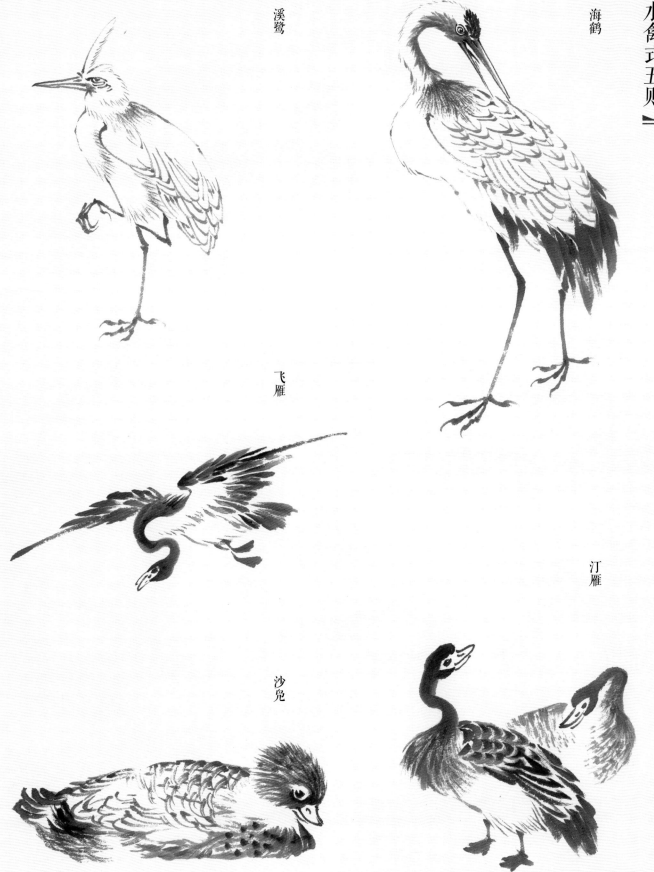

溪鹭

海鹤

飞雁

汀雁

沙凫

　　水禽的意义比较宽泛。包括涉禽，鹤、鹭等在浅岸栖息的鸟类。还有游禽，雁、鸭等凫水的鸟类。它们虽然形体各有差异，但共同特点依然很多。涉禽喙长、腿长无脚蹼，善飞翔，多数在浅水觅食。游禽善凫水、潜水，喙扁宽或带钩状，腿较涉禽短有脚蹼，有些善飞翔，有的则飞不远飞不高。水禽种类繁多，它们的毛色、喙、脚蹼的颜色都差异很大，就是一类，在雌雄之间和成年未成年之间也有较大差别，绘制时需观察学习加以分别。

　　"满幅式"构图要注意松紧、疏密的对比、协调。茂盛的荷塘里闲适地漫步着一只白鹭，随着画面的节奏律动。前景略实，中景的白鹭浓墨实线勾喙、眼、足，身体用笔松动，根据结构透视表现羽毛起伏转折，墨色也逐渐转淡。喙与眼之间用色点醒，在变化中加强统一。远景渐淡推远，体现层次和时空的延续。此帧之后还有数幅构图运用此法，希望大家对比品评，共同提高。

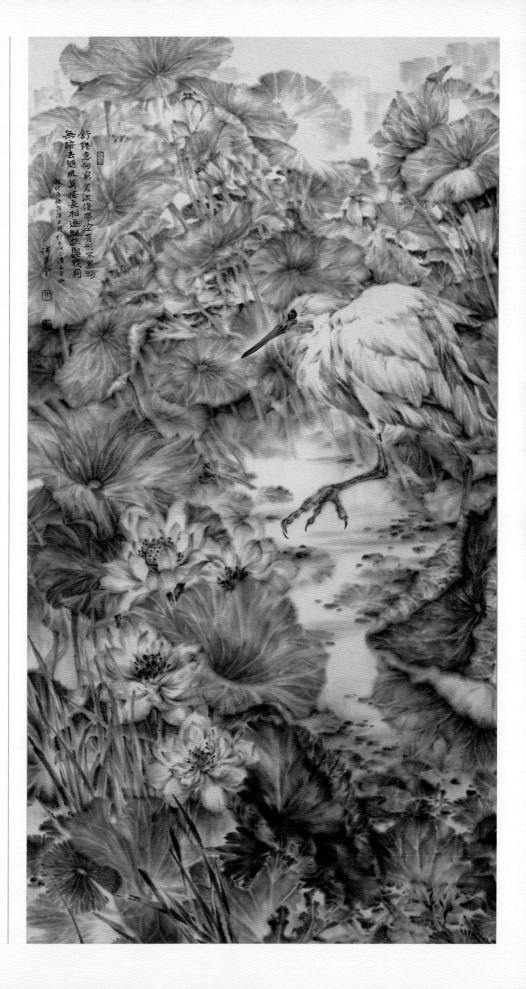

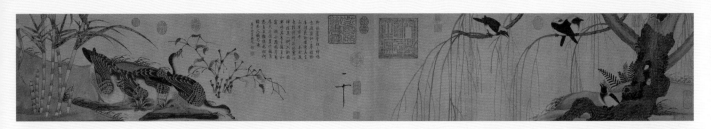

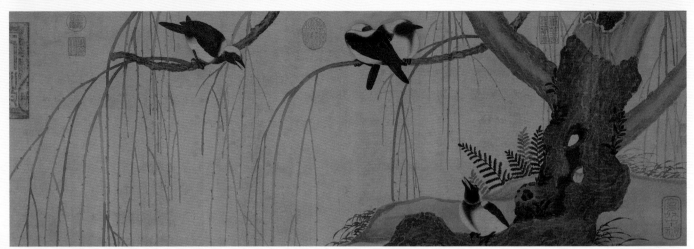

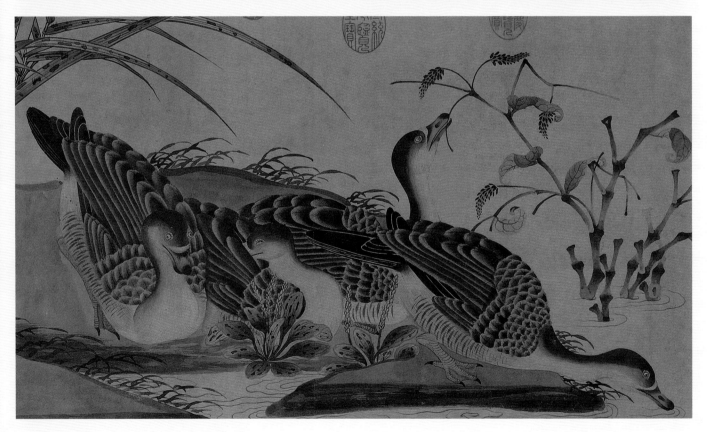

【作品解读】

　　此图中柳鸦芦雁采用没骨画法，竹以双勾法绘出，设色浅淡，构图洗练。粗壮的柳根、细嫩的枝条、姿貌丰腴的栖鸦、芦雁，画得都很精细工整。栖鸦双双憩息嬉戏，芦雁饮水啄食，形态自在安详。点睛用生漆，更显得神采奕奕。此图在黑白对比和疏密穿插上取得了很大成功。整个画面恬静雅致、神静气闲。

柳鸦芦雁图　赵佶
长卷　纸本淡　设色
纵34厘米　横223厘米
上海博物馆藏

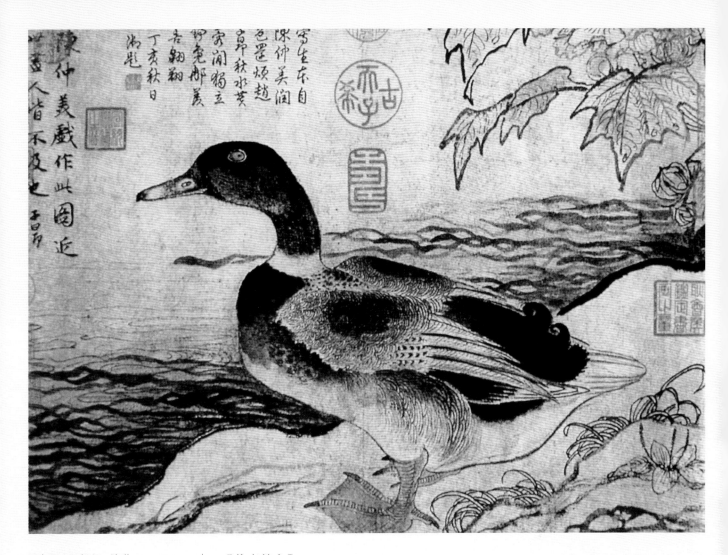

溪凫图（局部） 陈琳
立轴 纸本 浅设色
纵35.7厘米 横47.5厘米
台北故宫博物院藏

【作者简介】

陈琳，生卒年不详，元代画家。字仲美，钱塘（今浙江杭州）人。南宋画院待诏陈珏子。琳世其业。擅画花鸟、山水、人物，得赵孟頫指授，多所资益，故其画不俗，尤擅临摹古迹。传世作品有《溪凫图》。

【作品解读】

一只体硕羽丰的野鸭临水而立，霜晴溪碧，秋意浓郁。其中溪水、汀岸、芙蓉、小草都用笔粗简有致，而画面中心的野鸭描绘得工整细致，又有水墨上的变化。鸭的背部翎毛及脚掌，运笔极为工致，但颈部以粗简的干笔皴擦，胸部先写后点，尾部浓淡墨相接，皆明显为写意法。这幅画反映了元初花鸟画从院体的工细艳丽向以水墨为主要表现手法的文人画过渡的特点。据说赵孟頫曾对其加以修饰润色。

【札记】

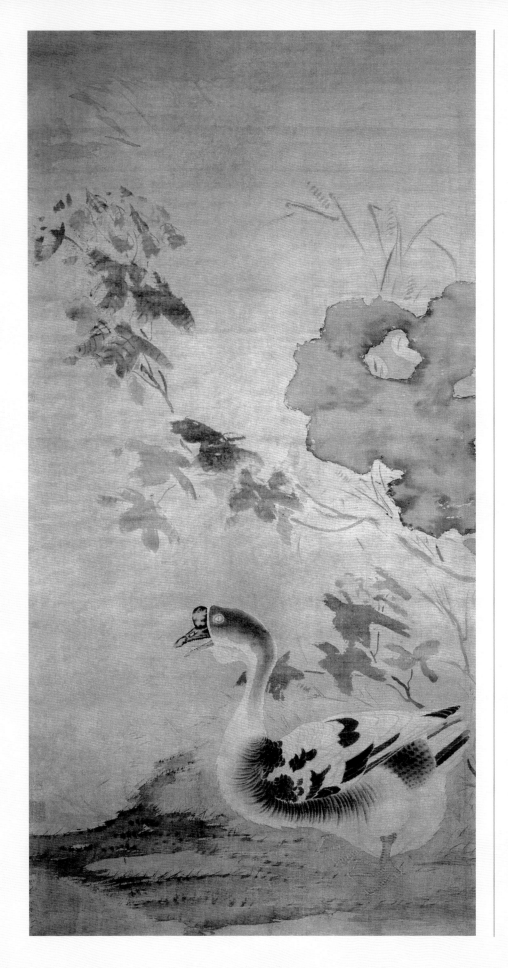

【作者简介】

　　孙龙，生卒年不详，一作孙隆，字廷振，号都痴，武进（今江苏常州）人。擅画花鸟，画翎毛草虫，全以彩色渲染，融合徐熙落墨花及赵昌没骨法而有所发展，生动鲜活，自成一家，对后世之写意花鸟影响甚大。传世作品有《芙蓉游鹅图》《花鸟草虫图》《牡丹图》等。

【作品解读】

　　图中一狮头大鹅，侧身临溪立于芙蓉花石之下，形态生动，栩栩如生，似闻其鸣。芙蓉偃斜上伸，仰挹风露，意态雅逸。鹅用勾染法，兼用没骨法晕染，生动鲜活。花用点染写意法，枯润纤浓，掩映相发，浑朴清丽。将勾、染、点有机地融于一体，既潇洒放逸，又秀丽典雅，风格独异。

芙蓉游鹅图　孙龙
立轴　绢本　设色
纵 159.3 厘米　横 84.1 厘米
北京故宫博物院藏

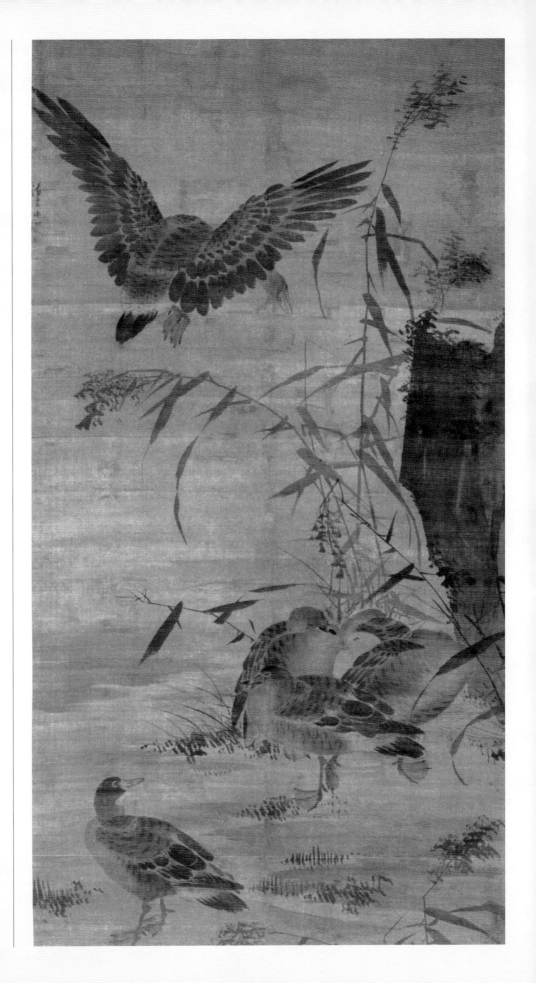

【作品解读】

　　数只雁栖息于矶石芦苇畔，一大雁俯首展翅，亦将落息于傍，动态生动。羽毛用笔干净利落，浓墨点出毛色，以淡墨烘染，衬出轮廓。芦苇、水草、矶石，均用笔草草而显生机。整幅画气韵生动，具有浙派的艺术特色，而又自成一家。

芦雁图　汪肇
立轴　绢本　设色
纵 185.4 厘米　横 101.8 厘米
浙江省博物馆藏

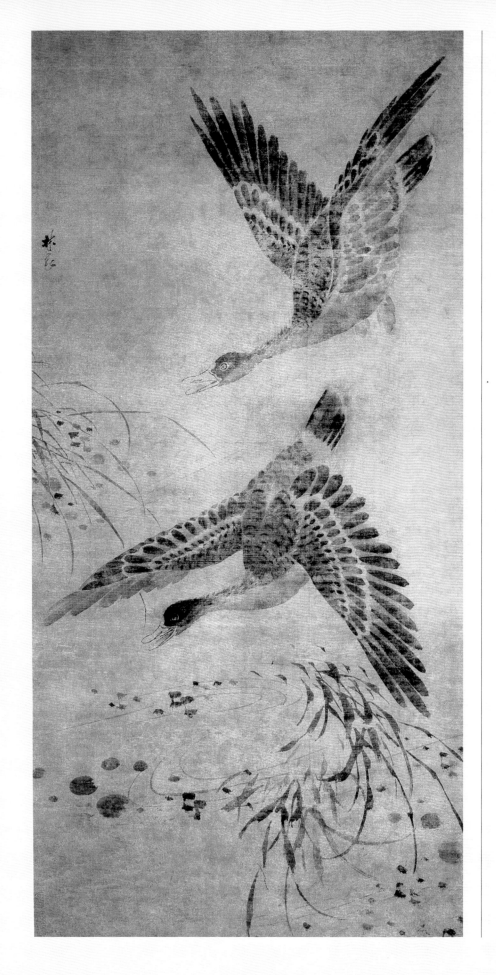

【作者简介】

　　林良（约 1428～1494），明代画家。字以善，南海（今广州）人。史料曾记载"林良吕纪，天下无比"，他因善画而被荐入宫廷，授工部营缮所丞，后任锦衣卫指挥、镇抚，值仁智殿。绘画取材多为雄健壮阔或天趣盎然的自然物象，笔法简练而准确，写意而形具。

【作品解读】

　　图中一泓清波，芦荻丛生，浮萍点点。一对大雁前后相随，展翅下翔，扑水掠飞，似将降于水面，形象栩栩如生。用笔宛转顿挫，放而不粗，风格沉着雄浑，体现了画家水墨写意花鸟画的特点与功力。

芦雁图　林良
立轴　绢本　墨笔
纵 138.5 厘米　横 69.8 厘米
北京故宫博物院藏

【作者简介】

边寿民（1684～1752），清代画家。原名维祺，字寿民，以字行，更字颐公，号渐僧、苇间居士，山阳（今江苏淮安区）人。善画花鸟、蔬果和山水，尤以画芦雁驰名江淮，有"边芦雁"之称。其泼墨芦雁，苍浑生动，朴古奇逸，极尽姿态。泼墨中微带淡赭，大笔挥洒，浑厚中饶有风骨。又善以淡墨干皴擦小品，更为佳妙。他又工诗词、精书法。

【作品解读】

此画写两雁在寒沙折芦之间，一雁已息落，一雁盘旋将下，相望相依，宛如一对旅外的伴侣。一支芦花，秃笔蓬松；隐约渚沙，墨色枯淡。作者所画的鸿雁，墨中带赭色，头颈弯曲，一笔而成，由浓而淡；羽翮柔软润泽，无不情趣横溢。这种大写意的泼墨芦雁，是边寿民独特的创造。自题："壬子立冬后二日，边寿民写于白沙旅馆。"作者时年四十七岁，正是画艺达到炉火纯青之际，这是其重要的传世代表作。

芦雁图　边寿民
立轴　纸本　设色
纵 128.7 厘米　横 49.1 厘米
北京故宫博物院藏

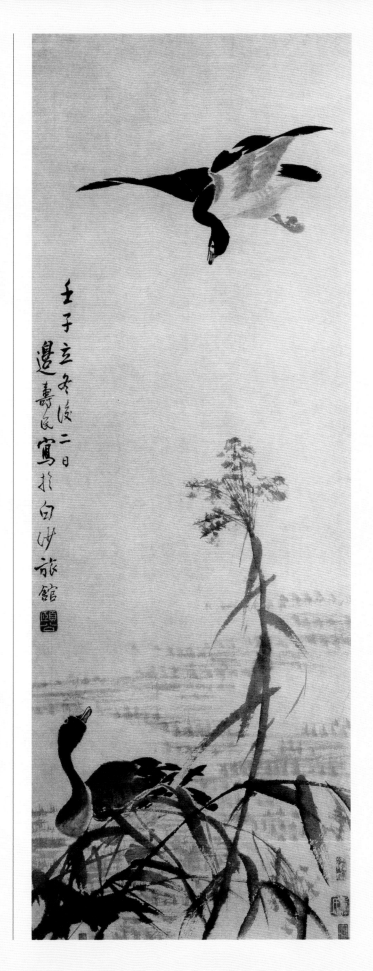

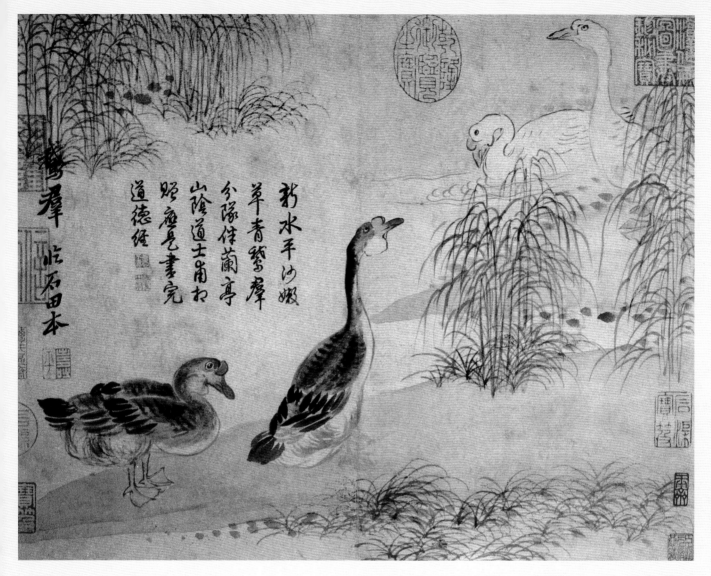

新水平沙嫩
草青鹭摩
分隊住蘭亭
山陰道士甫和
照應毫書完
道德經

鵞羣 臨石田本

【作品解读】

　　全册共十页，为恽寿平写生山水花鸟之作。以菊、荷、牡丹、兰花、古木、山水、鹅群为题。画中以淡赭色渲染出沙洲，以细笔写水草、芦苇。鹅身以淡墨勾勒，点笔画羽毛。白鹅只用笔粗加勾描。神情生动，画面设色清淡，气韵回旋。此为其中之一。

芦汀鹅群　恽寿平
册页　纸本　设色
纵 27.5 厘米　横 35.2 厘米
北京故宫博物院藏

【札记】

【作者简介】

　　高其佩（1672～1734），清代官员、画家。字韦之，号且园，又号南村，辽阳（今属辽宁）人。官刑部侍郎。他年轻时，学习传统绘画，其山水、人物受吴伟的影响。中年以后，开始用指头作画，为指画开山祖。所画花木、鸟兽、鱼、龙和人物，无不简括生动，意趣盎然。传世作品有《水中八事图》《指头杂画》《芙蓉野鬼图》《柳塘鸳鸯图》。

【作品解读】

　　画春水池塘不见坡岸，水面鸳鸯畅游于垂柳之间，柳枝随风摇曳，群鸟上下飞鸣。指墨草草，浓淡烘托，使画面产生动感。左下自题："康熙壬辰初夏，铁岭高其佩指头画。"壬辰为康熙五十一年（1712），画家四十一岁时作。

柳塘鸳鸯图　高其佩
立轴　纸本　设色
纵 184 厘米　横 97 厘米
沈阳故宫博物院藏

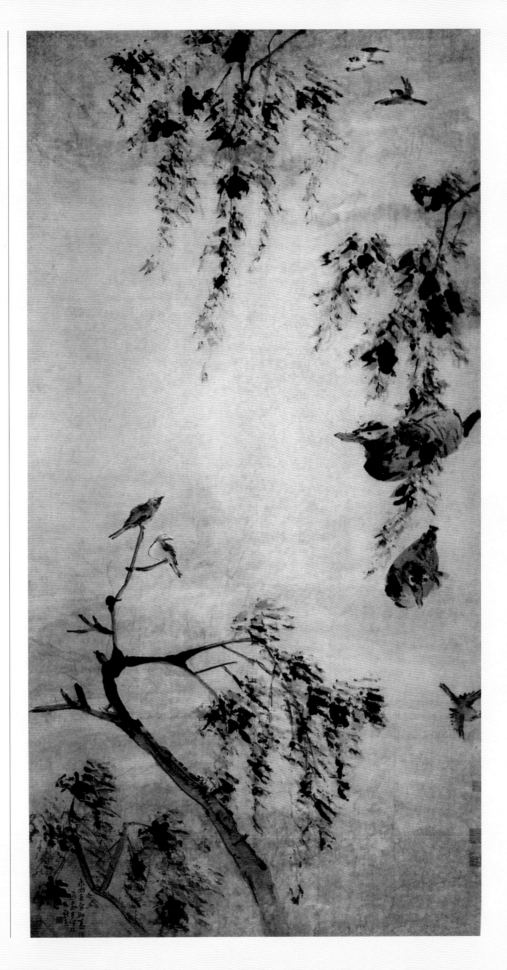

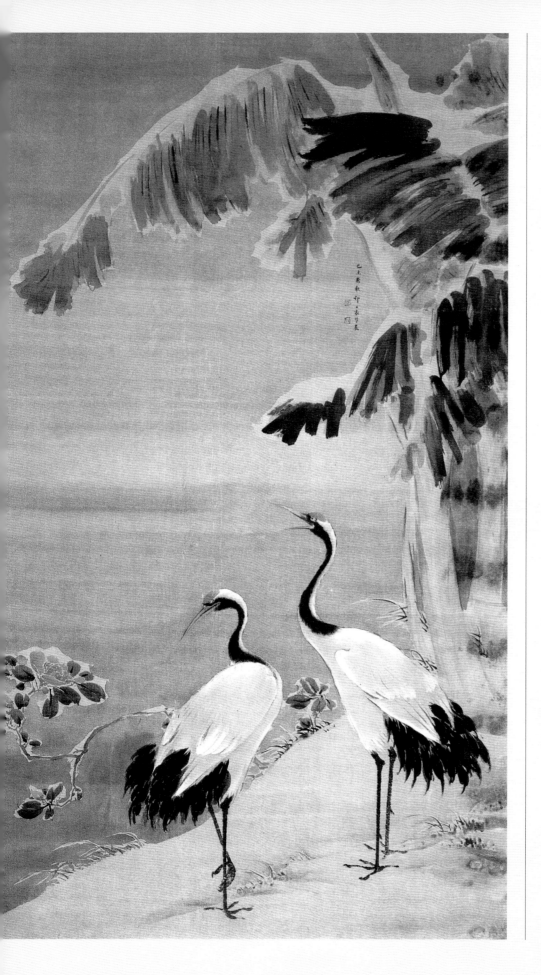

【作者简介】

　　袁耀，生卒年不详，清代画家。字昭道，江都（今江苏扬州）人。袁江之侄，一说袁江之子。工画山水、楼阁、界画。画风工整、华丽，与袁江相似，其精品有胜于袁江者。花鸟亦佳。存世作品有《骊山避暑十二景》《阿房宫图》《雪蕉双鹤图》等。

【作品解读】

　　此图以雪蕉衬托双鹤，运用水墨烘托出湖岸水滨。白雪皑皑，绿蕉苍翠，以大笔挥就；双鹤形神兼备，得雅静舒适的情趣，与袁耀常见的山水、界画相比较，别具一格，显得活跃而富情趣。

雪蕉双鹤图　袁耀
立轴　绢本　设色
纵 160 厘米　横 95 厘米
广东省博物馆藏

沈铨(1682～约1760),
清代画家。字衡之,号南蘋,
浙江吴兴(今湖州)人,一
作德清人。工画花鸟走兽,
以精丽见长。亦善仕女,尝
写花蕊夫人宫词为图,殊见
佳妙。雍正九年受聘往日本
长崎,侨居三年。日人重其
艺,学之者众,以圆山应举
最著名。传世作品有《松鹤
图》《鹿群图》《鹤群图》
《松鹿图》等。

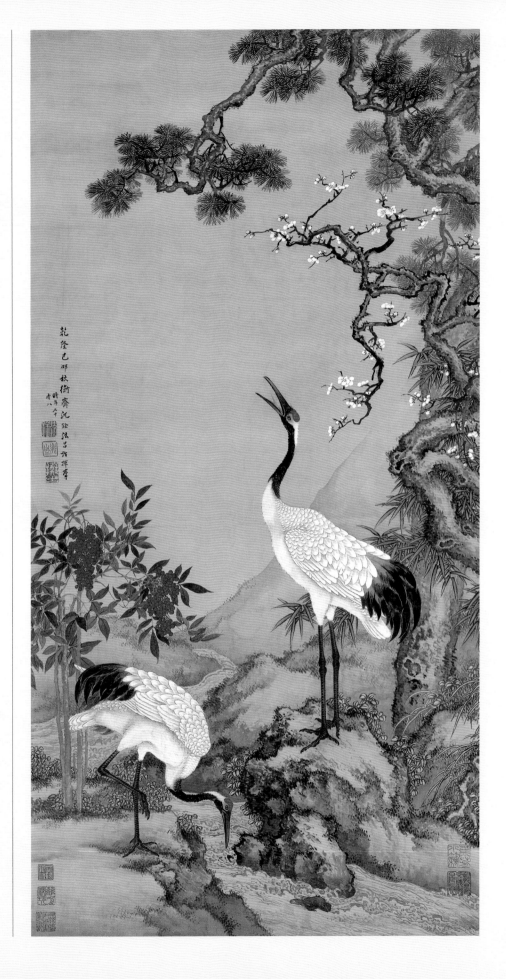

松梅双鹤图　沈铨
立轴　绢本　设色
纵 226.5 厘米　横 114 厘米
上海博物馆藏

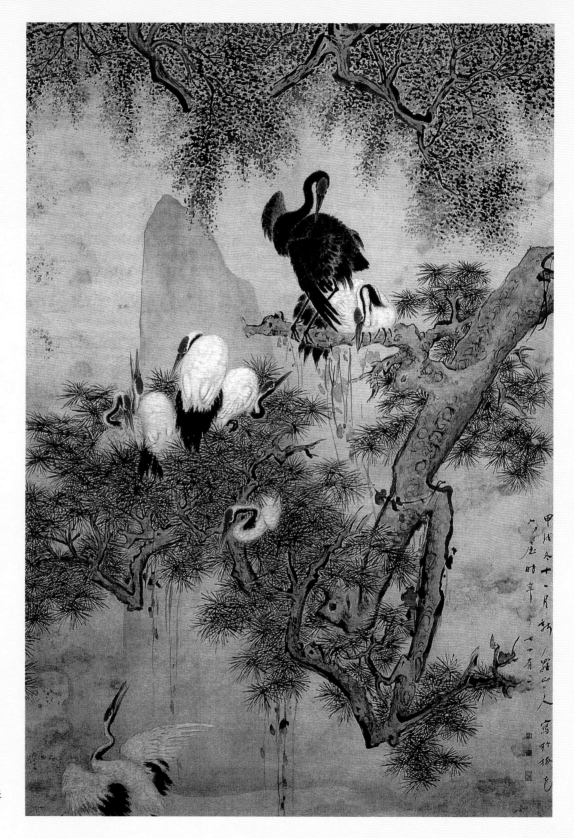

松鹤图　华嵒
立轴　纸本　水墨　设色
纵 192 厘米　横 136.5 厘米
（美）私人藏

【作品解读】

　　此画中一截老松，枝盘多变，形同龙爪，以细毫浓墨写松针。栖止其上的一群丹顶鹤，造型生动写实，设色清丽柔和，在质感与色彩上与松针形成鲜明对比。瑞鹤举止优雅，顾盼生情。精致处愈见其工，而不失笔情墨趣；写意处用笔洒脱，而不失含蓄蕴藉。此幅力作显示了华嵒在小写意花鸟画方面的非凡造诣。

【作者简介】

　　虚谷（1824～1896），清代画家。俗姓朱，名怀仁。号倦鹤，又号紫阳山民，徽州（今安徽歙县）人。曾为湘军军官，后出家为僧。经常来往于扬州、上海之间。工画花鸟、蔬果，亦善写真。用干笔偏锋，冷峭新奇，别具一格。画松鼠、金鱼，善用破笔，生动超逸。有《虚谷和尚诗禄》传世。

【作品解读】

　　满地黄菊，花盛叶茂，松傍菊畔立一丹顶白鹤，一爪举前，安闲自在。苍松参天，藤萝四垂，松叶茂密而疏松。气法奇峭隽雅，设色清秀明丽。为虚谷六十四岁所作。

松鹤延年图　虚谷
立轴　纸本　设色
纵 184.5 厘米　横 98.3 厘米
苏州博物馆藏

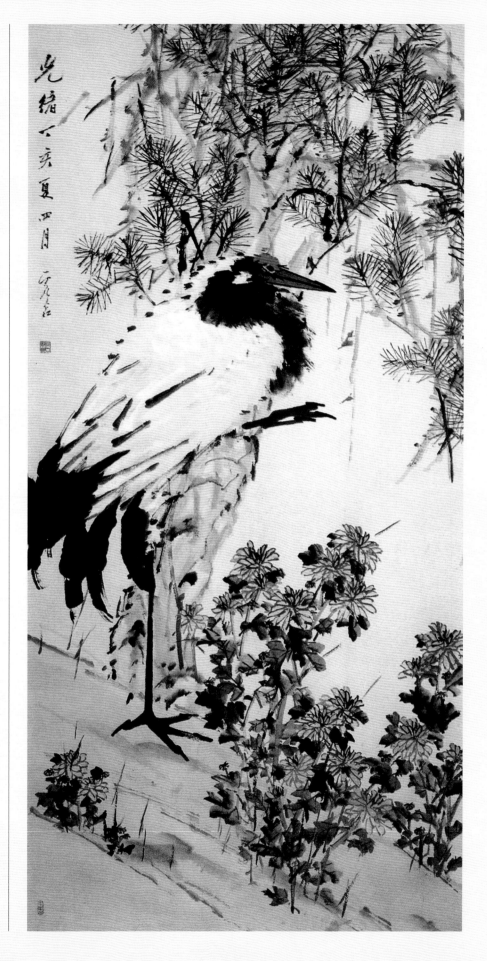

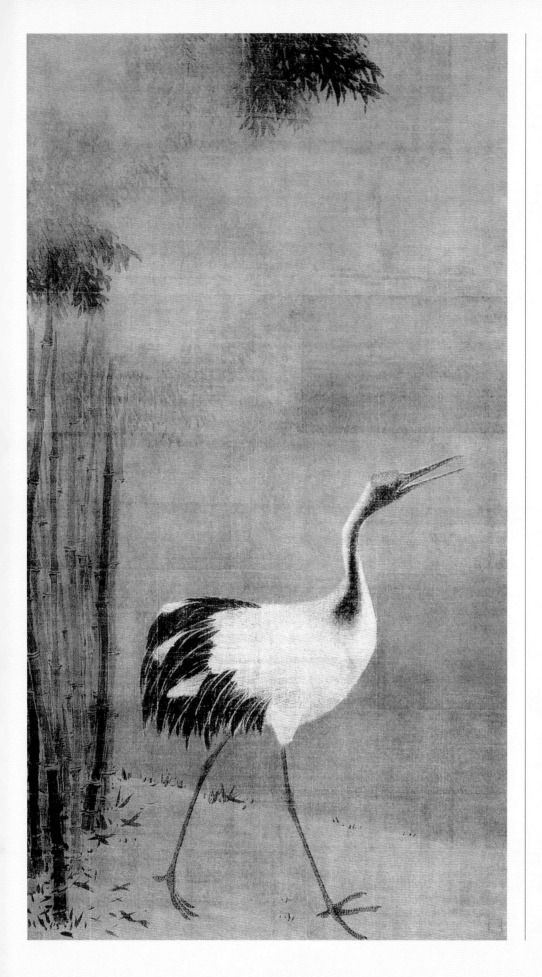

【作品解读】

　　此图原是和《观音图》《猿图》合为一套的三联立轴，其为左轴画。图中一只仙鹤，昂首清啼，步出竹林。周围云蒸雾绕，仙韵十足。笔法轻峻有致，墨色酣畅多变。鹤的用笔较细致，工写兼备。以水墨画竹林，墨色浓淡变化自如，这在前人是颇为少见的。淡墨渲染背景，以烘托主景物，使人有风声鹤唳的清凉之感。

鹤图　法常
立轴　绢本　水墨　淡设色
纵 173.9 厘米　横 98.8 厘米
（日）京都大德寺藏

魏学濂 (1608～1644)，字子一，号内斋，浙江嘉兴人。崇祯十六年进士。擅画山水，兼擅花鸟。

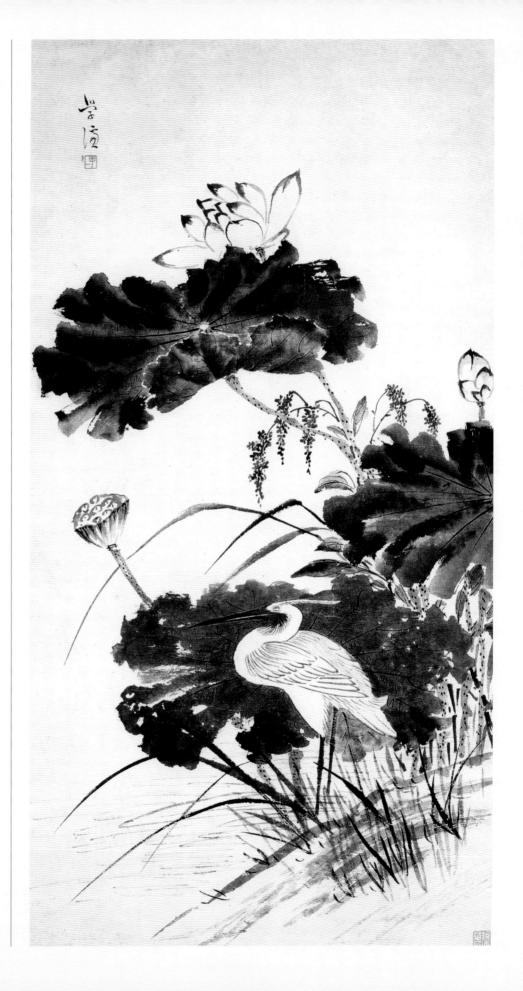

【作品解读】

碧荷舒卷如云，一只白鹭曲颈缩首，正在岸边草丛中闭目休憩。画家以泼墨写出荷叶，又以重墨勾筋描绘，写中带工；双勾写荷花，璎珞飘摇。白鹭近似白描，不加晕染却生动准确。整幅画清新明快，是一幅写意佳作。

荷花鹭鸶图　魏学濂
立轴　纸本　水墨
纵 92.9 厘米　横 49.9 厘米
上海博物馆藏

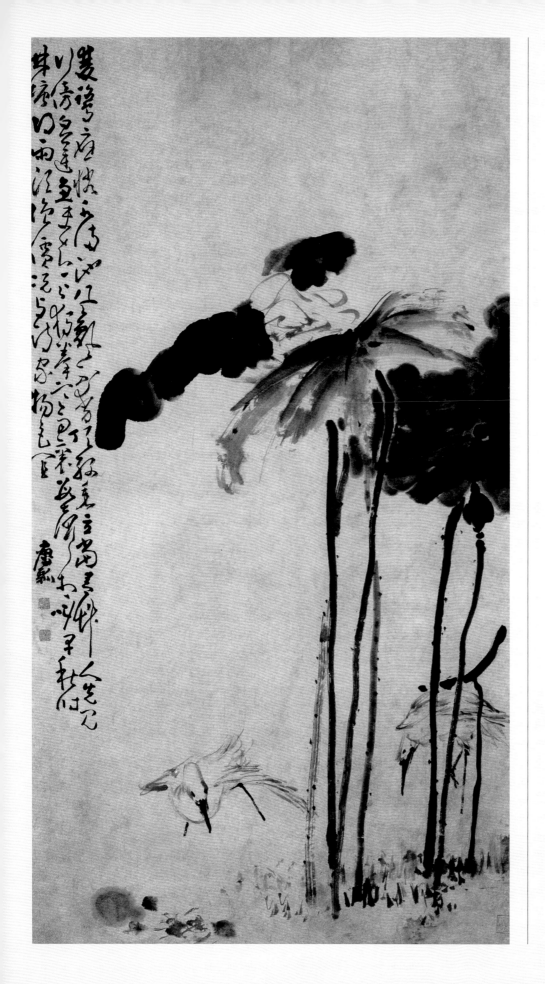

【作品解读】

　　此画写双鹭在荷塘浅水之处觅食。将墨之浓淡干湿发挥至极致，或以浓墨重笔写新荷之郁郁生机，或以淡墨枯笔写老荷之萧索凋败。双鹭以淡墨简笔勾画，枯笔焦墨点提出眼部、喙、爪。传神生动，纵逸泼辣，挥洒自如。作者宗法徐渭，更在画中融入其书法特点，画面多有干枯、飞白和运笔迅疾之迹，给人以畅快淋漓，一气呵成之感。

荷雁图　黄慎
立轴　纸本　设色　墨笔
纵 130.2 厘米　横 71.8 厘米
北京故宫博物院藏

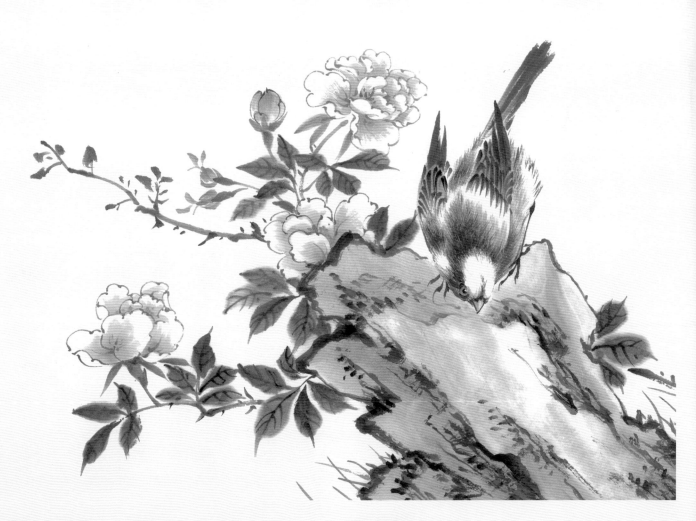

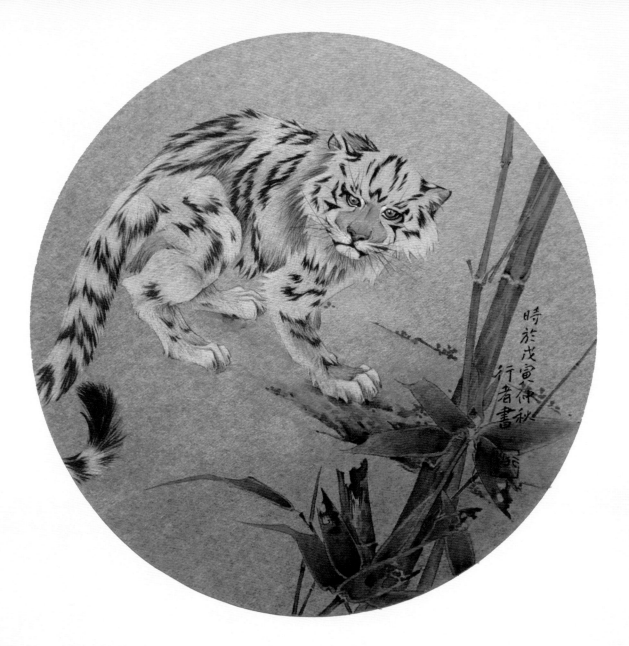

【导读】

　　走兽画法无论结构、丝毛、形象较之禽鸟更为复杂。清末民初随着中西文化艺术交流加快，动物题材绘画也得到较大发展。张大千画猿、张善孖画虎、徐悲鸿画马，高其峰、赵少昂有的专善一类，有的兼善旁支。还有刘奎龄、刘继卣，将西洋技法巧妙融汇于中国画创作中，将这一题材推向了新的高度，对后世影响极大。

　　走兽画的技法与翎毛联系紧密，一脉相承。动物画创作多用"皮纸"，因其质地绵密，纤维较长，适合反复渲染。创作时先确定动物的情态、结构，然后打湿纸面，用淡色大笔确定皮毛色调和身体骨骼的起伏转折，而后按肌体组织分组丝毛，再层层分染、积染直到完成。最后整体调整，布景、添山石、林泉、草木等。

　　这幅小品绘制于金笺纸上，灵猫信步间洞察着竹林深处，好似察觉到猎物的迹象，正在扭头顾盼，有些犹豫不决。动物画首先注意形态"以形写神"，脱离了形似，动物的神似无处着落。也可以用夸张、变形等艺术手法加工、补益创作，但一定要在形似的基础上追求更深层次的精神契合与超越。形神兼备，并不矛盾，更不能割裂。所谓"论画以形似，见与儿童邻"是相对的，是对能完全把握形体的画者而言的，是站在一定高度上说的，也可以理解为为了说明某个问题的"矫枉过正"，但不能以此来回避形体的重要性和对自身形体功夫不足进行狡辩。再者，我们读书读画论，应该通读上下文，理解作者的整体意图，不断章取义，不人云亦云，在艺术上保持独立思考和分析的能力。

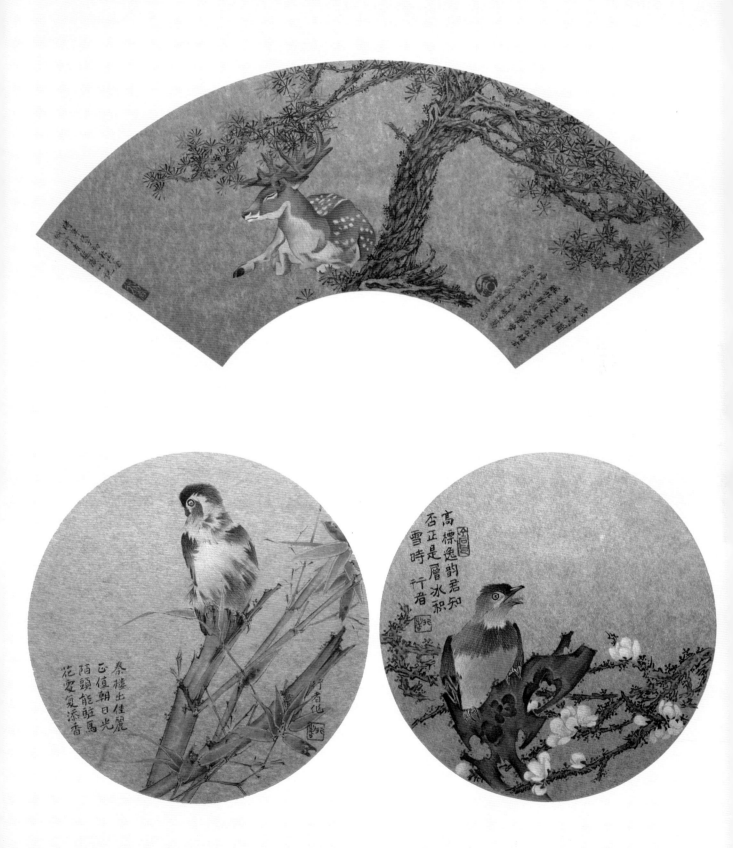

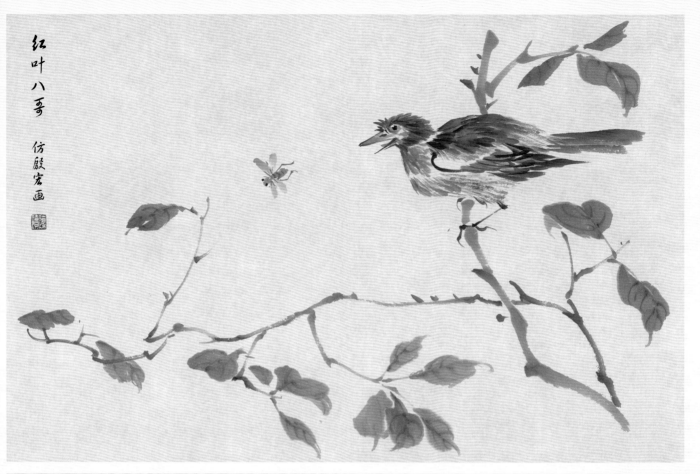

红叶八哥 仿殷宏画

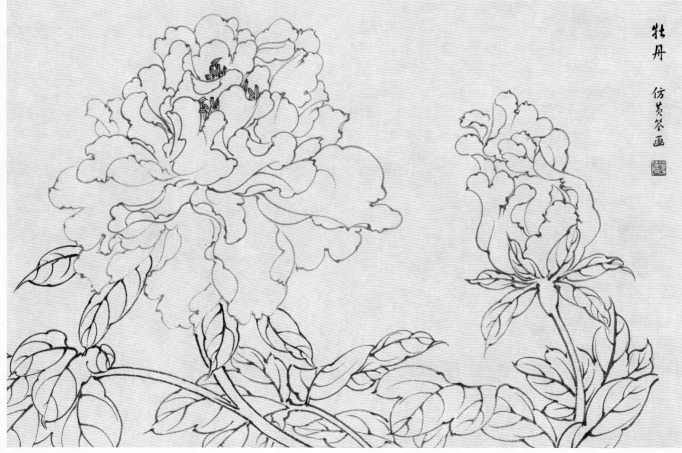

牡丹 仿黄筌画

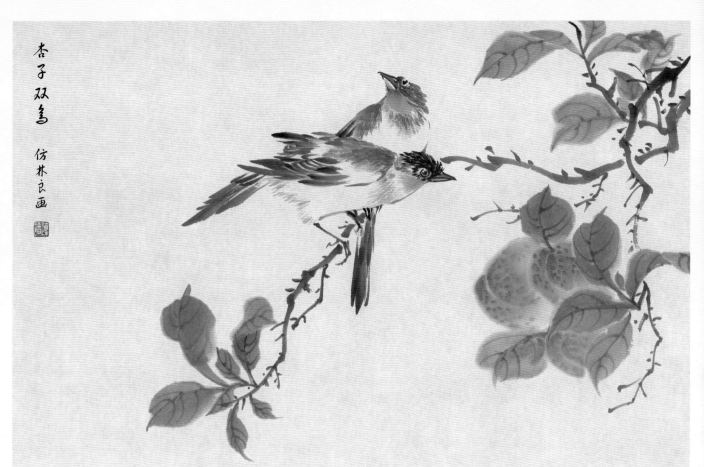

杏子双鸟

仿林良画

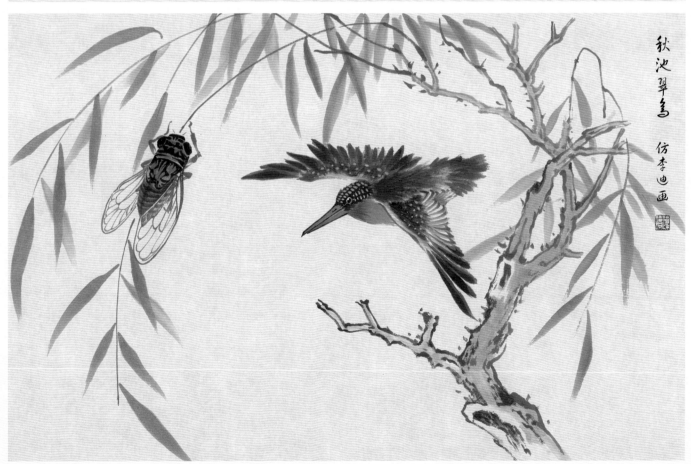

秋池翠鸟

仿李迪画

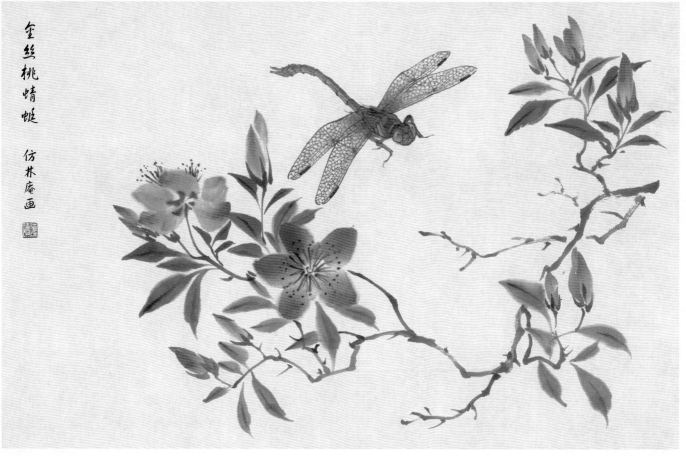

金丝桃蜻蜓

仿林庵画

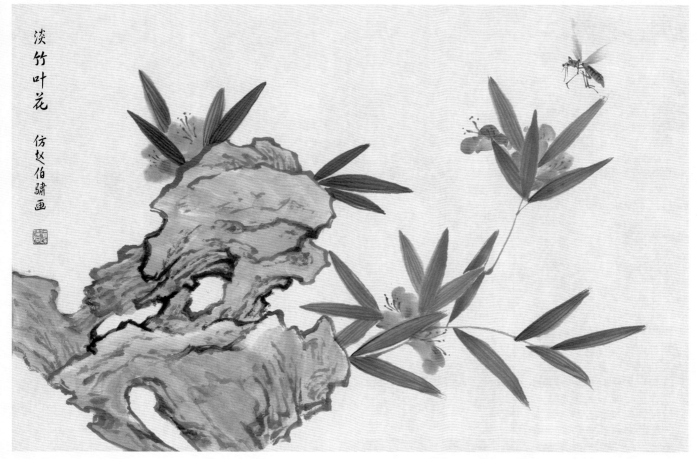

淡竹叶花

仿赵伯骕画

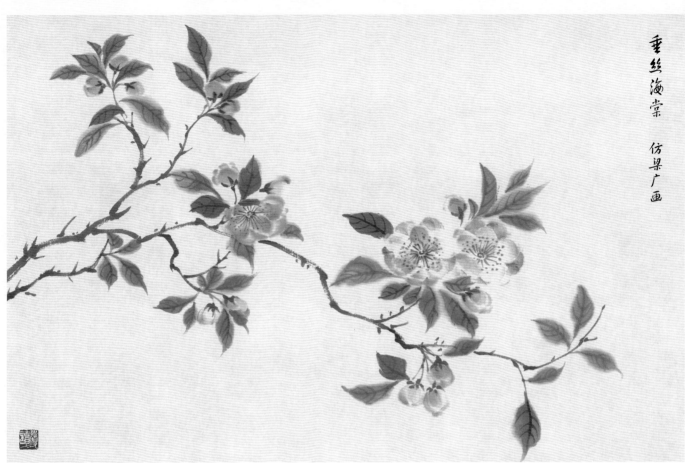

垂丝海棠　仿梁广画

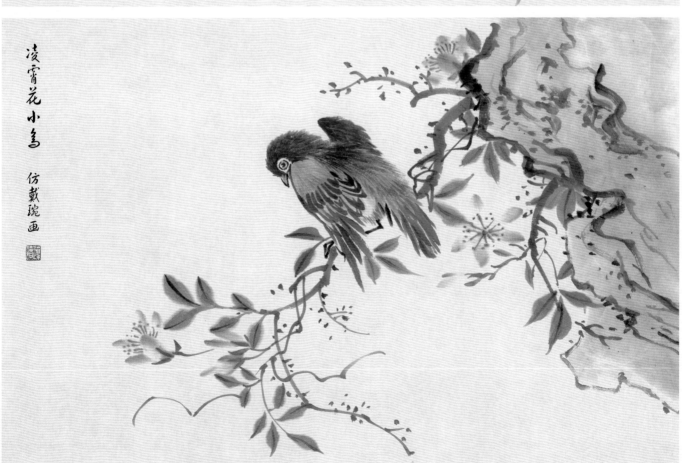

凌霄花小鸟　仿戴琬画

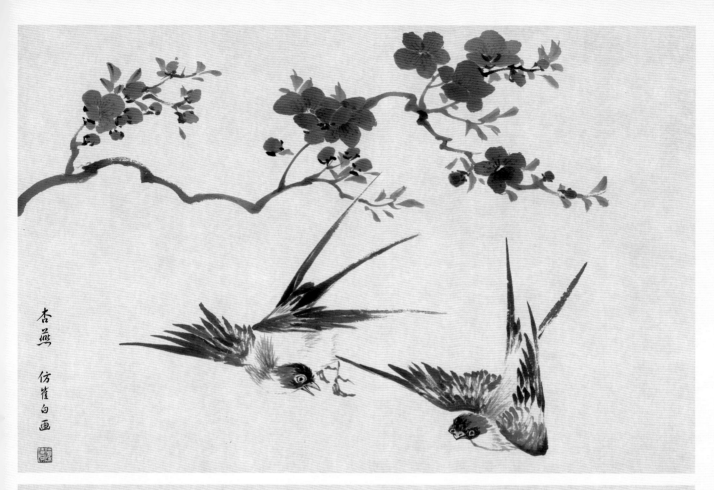

杏燕　仿崔白画

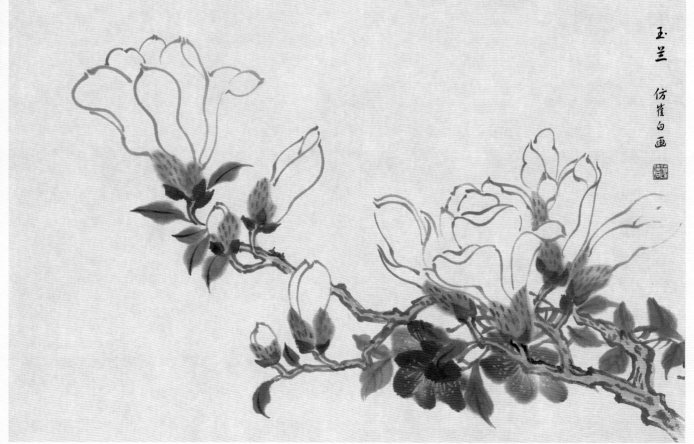

玉兰　仿崔白画

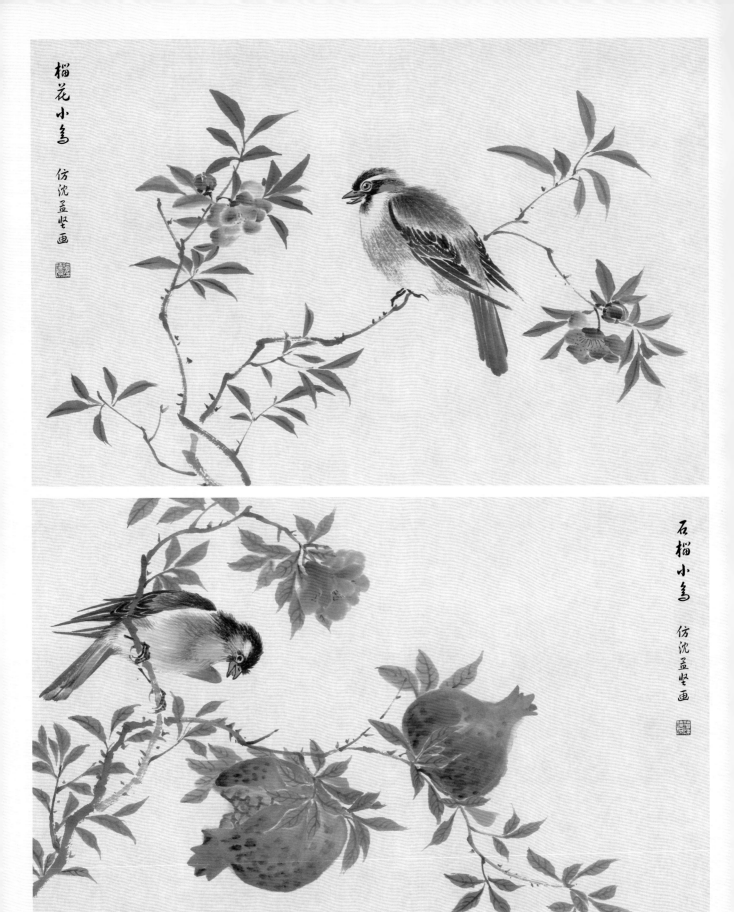

榴花小鳥

仿沈孟堅畫

石榴小鳥　仿沈孟堅畫

雪梅栖鳥

仿徐熙画

山茶幽禽

仿易元吉画

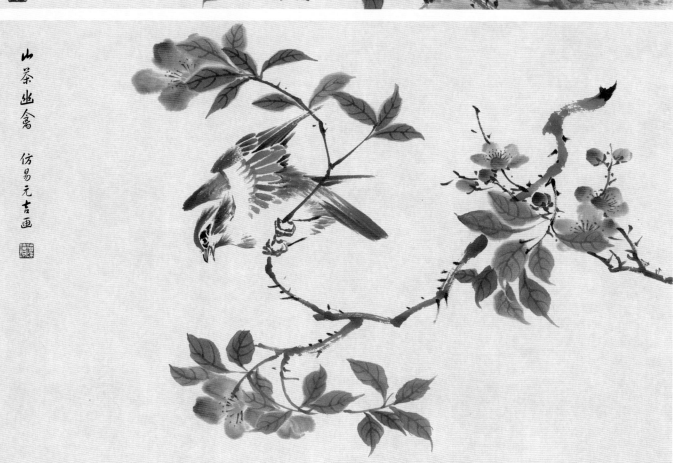

芦雁　仿赵宗汉画

丹桂　仿刘永年画

玉楼春白头

仿于锡画

牡丹

冤刺秋菊

仿丘庆馀画

茶梅

仿芝居寀画

绣球

仿韩祐画

蔷薇鸟石

仿艾宣画

葡萄松鼠
仿赵昌画

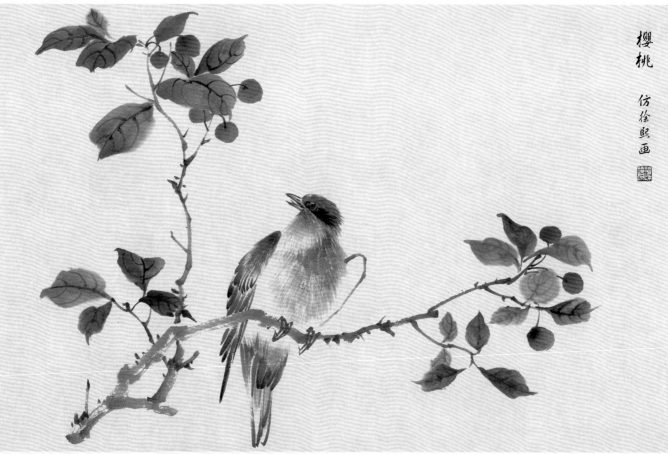

樱桃
仿徐熙画

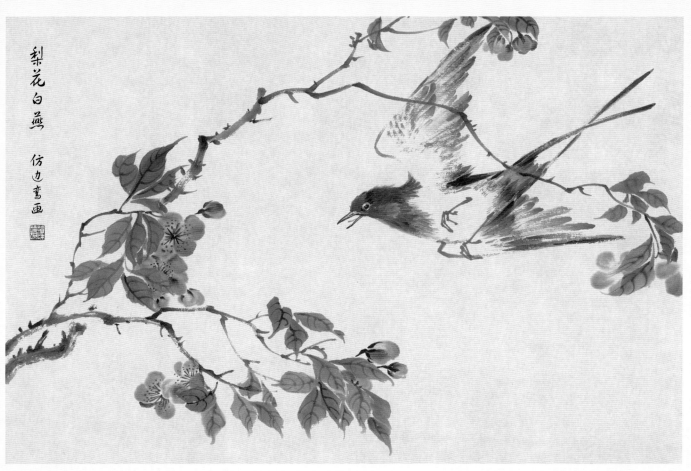

梨花白燕

仿边鸾画 [印]

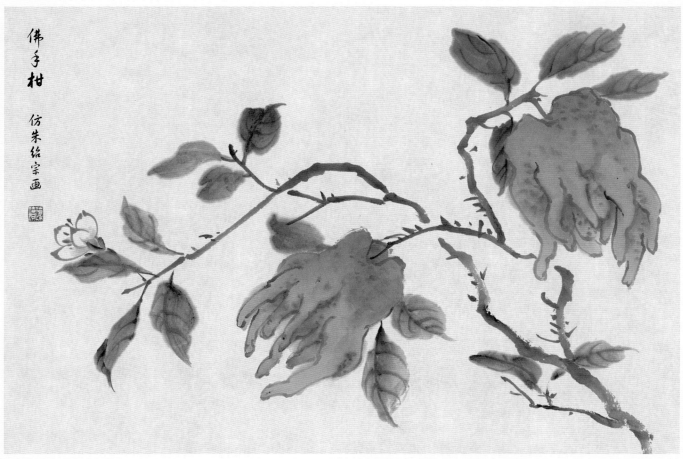

佛手柑

仿朱绍宗画 [印]

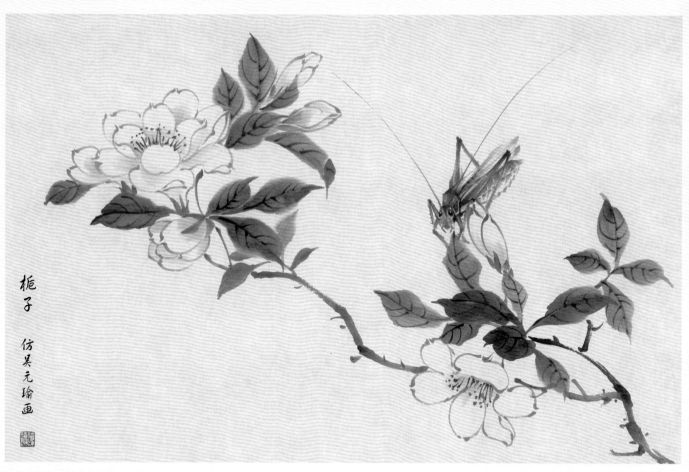

栀子　仿吴元瑜画

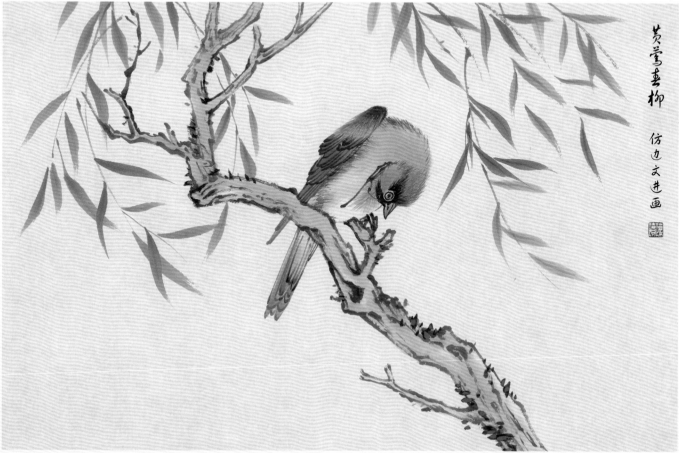

黄莺垂柳　仿戴文进画

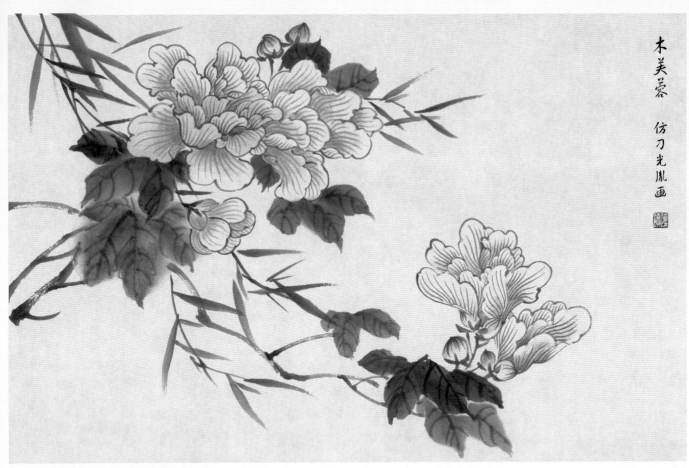

木芙蓉

仿刀光胤画

棠梨麻雀

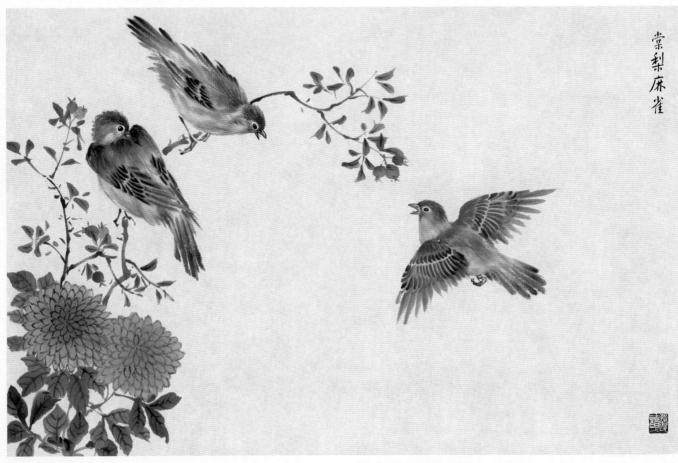

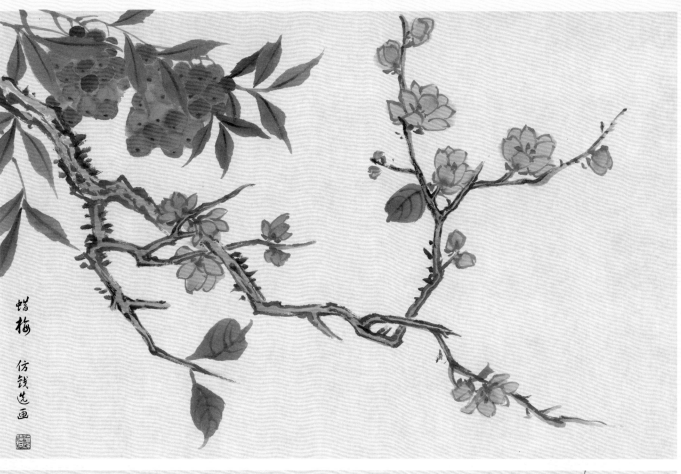

蜡梅 仿钱选画

寒梅鸣禽

荔枝飛鳥

仿吳公器畫

西府海棠綬帶

仿唐忠祚畫

桐实小鸟

仿陶成画

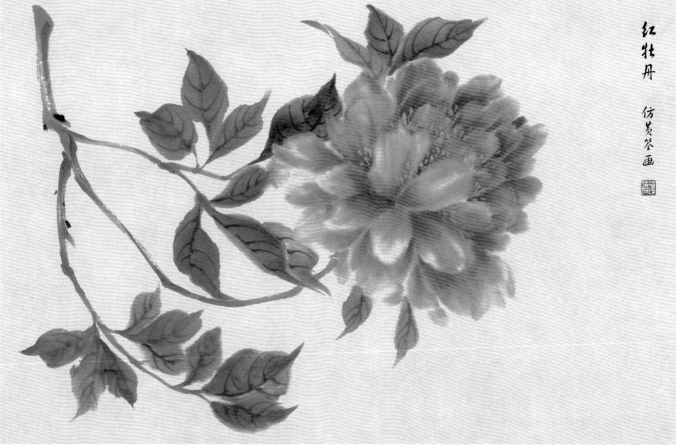

红牡丹

仿黄筌画

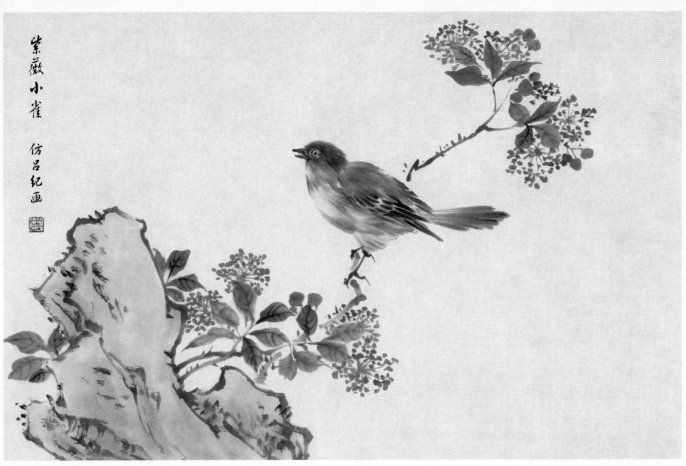

紫薇小雀

仿吕纪画

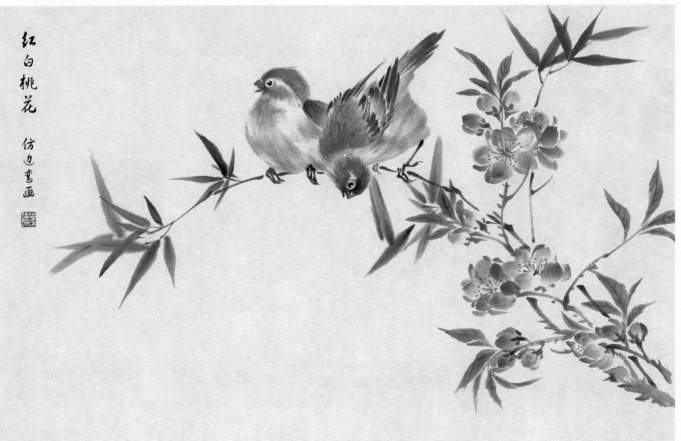

红白桃花

仿边鸾画

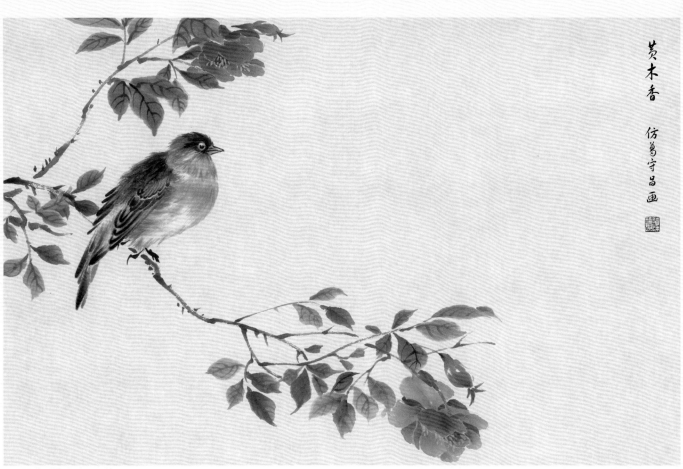

黄木香　仿葛守昌画

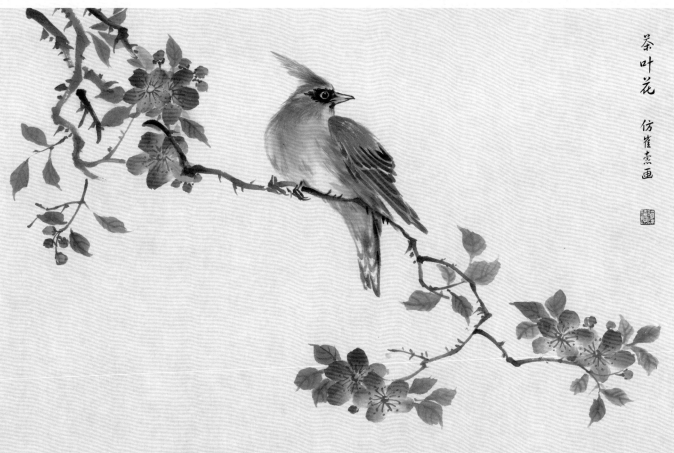

茶叶花　仿崔慤画

　　鸟的聚散要根据画面要求而定。小型稻雀喜欢群栖，大型猛禽多独来独往。稻谷成熟的季节是鸟儿的天堂，画面中的鸟儿啄食、纷飞，情态各异。当代人的创作条件比古人优越许多，书籍、资料比前人丰富太多，但和自然的亲近程度却赶不上古人，画的作品呢？还是赶不上古人，还要多向古人学习。现代人的见识虽广，但社会发展节奏变快，用心的程度越来越不够，导致基本识见相对粗、浅，对工具的熟练程度也远不如古人，总体来说综合素养很不纯熟，需要多加努力，刻苦修心，师古人、师造化、养己心。